# MONUMENTS FRANÇAIS

INÉDITS

## POUR SERVIR A L'HISTOIRE DES ARTS,

DEPUIS LE VI<sup>e</sup> SIÈCLE JUSQU'AU COMMENCEMENT DU XVII<sup>e</sup>.

TOME II.

*On trouve aussi cet Ouvrage* **A PARIS,**

Chez ARTHUS-BERTRAND, rue Hautefeuille, n° 30 ;
BACHELIER, quai des Augustins, n° 55 ;
BAILLIÈRE, rue de l'École de Médecine, n° 13 ;
BÉCHET, place de l'École de Médecine, n° 4 ;
BELIN-LEPRIEUR, rue Pavée-Saint-André, n° 5 ;
BELLIZARD et C<sup>ie</sup>, rue de Verneuil, n° 1 ;
BODOT, rue des Grés-Sorbonne, n° 12 ;
BOSSANGE père, rue de Richelieu, n° 60 ;
BOURGEOIS-MAZE, libraire, quai Voltaire, n° 23 ;
DEFER, quai Voltaire, n° 19 ;
DENAIX, rue du Faubourg Saint-Honoré, n° 14 ;
GIHAUT, boulevard des Italiens, n° 5 ;
LALOY, libraire, rue de Richelieu, n° 95 ;
LENOIR, marchand d'estampes, quai Malaquais, n° 5 ;
LENORMANT, rue de Seine, n° 8 ;

Chez MONGIE jeune, rue Royale-Saint-Honoré, n° 4 ;
REY et GRAVIER, libraires, quai des Augustins, n° 45 ;
TECHENER, place du Louvre, n° 12 ;
TILLIARD, libraire, rue du Battoir Saint-André, n° 4 ;
TREUTTEL et WÜRTZ, rue de Lille, n° 17 ;
VIDECOQ, place du Panthéon, n° 6.

**A LONDRES,**

Chez COLNAGHI fils et C<sup>ie</sup>, Pall-Mall-East, n° 11 ;
TREUTTEL et WÜRTZ, Soho-Square.

**A MANHEIM,**

Chez ARTARIA et FONTAINE, marchands de tableaux
et d'estampes.

---

DE L'IMPRIMERIE DE CRAPELET, RUE DE VAUGIRARD, N° 9.

# MONUMENTS FRANÇAIS

### INÉDITS

POUR SERVIR

# A L'HISTOIRE DES ARTS

DEPUIS

## LE VI<sup>e</sup> SIÈCLE JUSQU'AU COMMENCEMENT DU XVII<sup>e</sup>.

### CHOIX

DE COSTUMES CIVILS ET MILITAIRES,
D'ARMES, ARMURES, INSTRUMENTS DE MUSIQUE,
MEUBLES DE TOUTE ESPÈCE,
ET DE
DÉCORATIONS INTÉRIEURES ET EXTÉRIEURES DES MAISONS,

DESSINÉS, GRAVÉS ET COLORIÉS D'APRÈS LES ORIGINAUX,

PAR

### N. X. WILLEMIN,

AUTEUR DU CHOIX DE COSTUMES CIVILS ET MILITAIRES DES PEUPLES DE L'ANTIQUITÉ.

CLASSÉS CHRONOLOGIQUEMENT
ET ACCOMPAGNÉS D'UN TEXTE HISTORIQUE ET DESCRIPTIF,

PAR

### ANDRÉ POTTIER,

CONSERVATEUR DE LA BIBLIOTHÈQUE PUBLIQUE DE ROUEN.

✣

TOME SECOND.

✣

## A PARIS,

CHEZ M<sup>lle</sup> WILLEMIN, RUE DE SÈVRES, N° 19.

M. DCCC. XXXIX.

# MONUMENTS FRANÇAIS

### INÉDITS

## POUR SERVIR A L'HISTOIRE DES ARTS,

#### DEPUIS LE VIII<sup>e</sup> SIÈCLE JUSQU'AU COMMENCEMENT DU XVII<sup>e</sup>.

### MONUMENTS DU XV<sup>E</sup> SIÈCLE.

#### PREMIÈRE DIVISION.

### PLANCHE 150.

#### DÉTAILS D'ARCHITECTURE DES ÉGLISES CATHÉDRALES DE COLOGNE ET DE STRASBOURG.

La portion de galerie, découpée et enlevée sur un fond de pierre de taille, est tirée de la cathédrale de Cologne, de cet admirable édifice qui eût été incontestablement la merveille la plus audacieuse de l'architecture gothique, s'il n'en fût resté, pour la plus grande partie, en quelque sorte à ses fondements. Ce fragment offre un spécimen assez remarquable de ce système de décoration à encadrements rectangulaires qui régna principalement en Allemagne et en Angleterre pendant le xv<sup>e</sup> siècle, et qui ne s'introduisit en France que par rares échappées.

Le second fragment appartient à la base de la chaire à prêcher de la cathédrale de Strasbourg. Cette admirable construction, découpée, évidée et fouillée à jour avec une délicatesse et une légèreté sans exemple, s'élève sur une base hexagonale formée par un pilier central, dont notre Planche présente une des faces, et par six piliers détachés, semblables à celui dont on voit également ici le spécimen. L'ensemble élégant de ce support, ainsi que l'espèce de balustrade fermée qui le surmonte, est couvert sur toutes ses parties de dentelles ouvragées, de figurines coquettes, de pinacles à ressauts hardis, de bas-reliefs et de frises d'un merveilleux travail. C'est l'ouvrage d'un des maîtres de l'œuvre de la cathédrale de Strasbourg, de Jean Hammerer, qui l'exécuta en 1485; quant au dais en bois qui recouvre cette chaire, et qui est également conçu dans le style gothique, il ne date que de 1617 : il fut exécuté par deux habiles menuisiers du temps, Conrad Cullin et son fils. L'appui-main de la rampe d'escalier qui conduit à cette chaire attirait autrefois les regards des curieux par une suite de petites figures grotesques dont les attitudes indécentes contrastaient singulièrement avec la sainteté du lieu. On remarquait entre autres, parmi elles, celle d'un moine couché aux pieds d'une béguine, dont il soulevait les jupes.

Ces figures furent martelées en 1767, par l'ordre du grand-doyen, le prince de Lorraine. Un écrivain de Strasbourg a remarqué que, sculptées à l'époque même où le fameux Geiser de Keiserberg faisait retentir cette même chaire de ses foudroyantes remontrances contre les désordres du clergé de son temps, ces figures semblaient en quelque sorte un commentaire matériel des paroles de ce fougueux prédicateur, qui qualifiait les moines en disant d'eux qu'ils avaient *ventrem omnipotentem, dorsum asini, os corvi*, et les béguines en leur reprochant que *licet incultâ villosâque veste et longis calyptris opertæ, tamen haud invenustæ et ætate juvenes monachorum septa frequentarent.* (Wimphelingius in *Vitâ Keiserberg*. 1510.)

### PLANCHE 151.

#### CORNICHE EXTÉRIEURE ET PORTE DE LA SACRISTIE DU PONT DE L'ARCHE, ÉDIFICE DU COMMENCEMENT DU XV<sup>e</sup> SIÈCLE.

Cette petite porte, d'un style plus gracieux que correct, ressemble bien davantage, par ses membrures molles et tourmentées, par son ornementation flexueuse et dégénérée, aux constructions hybrides qu'engendra la décadence du style gothique, à la fin du xv<sup>e</sup> siècle ou au commencement du siècle suivant, qu'aux constructions encore pleines de grâce et de pureté du commencement du xv<sup>e</sup> siècle. Toutefois, comme c'est un de nos antiquaires les plus estimés, M. E. H. Langlois, qui a dessiné cette porte et qui a déterminé la date que notre Planche lui assigne, nous respecterons cette décision, quelque anomalie qu'elle paraisse consacrer. Dans la description de la Planche suivante, nous nous trouverons encore dans l'obligation de combattre un jugement sans doute irréfléchi, porté par notre vénérable ami et maître, mais alors l'évidence matérielle sera tellement en notre faveur qu'il y aurait coupable complaisance de notre part à ne pas revendiquer ouvertement les droits de la vérité.

Rien de plus élégant, il faut en convenir, que le

II.                                                                                                                                                                                                                      1

motif de corniche extérieure qui figure au haut de notre Planche, mais en même temps rien de plus vague et de plus mou que la frise qui termine inférieurement cet ornement courant. On ne peut s'empêcher de sentir, à l'aspect de ces enroulements sans précision et sans symétrie, que c'est le produit d'un art dégénéré qui s'égarait à la poursuite d'une délicatesse de détails poussée outre mesure. Le motif plus sévère qui surmonte cette frise rappelle assez, par sa composition, la dentelle courante qui sert de corniche intérieure à la grande salle plafonnée à compartiments du Palais-de-Justice de Rouen, salle construite tout au commencement du XVIe siècle.

## PLANCHE 152.

### FAÇADE MÉRIDIONALE DE LA MAISON DE LA REINE BLANCHE, SITUÉE DANS LE VILLAGE DE LÉRY.

LA commune de Léry, située à une petite lieue du Pont-de-l'Arche et à un quart de lieue de l'embouchure de l'Eure, dont les eaux coulent sous les murs de sa vieille église romane du Xe ou du XIe siècle, renfermait encore, il y a peu d'années, quelques édifices d'un caractère assez remarquable. Le plus considérable, connu sous le nom de palais ou de maison de la reine Blanche, avait déjà, à plusieurs reprises, éprouvé de si grands dommages, soit par le feu du ciel soit par d'autres accidents, que la presque totalité de son toit, jadis décoré de compartiments de tuiles vernissées, jaunes, vertes et orangées, disposées en échiquier, n'était plus recouverte qu'en chaume. Enfin, dans la nuit du 17 au 18 juin 1814, un incendie violent le réduisit en un monceau de décombres, et il ne subsiste plus aujourd'hui de cet antique édifice que la partie inférieure de ses murailles.

On suppose que cet édifice, qui a de tout temps porté le nom de palais ou de maison de la reine Blanche, doit effectivement avoir été un manoir royal, à en juger, au reste, moins par ce qui se voyait encore avant l'incendie de 1814 que par les fondements et les débris d'une vaste enceinte tourelée, retrouvés à des distances considérables dans tous les alentours; par les souterrains nombreux, mais encombrés, dépendant de cet édifice et des bâtiments accessoires, et par les indices de plusieurs canaux de pierre, dans lesquels probablement l'eau de l'Eure circulait dans les jardins et les vergers de l'enclos. Une cavée assez considérable, située à environ cent pas du pignon occidental, et remarquable autrefois par un vaste bassin ou vivier revêtu d'une solide maçonnerie, a retenu le nom de donjon, et le doit à une forteresse intérieure dont les ruines n'ont disparu que depuis quelque temps. Au reste, le village de Léry renfermait encore, au commencement de ce siècle, quelques édifices qui paraissaient du même temps et de la même fabrique que la maison de la reine Blanche, témoignages authentiques de quelque ancienne splendeur éclipsée; mais de tous ces bâtiments il ne reste plus aujourd'hui qu'un petit nombre de vieilles masures qui pourtant ne sont pas dépourvues d'intérêt.

Une particularité qui ajoutait encore à l'intérêt que présentait la maison de la reine Blanche, c'est que cet édifice n'était situé qu'à quelques centaines de pas de l'ancien château royal de Val-de-Reuil, aujourd'hui Vaudreuil, presque aussi ancien que la monarchie, et dans lequel les États de la province se réunirent encore sous le règne du roi Jean.

Il serait fort difficile de décider à quelle reine Blanche cette maison pouvait devoir sa fondation, et si cette reine s'appelait ainsi par nom de baptême ou à titre de viduité. Les auteurs des *Voyages pittoresques et romantiques en Normandie*, s'appuyant de l'autorité d'une vague tradition, n'ont pas hésité à déterminer positivement le nom de la princesse pour laquelle fut fondée cette royale demeure; nous allons les citer, tout en leur laissant la responsabilité de leur assertion :

« A quelques pas du village de Léry, des pierres éparses attirent encore l'attention du voyageur. Ce sont les ruines du palais de la reine Blanche, de Blanche d'Évreux, femme de Philippe IV, qui mourut en 1360. Le peuple a conservé son souvenir, et rien dans le monument ne contrarie cette tradition. Blanche était aimée, elle était bonne et jolie; et sur ces décombres, on aime à rêver qu'elle affectionnait cette retraite, et que les fenêtres de son oratoire donnaient sur la côte des Deux-Amants. »

Ce passage nous conduit naturellement à parler de la date probable de la construction de cet édifice, dont la façade méridionale, que représente la gravure, était revêtue de pierres de Vernon et de silex, disposés alternativement par assises, et s'ouvrait au dehors par un élégant portail de style gothique. M. Langlois, dans quelques notes qu'il avait bien voulu nous fournir pour cet article, affirmait que cette construction portait le cachet du XIIe siècle ; mais nous sommes désolé de contredire formellement le jugement de cet antiquaire si érudit. Il est de la dernière évidence, pour tous ceux qui s'occupent de la comparaison des styles d'architecture, que les contre-forts aux saillies anguleuses du portail et tout le reste de son ornementation, que l'arc surbaissé de la baie et que les fenêtres carrées, divisées par des meneaux en croix, indiquent une construction tout au plus de la fin du XIVe siècle. Cette délimitation rigoureuse ne porte, au reste, aucune atteinte à l'authenticité de toutes les traditions que l'on voudra lier à l'existence de cette problématique demeure, puisque les ruines environnantes dont nous avons signalé les restes révèlent l'assiette de bâtiments beaucoup plus anciens, dans lesquels l'amateur de légendes pourra loger à son gré toutes les reines Blanche qu'il lui plaira d'évoquer.

Les toits en tuiles faïencées, à la manière de celui de la maison de la reine Blanche, dont il est heureux que cette Planche nous ait conservé le souvenir, étaient encore autrefois assez communs en France, sur les édifices civils et religieux de quelque importance. Nous n'en citerons pour preuve que le toit de l'église de Mantes, qui présentait encore, avant la révolution, un semblable toit, dont les dessins figuraient les potences des armoiries des comtes de Champagne qui coopérèrent à sa construction. ( Millin, *Antiquités nationales.* )

## PLANCHE 153.

### HOTEL CHAMBELLAN, RUE DES FORGES, A DIJON.

CET ancien manoir, situé rue des Forges, derrière le palais des États, à Dijon, est appelé indistinctement, depuis près de quatre siècles, *Hôtel d'Angle-*

terre ou *Hôtel des Ambassadeurs* [1]. Ce dernier nom lui a été donné et conservé, parce que c'était là que logeaient les ambassadeurs d'Angleterre à la cour des ducs de Bourgogne, et particulièrement à la cour de Philippe-le-Bon. On ne s'étonnera point de voir un splendide hôtel consacré à la réception des représentants de cette puissance, si l'on se rappelle quelle alliance étroite Philippe-le-Bon fit avec les Anglais pour tirer vengeance de l'assassinat de son père, le duc Jean-sans-Peur, immolé sous les yeux du dauphin (Charles VII), à Montereau, en 1419. Aussi tant que dura la bonne intelligence entre le duc Philippe et les Anglais, tous ceux de cette nation furent-ils reçus, défrayés, comblés de soins et de prévenances dans cet hôtel; en 1423, Jean, duc de Bedford, frère de Henri V, y épousa, avec une pompe extraordinaire, Anne de Bourgogne, sœur de Philippe-le-Bon. Mais lorsque Philippe-le-Bon se réconcilia avec Charles VII, pour porter remède aux fléaux qui pesaient sur la France, les Anglais cessèrent d'envoyer des ambassadeurs à Dijon, et l'Hôtel d'Angleterre vit peu à peu s'éclipser sa splendeur. Aujourd'hui il n'est plus habité que par de pauvres artisans.

Peut-être la construction primitive de cet hôtel est-elle plus ancienne que le xv$^e$ siècle, époque des événements auxquels nous venons de faire allusion; toujours est-il cependant que c'est à cette dernière époque qu'il faut rapporter l'ornementation pleine de magnificence dont cet édifice fut intérieurement et extérieurement revêtu. La plus grande partie de cette richesse a disparu; l'hôtel lui-même a été dépecé; ses prolongements et ses dépendances ont été englobés par les constructions voisines, et il ne subsiste plus guère maintenant que le pourtour d'une petite cour, dont la curieuse construction, représentée dans notre Planche, forme le fond.

C'est une galerie ouverte, à deux étages et en bois, servant, comme c'était fréquemment l'usage dans les constructions civiles des xv$^e$ et xvi$^e$ siècles, à mettre en communication directe les étages correspondants des deux corps de bâtiments séparés par une cour. Si la galerie du second étage est un peu surbaissée et en quelque sorte écrasée, on ne peut nier que celle du premier, décorée de pendentifs, ne soit d'une élégance et d'une légèreté parfaites. On accède à ces deux galeries par un escalier en pierre et en spirale, ouvert à sa partie inférieure, où il est décoré de balustrades fenestrées, clos à sa partie supérieure, et se terminant par une tourelle à pans; dans le centre de cette tourelle, le noyau de l'escalier est surmonté d'une figure d'homme qui porte sur sa tête une corbeille, d'où s'échapent en tout sens des rameaux de feuillages et de fleurs qui forment les arêtes et les nervures de la voûte.

M. G. Peignot, dans le *Voyage pittoresque en Bourgogne*, in-fol., et M. de Jolimont, dans sa *Description et vues pittoresques des Monuments de Dijon*, in-4°, ont publié sur ce monument chacun une notice auxquelles nous avons emprunté quelques détails pour celle-ci.

---

[1] C'est par une erreur, au reste assez facile à commettre, que M. Willemin a qualifié, sur sa Planche, cette construction d'*Hôtel Chambellan* : l'incertitude qui règne aujourd'hui sur la destination primitive de ces vieux manoirs lui fait attribuer quelquefois cette dénomination, mais, d'après des renseignements plus positifs, il paraît constant que l'Hôtel Chambellan était situé non loin de là, sur la place Notre-Dame, où il en subsiste encore quelques remarquables restes.

## PLANCHE 154.

MAISON FORMANT LE COIN D'UNE RUE DU BOURG DE DANGEAU, A TROIS LIEUES DE CHATEAUDUN.

CETTE maison, sur laquelle nous ne possédons aucun renseignement particulier, présente un élégant spécimen des constructions civiles et privées de la fin du xv$^e$ siècle. Comme dans la plupart des constructions de cette période, situées dans les villes, sa façade est en charpente maçonnée, et chaque étage forme un ressaut sur l'étage inférieur; disposition imaginée tout à la fois pour donner aux appartements des étages supérieurs un peu plus d'espace, sans empiéter sur le pavé des rues, ordinairement fort étroites, et pour protéger par un auvent naturel, contre les intempéries, les boutiques toujours ouvertes du rez-de-chaussée. Les poteaux corniers, les larmiers, les montants de porte, les encadrements et les divisions des fenêtres, sont décorés d'ornements, de moulures et de frises en relief. La porte principale, garnie de panneaux à ciselures fenestrées ou rubanées, est surmontée d'un lion qui formait, selon l'usage, l'enseigne, la désignation de la maison, à défaut de numérotage. Par une exception assez rare, cette porte est symétriquement placée au milieu de l'édifice; par une exception plus rare encore, dans une maison en charpente de cette époque, la façade, au lieu de se terminer en pignon aigu, se termine carrément, et les pignons forment les faces latérales du bâtiment. En général les façades carrées sont plus communes dans les maisons en pierre, et les façades à pignon dans les maisons en charpente. Si notre petite façade a gagné, à sa disposition inusitée, une forme plus régulière, plus classique en quelque sorte, elle a perdu en revanche l'avantage de ces toits aigus qui, se projetant en saillie, abritaient, comme dans une foule de jolies maisons d'Abbeville, de riches moulures cintrées en ogive, ou d'élégantes dentelles gothiques découpées à jour.

## PLANCHE 155.

CHEMINÉE ET DÉCORATION DE DEUX FENÊTRES DE L'ABBAYE DE SAINT-AMAND, A ROUEN.

L'ANCIENNE abbaye de Saint-Amand, fondée vers le milieu du xi$^e$ siècle, pour des religieuses de l'ordre de Saint-Benoît, était encore habitée, à l'époque de la révolution, par des nonnes de cet ordre. Il ne subsiste plus aujourd'hui, de leur vaste et somptueuse demeure, que quelques bâtiments épars, divisés par des rues et des places, et que l'on a peine à reconnaître, tant de modernes changements les ont défigurés. C'est au milieu d'un étroit enclos, espèce de Cour des Miracles habitée par une population de pauvres artisans, que se trouve l'élégante façade, toute en bois sculpté, dont notre Planche offre un fragment restitué du premier étage. Nous disons restitué, car on a fait subir, en effet, à ce petit chef-d'œuvre de décoration gothique, la plus horrible mutilation; tous les panneaux qui surmontaient les fenêtres, avec leurs gracieux couronnements, ont été enlevés, pour agrandir les baies, de sorte que ce monument a perdu son caractère primitif, dont on ne saurait retrouver aujourd'hui le souvenir que dans les excellentes gravures de M. Pugin, auxquelles notre Planche est empruntée. La façade entière, composée de

deux étages, s'élève sur une base en pierre, dénuée de tout ornement. Le premier étage comprend trois travées symétriques, encadrant chacune deux fenêtres accolées, et de tout point semblables à celle que représente notre Planche. Le second étage répète la même décoration, mais avec moins d'élévation et plus de simplicité dans les détails d'ornement. Cette gracieuse façade, entièrement exécutée en membrures et en panneaux de bois, et qu'on pourrait comparer à cet égard aux bahuts gothiques, fut construite, ainsi que le corps de bâtiment auquel elle s'applique, de 1475 à 1482, sous l'abbatiat de Thomasse Daniel, vingt et unième abbesse de Saint-Amand.

La cheminée représentée au haut de la Planche fait partie du même corps de logis; elle décore l'extrémité occidentale d'une vaste pièce à deux cheminées, qui occupe tout le premier étage. Les armoiries très mutilées qu'elle porte sculptées sur son manteau sont celles de Thomasse Daniel : *De gueules, à la bande d'argent chargée de trois molettes de sable, accompagnée de deux lions d'or, l'un en chef, l'autre en pointe* (dans toutes les descriptions modernes on a imprimé par erreur *merlettes* pour *molettes*). Cette cheminée, dont notre Planche offre la partie supérieure, le profil, et un fragment de l'un des deux montants qui supportent le dais en encorbellement, est toute en pierre. La bande ciselée, qui surmonte son manteau, est l'imitation exacte d'une claie, et la teinte bronzée, dont le temps et la fumée ont coloré cet ornement, ajoute encore à la quasi-illusion qu'il produit. Il est évident que l'encadrement vide que forme la partie supérieure de cette cheminée devait servir à loger quelque décoration qui s'y incrustait, telle qu'un tableau, une tenture, ou encore un sujet sculpté en relief, dans le genre de certains retables d'autels gothiques.

La cheminée opposée, plus simple encore que la précédente, n'avait guère pour ornement qu'un simple bandeau chargé de rosaces gothiques délicatement travaillées. Mais ce qui faisait principalement l'admiration des artistes, toujours empressés de visiter cette vénérable retraite, c'était une magnifique boiserie sculptée, décorée, du plancher au plafond, de panneaux fenestrés ou rubanés, de rosaces, de contre-forts effilés et de chardons enlevés en relief; un riche plafond à compartiments et à caissons quadrangulaires complétait cette majestueuse ordonnance. De tant d'élégance et de luxe, il ne reste plus aujourd'hui que le souvenir. Tout a été arraché et vendu aux Anglais pour quelque faible somme, par des propriétaires avides qui feraient bon marché du reste s'il était aussi facile à emporter.

## PLANCHE 156.

### CHEMINÉE DU XV<sup>e</sup> SIÈCLE, PLACÉE DANS UNE MAISON QUE L'ON CROIT AVOIR APPARTENU AUX ANCIENS COMTES DE PÉRIGORD.

Les seuls renseignements que nous ayons pu nous procurer sur la maison qui renferme cette belle cheminée, c'est qu'elle est située à Périgueux, dans l'ancien quartier du Puy-Saint-Front, rue de la Reconnaissance, n° 5. Cette maison, que signalent encore au dehors les restes de quelques constructions très anciennes, présente à son premier étage une vaste salle où se trouve la cheminée que nous décrivons. Il paraît que le propriétaire de cette maison, peu jaloux de la possession d'un tel monument, n'a pas hésité à l'ensevelir derrière une épaisse boiserie. La construction de cette cheminée est rapportée au milieu du xv<sup>e</sup> siècle, et sa décoration rappelle en effet la richesse un peu surchargée de détails qui caractérise cette époque. Un large écusson, ayant pour tenants deux figures armées, est placé, suivant un usage assez généralement adopté, au centre du manteau. Le luxe d'ornements que l'on déployait dans ces sortes de constructions, et les dimensions gigantesques qu'on leur donnait, même dans les maisons particulières (l'ouverture de ces cheminées n'ayant jamais moins de six pieds de hauteur), causeront moins d'étonnement lorsque l'on saura qu'il n'y avait généralement à cette époque qu'une seule cheminée dans une maison; et que toute la famille, jusqu'aux domestiques, se rassemblait autour. La salle où se trouvait ce vaste foyer commun s'appelait la *chambre ménagère* : on y vivait en famille; on y vaquait à tous les soins du ménage. C'est ce qui explique pourquoi le grand Condé, un jour qu'il revenait d'assister à la tenue des états de Bourgogne, disait à Louis XIV : « Sire, votre province de Bourgogne est bien riche, les cuisines y sont tapissées. » (Delaquerière, *Maisons de Rouen*, p. 57.) Dans l'été, pour déguiser la nudité de l'espèce d'antre obscur que formait l'âtre immense de ces cheminées, on y suspendait de riches tentures, comme on le voit sur notre Planche, pour l'ornement de laquelle le graveur a emprunté un motif de tapisserie aux miniatures d'un magnifique Aristote que possède la Bibliothèque de Rouen; ou bien encore on les jonchait de feuillée verte, et à cette occasion on peut se rappeler une anecdote passablement scandaleuse, racontée par Brantôme, sur François I<sup>er</sup> et Bonnivet; ou enfin on les fermait entièrement avec un châssis de boiserie destiné à cet usage, ainsi qu'on peut le remarquer dans un admirable tableau de Lucas de Leyde, exposé dans la galerie du Louvre, et qui représente l'Annonciation.

## PLANCHE 157.

### CHEMINÉE EN BRIQUES, BOIS ET PIERRE, D'UNE MAISON DE ROUEN (XV<sup>e</sup> SIÈCLE).

La maison où se trouve cette curieuse cheminée est située à Rouen, rue de la Pie, n. 21, précisément en face de celle qui vit naître le grand Corneille. Comme cette maison a été réédifiée presque de fond en comble, postérieurement à la construction de cette cheminée, il est impossible de déterminer maintenant quelle était sa distribution primitive, sa décoration extérieure, et de présumer à quels personnages elle avait appartenu. Il ne subsiste plus d'autres traces de son ancien état, qui dut être splendide, que cette singulière construction, reléguée dans un rez-de-chaussée obscur qui sert actuellement de magasin à un tonnelier. Il est évident, d'après l'application des hermines de Bretagne entremêlées aux lis de France sur les pieds-droits qui supportent le manteau, que la construction de cette cheminée ne peut dater que du règne d'Anne de Bretagne, successivement épouse des deux rois Charles VIII et Louis XII, c'est-à-dire de 1491 à 1514. Un écusson, soutenu par deux génies, et timbré d'un casque de profil, orne le milieu du manteau; il est chargé d'un chevron fretté, que le graveur a changé, de son propre chef, en her-

mines; mais comme il ne porte point d'indication de couleurs, il ne saurait fournir de renseignement.

Entre toutes les ordonnances diversifiées de cheminées qu'on rencontre encore dans les édifices du xv⁰ et du xvi⁰ siècle, et dont nos deux Planches précédentes permettent déjà d'apprécier la variété, l'ordonnance de celle que nous décrivons est véritablement extraordinaire. Les matériaux les plus variés sont entrés dans sa construction : ainsi, la pierre forme ses pieds-droits; le bois, son manteau décoré de frises et de mascarons; les parties ornées de sa hotte sont en petits tuileaux ragréés et peints en rouge avec des filets blancs; et enfin les ornements et les détails sont en plâtre sculpté et coloré à l'unisson du reste.

La composition originale de ce petit monument rappelle, autant que la nature des matériaux employés l'a permis, ces riches décorations architecturales dont les artistes du xv⁰ siècle décorèrent ordinairement la partie supérieure de leurs cheminées; et il nous suffit de citer à ce sujet la magnifique cheminée de la salle des Gardes du palais des ducs de Bourgogne à Dijon, pour faire reconnaître de suite quels furent les modèles que l'artiste s'efforça d'imiter.

Les chenets, ou plutôt les *cheminaux*, comme les appelle Froissart, dont on a meublé l'âtre de cette cheminée sont tirés du cabinet d'un amateur de Paris. Malheureusement, guidé par un singulier respect pour la symétrie, le graveur a renversé, sur le chenet de droite, le monogramme du Christ, qui se trouve au-dessous de l'ange portant l'écu de France à trois fleurs de lis.

## PLANCHE 158.

### CHAPELLE TIRÉE D'UNE PEINTURE D'UN MANUSCRIT INTITULÉ *MIROIR HISTORIAL*, DE VINCENT DE BEAUVAIS.

Nous avons déjà signalé, à propos de la Planche 149, le magnifique manuscrit contenant le Miroir historial de Vincent de Beauvais, que possède la Bibliothèque Royale, sous le n° 6751. Nous avons fait pressentir tout ce que présentaient d'intéressant pour la connaissance des arts, des costumes et des usages du temps, les quatre cents miniatures de grande dimension dont il est orné. Cette élégante fabrique, représentant une petite chapelle remarquable par quelques détails piquants, pourrait encore, au besoin, servir de justification à nos éloges. Elle porte sur son frontispice un écusson historié qu'on trouve répété dans un grand nombre de miniatures du même volume. Cet écusson, *de France à la cotice de gueules*, qui est celui des ducs de Bourbon, est soutenu par deux sirènes et deux sauvages, et porte une fleur de lis doublée, en cimier. Un lion est en outre couché sous la pointe de l'écu. M. P. Paris (*Manuscrits franç.*, t. 1, p. 53), a remarqué que, quelques unes des répétitions de cet écusson, la cotice de gueules, qui charge les trois fleurs de lis de France, est elle-même surchargée, à l'extrémité supérieure, d'un lionceau de sable, et il conjecture que ce lionceau, que les généalogistes ne semblent pas avoir jamais remarqué seul dans la cotice ou bande de Bourbon, doit être particulier à Jacques de Bourbon, comte de la Marche, fils de Jean de Bourbon et de Catherine de Vendôme. La devise de ce prince est en outre fréquemment répétée dans les vignettes : c'est un sagittaire dans un rouleau, sur lequel on lit : ESPÉRANCE. (*Id., ibid.*)
II.

Les particularités les plus intéressantes de notre petit édifice sont les nombreux pennonceaux qui semblent caractériser une chapelle seigneuriale, la crête de plomb doré placée sur le faîte, et la toiture en tuiles de couleurs variées, analogue à celle que nous avons précédemment décrite. (Planche 152.) On serait peut-être tenté de ne considérer toute la dorure qui brille sur ce faîtage que comme une fantaisie du peintre, prodigue de ces richesses faciles qui découlaient abondamment de son pinceau. Mais ce luxe était réellement dans le goût de l'époque, et ce passage de l'historien de Louis XII, de Claude Seyssel, vient trop bien à l'appui de ce que nous avançons pour que nous omettions de le citer : « L'on voit, dit-il, généralement par tout le royaume bâtir de grands édifices, tant publics que particuliers, et sont pleins de dorures, non pas les planchers tant seulement et les murailles qui sont par le dedans, *mais les couvertures, les toits, les tours et les statues qui sont au dehors*. Et si sont les maisons meublées de toutes choses plus somptueusement que jamais ne furent. »

## PLANCHE 159.

### TOMBE D'ALEXANDRE DE BERNEVAL ET DE SON ÉLÈVE, ARCHITECTES.

CETTE belle tombe, gravée en creux, de 8 pieds 3 pouces de longueur, sur 3 pieds 9 pouces de largeur, est encadrée dans le pavé de la chapelle Sainte-Cécile, autrefois Sainte-Agnès, au côté gauche du chœur de la magnifique église abbatiale de Saint-Ouen de Rouen. Sous deux dais à riches fenestrages sont représentés deux architectes tenant chacun en main des instruments de leur état. Il ne peut y avoir de doute sur la désignation de celui de gauche, vêtu d'une longue robe fourrée, portant houseaux lacés, chevelure coupée au-dessus des oreilles et chaperon rabattu, dont la longue cornette est engagée, selon l'usage, sous la ceinture; et qui tient, en outre, le plan d'une rose, dans laquelle, à cause d'une certaine ressemblance imparfaite, on a cru reconnaître celle du portail méridional, dit des Marmousets : ce personnage, dont l'épitaphe reproduit la figure, est *Alexandre de Berneval*, maistre des œuvres de machonnerie de ceste église, qui trespassa l'an MCCCCXL. Mais la figure voisine, vêtue à peu près de la même manière, et dont, par un motif assez difficile à deviner, on a laissé l'épitaphe en blanc, est moins facile à reconnaître, et sa qualification sera probablement toujours un sujet de conjectures. Cependant, nous ne pouvons passer sous silence qu'une tradition consignée dans l'*Histoire de l'Abbaye de Saint-Ouen*, par dom Pommeraye, p. 196, et que ce bénédictin dit avoir extraite de quelques anciens manuscrits de l'abbaye, veut que cette figure inconnue soit celle d'un élève de Berneval qui fut victime de la jalousie de cet architecte. Cette tradition rapporte que Berneval et son apprenti ayant, en 1439, construit les deux roses de la croisée, savoir : le maître celle du midi et l'élève celle du nord, le travail de l'élève fut trouvé bien supérieur à celui du maître; de sorte que ce dernier, enflammé de jalousie, tua ce nouveau rival qu'il s'était donné à lui-même. Berneval paya son crime de sa vie; et les religieux de Saint-Ouen, pour honorer la mémoire de ces deux artistes malheureux, les firent enterrer dans leur église sous le même tombeau. Cette tradition, que semble autoriser d'ailleurs

2

l'air de jeunesse qui caractérise la figure de l'élève supposé, n'aurait rien d'invraisemblable, si elle n'était rapportée identiquement à propos d'un grand nombre d'autres monuments, et notamment à l'occasion d'un fameux pilier orné de l'abbaye de Roslin, en Écosse. Ces légendes particulières, qui semblent ainsi s'être propagées d'un monument à un autre, perdent bientôt toute crédibilité. Toussaint Duplessis, qui rapporte également dans sa Description de la Haute-Normandie la tradition relative à Berneval, n'y veut voir qu'un renouvellement de la fable de Dédale et de Talus (Talaüs).

Aux angles de cette tombe sont quatre médaillons représentant les symboles des quatre évangélistes ; nous pensons que l'usage fréquent de placer ainsi ces emblèmes vient de ce qu'à une époque reculée, c'était l'usage de les broder aux quatre coins de la nappe qui sert à couvrir l'autel : or, comme, selon l'explication mystique adoptée par l'église catholique, la nappe de l'autel figure le suaire de Notre-Seigneur, il est probable qu'on aura cru voir dans toute tombe plate ornée de l'effigie d'un mort une représentation assez fidèle d'un suaire étendu sous un cadavre, et que, pour compléter la ressemblance, on y aura joint les quatre emblèmes mystérieux qui caractérisaient symboliquement le suaire divin.

A côté de ces sépultures est placée une autre tombe plate, sur laquelle figure également, au milieu d'ornements et de détails d'architecture d'une admirable délicatesse, un troisième architecte de Saint-Ouen, traçant avec son compas le modèle d'une des grandes fenêtres du chœur. Malheureusement l'inscription usée est impossible à déchiffrer, de sorte que le nom de cet architecte semble aujourd'hui perdu pour jamais.

## PLANCHE 460.

ALEXANDRE DE BERNEVAL, M<sup>e</sup> DE MAÇONNERIE DU ROI, AU BAILLIAGE DE ROUEN. — WITASSE DE GUIRY, SERGENT DU ROI AU BAILLIAGE DE SENLIS, GRAVÉ SUR PIERRE, VERS 1480.

Le dessin de ces deux figures est emprunté aux portefeuilles de Gaignières. Quand M. Willemin publia ces copies, il avait encore quelque confiance dans l'exactitude de cette célèbre collection ; mais il fut bientôt détrompé, lorsqu'ayant pu comparer aux dessins qu'elle renferme quelques uns de leurs originaux, il reconnut jusqu'à quel point les premiers différaient souvent de leurs modèles. Il renonça dès lors à puiser dans cette mine de documents parfois précieux, mais trop souvent falsifiés ; il en revint aux monuments originaux, et, sans doute pour faire acte de sincère et loyal aveu touchant l'erreur dans laquelle il était tombé, il s'empressa d'opposer à l'Alexandre de Berneval, défiguré par le dessinateur du XVII<sup>e</sup> siècle, son prototype restitué par un habile dessinateur de notre époque. La comparaison de ces deux figures fera de suite apprécier quelle différence peut exister entre des croquis inexacts tels que ceux de Gaignières et les monuments originaux, et combien l'artiste et l'antiquaire risqueraient de faillir en s'appuyant sur des autorités aussi fragiles que celles qu'offrent à l'érudition peu scrupuleuse les portefeuilles du célèbre collecteur. Au reste, nous reviendrons plus loin sur Gaignières et sur les services qu'il a pu rendre à la science des antiquités nationales ; tout ce que nous avons à ajouter pour le moment, c'est qu'il est à peu près inutile de s'arrêter à commenter des figures telles que celles de Berneval et de Witasse (Eustache) de Guiry ou plutôt de Givry, qui, manquant totalement du style caractéristique de leur époque, décèlent d'elles-mêmes l'infidélité de leur reproduction. Le costume seul de ces figures, lorsqu'on ne l'envisage que d'une manière générale et qu'on n'accorde pas trop d'importance aux détails, peut encore fournir quelques données utiles : ainsi, l'on peut remarquer que Witasse de Givry est vêtu d'une houppelande fourrée à capuchon, sur une cotte dont les manches longues et ouvertes en entonnoir étaient destinées à couvrir en partie les mains ; qu'il porte des estivaux lacés, et que sa ceinture a pour ornement caractéristique un écusson aux armes de France, ce qui constituait sans doute les insignes de ses fonctions de sergent royal.

Pour l'ornement gravé en creux sur des boiseries du château d'Écouen, travail du XVI<sup>e</sup> siècle, nous renvoyons le lecteur à la Planche 267.

## PLANCHE 461.

GUILLAUME LE MAY, CAPITAINE DES SIX-VINGTS ARCHERS DU ROY, ET GOUVERNEUR DE PARIS. GRAVÉ SUR PIERRE, VERS 1480.

Cette figure est encore extraite du portefeuille de Gaignières ; elle avait été déjà publiée par Montfaucon (t. III, planche dernière) d'après la même source ; de sorte que l'une des deux gravures ne pouvant guère passer pour plus exacte que l'autre, cette répétition était au moins assez inutile. C'est par erreur que Guillaume-le-May est ici qualifié de gouverneur de la ville de Paris ; il était capitaine des six-vingts archers du roi et de la ville de Paris, gouverneur des sceaux du roi, et tailleur de la monnaie en la ville de Rouen. Il mourut en 1480, et sa tombe était placée dans l'église de Saint-Pierre-des-Arcis, près la porte du chœur.

Nous ne saurions dire au juste quels étaient ces six-vingts archers dont Guillaume-le-May était capitaine, car à l'époque où vivait ce dernier, c'est-à-dire sous Louis XI, on connaissait déjà trois compagnies chargées de la garde de la personne du roi, et portant le titre d'archers, savoir : les cent archers de la garde écossaise, institués par Charles VII, et qui eurent toujours la prééminence sur les autres ; les deux cents archers français que l'on appelait la petite garde du roi, créés par Louis XI en 1475 ; enfin une troisième compagnie de cent autres archers, institués par le même monarque en 1479 (Daniel, *Milice françoise*, t. II, p. 143). Peut-être, suivant l'acception rigoureuse de leur titre, ces six-vingts archers du roi *et de la ville de Paris* étaient-ils plus particulièrement attachés à la garde de la capitale qu'à celle du prince. Les gardes des villes portaient en effet le titre d'archers, et les archers du guet ont subsisté jusque dans le XVIII<sup>e</sup> siècle. Le titre d'archers que portaient ces diverses compagnies indiquait seulement que, dans l'origine, les soldats qui les composaient étaient armés d'arcs et de flèches. Mais ces armes peu sûres ayant été bientôt remplacées par l'arbalète, l'arquebuse et le mousquet, ce titre avait survécu, suivant un usage dont on trouve de nombreux exemples dans l'historique des mutations subies par les différents corps militaires. Toutefois, notre capitaine des archers porte de fait l'arc à la

main, et sa trousse est à terre à côté de lui, d'où l'on doit conclure qu'en 1480, les soldats qu'il commandait étaient encore réellement armés d'arcs et de flèches. La principale particularité que présente son équipement est la présence de la jaque, qu'il porte au lieu de cuirasse. La jaque était, à proprement parler, l'armure défensive de l'infanterie; c'était une espèce de gambison formée de toiles superposées au nombre de vingt-cinq à trente, et recouvertes d'un cuir de cerf, ou encore une garniture matelassée et piquée. Les petits points symétriquement semés que l'on aperçoit sur ce harnais représentent les petits clous qui, traversant la jaque de part en part, servaient, au moyen de rivures intérieures, à retenir en adhérence intime toutes les parties dont il était composé.

Les deux gravures sur ivoire reproduites au bas de la Planche étaient appliquées à la surface de quelque petit meuble, coffret ou cabinet, dont on ne saurait faire remonter l'exécution plus haut que la fin du XVIe siècle.

## PLANCHE 462.

#### PHILIPPE-LE-BON, DUC DE BOURGOGNE,
#### NÉ EN 1396, MORT EN 1467.

Ce portrait en pied, l'un des plus intéressants que M. Willemin ait extraits du portefeuille de Gaignières, avait déjà été publié, mais avec une très grande infériorité d'exécution, par Montfaucon (t. III, Pl. 49). Il représente Philippe-le-Bon portant le costume de cérémonie de l'ordre de la Toison-d'Or, tel que ce prince l'avait lui-même prescrit, en fondant cet ordre célèbre, en 1429. A quel motif cet ordre devait-il sa fondation? c'est ce que les chroniqueurs indiscrets du temps n'ont pas craint de raconter avec des détails tellement scandaleux qu'il est impossible d'indiquer cette origine érotique. Tout ce qu'on peut citer de plus gazé à cet égard, ce sont les expressions énigmatiques dont s'est servi le prince de Ligne pour qualifier l'origine de cet ordre, dont il était membre, et dont il disait plaisamment: *qu'il avait sa source dans celle du genre humain*. Quoi qu'il en soit de cette origine vraie ou controuvée, que ces vers de l'épitaphe du duc auraient suffi pour démentir, si des vers d'épitaphe étaient de quelque poids:

Pour maintenir l'Église, qui est de Dieu maison,
J'ai mis sus le noble ordre qu'on nomme la Toison;

quoi qu'il en soit, répétons-nous, la galanterie excentrique de Philippe-le-Bon n'en est pas moins un fait incontestable. L'histoire a conservé les noms de vingt-quatre de ses maîtresses, et elle ne lui attribue pas moins de seize bâtards. Comme l'ordre, à son origine, était composé de vingt-quatre chevaliers, on n'a pas manqué de dire que le duc l'avait voulu ainsi pour faire une allusion galante à ses vingt-quatre amies; et comme bientôt cependant, en 1433, ce nombre fut porté à trente et un, on assura que ce fut pour plaire à sa nouvelle épouse, Isabelle de Portugal, dont ce souvenir amoureux avait alarmé la jalousie. Toutefois, comme, malgré sa fameuse devise: *Aultre n'auray que dame Isabeau tant que vivray*, Philippe-le-Bon ne fit pas trêve à ses galanteries pendant son second mariage, et que de vingt-quatre maîtresses qu'on lui connut, quelques-unes ne régnèrent sur son cœur qu'après qu'il eut contracté cette nouvelle alliance, toutes ces explications des biographes malicieux pourraient bien être plus ingénieuses que vraies.

Après cette petite digression anecdotique, revenons au costume représenté sur notre gravure. C'est ainsi que nous l'avons déjà dit, le costume de cérémonie que portaient tous les chevaliers de l'ordre de la Toison-d'Or, dans les chapitres solennels et autres circonstances d'apparat. Philippe-le-Bon lui-même en avait prescrit la forme et les ornements, et nous ne pouvons mieux faire pour le décrire que d'emprunter les termes de ses statuts.

Article XXV... « Ledit souverain et les chevaliers de l'ordre (seront) pareillement vestus de manteaux d'escarlate vermeille, entour, par bas et à la fente, richement bordez de large semence de fuzils (briquets), cailloux, estincelles et thoisons; fourrez de menu vair, longs jusques à terre; affublez de chaperons d'escarlate vermeille à longue cornette, sans décopper (sans découpure); lesquels manteaux et chaperons le souverain et chacun des chevaliers fera faire à ses propres cousts et despens. »

La forme et les ornements du collier sont également indiqués dans ces statuts, en ces termes:

Article III. « *Item*, que pour avoir congnoissance dudit ordre et des chevaliers qui en seront, nous, pour une fois, donnerons à chacun des chevaliers dudict ordre un collier d'or faict à notre devise: c'est à savoir par pièces, à façon de fuzils, touchans à pierre, dont partent estincelles ardans, et au bout d'icelluy collier, pendant semblance d'ung thoison d'or; nous et nosdits successeurs souverains et chascun des chevaliers dudict ordre seront tenus de porter chacun jour autour du col, à descouvert, sur peine de faire dire une messe de quatre souls, et quatre souls donner pour Dieu, pour chacun jour qu'ils fauldront à le porter.... Lequel collier ne pourra estre enrichi de pierreries ni autres choses. »

On reconnaît parfaitement sur notre portrait toutes les parties indiquées par les articles des statuts que nous venons de citer; les fusils, les pierres et les étincelles constituaient la devise personnelle de Philippe-le-Bon, et s'expliquaient par ces paroles, qui en faisaient l'*âme*: *Antè ferit quam flamma micat*, « Il frappe avant que la flamme ne brille. »

On aperçoit sur la bordure du manteau un autre emblème dont les statuts ne parlent pas: ce sont deux bâtons croisés qui représentent deux branches de laurier s'enflammant par le frottement; l'*âme* de cette devise était: *Flammescit uterque*. L'emploi de cet emblème, qui caractérisait la maison de Bourgogne, était d'autant plus fréquent sur les monuments appartenant à cette famille qu'il rappelait à la fois, par sa forme et le feu qui l'environnait, la croix rouge de Saint-André, l'un des plus anciens emblèmes des ducs de Bourgogne, et les briquets accompagnés d'étincelles de l'ordre de la Toison-d'Or.

Vers l'an 1468, Charles-le-Téméraire ajouta au costume de l'ordre prescrit par son père la robe de velours cramoisi, doublée de satin blanc; et sa devise: *Je l'ai emprins*, à la bordure du manteau. Il est à remarquer que Philippe-le-Bon se montre ici déjà revêtu de cette robe, ce qui porterait à croire, ou que le fait précédent rapporté par les historiens est inexact, ou que l'exécution de notre portrait serait postérieure à l'époque indiquée.

Après la mort de Charles-le-Téméraire et l'extinction de la ligne masculine des ducs de Bourgogne, l'ordre de la Toison-d'Or était menacé de périr si l'empereur Maximilien, qui épousa Marie de Bourgogne, seul enfant de Charles, ne l'eût relevé et porté de nouveau à un

haut degré de splendeur; ce fut probablement ce prince qui lui donna sa nouvelle devise, qu'il porte encore : *Pretium non vile laborum.*

Il ne nous reste plus, pour terminer ce que nous avions à dire sur ce costume, qu'à parler des patins, ou galoches énormes, sur lesquels Philippe-le-Bon est monté. Ces patins, qui se composaient d'une semelle de bois posant sur deux bases plus ou moins élevées, dont l'intervalle figurait une espèce d'arche, étaient fort en vogue pendant le xv° siècle; et l'on voit, par l'exemple présent, que les grands portaient cette lourde chaussure, même en habit de cour. Un prédicateur de cette époque, Jean Hérolt, s'élève fortement contre l'usage de ces patins, qu'il appelle *colopidea*, et au moyen desquels, dit-il, il semble que les hommes veuillent ajouter une coudée à leur taille : *Volentes sic adjicere ad staturam suam cubitum unum.* (*Sermones discipuli*, serm. 83.)

Il existait dans la collection de trente-huit portraits de princes de la maison de Bourgogne que possédait M. de la Mésangère, un portrait de Philippe-le-Bon, qui le représentait vêtu d'une tunique rouge et or, avec un chaperon de la même couleur. Sa physionomie était mélancolique et son visage maigre, comme dans le portrait que nous avons sous les yeux. Cependant les historiens rapportent que Philippe-le-Bon avait « une taille robuste, un air guerrier et majes- « tueux; l'aspect civil et benin, le teint entre blanc « et basané, la barbe châtain-blanc et le menton ras.»

Nous avons cité trop souvent, dans le cours de cet ouvrage, les portefeuilles de Gaignières pour qu'à-propos du magnifique dessin que nous venons de décrire, le plus important et le plus exact, sans contredit, de tous ceux que M. Willemin leur a empruntés, nous ne consacrions pas quelques lignes au collecteur infatigable qui, le premier peut-être, s'occupa en France d'archéologie nationale. Toutes nos modernes biographies, si soigneuses d'entasser, dans leurs volumineuses compilations, de longs articles consacrés à tant de personnages obscurs, ont dédaigné de parler de Roger de Gaignières, au zèle louable duquel Montfaucon rendit pourtant justice, en déclarant que, sans les secours immenses qu'il avait tirés des matériaux rassemblés par cet amateur, il n'aurait jamais songé à entreprendre son grand ouvrage des Monuments de la monarchie française. De Gaignières, qui vécut à la fin du xvii° siècle et au commencement du siècle suivant, se prit d'une passion si vive pour nos vieux monuments, et en général pour toutes les précieuses reliques du passé, qu'il parcourut la plupart de nos provinces, accompagné d'un peintre qui dessinait sous sa direction églises, châteaux, sépultures, vitraux, peintures, reliquaires, monuments de toute époque et de tout genre, non toutefois avec cette exactitude rigoureuse que la critique archéologique réclame aujourd'hui, mais assez fidèlement encore pour conserver un souvenir utile de tous ceux de ces monuments qui ont disparu. « La France, dit la Notice préliminaire du catalogue de la Bibliothèque Royale, n'a presque pas d'églises, d'anciens édifices, de tombeaux, de figures antiques, que M. de Gaignières n'ait fait dessiner en tout ou en partie, lorsqu'il y a trouvé quelque chose de remarquable, par rapport à la topographie, à l'histoire, aux anciens usages, principalement aux habillements et à ce que nous appelons modes. » Ajoutons qu'à cette collection déjà si précieuse il réunit une immense quantité de titres, de manuscrits, de livres imprimés, de chartes, de cartes géographiques, d'estampes, de portraits, de pièces rares, toutes ayant trait à l'histoire de France. On a peine à comprendre comment un homme seul, dont la fortune était bornée, avait pu rassembler et mettre en ordre tant de matériaux différents. De toutes ces richesses, il avait formé un ample cabinet, qui fit pendant long-temps l'admiration des curieux; il craignit avec raison qu'il ne fût dispersé après lui, et, pour en assurer la conservation, il en fit don à la Bibliothèque Royale, en 1711, s'en réservant toutefois la jouissance jusqu'à sa mort. Le roi, par forme d'indemnité, lui accorda une pension viagère, une somme d'argent comptant; et une autre somme fut payée après sa mort à ses héritiers. La collection de Gaignières a été divisée et répartie entre les différentes sections de la Bibliothèque Royale, selon l'ordre des spécialités auxquelles chaque partie appartenait; ses précieux portefeuilles de dessins sont échus au cabinet des estampes; et aucun recueil peut-être de ce dépôt si rempli de richesses n'est encore aujourd'hui plus fréquemment consulté par les artistes et les curieux.

## PLANCHE 163.

### FIGURE DE CHARLES VI (HISTOIRE DES ROIS DE FRANCE, PAR DUTILLET).

En décrivant (Planche 120) la figure de Philippe-Auguste, empruntée comme celle-ci au recueil de Dutillet, nous avons signalé l'identité de pose, de costume et d'attributs qui existait entre cette figure et celle du grand sceau de ce monarque. Nous avons à faire remarquer la même identité à propos de cette figure de Charles VI : évidemment encore dans ce cas c'est le sceau royal qui a servi de modèle au peintre; ce sont même trône, mêmes supports pour les pieds, même costume et mêmes insignes royaux. Les différences sont si légères et portent sur des détails si peu importants qu'il est inutile de les signaler. Voici donc encore une preuve à ajouter à toutes celles que nous avons précédemment données, de la quasi-authenticité des figures du recueil de Dutillet.

Les lions sur lesquels Charles VI pose les pieds n'étaient point un emblème particulier à ce prince; c'était un ornement adopté déjà par beaucoup de ses prédécesseurs. La devise de Charles VI était un cerf ailé, qu'il adopta, soit comme l'ont répété les historiens, à cause d'un cerf extraordinaire qu'il força dans la forêt de Senlis, soit, comme l'a raconté Froissart, parce que pendant un songe il crut monter un cerf ailé, qui l'aidait à rattraper un de ses faucons envolés.

## PLANCHE 164.

### PIERRE SALMON, PRÉSENTANT A CHARLES VI SON LIVRE INTITULÉ *DES MAXIMES ROYALES*, ETC.

Le manuscrit renfermant la miniature placée en tête de cette Planche est un des monuments les plus splendides de l'art des peintres calligraphes du commencement du xv° siècle : sous le rapport de la richesse, de l'éclat et de la perfection des miniatures, on en trouverait difficilement un autre qui lui soit comparable. Le caractère historique des personnages qui y sont représentés, la fidélité des costumes royaux, civils, ecclésiastiques et militaires, la variété des ornements et les détails d'intérieur lui donnent en effet une

valeur qui ne peut que s'accroître d'âge en âge. Des vingt-sept peintures qui l'ornent onze sont de la plus grande beauté, les autres sont très inférieures, et les dernières sont même détestables. Ces miniatures représentent Charles VI, deux fois en habits royaux, sur son trône, et deux fois couché sur un lit. Parmi les autres personnages, on remarque le duc de Bourgogne Jean-sans-Peur, à la robe semée de rabots; le duc de Berry, à la robe semée de cygnes; les grands officiers du roi, le pape Alexandre V, en habits pontificaux, etc.

Pierre Salmon, dont le vrai nom était *Le Fruictier*, secrétaire, disciple et familier du roi Charles VI, composa ces espèces de *Mémoires politiques et historiques*, *à la requête et par le commandement* de son souverain, et le lui présenta, comme il le dit lui-même au commencement de la troisième partie de son œuvre, en 1409. L'exemplaire qui nous occupe et qui est incontestablement celui de dédicace, est donc de très peu antérieur à cette date. Notre miniature est la première du volume; elle est souscrite de cette rubrique: *La première demande et question faicte par le roy à Salmon son disciple*. A la teneur de cet intitulé explicatif, on s'aperçoit de suite que le titre de notre Planche est fautif et qu'il eût dû être ainsi conçu: *Charles VI conférant avec Pierre Salmon, son secrétaire*. Ce n'est que dans la miniature qui précède la troisième partie de l'ouvrage que l'on voit l'auteur présenter son livre à son auguste patron. Quoi qu'il en soit de cette légère inexactitude, cette peinture nous fait voir Charles VI étendu sur un lit et interrogeant Salmon, assis près de lui. Trois personnages, dont un très richement vêtu et portant une robe semée de chaînons d'or, sont dans l'action de se retirer pour ne point troubler le royal entretien. Le monarque, reconnaissable à son long nez, et dont l'attitude languissante semble indiquer l'état maladif, est vêtu d'une longue robe noire, ouverte, entièrement semée de lévriers d'or; les *pentes* de son lit portent répété trois fois le mot *James* (jamais), et dans les intervalles une branche d'arbre, qui doit figurer un *genêt*; à l'intérieur des courtines se voient les mêmes emblèmes: *le lévrier et le genêt*.

Il est peut-être intéressant de faire ici quelques observations sur ces emblèmes et ces devises, qui ne paraissent pas appartenir à Charles VI, mais bien à Charles V son père. En effet, les écrivains qui ont traité des devises des rois de France, et le P. Ménétrier, en particulier, affirment que Charles V, en succédant au roi Jean son père, prit pour devise une *plante de genest* ou genêt avec ces mots: *James, James*; qu'il fit même de cette devise un ordre de chevalerie, dont il restait un monument dans l'église d'Ingolstadt, en Bavière, que ce dernier auteur a publié dans son Histoire des devises. On trouve à l'appui de cette assertion, dans un inventaire des meubles de la chapelle du roi de l'an 1420, une mention de deux bassins en argent doré, *à bords ciselés de genêtes*. Enfin, l'on conservait à Poissy, dans le monastère des religieuses de Saint-Dominique, un poêle semé de *plantes de genest*, avec ce mot en lettres gothiques: *James*: or, ce poêle avait été fait pour parer le tombeau de Marie de France, sœur de Charles V. (Ménétrier, *La Devise du roi justifiée*, p. 74.) Ces faits établissent positivement que l'emblème du *genêt* et la devise *jamais* appartenaient à Charles V. Comme à cette époque les devises ne se transmettaient guère du père à ses descendants; comme chacun tenait à honneur de choisir et de posséder la sienne, et que d'ailleurs les mêmes observations doivent s'appliquer au *lévrier*, qui fut le support habituel des armes de Charles V et que Charles VI remplaça par *l'ange* ou par les *deux cerfs ailés*, il est maintenant difficile d'expliquer cette substitution inusitée d'emblèmes dans notre miniature. Au reste, pour en finir avec le *genêt*, nous ajouterons qu'il est presque impossible de débrouiller la confusion dans laquelle sont tombés les auteurs à propos de l'ordre auquel cette plante donna son nom: c'est tantôt *l'ordre du genêt, de la genette, des fleurs de genêt*; tantôt enfin *de la cosse ou gousse de genest*. Les uns font remonter cet ordre jusqu'à Saint-Louis, et les autres le font durer jusqu'à Charles VI.

Levesque a inséré une notice étendue sur le livre de Salmon, dans les *Notices et Extraits des manuscrits de la Bibliothèque Royale*, t. V. p. 115, et M. Crapelet a publié le texte du manuscrit avec la reproduction de neuf des principales miniatures, sous ce titre: *Les Demandes faites par le roi Charles VI, touchant son état et le gouvernement de sa personne, avec les réponses de Pierre Salmon son secrétaire et familier*. (Paris, 1833, gr. in-8°, fig.)

La seconde miniature, représentant Charles VII entouré de toute sa cour, est tirée d'un manuscrit de la Bibliothèque de Rouen (U. 112), qui contient *la Chronique de Charles VII, par Jehan Chartier, religieux et chantre de l'église Monseigneur-Saint-Denis-en-France*, comme l'auteur se qualifie lui-même dans les premières lignes du texte, gravées à côté de la peinture. Cette chronique, composée pour servir de continuation à celles de Saint-Denis, a été publiée par Denis Godefroy, et imprimée à Paris, en 1661, in-folio. On apprend par la souscription du manuscrit qu'il a été *escript et fini à Paris, le xxiij* jour de novembre, jour et feste de Saint-Clément, à l'an mil cccc soixante-et-unze, par Estienne Roux, escrivain*. Deux seules miniatures servent d'ornement à ce volume, encore la seconde est-elle sans personnages. Celle qui doit nous occuper est incontestablement d'un haut intérêt. Charles VII, assis sous un riche pavillon bleu, semé de fleurs de lis d'or, est vêtu d'un ample manteau de mêmes couleur et ornements. Ses pieds reposent sur un coussin également fleurdelisé. Une large bande d'hermine entoure son col, et de cette bande descendent sur la poitrine, en se recourbant en dehors, deux lambeaux arrondis de la même fourrure, ornement singulier qu'on est convenu d'appeler *bavette*, et qui paraît avoir été particulier aux rois et aux princes pendant le xv° siècle. Sa coiffure est un haut bonnet bleu, retroussé d'une bande de martre, et entouré d'une couronne à simples fleurons. Il tient à la main, ainsi que presque tous les assistants, un bâton noir, sans ornement quelconque. Un rouleau placé au-dessus de lui porte l'indication de son titre: *le roy Charles VII*.

A droite et à gauche du trône, de nombreuses figures, divisées en quatre groupes et portant toutes le harnais militaire, représentent les ministres du prince, ses généraux et ses barons. Quelques uns sont désignés par leurs noms, à l'aide de rouleaux qu'ils tiennent à la main. Ce sont: *le conte de Richemont*, tenant l'épée nue de connétable, et portant la cotte herminée de Bretagne, surchargée de trois lambels de sable; *le conte de Dunais (sic)*, portant la cotte de France, avec trois lambels d'argent; *messire J. Bureau*, grand-maître de l'artillerie; *Joachin Rouault*, illustre capitaine, l'un des vainqueurs de Formigny; *messire P. de Bresay*, grand-sénéchal d'Anjou, de Poitou et

de Normandie. Tous portent, avec quelques variantes, la panoplie complète, et une très large épée (gagnepain) sur la hanche. Enfin, ce qui suffirait seul pour donner à cette miniature une haute valeur historique, on lit sur l'écriteau que porte le dernier personnage, tout-à-fait à droite : *J<sup>e</sup>. la Pucelle*. Nous ne supposons pas cependant que l'on puisse considérer cette dernière figure, dessinée dans de très petites proportions (deux pouces de hauteur), comme un portrait authentique; l'examen des autres figures, qui toutes ont un air de famille, suffit pour éloigner cette idée; mais on peut au moins croire que le peintre, qui exécuta cette miniature moins de quarante ans après la mort de Jeanne, pouvait avoir recueilli quelques traditions touchant son équipement et son costume. Or, voici celui que nous présente la peinture : Jeanne porte, comme tous ses compagnons, le casque un peu conique, sans cimier, crête ni visière, mais avec projection postérieure couvrant le col, forme que les antiquaires désignent par le nom de *salade*. Son harnais de corps est composé de la *cuirasse*, divisée antérieurement en deux parties, dont l'inférieure s'appelait *pansière*; d'*épaulières*, de *brassards* et de *tuiles* ou *tasses*, pièces dont l'office est de couvrir les hanches et la naissance des cuisses. Toutes ces pièces sont en fer battu, ainsi que le casque. De la ceinture, mais par-dessous les tasses, tombe un long jupon de couleur pourpre clair, qui descend jusqu'aux chevilles, laissant apercevoir le bas de la jambe et les pieds, garnis de *grevières* et de longs *solerets*, à poulaine, dorés. Un ceinturon noir soutient, sur sa cuisse gauche, sa large épée, dont sa main presse la poignée. Le visage et la main sont à découvert; et le peintre, qui a chaudement coloré toutes les figures viriles, a réservé pour celle de Jeanne une carnation remarquablement fine et délicate.

S'il subsistait une image authentique de Jeanne-d'Arc, notre miniature n'aurait qu'un médiocre intérêt; mais comme il est malheureusement trop vrai que le temps n'a respecté aucune représentation contemporaine de cette héroïne, notre peinture, exécutée dans le siècle même qui la vit apparaître, acquerra désormais le mérite d'une semi-authenticité. Récapitulons, à l'appui de cette assertion, la plupart des portraits connus de Jeanne-d'Arc [1]. On sait que la statue agenouillée, encadrée, à Domremy, au-dessus de la porte de la modeste chaumière qui la vit naître, ne peut être du temps, puisqu'elle porte la fraise plissée, parure absolument inconnue à l'époque de Charles VII. On pourrait regretter un portrait qui figurait autrefois sur les vitres des Minimes de Chaillot, si la fondation de ce couvent, rapportée au règne de Charles VIII, ne détruisait toute supposition d'authenticité. Il existe au *British Museum* un manuscrit de Monstrelet dont une miniature, gravée dans la traduction anglaise de cet auteur, représente Jeanne-d'Arc présentée à Charles VII; mais malheureusement ce manuscrit doit être de la fin du XV<sup>e</sup> siècle, car le costume donné par le peintre à l'héroïne est absolument celui d'Anne de Bretagne. Le portrait conservé dans l'hôtel-de-ville d'Orléans, et d'après lequel Lemire a gravé une charmante estampe, porte un costume peut-être encore plus moderne. Les estampes gravées d'après ces originaux, ou d'après les propres inspirations de l'artiste,

méritent encore moins de confiance. C'est ainsi, par exemple, que Thevet a donné un portrait de Jeanne; que Gauthier l'a gravée de trois manières différentes en 1615; que Moncornet l'a représentée en habit de cour, avec des plumes; que Poinsard a reproduit une tapisserie où figure Charles VII, faisant son entrée à Reims, conduit par la Pucelle; et qu'enfin d'autres gravures ont figuré Jeanne-d'Arc avec une cuirasse, tenant une lance dans une main, et une épée ou un étendard dans l'autre. Cette énumération deviendrait infinie si l'on y ajoutait la série des gravures et des tableaux dans lesquels des artistes inspirés par le patriotisme ont représenté la Pucelle dans quelque situation de sa vie héroïque, ou recevant la glorieuse couronne du martyre.

## PLANCHE 465.

### FIGURE D'UNE JEUNE FILLE NOBLE, GRAVÉE SUR UN DESSIN ORIGINAL DU XV<sup>e</sup> SIÈCLE.

CE gracieux dessin, dont nous ignorons l'origine, n'est pas moins intéressant comme spécimen du style et de la manière de peindre au commencement du XV<sup>e</sup> siècle que comme échantillon complet et détaillé d'un costume de jeune fille de classe élevée, à cette même époque. Ce costume, au reste, offre peu de détails nouveaux, si ce n'est la coiffure, composée de pièces d'étoffe découpées et appliquées les unes sur les autres, à peu près comme les pétales d'une fleur double. Cette coiffure, qu'on ne saurait rapporter ni au chaperon ni à aucune autre coiffure habituelle du XV<sup>e</sup> siècle, doit être considérée comme un ornement de caprice, analogue à tous ceux que la fantaisie fait inventer chaque jour. Nous trouvons ici un beau spécimen de ces longues manches découpées dont la mode était commune aux deux sexes sous le règne de Charles VI. On les appelait quelquefois *manches à l'ange*, parce que, lorsque le vent les faisait voltiger, elles ressemblaient aux grandes ailes que l'on prêtait alors aux figures d'anges. On les appelait encore *manches perdues*, sans doute à cause de leur inutilité, et de la quantité d'étoffe perdue que l'on était obligé d'y consacrer. Cette dénomination était encore appliquée au XVI<sup>e</sup> siècle aux manches volantes : ainsi, on lit dans la proclamation pour jouer le mystère des Apôtres, à Paris, en 1540 : « Deux hommes vestuz de sayes de velours noir, portans *manches perdues* de trois couleurs; » et dans ces vers de D'Aubigné :

Il (Henri III) montroit des manchons gaufrés de satin blanc,
D'autres manches encor qui s'étendoient fendues,
Et puis jusques aux pieds d'autres *manches perdues*.

Le collier et les deux ornements ou *affiquets* placés sur chaque épaule sont encore des détails intéressants de ce costume, ainsi que le gant pour porter l'émérillon, qui est ici sans chaperon et prêt à être lancé.

## PLANCHE 466.

### COSTUMES CIVILS DE LA FIN DU XIV<sup>e</sup> SIÈCLE, EXTRAITS DE DEUX PAIRES D'HEURES MANUSCRITES.

QUOIQUE les costumes figurés sur cette Planche appartiennent autant à la fin du XIV<sup>e</sup> siècle qu'au commencement du XV<sup>e</sup>, puisqu'ils représentent ceux qui furent particulièrement en usage sous le règne de Charles VI, nous nous sommes décidé à transposer

---

[1] On conserve aux archives du Palais-de-Justice de Paris la minute originale du procès de Jeanne-d'Arc, sur la marge de l'interrogatoire duquel le greffier a, dit-on, tracé à la plume le portrait de cette héroïne. Comme ce portrait, qui ne saurait être d'ailleurs qu'un simple croquis, nous est inconnu, nous nous bornons à le citer ici.

## MONUMENTS DU XV.ᵉ SIÈCLE.

cette Planche, parce que nous avons souvent entendu répéter à M. Willemin que le personnage représenté en tête, à gauche, était le roi René, et que le roi René, mort en 1480, ne saurait figurer dans un manuscrit de 1390. Obligé de nous prononcer entre ces deux dates inconciliables, et d'ailleurs dans l'impossibilité de recourir au manuscrit dont le numéro n'est point indiqué, nous avons pensé que M. Willemin avait plutôt dû se tromper sur le chiffre de l'époque que sur la désignation du personnage, et nous avons pris le parti de reporter la Planche au xv.ᵉ siècle. Toutefois, la sincérité nous oblige à déclarer qu'il nous reste des doutes fondés sur cette attribution, et qu'après examen raisonné des costumes, nous pencherions plutôt pour la date de 1390 que pour toute autre du xv.ᵉ siècle.

Ceci exposé, il ne nous reste plus qu'à dire quelques mots des costumes bizarres et pourtant très authentiques représentés sur cette Planche. Tous les personnages, excepté celui que M. Willemin qualifiait de roi René, et qui marche ici précédé de son héraut placé à droite, tous les personnages, disons-nous, sont vêtus de l'ample surcot à manches fendues et traînantes, que nous avons qualifiées, dans la description précédente, de *manches perdues* et de *manches à l'ange*. En voyant ici l'effet que produisent ces manches voltigeant en l'air, on reconnaît la justesse de cette dernière appellation. Ce surcot est fendu en avant et en arrière, pour que le cavalier n'en éprouve pas de gêne dans ses mouvements; il est, en outre, tantôt à collet montant, selon l'usage le plus généralement suivi, tantôt sans collet, et même fortement échancré en pointe par-derrière, pour laisser voir, soit une doublure d'étoffe non moins riche, soit le vêtement de dessous. Les manches sont profondément déchiquetées, et doublées de fourrures ou d'étoffes précieuses de couleur tranchant sur celle du vêtement. L'un des personnages porte un chaperon de forme singulière, dont la cornette, disposée en éventail, et sans doute maintenue en position par des baleines, avait pour but de protéger le visage contre l'ardeur du soleil. L'autre chaperon, de forme plus naturelle, porte simplement la cornette penchée sur le côté. L'enharnachement des chevaux, aussi extraordinaire que splendide, témoigne que le luxe effréné qui se répandit dans toutes les classes de la société à l'avènement de la fastueuse et dissolue Isabeau de Bavière s'étendait sur toutes les parties du costume et de l'équipement susceptibles de se prêter à ses applications. On remarquera encore, comme particularités intéressantes, la petite gibecière cadenassée d'or, et croisée par le petit coustil ou canivet; le bourdon de pèlerin que porte à la main le roi René, et qui se trouve répété en broderie, sur l'ample collet de sa houppelande fourrée.

### PLANCHE 467.

PEINTURES TIRÉES DU LIVRE *DES MARQUES DE ROME*, COMPOSÉ EN 1466. — TOURNOIS OU L'ON VOIT LES JUGES DU CAMP PLACÉS SUR L'ESTRADE AVEC LES DAMES.

### PLANCHE 468.

PEINTURES TIRÉES D'UN MANUSCRIT COMPOSÉ EN 1466.

Le titre de la première de ces Planches contient une faute grave qu'il est important de relever : on pourrait croire à sa lecture qu'il existe un livre ayant pour titre : *Des Marques de Rome*, tandis qu'il s'agit ici d'un roman intitulé *Marques* (c'est-à-dire *Marcus*) *de Rome*. *Marques* est un nom propre : c'est celui que porte le héros d'une des branches de ce volumineux roman, qui n'est autre chose que le roman bien connu, suivant l'idiome de ses diverses versions, sous les titres variés de *Sendebad*, de *Syntypas*, ou enfin des *Sept Sages*. On peut lire dans l'excellent ouvrage de M. P. Paris, que nous aurions besoin de citer à chaque instant, un article consacré à l'analyse de cette curieuse production (*Manuscrits franç.*, t. I, p. 109). Quant à ce qui concerne la partie matérielle du manuscrit, qui seule doit nous occuper ici, une inscription, tracée à la fin du volume, nous apprend que celui-ci fut exécuté en 1466, *par Micheau Gonnot, prebtre, demourant à Crosant.* Michel Gonnot était un infatigable copiste, qui paraît avoir beaucoup travaillé pour les princes de son époque, car presque toutes ses copies, dont la Bibliothèque Royale possède un grand nombre, sont surchargées d'écussons appartenant à des familles du sang royal. M. P. Paris conjecture, d'après la date rapportée ci-dessus, et d'après l'écu *de France à la cotice de gueules*, qui décore la première vignette, que notre manuscrit a été exécuté pour Jean, duc de Bourbon de 1456 à 1488. Ce volume, qui est au reste de la plus épaisse dimension, est orné de nombreuses miniatures du format et du genre de celles que représentent nos deux Planches. On aperçoit au premier coup d'œil, leur date étant d'ailleurs bien connue, tout ce que ces curieuses peintures présentent d'intéressant pour la connaissance des costumes, des mœurs et des usages de la seconde moitié du xv.ᵉ siècle. On reconnaîtra tout d'abord à une inspection qu'un grand changement s'est opéré dans le costume national depuis le règne de Charles VI, auquel nous touchions encore dans les vignettes précédentes. Aux chaperons, aux bourrelets, aux escoffions des femmes, ont succédé des bonnets pyramidaux, espèce de coiffure qui s'est perpétuée dans le bonnet de nos Cauchoises ; aux manches gigantesques et superflues des surcots, les manches étroites et collantes des robes ; enfin à tout le luxe évaporé, flamboyant, désordonné, du règne de Charles VI, le luxe prétentieux, contenu, et même quelque peu austère, qui caractérise particulièrement l'époque du triste Louis XI.

Les robes que portent les dames dans nos miniatures sont à collet rabattu; elles étaient extrêmement décolletées, ouvertes même jusqu'à la ceinture, mais un corset de velours noir, plus ou moins montant, servait à soutenir et à voiler le sein. « Par détestable vanité, dit un moraliste du temps, les femmes d'estat maintenant font faire leurs robes si basses à la poitrine et si ouvertes sur les épaules que on voit presque leur sein et toutes leurs épaules, et bien avant en leur dos, et si étroites par le faux du corps que à peine peuvent-elles dedans respirer, et souventes fois grand douleur y souffrent, pour faire le corps menu. » (Pierre des Gros, *le Jardin des nobles*.) Une large ceinture de velours, couverte d'orfévrerie, ceignait étroitement la taille; et la robe, garnie au collet, aux manches et par bas, d'une large bande de velours ou de fourrure, traînait jusqu'à terre : « A quoi sert, continue Pierre des Gros, ce grand monceau de drap et de fourrure, et ce grand get de fine panne ou de drap de soye qui traîne par la terre, et est souvent cause de la perdicion de la robe, et du temps qu'il faut mettre à descroter

ees grans queues, de la perdicion de la patience des serviteurs? »

Les coiffures sont de plusieurs espèces : la plus remarquable est ce haut bonnet pyramidal que quelques uns appellent le *hennin*, tandis que d'autres veulent que le hennin soit la coiffure à deux cornes du siècle précédent. Les Anglais appelèrent cette coiffure *steeple head dress*, coiffure en clocher. Quoi qu'il en soit, notre moraliste gourmande aussi ces bonnets pointus qu'il appelle des *mitres*. « La France, dit-il, qui souloit estre cornue maintenant est mitrée.... et sont maintenant ces mitres en manière de cheminées.... Et encore grand abus est que tant que plus belles et jeunes elles sont, plus hautes cheminées elles ont. »

Dans la seconde miniature de la Planche 168, on voit réunies trois variétés de ces bonnets : le premier est pyramidal et d'une grande hauteur; le second, en quelque sorte tronqué, est terminé par un bouton; enfin le troisième forme une espèce de tambour ou de barillet qui semble garni de côtes. Les dames qui assistent au tournoi, dans la Planche précédente, ne portent que cette dernière espèce de coiffure. Les unes aussi bien que les autres ont le front largement découvert, ou, pour parler comme Pierre des Gros, « front pelé et honte lessée. » Il n'est pas jusqu'à cette cornette pendante qui décore le bonnet d'une des deux dames assises, dans la Planche 167, qui n'éprouve la critique de ce moraliste chagrin : « Le tiers mal c'est ce grand estandart que elles portent, ce grand couvrechief délié qui leur pent jusques à leur derrière; c'est signe que le dyable a gaigné le chasteau contre Dieu. Quant les gens d'armes gaignent une place, ils mettent leur estendart au-dessus. »

Cette suite de passages, pour le dire en passant, au moyen desquels nous sommes parvenu à commenter, en quelque sorte pièce par pièce, tout ce costume féminin, offre un intéressant exemple de l'aide que l'on peut trouver dans les textes pour qualifier et caractériser les costumes d'une époque. Resserré comme nous le sommes dans des limites étroites, nous regrettons de ne pouvoir que rarement recourir à l'emploi de ce moyen d'interprétation.

Le costume chevaleresque diffère peu de celui que nous avons décrit précédemment; les pièces de l'armure articulée se multiplient, et sur la cuirasse, ordinairement à emboîtement, les chevaliers portent une cotte garnie comme un gambison, et lacée par-derrière, ainsi qu'on peut le voir sur l'un des cavaliers. Ils portent, selon l'occurrence, le bassinet ou salade sans visière, et le heaume avec la pièce de renfort pour le tournoi. Les lances sont encore tout d'une venue, mais pourtant avec l'adjonction nouvelle d'une petite rouelle pour protéger la main. L'écu, comme on peut le voir dans la miniature du tournoi, est suspendu au cou.

Depuis que le Livre des Tournois du roi René et le joli manuscrit des Ordonnances sur les gages de bataille ont été publiés, tant de détails pittoresques sur les tournois ont été mis en lumière qu'il deviendrait surabondant de nous étendre sur ceux que présente notre miniature. Nous ferons seulement remarquer les caparaçons flottants des chevaux, et les chariots décorés qui servent en guise d'estrade, et, suivant un usage assez habituel, à asseoir les spectatrices et les juges des beaux coups de lance portés par les *tournoyants*.

## PLANCHE 169.

### XV<sup>e</sup> SIÈCLE. PREMIÈRE PAGE D'UN LIVRE DE COMPTES, REPRÉSENTANT UN PAIEMENT DE RENTES.

Cette belle peinture, arrachée d'un volume dont il ne subsiste malheureusement plus que les deux premiers feuillets, est en la possession d'un amateur de Rouen. Elle décorait la première page d'un livre de comptes appartenant à la *confrérie de la Charité-Dieu et Notre-Dame de Recouvrance*, fondée en l'église des Carmes, à Rouen, en 1466. Il serait inutile de nous étendre ici sur cette confrérie pieuse, analogue d'ailleurs à tant d'autres, et dont l'établissement n'avait d'autre but qu'une dévotion particulière à la vierge Marie. Cette peinture ne saurait avoir pour nous que l'intérêt matériel qui résulte du sujet représenté, sujet qui, comme on le voit, est totalement étranger au but de l'institution. C'est une scène de paiement de rentes, ou plutôt de règlement de comptes opéré entre les confrères de la société, sous la surveillance d'un religieux du couvent des Carmes. Les confrères, tous bourgeois de la ville de Rouen, ainsi que l'indiquent leurs noms conservés dans le livre des statuts, sont occupés, autour d'une longue table, couverte d'un tapis vert, à régler les comptes de la société. Quelques uns font le calcul des sommes qu'on vient sans doute d'extraire de plusieurs troncs déposés sur la table, tandis qu'un secrétaire travaille à en inscrire le montant. Tous sont vêtus du costume habituel des bourgeois et des classes aisées, sous le règne de Louis XI, c'est-à-dire de la longue robe, plissée à gros tuyaux par-devant et par-derrière, plate sur les flancs, ce qui lui donnait une forme quadrilatère très prononcée. Cette robe, à manches longues, pleines ou fendues et très larges des épaules, est serrée sur les hanches par une ceinture étroite à laquelle pend l'escarcelle ou le bougequin. Les coiffures sont : le haut bonnet, légèrement conique, qui, chez les élégants du temps, acquérait des dimensions exagérées; le chapeau à bec, enrichi d'une torsade ou d'une chaîne d'or, et le chaperon à bourrelet et à longue cornette pendant jusqu'à terre. Il est à remarquer qu'à l'usage de cette dernière coiffure était alors attaché un certain caractère d'importance et de gravité qui faisait du chaperon le symbole distinctif, en quelque sorte, des professions libérales ou simplement de l'aisance et de la propriété. Aussi, tout en adoptant l'usage de coiffures plus légères ou plus commodes, retenait-on cependant le chaperon, que l'on portait alors rabattu, c'est-à-dire rejeté derrière l'épaule, avec la longue cornette ordinairement engagée sous la ceinture, ou tortillée autour du cou, pour contre-balancer le poids du bourrelet et l'empêcher de tomber à terre.

Tous les détails d'intérieur répandus dans cette petite composition ne sont pas moins dignes d'intérêt que les costumes. On remarquera donc avec curiosité la *jonchée* de verdure, qu'on semait sur le plancher dans toutes les grandes occasions; la forme des bancs et des sièges, parmi lesquels figure un pliant de construction singulière; la tenture de *baudequin* fleuri, qu'on a dressée derrière l'assemblée, en guise de paravent; l'arbuste encaissé dans un barillet, selon l'usage encore généralement suivi dans les Pays-Bas; la cage renfermant un *papegaut*; enfin, la huche couverte d'une *touaille* et chargée de *buires*, de go-

MONUMENTS DU XV° SIÈCLE.

belets et de timbales d'argent, près de laquelle un petit varlet, vêtu *de court*, est occupé à préparer la réfection des confrères altérés.

Les vignettes qui embordurent cette belle page portent divers chiffres et emblèmes. Au-dessous d'une fleur de lis couronnée est tracé en abrégé le mot : *de Recouvrance*, et plus bas le chiffre de Marie. Sur la marge inférieure on distingue deux *demoiselles* de paveur, emblème dont il nous est impossible d'indiquer la signification. La lettre initiale est décorée d'un écusson écartelé : au 1 et au 4 *d'argent* (cet argent a noirci, selon l'usage) *au sautoir engrêlé de gueules;* au 2 et au 3 *de sinople à deux têtes d'épervier, arrachées, d'or;* on lit en outre sur les jambages de cette lettre cet inexplicable rébus : *PAR : O : B : Y : X*. Il paraît que tous ces emblèmes étaient particuliers à la société, puisqu'on les retrouve sur le livre des statuts de la confrérie, que possède également le propriétaire de cette miniature.

## PLANCHE 170.

### PEINTURE DU XV° SIÈCLE, REPRÉSENTANT UNE HALLE COUVERTE (MANUSCRIT GRAND IN-FOL. DE LA BIBLIOTHÈQUE DE ROUEN).

CETTE précieuse peinture est extraite d'un magnifique volume qui contient une traduction française des *Ethiques* et des *Politiques* d'Aristote, par Nicolas Oresme, successivement grand-maître du collége de Navarre, doyen du chapitre de la cathédrale de Rouen, précepteur de Charles V, et enfin évêque de Lisieux. Cette traduction, qui est dédiée à Charles V, date de la seconde moitié du XIV° siècle ; mais notre manuscrit, qui contient pourtant deux peintures dédicatoires en l'honneur de ce même prince, n'est visiblement qu'une copie qu'on ne saurait faire remonter plus haut que le second tiers du XV° siècle. Au reste, ce beau volume, décoré de onze miniatures de même importance que celle que nous décrivons, a de tout temps appartenu aux archives de la commune de la ville de Rouen, dont il porte les armes gravées sur les clous de sa couverture. Au premier abord, il est difficile de se rendre compte du rapport qui peut exister entre le sujet de notre miniature et la *Politique* d'Aristote; mais l'étonnement qu'on aurait pu concevoir cesse bientôt, lorsqu'à la lecture du chapitre auquel cette peinture sert d'introduction, on s'aperçoit qu'il traite du commerce. C'est aussi un tableau du commerce, mais du commerce au XV° siècle, que nous avons sous les yeux ; et si M. Willemin se fût décidé à publier une autre miniature du même volume qui représente l'intérieur de la boutique d'un épicier, il eût été difficile de rencontrer, dans quelque ouvrage que ce fût, un ensemble de détails plus propre à caractériser l'extérieur des habitudes et des usages mercantiles à cette époque que ce curieux rapprochement.

Notre miniature représente, comme son titre l'indique, une halle couverte, une espèce de bazar où divers marchands étalent leurs marchandises de nature bien différente. La boutique la plus apparente est celle d'un orfévre-grossier, dont les plats, les aiguières, les ciboires d'or ou d'argent sont exposés sur une étagère tendue en rouge, de manière à faire resplendir l'éclat de ce brillant étalage. Le marchand, vêtu du costume de la bourgeoisie, avec le chaperon en tête et la robe à manches

fendues, conclut en ce moment, avec un personnage de même costume à peu près que lui, un marché, dont il reçoit le montant, tandis que des serviteurs, que le peintre a faits fort petits, pour mieux dégager la scène, s'empressent d'emporter les pièces qui viennent de faire l'objet du marché. Le costume de ces petits valetons présente quelques particularités singulières : l'un porte un bonnet recoquillé, de forme bizarre, analogue à ceux que les peintres de cette époque donnaient ordinairement aux Juifs dans la représentation des scènes de la Passion; le second est coiffé d'un feutre que le lecteur doit connaître déjà, mais le troisième porte une véritable tonsure au sommet de la tête, singularité que nous ne saurions expliquer. En outre, ces deux derniers personnages ont les cuisses nues, et même l'un a des houseaux sans semelle et sans empeigne, de sorte qu'il marche réellement pieds nus. Cette absence du *vêtement nécessaire*, des *bruies*, est d'autant plus remarquable qu'elle contraste avec l'élégance assez soignée du reste du costume. A cette époque, il n'y avait plus guère que dans les campagnes que l'on savait encore se passer des braies ; aussi cet exemple de nudité assez indécente au milieu des villes a-t-il droit d'étonner. Le second trafiquant, marchand d'étoffes, compte en ce moment, sur une pièce que sans doute il vient de vendre, le prix que lui compte l'acheteur. Quelques marchandises sont empilées sur l'étal, mais la plus grande partie de son fond est soigneusement rangée dans une élégante *aumoire* gothique placée derrière lui. Enfin le troisième marchand est un *cordouanier-chaussetier;* un bahut lui sert de boutique, et autour de lui sont étalés ou suspendus *escaphignons*, *houseaux* et *fourmes* à becs pointus. Il tient en sa main une hachette avec laquelle il se prépare à débiter son cuir, suivant l'usage suivi généralement encore aujourd'hui chez les cordonniers moscovites. Une femme qui se tient près de là et semble spectatrice de ce qui se passe porte la coiffe de drap qui faisait partie essentielle du costume des bourgeoises de cette époque. Tel est l'ensemble de cette miniature, qui fournirait à une description minutieuse un grand nombre d'autres particularités que, par égard pour la brièveté, nous avons dû passer sous silence.

## PLANCHE 171.

### COSTUMES DE DOCTEURS ET MAITRES ÈS ARTS. EXTRAITS DE DIVERS MANUSCRITS.

LES trois premières figures de cette Planche sont tirées d'un magnifique exemplaire manuscrit, en trois volumes, de la *Fleur des histoires*, d'après Jehan Mansel, qui appartint jadis à Pierre II, duc de Bourbon, mari d'Anne de Beaujeu. Selon M. P. Paris (*Manusc. franç.*, t. I, p. 64), il ne serait pas étonnant que, cependant les costumes appartiennent bien évidemment encore au XV°. Les deux dernières figures sont extraites d'un manuscrit plus splendide peut-être encore que le précédent, et qui contient une traduction de la *Cité de Dieu*, de Raoul de Praelles, exécuté à la fin du XV° siècle pour cet amateur si passionné de beaux livres historiés, Louis de Bruges, seigneur de la Gruthuyse, dont nous parlerons dans un instant.

On voit que le costume de ces cinq docteurs ou maîtres ès arts ne diffère en quelque sorte pas de celui que portaient les bourgeois de l'époque. La seule particu-

II.

larité que présentent plusieurs d'entre eux est le camail fourré, qu'ils portent au lieu de chaperon. La plupart sont coiffés du petit bonnet conique appelé barrette (*birretus*), qui, pour le dire en passant, a donné naissance au bonnet carré de nos ecclésiastiques. L'un d'entre eux porte, en outre, le chaperon sur l'épaule, et un autre, par une singularité notable, a son bonnet attaché à une longue cornette et pendant derrière l'épaule, en guise de chaperon. La robe de ce même docteur, d'une riche étoffe bordée d'hermine, présente, d'une manière bien saillante, cette forme quadrilatérale que lui faisaient contracter ses nombreux plis en tuyaux par-devant et par-derrière, en opposition avec les parties plates sur les hanches; caractère que nous avons déjà signalé comme indiquant les costumes de l'époque de Louis XI.

## PLANCHE 172.

COSTUMES DES DAMES, DES SEIGNEURS ET DES PAYSANS, TIRÉS DES CHRONIQUES DE FROISSART, MANUSCRIT DU XV<sup>e</sup> SIÈCLE DE LA BIBLIOTHÈQUE DU ROI.

## PLANCHE 173.

COSTUMES DES TROMPETTES ET SOLDATS ARBALESTRIERS, APPELÉS *CRANEQUINIERS*, TIRÉS DES CHRONIQUES DE FROISSART.

## PLANCHE 174.

COSTUMES DES CAVALIERS, ARCHERS ET FANTASSINS, TIRÉS DES CHRONIQUES DE FROISSART.

Le *Froissart* de la Bibliothèque Royale, celui qu'on appelle par excellence le *beau Froissart*, est si célèbre parmi les antiquaires et les artistes, depuis Montfaucon, qui a publié dans son grand ouvrage six de ses plus belles miniatures, qu'il est nécessaire que nous consacrions quelques lignes à cet admirable chef-d'œuvre, ainsi qu'à l'illustre amateur qui le fit exécuter. Cet exemplaire des Chroniques de Froissart se compose de quatre grands volumes in-folio, sur vélin, écrits en gros caractères gothiques demi-cursifs, à deux colonnes. Cinquante grandes miniatures de sept à neuf pouces de hauteur, sur une largeur presque égale, et le même nombre à peu près de petites, de trois pouces et demi de hauteur et de largeur ; un nombre infini d'initiales, d'encadrements et en or et en couleur, au milieu desquels le peintre a semé une foule de sujets bizarres et grotesques; en un mot, tout ce que l'éblouissante palette des enlumineurs flamands du xv<sup>e</sup> siècle a pu prodiguer de couleurs éclatantes et de dorures multipliées, tout ce que leur luxuriante imagination a pu créer de compositions capricieuses et fantastiques, concourt à l'enrichissement de ces étonnants volumes, qu'on range à juste titre parmi les plus splendides que l'art calligraphique ait produits. Quant aux miniatures principales, leur variété est aussi féconde que la diversité des scènes racontées par le naïf chroniqueur : combats, batailles navales, campements, assauts, entrées triomphales, solennités religieuses ou chevaleresques, tels sont les sujets de ces curieux tableaux, où le xiv<sup>e</sup> siècle revit tout entier, mais avec les costumes, les formes et les usages du xv<sup>e</sup>, car l'admirable manuscrit que nous décrivons ne fut guère exécuté que dans le dernier tiers de ce siècle. Celui qui le fit faire, et dont nous avons promis de parler, était Louis de Bruges, seigneur de la Gruthuyse, mort en 1492. « Sa Bibliothèque, dit M. Van Praët (*Recherches sur Louis de Bruges*, p. 81), était, après celle des ducs de Bourgogne, la plus belle et la plus nombreuse de toute la Flandre. Il avait fait exécuter lui-même, à Bruges et à Gand, par des écrivains et des enlumineurs habiles, qui se trouvaient en grand nombre à cette époque dans ces deux villes, la plus grande partie des manuscrits qu'elle renfermait. La grandeur des volumes, la beauté du vélin et de l'écriture, la richesse et la quantité des miniatures et des ornements dont ils sont décorés, le luxe des reliures, qui, à en juger par celles que l'on voit encore, étaient généralement en velours de diverses couleurs, garnies de coins, de clous et de fermoirs de cuivre doré, attestent que rien de ce qui pouvait rendre un livre précieux n'avait été épargné par le seigneur de la Gruthuyse. » Cette magnifique collection, qui montait à plus de cent manuscrits, puisque M. Van Praët en a retrouvé et décrit cent six, est passée presque intégralement, sous le règne de Louis XII, dans la Bibliothèque des rois de France, et est aujourd'hui disséminée dans le cabinet des manuscrits de la Bibliothèque Royale. Les manuscrits du seigneur de la Gruthuyse, lors de leur réunion, dont on ignore la date précise, à ceux des rois de France, subirent une profanation qu'aucun motif ne saurait justifier : on s'empressa de surcharger les armoiries du propriétaire et les portraits mêmes de ce dernier, dont ils étaient décorés à profusion, des armes et des portraits du roi de France, et si le peintre chargé de ce soin n'avait laissé, par mégarde, subsister çà et là quelques emblèmes, quelques devises qui suffisent seules aujourd'hui à les faire distinguer, il serait peut-être devenu impossible de les reconnaître. Ces armoiries et ces devises étaient : d'abord un écu écartelé, aux 1 et 4 *d'or à la croix de sable*, qui est Gruthuyse, aux 2 et 3 de *gueules au sautoir d'argent*, qui est Van der Aa ; pour cimier *un bouc issant de sable, accollé d'azur et accorné d'or, dans un vol d'hermine de trois rangs*; pour supports deux licornes ; pour emblème deux mortiers posés sur leur affût et lançant une bombe qui s'enflamme ; enfin pour devise, ces mots : *Plus est en vous*; en flamand : *Meer es in u.*

Les trois Planches citées en tête de cet article renferment un choix de costumes appartenant à des personnages de toute condition : dames, seigneurs, bourgeois, paysans, arbalétriers, archers, hérauts d'armes, fantassins et cavaliers, tous extraits des miniatures du Froissart. Il nous serait impossible de donner une description détaillée de tous ces costumes sans sortir des limites étroites qui nous sont imposées ; nous nous bornerons donc à signaler les particularités les plus intéressantes qu'ils peuvent présenter. Les dames portent pour coiffure des variétés de l'escoffion, dont l'une, remarquable par ses cornes arquées, rappelle les bonnets cornus de cette époque, contre lesquels les prédicateurs ne se lassaient pas de faire tonner les foudres de leur éloquence grotesque, et dont Olivier de la Marche (*Source d'Honneur*) dit :

> Les hauts bonnets, couvrechiefs à bannières,
> Cornes faisoient les dames triompher.

Et le *Roman de la Rose* (vers 14063) :

Sur ses oreilles ait tels cornes
Que ne cerf, ne beuf, ne licornes,
Se ils se devoient effronter,
Ne puissent tels cornes porter.

Les seigneurs et bourgeois sont vêtus de l'ample *gonne*, ceinte ou déceinte, et coiffés du chaperon. L'un d'entre eux porte un long surtout fendu latéralement, d'un côté au moins, et qui, s'il l'était des deux, serait le *tabard*, selon quelques auteurs. Un dernier, vêtu d'un pourpoint très court, ce qui caractérise un jeune élégant, rappelle par son costume étriqué cette description de Comines, qui avait précisément en vue, en l'écrivant, les modes de cette époque : « Les hommes se prirent à se vestir plus court que onques, mais ils avoient fait si (tellement) que on voyoit leurs derrières et leurs devants, ainsi comme on souloit vestir les singes. »

Le costume des paysans, vendangeurs et bergers, est caractérisé par le petit sayon (*gonnel*) de toile ou d'étoffe surmonté d'un ample camail ou *carapoue*, par-dessus lequel est enfoncé un *chapel* de feutre : l'un a des braies et des chausses ou des houseaux ; d'autres n'ont que des chausses attachées sur le côté, à la ceinture, et qui s'en détachaient quelquefois, comme on le voit ici ; enfin, un dernier porte des chausses qui, ne dépassant pas le genou, laissent les cuisses entièrement nues, comme nous en avons déjà fait remarquer un exemple (Planche 170). Pour aider à déterminer toutes les pièces du costume du berger, nous nous contenterons d'indiquer, ne pouvant la citer à cause de son étendue, une description du vêtement complet d'un pasteur, dans *Le grand Calendrier et Compost des Bergers* (à Troyes, chez Garnier).

Les cranequiniers, dont l'un porte l'arbalète sur l'épaule, la targe au dos, et le cranequin suspendu à la ceinture, tandis que l'autre est dans l'action de bander son arme, sont, à quelques différences près, vêtus de la même manière, c'est-à-dire qu'ils portent le pourpoint ou le hoqueton, sous lequel devait être la *brigandine*, espèce de plastron léger. L'un a des genouillères, la *salade*, tandis que l'autre a des brassards complets et un bonnet ; différences qui témoignent des variétés que l'on admettait alors dans toutes les pièces de l'équipement du soldat. Un article des *Statuts du Dauphiné* portait que tous les arbalétriers devaient avoir « arbalestres et traits, c'est sçavoir la trousse et dix-huit traits ; estre armez de brigandines, bonnes et suffisantes, salades sans visière, dague, espée, gorgerin, hoqueton de gros drap dessus, avec la livrée du dauphin, pourpoints, chausses et bonnet blanc sous la salade, et gans avec la doublure de gros drap. »

Les trompettes ou hérauts ne sont guère remarquables que par la longueur de leurs trompes, et la large *baverolle* aux armes de France qu'on y voit suspendue.

Le costume des deux archers présente la même variété que celui des arbalétriers, c'est toujours la *jaque*, *hoqueton* ou *doublet*, pour protéger la poitrine, et plus ou moins de pièces de fer battu pour protéger les membres. Tous deux portent la salade à visière.

L'équipement des fantassins et du cavalier présente l'exemple de l'armure à peu près complète, telle qu'on la portait pendant la seconde moitié du XVe siècle : salade avec ou sans visière, pour la tête ; gorgerin, cuirasse à emboîtement, et tonnelet de jaseran, pour le corps ; tasses, cuissots, genouillères, grevières et solerets, pour les membres inférieurs ; pauldron, arrière-bras, cubitières, avant-bras et gantelets, pour les membres supérieurs. Les armes offensives sont l'épée, la pique et la hache d'armes.

On peut apprécier par les exemples représentés sur nos deux dernières Planches quelles riches étoffes on employait alors à la confection des *trefs* ou pavillons de guerre, et quelles formes on donnait à ces tentes. On voit qu'indépendamment des ornements nombreux qu'on peignait ou qu'on brodait sur leur surface, on y inscrivait les noms des chefs qui les habitaient, aussi bien que leurs devises : ainsi, on lit sur l'une de ces tentes : *Comte de Blois*, et sur l'autre cette devise : *Saint-Denis*.

## PLANCHE 475.

FIGURE DE BERNARD D'ARMAGNAC, COMTE DE LA MARCHE, TIRÉE D'UN MANUSCRIT ÉCRIT ET PEINT PAR GILLES LE BONNIER, DIT BERRY, ROI D'ARMES DE CHARLES VII.

Cette figure est extraite d'un magnifique manuscrit provenant de la Bibliothèque Colbert, et maintenant à la Bibliothèque Royale, écrit par Gilles Le Bouvier (*alias* Le Bonnier), ou au moins sous sa direction. Gilles Le Bouvier, d'abord héraut d'armes de Charles VII, fut depuis créé roi d'armes par ce prince. Son ouvrage contient un grand nombre de peintures représentant le roi, les princes et les grands officiers de la couronne, soit assis, soit à cheval, dans l'appareil qui appartenait à leur rang et à leurs fonctions, ou simplement revêtus du costume qu'ils avaient adopté. On y trouve, de plus, les armoiries d'une grande partie de la noblesse de France, distribuées par provinces ; les devises, les cris d'armes, etc. Montfaucon a fait graver un grand nombre de ces figures (*Monuments de la Monarchie française*, t. III, pl. 55 à 59), et entre autres celle que représente notre Planche. Ce personnage est, comme l'indique le titre, Bernard d'Armagnac, comte de la Marche, fils de Bernard d'Armagnac maréchal de France, qui fut massacré à Paris l'an 1418, et de Bonne de Berry. Ses armoiries, dont le fond de la figure, sont : aux 1 et 4 *d'argent au lion de gueules* ; aux 2 et 3 *de gueules au léopard lionné d'or, à un lambel d'azur à trois pendants brochant sur le tout* ; cet écusson est en outre écartelé de celui de Bourbon-La Marche : *de France ancien à la bande de gueules chargée de trois lionceaux de sable*. Cette figure, qui peut servir à donner une idée de toutes les autres, est armée comme elles de pied en cap, à la réserve de la tête, sur laquelle Bernard d'Armagnac ne porte qu'une espèce de chapel à épais bourrelet. Les coiffures sont la partie du costume qui offre e plus de variété dans ce manuscrit. Quelques seigneurs portent le cercle d'or orné de rosettes de pierreries, d'autres le heaume ouvert ou fermé, quelques uns le chaperon à cornette raccourcie et plissée, et enfin la plupart un chapel à larges bords inclinés et bordés d'une espèce de frange ou d'effilé. Presque tous, en outre, portent sur leur coiffure une longue plume d'autruche.

Les particularités les plus remarquables du costume et de l'équipement de Bernard d'Armagnac sont la cuirasse à emboîtement, les longs solerets à poulaine recourbée vers la terre, les éperons d'or de grandeur démesurée, et les étriers de forme singu-

lière. L'enharnachement du cheval, qui se distingue de la plupart de ceux du même volume, parmi lesquels dominent les longs caparaçons flottants, est couvert de houppes ou *floccards*, ornement qu'on rencontre fréquemment, même à des époques beaucoup plus rapprochées de nous, puisqu'on lit dans le poëme du P. Lemoine, sur Saint-Louis :

Leurs housses, leurs gicels, leurs bardes, leurs têtières,
Et depuis leurs chanfreins jusques à leurs croupières,
Tout paroissoit *houppé*.

Le bel ornement du bas de la page est tiré d'un manuscrit de la *Fleur des Histoires*, d'après Jehan Mansel, dont nous avons déjà parlé à la Planche 171.

## PLANCHE 176.

### CARTES DU XV<sup>e</sup> SIÈCLE, EXÉCUTÉES POUR LE ROI CHARLES VI.

On ferait de nombreux volumes de tout ce qui a été écrit sur l'invention des cartes à jouer, et nous dépasserions nous-même les bornes d'un article, rien qu'en citant les titres des Mémoires composés sur ce sujet, et les noms de leurs auteurs. Italiens, Espagnols, Allemands, Français, Anglais, ont revendiqué, chacun pour sa patrie, la priorité de l'invention; chaque érudit a rapporté des faits nouveaux ou cité quelques passages inaperçus qui ont semblé reculer de quelques années la date antérieurement fixée comme la plus ancienne. Nous ne pouvons entrer dans le labyrinthe de ces discussions; nous nous bornerons à en exposer le résultat.

Les cartes paraissent être d'origine asiatique, et leur usage s'être répandu peu à peu en venant de l'Orient vers l'Occident. Les Chinois, qui empruntent si peu aux autres nations, connaissent les cartes; ces cartes diffèrent beaucoup des nôtres par leurs dimensions, qui ne dépassent guère celles de ces fiches d'ivoire dont nous nous servons au jeu, et par les figures qui aident à les distinguer; mais on y reconnaît des personnages et certaines marques en nombre déterminé, caractères qui suffisent pour démontrer l'analogie qu'elles ont avec les nôtres. Le jeu des cartes paraît avoir pénétré en Italie dès la fin du XIII<sup>e</sup> siècle, et s'être répandu dans le reste de l'Europe pendant le XIV<sup>e</sup>. Les Bohémiens, qui apparurent vers la même époque, furent peut-être les agents les plus actifs de cette diffusion. Ce jeu primitif paraît avoir été celui des *tarots*, dont les différents jeux actuellement connus ne sont en quelque sorte qu'une dérivation. Les cartes supposées peintes vers la fin du XIV<sup>e</sup> siècle par Jacquemin Gringonneur, et conservées à la Bibliothèque du roi, cartes dont notre Planche offre un double spécimen, ne sont autre chose qu'un jeu de *tarots* incomplet. Voici donc l'antiquité des *tarots* bien établie, et l'on peut considérer leur usage comme contemporain de l'introduction des cartes en Europe. L'attribution que l'on fait du jeu de la Bibliothèque du roi à Jacquemin Gringonneur ne repose que sur un fragment de compte de Charles Poupart, argentier du roi Charles VI, supposé daté de 1392, et ainsi conçu : « A Jacquemin Gringonneux, « peintre, pour trois jeux de cartes, à or et à di« verses couleurs de plusieurs devises, pour porter « devers ledit seigneur (roi), pour son ébattement, « LVI sols parisis. » Dans ces cartes *à or et à couleurs*, on a cru reconnaître celles qui nous occupent, et qui sont d'un luxe véritablement royal; une sorte de tradition s'est établie à cet égard, et il y aurait peu d'avantage à l'attaquer, d'autant plus que dans le style, les costumes et les ornements de ces cartes, on ne remarque rien qui fasse anachronisme avec l'époque supposée de leur confection. Expliquons maintenant ce que c'était que le jeu des *tarots*. Ce jeu, qu'on joue encore dans quelques parties de l'Europe, et qui sert chez nous aux diseuses de bonne aventure, se composait de soixante-dix-huit cartes, divisées en deux séries : les *atouts* et les *couleurs*. Les atouts étaient au nombre de vingt-deux, distingués chacun par un numéro d'ordre. Ces atouts étaient caractérisés en outre par des sujets très divers, que leur titre, relevé sur un ancien jeu, fera assez connaître : *le Pape, la Papesse, l'Empereur, l'Emperatris, Justice, Force, Tempérance, le Soleil, la Lune, l'Estoille, le Monde, l'Amoreux, le Fol, le Bateleur, l'Ermite, le Pendu, le Chariot, la Roue de Fortune, la Maison de Dieu, le Jugement* (dernier), *le Diable et la Mort*. Cette dernière figure, invariablement placée sous le n° XIII, a certainement contribué à donner à ce nombre la réputation de sinistre augure qu'on lui attribue. Les *couleurs* comprennent cinquante-six cartes, divisées en quatre parts égales, de quatorze chacune, et distinguées par des marques ou points, que quelques nations, et surtout les Espagnols, ont retenues : ce sont des *épées*, des *coupes* ou *calices*, des *pièces de monnaie* ou *deniers*, et des *bâtons*. Chaque série ou *couleur* a dix cartes, depuis l'*as* jusqu'au *dix*, distinguées par le nombre des points, et, en outre, un *roi*, une *reine*, un *chevalier*, et un *varlet*, marqués de la *couleur* à laquelle ils appartiennent. On comprend de suite, d'après cet exposé, que notre jeu de cartes complet n'est autre que le jeu de *tarots* dont on a écarté les *atouts*, et dont on a conservé seulement les *couleurs*, en retranchant toutefois encore de ces dernières les quatre chevaliers. Les Allemands ont au contraire supprimé les dames et retenu les chevaliers. Les Espagnols ont aussi rejeté les dames et conservé les marques distinctives des *couleurs*, qu'ils appellent *espadas, copas, dineros, bastos*. Les Allemands ont des *couleurs* particulières, ce sont des *grelots*, des *cœurs*, des *feuilles*, et des *glands*. Les Anglais, tout en ayant adopté les mêmes *couleurs* que les Français, leur donnent cependant des noms qui rappellent en partie ceux des *tarots* : les *cœurs* sont appelés *cœurs* (*hearts*); les *carreaux*, *diamants* (*diamonds*); les *trèfles*, *bâtons* (*clubs*), et les *piques*, *spades* (mot qui signifie *bêche*, mais dans lequel on reconnaît le mot espagnol *espadas*). Enfin, un ancien jeu de cartes allemand, admirablement gravé par *Martin Schoen*, vers 1480, et qui se trouvait dans la possession de M. Fr. Douce, présentait pour couleurs des *lapins*, des *œillets*, des *roses* et des *ancholies*; les principales cartes de ce jeu ont été reproduites dans l'ouvrage de Strutt intitulé *Sports and Pastimes*, etc.

Nous avons dit que les fameuses cartes de la Bibliothèque du roi n'étaient autre chose qu'un jeu de *tarots* incomplet. Une simple énumération des sujets qu'elles portent va le prouver surabondamment. Ces cartes, de six pouces de long, et au nombre de dix-sept, sont très finement peintes à la gouache, sur un vélin très fin, collé sur un carton; elles représentent *le Pape, l'Empereur, le Soleil, la Lune, le Monde, le Jugement dernier, la Justice, la Force, la Tempérance, le Chariot, l'Ermite, l'Amoureux, le Fol*, un *Varlet*, etc. Toutes ces figures, comme nous l'avons

vu, appartiennent au jeu des *tarots;* la plupart sont même représentées absolument de la même manière que dans les anciens *tarots* imprimés; mais quelques unes diffèrent: ainsi, par exemple, la carte du *Soleil*, au lieu d'avoir pour accessoire, comme dans notre Planche, une jeune fileuse, porte une femme nue, assise au bord d'une fontaine, dans laquelle elle répand l'eau de deux aiguières qu'elle tient à la main. Les deux petits garçons ramassant et jetant des pierres sont les accessoires du *Fol;* dans les *tarots* imprimés, c'est un chat qui se jette aux jambes de ce personnage, et le mord. Dans les cartes de la Bibliothèque Royale, les compositions sont généralement mieux entendues et plus riches que dans les autres tarots; le peintre a réuni quelquefois jusqu'à huit figures sur une seule carte.

Nous nous bornerons à citer, sur l'histoire des cartes à jouer, les *Recherches* de M. Peignot, annexées à son ouvrage sur *Les Danses des Morts,* recherches dans lesquelles il a groupé toutes les opinions qui avaient été émises jusqu'à lui; l'important ouvrage spécial de Sam. Weller Singer : *Researches into the History of playing Cards, with illustrations* 1816, 2 vol. gr. in-4°, et la Notice si lumineuse que M. Duchesne a insérée dans l'*Annuaire historique,* publié par la Société de l'Histoire de France, pour l'année 1837.

## PLANCHE 177.

BANNIÈRE OU ÉTENDARD PRIS SUR LES BOURGUIGNONS, EN 1472, PAR JEANNE LAISNÉ, DITE FOURQUET, VULGAIREMENT APPELÉE *JEANNE HACHETTE*.

Cet étendard, monument honorable du courage déployé par les femmes de Beauvais pendant le siège que cette ville eut à soutenir en 1472 contre les Bourguignons, est encore conservé aux Archives de la ville de Beauvais, mais en lambeaux et avec ses peintures presque entièrement effacées, tant le zèle que l'on a mis chaque année à le déployer et à le faire porter par les demoiselles de Beauvais, à la procession du jour de la fête de sainte Angadresme, en a profondément altéré la texture et terni l'éclat. Cet étendard, en toile blanche, fleuronnée et damassée, exécutée, selon l'expression commune, en *double œuvre,* ne porte aucune broderie; toutes figures, ornements et armoiries sont peints et dorés sur le tissu. Il avait, comme on le voit, la forme d'un long pennon aigu, se terminant soit par une seule pointe, soit par deux pointes effilées, à la manière de la plupart des bannières de cette époque. La plupart des emblèmes qui le couvrent rappellent son origine bourguignonne: ainsi, sur la pointe on lisait, tracé en grands caractères dorés, le mot *Burgundia*. Le *fusil* entouré de flammèches qui sert à lier les deux arquebuses croisées rappelle la fameuse devise que Philippe-le-Bon introduisit dans le collier de l'ordre de la Toison-d'Or. A côté de saint Laurent tenant son gril, on lit la devise non moins célèbre de Charles-le-Téméraire : *Je l'ay emprins*. A côté de la hampe sont deux écussons, dont l'un, sommé d'un bonnet ducal en forme de mortier, qui caractérise la dignité d'électeur de l'empire, et entouré du collier de l'ordre de la Toison-d'Or, porte *une aigle éployée de sable en champ d'argent,* avec *un écu écartelé de France et de Castille sur le tout*. L'écusson inférieur, *d'argent, au lion de gueules* ou *de pourpre, couronné d'or*, pourrait être celui de Léon ou de Luxembourg.

Antoine Loysel, dans ses *Mémoires sur le Beauvoisis,* p. 233, a consigné, sur Jeanne Hachette et sur les femmes de Beauvais qui la secondèrent si vaillamment, un passage trop intéressant pour que nous ne le citions pas en entier, à l'occasion de ce drapeau :

« Jeanne Laisné, dicte Fourquet, fille de Mathieu Laisné, de Beauvais, laquelle se monstra si courageuse au siège que Charles, dernier duc de Bourgongne, y mist du temps du roy Louis unzième, qu'elle arracha des mains d'un porte-enseigne son drappeau, lequel elle porta et présenta dans l'église des Jacobins. En reconnoissance de quoy le roy la maria avec Collin Pillon; les affranchissant de toutes tailles et impositions par ses lettres du XXII février M.CCCC.LXXIII.

« Mais qu'est-il besoin de nommer particulièrement Jeanne Laisné, ny la femme de maistre Jean de Bréquigny, qui fut si hardie que d'arrester son évesque par la bride de son cheval, lorsqu'il voulut sortir de la ville, craignant le siège des Bourguignons, attendu que toutes les femmes de la ville et en général se monstrèrent si vaillantes en ce siège qu'elles ont surmonté la vaillance des hommes de plusieurs autres villes, dont il y a témoignages authentiques par les lettres-patentes du roy Louis XI, du mois de juing M.CCCC.LXXIII, contenant qu'en mémoire du courage et vaillance des femmes de la ville, elles iront les premières à la procession et offrande au jour de la fête de sainte Angadresme, patronne de la ville, et qu'elles se pourront parer et habiller, tant le jour de leurs noces que toutes fois que bon leur semblera, vestir et orner de tels joyaux qu'elles pourront recouvrer, sans qu'elles en puissent estre reprinses ni blasmées, de quelque estat et condition qu'elles soient. »

## PLANCHE 178.

HALLEBARDES DE LA FIN DU XV° SIÈCLE, CONSERVÉES AU MUSÉE ROYAL D'ARTILLERIE.

De toutes ces armes *de hast*, il n'y en a véritablement que deux auxquelles on puisse appliquer rigoureusement le nom générique de *hallebarde*, savoir celle du centre de la Planche et celle qu'on voit à gauche, à la seconde rangée. L'arme représentée sur ses deux faces, au haut de la Planche, est une *guisarme*, et la dernière, placée inférieurement, à droite, est un *fauchart*.

La *hallebarde,* dont le nom dérive du teutonique *alle bard*, c'est-à-dire *tranche tout,* quoique mentionnée dès le XV° siècle, ne commença cependant à être d'un usage général que vers le commencement du XVI°. Ses caractères particuliers étaient d'avoir une pointe plutôt effilée que large, et deux appendices latéraux dont l'un se terminait le plus ordinairement en pointe ou en crochet, tandis que l'autre formait une espèce de hachette généralement évidée en forme de croissant. Le spécimen représenté au bas et à gauche de notre Planche offre un type de la hallebarde bien plus caractéristique et bien plus complet que le spécimen d'à côté, à hampe ornée de velours et de ciselures dorées : cette dernière hallebarde, qui n'est qu'une arme de luxe et de palais, a subi dans sa forme des modifications qui altèrent son type originel.

La *guisarme* est d'un usage bien plus ancien que

l'arme précédente, puisqu'on trouve son nom mentionné plusieurs fois, dès le xiie siècle, dans le *Roman de Rou* :

> Et vous avez lances aguës
> Et guisarmes bien esmollues.
> Haches et gisarmes tenoient.

On le trouve également dans Guill. Guyart :

> Plommées fermement tenues,
> Fauchons, juisarmes esmollues.

Il n'est pas certain qu'à son origine la *guisarme* eût la forme caractéristique qu'on lui attribua depuis et dont le caractère était d'avoir, aux deux côtés d'une lame quelquefois de trois pieds de longueur et très aiguë, d'une part un crochet, de l'autre une pointe, placés à des hauteurs inégales. Cette arme présentait ordinairement, en outre, près de son emmanchement, deux appendices dont l'emploi était de garantir la main lorsqu'on empoignait la guisarme près du fer, pour combattre corps à corps. Le long crochet recourbé que porte cette arme indique que l'on s'en servait principalement pour accrocher le cavalier par quelque pièce de son armure, et parvenir à le désarçonner. Un ancien glossaire définit la guisarme *une sorte de glaive* : or, on sait qu'on appelait *glaives* les armes de hast qui, comme le *fauchart*, présentaient une lame large et tranchante, emmanchée au bout d'une hampe.

C'est par cette raison que le *fauchon* ou *fauchart* porte plus souvent dans les écrivains du xive et du xvie siècle le nom de *glaive* que celui par lequel nous le désignons aujourd'hui. On trouve dans le *Roman de Guy de Warwick*, par Walter d'Exeter, écrit sous le règne d'Édouard II, ces vers :

> Grant coups de glèves tranchant
> Les escus ne lur valut un gans.

Au reste, le *fauchart* était une arme de hast, d'un usage très commun au xive et au xve siècle, et dont le caractère était d'avoir une lame longue et large, un peu recourbée, tranchante d'un côté dans toute sa longueur, et pourvue de l'autre d'un ou de plusieurs appendices ou crochets diversement dirigés. Cette arme était emmanchée sur une hampe de sept à huit pieds de longueur.

## PLANCHE 179.

### DESSINS TRACÉS SUR L'ÉTUI DES COUTEAUX DE L'ÉCUYER TRANCHANT DE PHILIPPE-LE-BON, DUC DE BOURGOGNE.

Cet ustensile curieux, que l'on conserve au Musée de Dijon, se compose d'une gaine avec son couvercle et de deux couteaux semblables à celui qu'on voit ici représenté en partie. Le couvercle de la gaine, qui n'a pu trouver place dans la Planche, n'offre qu'une répétition du briquet entouré de flammèches, et d'enroulements accompagnés d'animaux fantastiques.

La plupart des emblèmes qui couvrent ces précieux objets étant particuliers à Philippe-le-Bon, on ne saurait douter que ce meuble n'ait été fait pour l'usage de sa maison, et probablement pour l'un de ses écuyers tranchants.

La devise AULTRE NARAI, c'est-à-dire *autre n'aurai*, qui frappe d'abord les yeux par sa répétition, et le soin que l'on a mis à la faire valoir sur un fond d'émail bleu, est celle que prit Philippe-le-Bon lorsqu'il épousa, en 1429, en troisièmes noces, Isabelle de Portugal. Voici comment on raconte ordinairement l'origine de cette devise : Philippe-le-Bon était fort galant, puisque l'histoire a recueilli les noms de vingt-quatre de ses maîtresses et de seize de ses bâtards (voyez ces noms dans les *Mémoires historiques sur l'ordre de la Toison-d'Or*, par le prince de Ligne, p. 13). Or, la réputation de cette galanterie alarmant sa future sur les suites que pourrait avoir son union avec ce prince; « Eh bien, dit-il, je prendrai pour devise : *autre n'aurai qu'dame Isabeau tant que vivrai* ; » et il fit en effet peindre, sculpter, broder ou graver cette devise sur tous ses bâtiments, ses meubles et ses tapisseries ; on la voyait jusque dans l'église des Chartreux, et à la Sainte-Chapelle de Dijon, où elle était conçue en ces termes : *aultre n'aurai toute ma vie, dame Isabelle*. On doit pourtant ajouter, dans l'intérêt de l'exactitude historique, que si, par sa fameuse devise, Philippe-le-Bon entendait parler d'épouses légitimes, il tint parole, car, après trente-huit années de mariage, Isabelle lui survécut. Mais, pendant cette longue union, Philippe-le-Bon ne fit pas trève entière à ses habitudes galantes, et il est certain que, des vingt-quatre maîtresses qu'on lui attribue, quelques unes n'occupèrent son cœur qu'aux dépens de la fidélité jurée à Isabelle. Ajoutons enfin à l'histoire de la devise particulière de Philippe-le-Bon, que ce prince avait pour cri de guerre : *Montjoie au noble duc*, ou *Montjoie saint Andrieu*.

L'écu de Philippe-le-Bon, écartelé de Bourgogne et de Brabant, avec l'écu de Flandre sur le tout, est placé au haut de la gaine, ayant pour entourage le collier de la Toison-d'Or. Le *fusil* ou briquet, emblème particulier de cet ordre, se remarque au bas, entrelacé avec deux EE, qui ne peuvent être que la première lettre du nom d'Isabelle (Elisabeth) ; sur l'autre face figure un oiseau à tête de griffon, peut-être le phénix, à cause des flammèches dont il est entouré, et qui pourrait bien faire allusion aux emblèmes enflammés du collier de la Toison-d'Or. Des groupes d'animaux qui rappellent la chasse, et, d'une manière détournée, l'office d'écuyer tranchant, complètent cette intéressante décoration.

Le manche du couteau porte également en haut l'écusson du prince, et de l'un et de l'autre côté sa devise, qui, par une inadvertance de l'ouvrier, est ainsi conçue *AULTRE NABAI*.

Le premier écuyer tranchant, selon l'état des officiers et domestiques des ducs de Bourgogne (*Mémoires pour servir à l'Histoire de France et de Bourg.*, p. II, p. 57), avait sous lui plusieurs écuyers qui marchaient en temps de guerre sous sa cornette. Il devait servir en personne aux quatre fêtes annuelles, et avait ces jours-là les viandes qui étaient servies sur la table du prince. L'argentier lui fournissait les couteaux et les tranchoirs, lesquels, à ses dépens, il devait faire entretenir propres. Lorsque le duc était à table, il coupait les viandes et le poisson, prenait la viande coupée sur son couteau avec un tranchoir d'argent et la mettait devant le duc. Il mettait aussi dans la nef qui était sur la table quelques pièces de viandes bouillies et rôties, pour donner aux pauvres. Cet officier portait toujours en temps de guerre le pennon du prince. Il avait bouche à la cour et mangeait avec le premier maître d'hôtel.

Les deux premiers écuyers tranchants de Philippe-le-Bon furent : Jean Proche ou Pioche, et Bertrand de la Broquière ; ils avaient sous leurs ordres des écuyers tranchants ordinaires, dont seize figurent sur la liste donnée dans l'ouvrage cité ci-dessus.

# DEUXIÈME DIVISION.

## XV<sup>e</sup> ET XVI<sup>e</sup> SIÈCLES. — ÉPOQUE DE LOUIS XII.

### PLANCHE 180.

FIGURES DE LOUIS XII, D'ANNE DE BRETAGNE,
ET DE LA PRINCESSE CLAUDE LEUR FILLE.

Ces beaux portraits de Louis XII, d'Anne de Bretagne, et de la princesse Claude, leur fille, âgée de quatre ans, sont extraits d'un magnifique manuscrit, de très grande dimension, intitulé : *Les Remèdes de l'une et de l'autre fortune*; traduction, par un auteur anonyme, de l'ouvrage latin de Pétrarque : *De Remediis utriusque fortunæ*. Ce volume, qui fait partie des manuscrits français de la Bibliothèque du Roi, sous le n° 6877, est l'exemplaire même qui fut offert par le traducteur à Louis XII, auquel il est dédié. Il est décoré de nombreuses miniatures, parmi lesquelles on remarque tout d'abord la première, consacrée à représenter l'offrande du livre; les portraits du prince et du traducteur s'y trouvent, et l'on a tout lieu de supposer qu'ils sont exacts; mais la plus remarquable, sans contredit, de toutes ces peintures, est celle dont on a extrait les figures qui ornent notre Planche, et dans laquelle on reconnaît, indépendamment d'Anne de Bretagne, de la petite Claude et de Louis XII, le ministre de ce dernier, le cardinal Georges d'Amboise.

Il paraît que la traduction de l'ouvrage aussi bien que la transcription du volume furent exécutées à Rouen, en 1503, ainsi qu'on peut l'induire du sens de ces vers, que l'on a insérés sur notre Planche, et qui sont extraits du manuscrit :

> En moys de may le jour sixiesme,
> Mille cinq cens et le troisiesme,
> Fust achevée et parfaicte
> Ceste translation, et faicte
> Dedens Rouen, la bonne ville,
> A tous lisans soit-elle utile.

Ce qu'on peut également induire de ces vers, c'est qu'il existait alors à Rouen, sinon une école de calligraphes et d'enlumineurs, au moins quelques artistes habiles, car on rencontre encore à la Bibliothèque du Roi quelques volumes non moins splendides que celui-ci exécutés à Rouen à la même époque.

Louis XII porte ici la robe mi-courte, à plis nombreux et à manches fendues, dont la mode succéda, sous son règne, à celle des robes longues et traînantes qu'avaient adoptées Charles VIII et sa cour. Le bonnet plat, les souliers en bec de canne ou *à la guimbarde*, et la petite canne à la main, sont encore des innovations qui signalent le passage du XV<sup>e</sup> au XVI<sup>e</sup> siècle. Quant à Anne de Bretagne, elle porte le costume qu'elle introduisit à la cour de France, la petite coiffe plate, à la mode de Bretagne, et les manches très larges, dites à la *grand'gorre*. La robe échancrée carrément sur la poitrine, et déceinte, ou parée seulement d'une ceinture lâche, placée sur les hanches, sont encore des modifications du costume féminin opérées à la fin de ce siècle.

### PLANCHE 181.

COSTUME ROYAL D'ANNE DE BRETAGNE,
TIRÉ DES HEURES DE CETTE REINE.

Si déjà, dans une foule d'occasions, à propos de manuscrits, admirables sans doute, mais cependant tellement au-dessous de celui dont nous allons parler qu'ils ne sauraient lui être comparés, nous avons épuisé toutes les formules de l'admiration, quels termes emploierons-nous pour qualifier cette étonnante merveille, que tous ceux qui ont eu le bonheur de la contempler s'accordent à proclamer sans rivale? Les *Heures d'Anne de Bretagne*, exécutées tout à la fin du XV<sup>e</sup> siècle, peut-être même au commencement du siècle suivant, à une époque où la peinture des manuscrits, attaquée dans sa base par les conquêtes envahissantes de l'imprimerie, ne produisait plus que de loin en loin, et en quelque sorte exceptionnellement, de rares chefs-d'œuvre, les *Heures d'Anne de Bretagne*, disons-nous, semblent clore par le plus éclatant des chefs-d'œuvre la longue série des productions de cet art. On dirait que celui-ci, sentant sa fin prochaine, aurait appelé à lui toutes ses ressources et concentré toute sa puissance, afin de laisser à la postérité un irrécusable témoignage du haut degré de perfection auquel il lui avait été donné d'atteindre. Il est impossible, à moins de l'avoir vu, de se faire une idée de tout ce que la miniature, dans le cadre étroit d'un volume de moins d'un pied de hauteur, peut déployer de luxe et de prestiges. Et, qu'on ne s'y méprenne pas, nous ne voulons pas parler ici de cette magnificence, un peu commune peut-être, qui, dans les manuscrits du moyen âge, résulte de la profusion et du contraste de couleurs splendides et de dorures scintillantes, magnificence toute matérielle et créée seulement pour le plaisir des yeux, mais bien de ce luxe harmonieux et simple qui, ménageant ses trésors et tempérant son éclat, réussit, par la combinaison savante des effets, l'accord suave des tons, le choix délicat et varié des détails, à satisfaire l'esprit encore plus que les yeux : luxe, on peut le dire, majestueux et irréprochable, comme la noble princesse à laquelle il s'adressait; souple, gracieux et varié, comme la nature végétale, à laquelle il empruntait tous ses ornements.

Les enrichissements des *Heures d'Anne de Bretagne* se composent, indépendamment d'un calendrier historié, de quarante-huit grandes miniatures à pleine page, représentant successivement le portrait de la reine, les quatre évangélistes, les principaux traits du Nouveau-Testament, la Trinité, les anges, enfin, une suite de martyrs, de confesseurs et de saintes, composant ce petit *sanctoral* abrégé qu'on trouve ordinairement à la fin des livres d'Heures. Dire qu'à part quelques parties accidentellement plus faibles que le reste, ces miniatures sont de la plus admirable exécution, ce ne sera, à la vérité, qu'en faire un éloge banal,

mais au delà duquel les expressions manqueraient, s'il s'agissait de donner une idée complète de leur merveilleuse perfection. Il est pourtant encore quelque chose de plus merveilleux dans ce livre, ce sont les bordures, couvertes de peintures de fleurs et de fruits, d'après le naturel, jusqu'au nombre de trois cents espèces, successivement disposées comme dans une sorte d'herbier pittoresque, avec leurs noms latins et français pour servir à les caractériser. Des insectes légers, des papillons aux ailes diaprées, voltigent ou s'agitent autour de ce brillant entourage, qui le dispute en finesse de rendu, en imitation exquise de la nature, en fraîcheur et en éclat, aux productions les plus vantées de Van Huysum et de Van Heem. Point ici, d'ailleurs, de ces grotesques bizarres, de ces caricatures moqueuses, qui déparent les marges de la plupart des livres analogues, et qui semblent adresser à la piété recueillie le continuel sarcasme d'une dérision impie : ici, tout est pur et chaste, suave et gracieux ; et la dévotion peut passer, sans contraste pénible, de la contemplation des mystères divins à la contemplation des plus ravissantes merveilles de la nature.

Nous regrettons vivement qu'en raison des moyens bornés d'exécution dont il disposait, M. Willemin ait reculé devant l'entreprise de publier, non un costume isolé, mais l'ensemble prestigieux d'une des pages de ce livre ; nous regrettons surtout que, se laissant égarer par l'indice trompeur de quelque ressemblance vague, ou par quelque induction tirée de la considération des costumes, ou enfin en vertu de quelque circonstance allusive qui nous échappe, il ait reproduit comme étant le portrait d'Anne de Bretagne, non la véritable figure de cette princesse qui décore le frontispice du volume, mais une des figures sanctifiées qui se trouvent parmi les peintures de la fin. Or, il y a, entre le costume que porte Anne de Bretagne dans son véritable portrait, à la tête du livre, et celui que porte la figure de notre Planche, une différence tellement tranchée, et ces deux costumes s'excluent mutuellement à un tel point, qu'il est étonnant que M. Willemin ne se soit pas aperçu de cette évidente contradiction. L'usage du surcot, découpé sur les flancs et bordé de fourrures, était complètement abandonné dès le règne de Charles VIII, et à plus forte raison sous celui de Louis XII. L'artiste a bien pu prêter ce vêtement sans inconvénient à quelque sainte de la légende, et fournir par ce moyen la preuve qu'un discernement nouveau s'éveillait alors dans l'esprit des artistes, et les avertissait qu'ils ne devaient plus, à l'imitation de leurs devanciers, confondre les personnages de toutes les époques dans l'uniformité du costume d'un même siècle, mais il n'aurait jamais commis la faute d'attribuer à sa souveraine, qu'il venait d'ailleurs de figurer avec une fidélité si scrupuleuse, le costume et les ornements d'un temps écoulé.

Il est donc bien constant que ce n'est pas le portrait d'Anne de Bretagne que nous avons sous les yeux, puisque cette princesse n'est représentée qu'une seule fois dans les Heures qui portent son nom, et que son portrait, reconnaissable par les traits, par le costume, par les accessoires, et caractérisé surtout par les trois saintes patronnes qui l'accompagnent, n'offre aucune analogie avec la figure représentée sur notre Planche.

## PLANCHE 482.

### FIGURE D'ENGUERRAND DE MONSTRELET, HISTORIEN.

Le beau manuscrit qui a fourni cette peinture provient de la Bibliothèque Colbert, et fait aujourd'hui partie, sous le n° 8299-5, des manuscrits de la Bibliothèque Royale. Ce serait incontestablement le plus splendide et le plus précieux de tous les manuscrits de Monstrelet que possède cette collection, s'il était complet, mais malheureusement il n'en existe que le premier volume. Gaignières et Montfaucon avaient déjà largement puisé dans la série des magnifiques peintures qui lui servent d'ornement ; ce dernier en a tiré le sujet de sept de ses Planches, insérées au tome III des *Monuments de la Monarchie française* : ce sont les Planches 37, 38, 39, 41, 43, 44 et 45, représentant, la plupart, des entrées triomphales de Charles VII dans les bonnes villes de son royaume. Il est évident, d'après l'inspection de ces peintures, que le manuscrit n'est que du règne de Louis XII. C'est également la conclusion que l'on tirerait à la vue de notre gravure, dans laquelle les formes architecturales de la renaissance s'allient à quelques détails gothiques répandus sur les meubles de l'appartement où siège le grave chroniqueur. Notre Planche n'offre que les deux tiers à peu près de la largeur de la peinture originale ; Monstrelet y paraît vêtu de la longue robe qui formait encore, comme par le passé, le costume habituel de tous les personnages de quelque importance ; il porte le collet ou l'épitoge d'hermine, et la barrette aplatie. Le pupitre élevé sur un pied s'appelait *roue*, ainsi que nous l'établirons plus loin par une curieuse citation tirée de l'*Inventaire des meubles de Charles V*.

## PLANCHE 483.

### OFFICIERS D'ARMES ANNONÇANT LA MORT DE CHARLES VI A SON FILS LE DUC DE TOURAINE.

Ces deux figures sont extraites du même manuscrit que le Monstrelet de la Planche précédente. Elles représentent deux hérauts d'armes, à cotte fleurdelisée, tenant le pennon et la bannière de France, et accompagnant un messager qui vient annoncer à Charles VII, alors duc de Touraine, la mort de son père, l'infortuné Charles VI, arrivée cinq jours auparavant. Charles VII était au château d'Espaly ou d'Espailly, sur les bords de la Loire, près de la ville du Puy, en Auvergne, lorsqu'il reçut, le 25 octobre 1422, à sept heures du soir, l'annonce de ce douloureux événement. Dans la peinture originale, la scène se passe dans une vaste salle décorée d'une riche architecture ; le nouveau roi, entouré de nombreux officiers, est assis sur un élégant *faudesteuil*, et semble témoigner sa douleur, en détournant la tête, tandis que le messager, à genoux devant lui, remplit sa triste mission ; les deux hérauts se tiennent derrière à quelque distance, et un huissier paraît leur faire signe de ne pas approcher davantage. Tous les costumes et les accessoires de cette scène annoncent évidemment, comme nous l'avons établi à l'occasion de la Planche précédente, l'époque de Louis XII.

La plupart des écrivains qui ont parlé de l'événe-

ment qui fait le sujet de cette peinture ont commis, à propos de nos hérauts d'armes, une singulière erreur : trompés sans doute par des copies non coloriées de cette miniature, ou par des gravures au trait, ils ont répété que ces hérauts étaient non seulement nu-tête mais encore nu-jambes ; et ils semblent considérer cette particularité comme la conséquence de l'observation de quelque cérémonial funèbre usité en pareille circonstance (Taylor et Nodier, *Voyages pittoresques en Auvergne*). L'inspection de notre dessin prouve sans réplique que ces officiers sont complétement vêtus, mais qu'ils portent, à la vérité, des chaussures collantes qui dessinent jusqu'aux doigts des pieds.

Les éditeurs de la traduction anglaise de Froissart et de Monstrelet, en publiant, dans la série de gravures d'après les manuscrits originaux dont ils ont illustré leur magnifique travail, la peinture qui fait l'objet de ces observations, ont émis à son égard une variante d'interprétation que nous ne saurions passer sous silence. Selon eux, la scène que nous venons de décrire représenterait, non pas Charles VII apprenant la nouvelle de la mort de Charles VI, mais bien Louis XI recevant la même nouvelle à l'égard de son père, Charles VII. Ce qui semblerait justifier cette dernière version, qu'il sera d'ailleurs facile de confirmer ou d'infirmer, en vérifiant, d'après le manuscrit original, à quelle partie du texte cette peinture paraît se rapporter, c'est que, dans la miniature en question, Charles VII est représenté assez âgé, et avec un caractère de maturité qui conviendrait bien mieux à Louis XI, couronné à 58 ans, qu'à Charles VII, roi dès l'âge de 19 ans.

## PLANCHE 184.

### SEIGNEURS DE LA COUR DE LOUIS XII.

Le jeune seigneur qu'accompagne un hallebardier, à droite de la Planche, est tiré du beau manuscrit des *Remèdes de l'une et de l'autre fortune*, auquel nous devons déjà les portraits de Louis XII et d'Anne de Bretagne, reproduits sur la Planche 180. Quoique ce manuscrit date des premières années du règne de Louis XII, il est cependant évident que le costume que nous avons sous les yeux rappelle bien moins encore les costumes de ce règne que ceux du règne précédent, dont il pourrait en quelque sorte passer pour un type caractéristique. C'est, en effet, sous le règne de Charles VIII, qui, pour cacher les défauts de sa taille, avait repris la robe longue, que les courtisans, par imitation, s'affublèrent de robes tellement trainantes qu'il est vraiment impossible de comprendre comment, avec cet incommode vêtement, on réussissait à marcher sans broncher. Ce fut également à l'avénement de ce roi, jeune et chevaleresque, succédant à un vieillard hypocrite et sombre, que la noblesse dut le retour de ces airs délibérés, de cette tournure fanfaronne, qui se manifestait principalement par l'usage de ces bonnets aplatis posés de travers sur l'oreille, et surmontés fréquemment de longs *pennaches* inclinés de côté. L'habitude de tenir à la main une petite canne dont on gesticulait avec grâce caractérise également cette époque et cette disposition belliqueuse. Le personnage d'un âge mûr qui figure à gauche de notre Planche présente, au contraire, un type bien caractérisé du costume de l'époque de Louis XII. Sous ce monarque, de sens plus rassis, on raccourcit la robe

jusqu'aux genoux, on lui donna la forme d'une ample capeline fermée jusqu'au cou ; les airs évaporés disparurent, et la cour même, à l'imitation de son roi bourgeois, parut transformée en une réunion de bons et simples citadins.

Le fragment d'ornement introduit sur cette Planche est tiré d'un de ces recueils de Patrons pour les brodeurs qu'on publia en si grande abondance, dans le courant du XVIe siècle, et dont nous traiterons avec quelque détail à la fin de cet ouvrage.

## PLANCHE 185.

### JEAN DE WEREHIN, CHEVALIER, SÉNÉCHAL DE HAYNAUT, ENVOYANT UN DE SES HÉRAUTS EN DIVERSES PROVINCES *POUR FAIRE HARMES*.

Le véritable nom de ce seigneur était *Werchin* et non *Werehin*; Froissart l'appelle Jacques ou Jakèmes de Werchin; il était fils de Gérard de Werchin, qui était comme lui sénéchal de Hainaut. Selon M. Buchon, qui a donné l'analyse du manuscrit qui porte en tête cette peinture ( *OEuvres hist. de G. Chastellain*, p. 11 ), celle-ci représenterait le sénéchal de Hainaut remettant à son héraut des lettres de défi qu'il envoyait en Angleterre, en l'année 1408. Quoi qu'il en soit, il est évident que le manuscrit, dont nous avons sous les yeux un brillant spécimen, ne saurait être que des premières années du XVIe siècle. Le sénéchal est vêtu de la longue robe traînante à manches fendues, qu'avait adoptée la cour de Charles VIII, et qui, comme dans cet exemple, se transformait quelquefois en véritable manteau ou *manteline*, comme on l'appelait alors. Il porte, par-dessous, la tunicelle à manches plus justes, pour pouvoir le passer, au besoin, dans les amples manches du surtout. Le héraut porte également la courte tunique et par-dessus le *tabard*, espèce de dalmatique dégénérée, fendue sur les côtés, et quelquefois sans manches.

Le magnifique ornement qui décore le bas de la Planche est un riche échantillon de ces larges bordures sur fonds colorés, à rinceaux entremêlés d'animaux chimériques et parsemés de pierres précieuses, dont on commença vers cette époque à substituer le goût à celui des bordures treillissées et des ornements empruntés au règne végétal, qui dominait exclusivement pendant tout le cours du XVe siècle. Il est presque inutile de dire qu'à l'aspect de ces formes correctes et élégantes, et de ces gracieuses compositions qui commençaient à participer des modèles de la belle antiquité, on sent déjà l'influence des artistes italiens et de la révolution artistique qu'on est convenu d'appeler *renaissance*.

## PLANCHE 186.

### SEIGNEUR ET CHASSEUR, REPRÉSENTÉS DANS UN MANUSCRIT INTITULÉ : *RONDEAUX, CHANT ROYAL*, ETC.

Le raccourcissement de plus en plus prononcé de la robe annonce l'avénement du règne de François Ier ; on voit même celle-ci perdre sa forme et ses dimensions caractéristiques et se changer, soit en un petit manteau, comme dans le costume de seigneur que nous avons

sous les yeux, soit en une véritable tunique de dessus, comme dans l'exemple du chasseur qui l'accompagne. Mais, soit fermée en tunique, soit fendue en manteau, la robe s'ouvrait ou s'entaillait toujours sur la poitrine, de manière à laisser voir la riche étoffe, souvent chargée de broderies, qui formait la tunique intérieure, et surtout l'entournure éblouissante de blancheur d'une chemise froncée, plissée, brodée ou découpée; car la passion pour le beau linge était alors portée à son plus haut degré. Les bonnets plats, de fourrures, de velours ou d'étoffes variées, retroussés de diverses manières, affectaient encore une sorte de simplicité dans leur forme; bientôt on les verra, transformés en toquets élégants, s'enrouler, se taillader, se déchiqueter, au gré de mille fantaisies bizarres, et se poser tellement de travers sur l'oreille que c'était merveille qu'ils gardassent un seul instant leur périlleux équilibre.

On remarquera dans l'équipement du chasseur les divers attributs qui servent à caractériser le passe-temps auquel il se livre, savoir, le cornet avec son gracieux entrelacement de courroies destinées à le suspendre, et le double leurre dont le chasseur se sert pour rappeler le faucon. L'appât qu'il fait voltiger, à l'aide d'une ficelle, était composé de deux ailes d'oiseau réunies. Il est probable, pour le dire en passant, que c'est la forme de cet appât qui a donné naissance à cet ornement de blason que l'on désigne sous le nom de *vol*.

Rien de plus fréquent dans les manuscrits du xv$^e$ et du xvi$^e$ siècle que les motifs, soit de tapisserie, soit d'étoffes de tenture, soit plutôt encore d'*or basané*, que l'on voit décorer le pourtour des salles ou les *pentes* des hautes chaires à dais. Ces motifs se composent généralement de larges fleurs de dessin fantastique, variées dans leurs détails, mais similaires dans leur composition, et qui accusent évidemment des réminiscences de l'Orient. Le motif qui complète notre planche s'éloigne complètement de ce système d'ornementation; la simplicité, la symétrie et le peu de recherche de sa composition lui impriment un cachet tout-à-fait particulier et tout moderne, si l'on peut s'exprimer ainsi; de telle sorte qu'on le prendrait bien plus volontiers pour un papier de tenture de nos jours que pour la noble basane dorée de quelque château seigneurial du xvi$^e$ siècle.

## PLANCHE 487.

### PAGES DE LA COUR DE LOUIS XII (MANUSCRIT DES *ÉPITRES D'OVIDE*).

La mode des habits blasonnés, mi-partis de toutes couleurs et armoriés de tous symboles, si universelle au xiv$^e$ et xv$^e$ siècle, vint expirer au commencement du xvi$^e$; déjà même, elle n'était plus guère alors en usage que pour la livrée. C'est à ce titre que nous voyons encore ici des pages porter des chausses mi-parties et des trousses bariolées de couleurs tranchantes. A propos de cette dernière partie du vêtement, qui doit jouer plus tard un si grand rôle dans le costume de cour, nous remarquerons que c'est la première fois qu'il se montre à nous, sous la forme d'une espèce de caleçon collant qui devait bientôt s'élargir, se boursoufler et se taillader de mille manières. C'est également la première fois que nous apercevons des taillades aux manches bouffantes du justaucorps. Cette mode bizarre et sans exemple jusqu'alors fut importée du pays des belles toiles, c'est-à-dire de Flandre ou d'Allemagne, où le désir de laisser apparaître toute la finesse d'un beau linge lui avait donné naissance. Aussi borna-t-on d'abord ses applications au seul pourpoint; mais bientôt on les prodigua avec extravagance sur toutes les parties de l'habillement, et jusque sur la chaussure. Les prédicateurs et les auteurs satiriques ne tarissent point contre les pourpoints « balafrés à la suisse, à l'allemande, à la wallonne; chiquetés, découpés à mille balafres, avec la chemisette de taffetas, de satin ou de toile d'or, en hiver; et en été, les chemises de fine toile de Flandre, dont les traces ne manquent de paroître entre les balafres du pourpoint. » (*La Sage folie*, traduite par L. Garon).

C'était encore un artifice calculé pour laisser saillir des bouffants de linge finement plissé que ces manches divisées en plusieurs brassards, rattachés entre eux par des nœuds de ruban, tels qu'on les voit sur le costume des deux valets de limiers qui sont ici sous nos yeux; mode recherchée, dont les femmes s'emparèrent bientôt, et qu'elles portèrent jusqu'au dernier degré de raffinement, en laissant échapper, de ces ouvertures, des manches immenses qui descendaient jusqu'à terre. Nos deux valets sont armés l'un et l'autre d'une trompe de chasse, formée, comme les serpents de nos églises, d'une écorce d'arbre roulée et recouverte d'un cuir. On rencontre encore quelquefois de ces instruments dans les cabinets des curieux.

La jolie bordure du bas de la Planche est empruntée à l'un de ces recueils de Patrons que nous avons déjà cités, et dont nous reparlerons plus tard.

## PLANCHE 488.

### ARMURES DU TEMPS DE LOUIS XII (HEURES D'ANNE DE BRETAGNE ET ÉPITRES D'OVIDE).

La belle armure dorée, décorée de reliefs et ciselée, sujet principal de cette Planche, est tirée des Heures d'Anne de Bretagne, où elle revêt, dans la vingtième miniature, la figure d'un majestueux saint Michel, appuyé d'une main sur sa lance en forme de croix, de l'autre sur son bouclier, au milieu d'un groupe de puissances célestes. Après le portrait d'Anne de Bretagne, non toutefois celui que nous avons décrit sous ce titre, mais le véritable, il n'est peut-être pas, dans cet incomparable volume, de miniature plus remarquable par le style élevé de son dessin et la finesse de son exécution que celle dont nous parlons. Cette armure, ainsi que celle de l'exemple d'à côté, témoigne qu'à cette époque le goût des riches ornements et de la dorure s'étendait jusque sur cette partie de l'équipement, dont naguère encore la plus belle parure consistait dans le vif éclat d'un acier poli. On peut conjecturer que le goût de ce luxe nous venait d'Italie, puisque dans les peintures et les tapisseries qui représentent les entrées triomphales de Charles VIII et de Louis XII dans les villes de Milan et de Pavie ces deux princes sont toujours figurés couverts d'armures dorées. On devra bien se donner de garde de prendre l'ample manteline, ou chamarre, qu'a revêtue par-dessus son armure le noble personnage représenté sur notre Planche, et qui n'est autre qu'un des héros d'Ovide, pour un surtout de guerre destiné à couvrir l'armure à la manière de la cotte d'armes : ce n'est ici qu'un simple déshabillé de fantaisie, si l'on peut s'exprimer ainsi, qui n'implique l'existence d'aucun usage analogue généralement adopté.

Le petit portrait chevaleresque qui figure, avec son encadrement, au haut de la Planche, est également tiré d'un manuscrit. A la vivacité du coloris, on ne peut douter que ce ne soit une peinture en émail que l'artiste a eu l'intention de simuler. Ajoutons que les ornements du casque sont certainement ici de fantaisie, et qu'il y aurait risque d'erreur à les admettre sans examen comme authentiques. Nous ne devons pas perdre de vue que, dès à présent, nous entrons pleinement dans l'ère de la renaissance, et que de nouveaux systèmes, de nouvelles formes de composition se substituent, dans toutes les branches des arts, à ceux qui avaient été suivis jusqu'alors. Ainsi, par exemple, à cette observation scrupuleuse et rigide des moindres détails du costume régnant, qui avait formé jusqu'alors le caractère des peintures de toutes les époques, va succéder un débordement de formes de caprice, et surtout d'imitations plus ou moins heureuses de l'antique; véritable confusion de costumes, au milieu de laquelle il sera souvent épineux pour l'artiste et le critique de discerner le mensonge de la vérité.

## PLANCHE 489.

DIVERS COSTUMES REPRÉSENTÉS DANS UNE PEINTURE D'UN MANUSCRIT INTITULÉ : *ÉCHECS AMOUREUX*. — CONCERT VOCAL ET INSTRUMENTAL, TIRÉ DU MÊME MANUSCRIT.

M. P. PARIS nous apprend, dans sa *Description des Manuscrits français de la Bibliothèque du Roi* (t. I, p. 279), que le titre d'*Échecs amoureux*, sous lequel on désigne ordinairement ce volume, est en partie erroné. On ne trouve en effet dans cet ouvrage qu'un commentaire sur un poëme, probablement beaucoup plus ancien, qui portait ce titre, et qui parait aujourd'hui perdu. Quoi qu'il en soit, ce magnifique volume, que M. Dibdin qualifie d'*incomparable*, est, après le manuscrit des Heures d'Anne de Bretagne, un des plus splendides et des plus précieusement illustrés que possède la Bibliothèque Royale. M. Willemin supposait qu'il avait été exécuté pour le jeune Louis de France, duc d'Orléans, depuis Louis XII; c'est du moins l'opinion que cet artiste a consignée sur le titre de la Planche 192, extraite du même manuscrit. M. Paris conjecture, au contraire, qu'il a dû être dédié au jeune comte d'Angoulême, depuis François I$^{er}$, et cette destination lui parait résulter de l'insertion des armes de Savoie dans l'écu d'Orléans, qui décore jusqu'à trois fois les miniatures du ce volume. Une miniature des plus intéressantes, que M. Willemin se proposait de publier si la mort ne l'en eût empêché, est celle qui forme le frontispice de l'ouvrage, et qui représente, suivant les conjectures de M. Paris, le jeune François jouant aux échecs avec sa sœur Marguerite, depuis reine de Navarre, en présence d'Artus de Gouffier, gouverneur du jeune prince : personnages auxquels M. Willemin substituait, dans son système d'interprétation, Louis XII, Anne de Bretagne et Charles VIII.

La troupe de musiciens et de chanteurs, qui forme le sujet principal de notre Planche, accompagne, dans l'original, une belle et curieuse figure de la Musique, placée sous le dais à tenture pendante qui décore le centre du sujet, figure qu'il est bien regrettable que M. Willemin, par économie de gravure et de coloriage, ait éliminée de la composition qu'elle servait à expliquer.

Qui croirait, à voir ces trois graves personnages dans le costume exact de la fin du XV$^e$ siècle, et dont l'un ôte poliment sa toque à plumet à l'aspect d'une belle dame coiffée du haut bonnet à voile traînant, qu'il s'agit ici du Jugement de Pâris? La plupart des divinités de l'Olympe, que l'on passe successivement en revue en parcourant les trente grandes miniatures qui décorent ce précieux volume, sont travesties d'une manière aussi plaisante; témoignage presque inutile à alléguer, tant il est surabondamment prouvé, que les artistes du moyen âge ne conçurent jamais l'histoire ancienne et la mythologie qu'avec les costumes, les meubles et les usages de leur propre temps.

## PLANCHE 190.

COSTUMES DE LA FIN DU XV$^e$ SIÈCLE, EXTRAITS DE DIVERS MANUSCRITS DE LA BIBLIOTHÈQUE DU ROI. — COSTUMES DES DAMES DE LA COUR DU ROI RENÉ.

La première rangée de costumes est extraite d'un manuscrit en deux volumes, contenant une traduction de la *Cité de Dieu*, par Raoul de Praelles ou de Presles, écrivain du XIV$^e$ siècle. Ce manuscrit, qui est de la seconde moitié du XV$^e$ siècle, renferme un grand nombre de belles et grandes miniatures qui passent à juste titre pour l'un des chefs-d'œuvre de cette époque, et porte dans ses vignettes les armoiries plusieurs fois répétées de Louis Mallet, sire de Graville, amiral de France sous Charles VIII, ce qui fait conjecturer qu'il a été exécuté pour ce noble seigneur.

La seconde rangée, que M. Willemin a qualifiée, nous ne savons pourquoi, de *Costumes de la cour du roi René*, est encore extraite du commentaire sur le livre des *Échecs amoureux*, dont nous avons parlé à l'occasion de la Planche précédente. Ces costumes ne sont pas plus particulièrement applicables à la cour du roi René qu'à tout le reste de la France, à la fin du XV$^e$ siècle, et nous avons d'ailleurs expliqué que le manuscrit qui les contenait n'offrant guère qu'une suite d'allégories mythologiques, toutes ces figures représentaient des divinités de l'Olympe, telles que Junon, Vénus, Pallas, la Nature, les Parques ou la Fortune. Au reste, l'observation du costume, relativement à l'époque où travaillait l'artiste, n'en est pas moins rigoureuse, et si la vogue de ces hauts bonnets et de ces robes à larges bordures de velours, ou de fourrure, n'était bien connue par d'innombrables exemples tirés des peintures du temps, on pourrait encore l'induire d'une foule de passages des auteurs, et entre autres du suivant, qui rappelle trop de particularités que nous avons eu l'occasion de signaler, pour que nous ne le citions pas en entier :

« En ceste année mille quatre cens soixante-un, les dames de Lyon, qui auparavant portoient longues queues en leurs robbes, changèrent, et mirent au hors des robbes de grans et larges pans, les unes de gris de laitices, les autres de martres, les autres des autres semblables choses, chacun selon son estat, et possible passoient aucunes plus oultre. Et en leurs testes chargèrent certains bourrelets pointus comme clochiers, la plupart de la hauteur de demie-aulne ou trois quartiers, et estoient nommés par aulcuns les grands papillons, parcequ'il y avoit deux larges ailes, deçà et delà, comme sont ailes de papillons. Et estoit ce haut bonnet couvert d'un grand crespe traisnant

jusques en terre, lequel la plupart troussoyent autour de leurs bras. Il y en avoit d'autres, que portoient en accoustrement de teste, qui estoient partie de drap de laine, partie de drap de soye meslé, et avoient deux cornes comme deux donjons; et estoit cette coiffure découpée et chiquetée comme un chaperon d'Allemant, ou crespée comme un ventre (une fraise) de veau; et celles portoyent des robes ayans des manches très estroites depuis les épaules jusques vers les mains, qu'elles s'élargissoient, et découppées à ondes. Les dames de médiocre maison portoyent des chaperons de drap, faicts de plusieurs larges lais, ou bandes entortillées autour de la teste, et deux aisles aux costez, comme oreilles d'asne. Il y en avoit aussi d'autres, des grandes maisons, qui portoyent des chaperons de velours noir, de la hauteur d'une couldée, lesquels l'on trouveroit maintenant fort laids et estranges. L'on ne pourroit bonnement monstrer ces diverses façons d'accoustrement en les escrivant, et seroit besoing qu'un peintre les représentast. » (Paradin, *Mémoires de l'Histoire de Lyon*, 1573.)

## PLANCHE 191.

### COSTUMES DES BOURGEOIS DU COMMENCEMENT DU XVIᵉ SIÈCLE.

Ces divers costumes sont extraits du magnifique manuscrit contenant des *Chants royaux*, qui fut présenté par les bourgeois d'Amiens à Louise de Savoie, duchesse d'Angoulême, mère de François Iᵉʳ. Comme c'est également à ce précieux volume qu'a été empruntée la belle peinture représentant cette princesse sur son trône, que nous rencontrerons plus loin (Pl. 236), et qu'à l'occasion de cette dernière Planche nous parlerons assez longuement du manuscrit qui la contient, nous nous dispenserons d'en traiter ici. Nous ne ferons même que de courtes observations sur les costumes ici représentés, parce qu'ils se rapprochent à tous égards de ceux que nous venons de passer en revue, ou que nous allons rencontrer plus loin, et que de nouvelles descriptions auraient l'inconvénient de constituer un double emploi.

Nos bourgeois portent la plupart l'ample robe fourrée, complétement transformée en manteau. Les longues manches, fendues près de l'épaule, permettent aux bras de se dégager de cet incommode fourreau, ou de s'y loger à volonté, comme dans l'exemple que présente la figure de droite. Les manches gibbeuses, subitement rétrécies près du poignet, que porte le personnage du milieu, s'appelaient *manches en ventre de cornemuse*. Enfin, le dernier personnage à gauche, qui d'ailleurs n'est vêtu que d'une tunique, a ses manches étranglées sur l'avant-bras, de manière à produire un ballon au-dessous de chaque épaule, et, en outre, divisées en deux au coude, pour laisser apercevoir la chemise bouffante. La plupart de nos figures portent deux bonnets plats posés l'un sur l'autre. Ce n'était pas absolument une innovation, car on avait vu long-temps des espèces de capots ou de calottes se loger sous le chaperon, la barrette, le chapel de feutre ou le camail d'étoffe; mais ici ces deux bonnets sont absolument de même forme, ce qui produit un effet singulier. On remarquera que l'un des deux, celui de dessus, est de la couleur et de l'étoffe du manteau.

La dernière figure de droite ne se distingue pas moins des autres par sa coiffure que par son vêtement; ses cheveux sont enfermés dans une espèce de *résille* que surmonte une toque à plumes, rejetée sur le côté; mode élégante et coquette qui eut beaucoup de vogue sous le règne de François Iᵉʳ. Les souliers à la guimbarde sont de plus en plus découverts; il est évident que sans la bride qui les retient attachés au coude-pied ils ne pourraient se soutenir.

Au bas de la Planche sont encore reproduits deux motifs extraits de ces livres de Patrons qui fournissaient, au XVIᵉ siècle, des modèles et des poncis aux brodeurs, ainsi qu'aux autres artistes, pour toutes les spécialités de l'ornement.

## PLANCHE 192.

### MUSICIENS ET INSTRUMENTS DE MUSIQUE, PRIS DU MANUSCRIT INTITULÉ : *LIVRE DES ÉCHECS AMOUREUX*, ETC.

Nous avons déjà traité, à l'occasion des Planches 189 et 190, du commentaire sur le livre des *Échecs amoureux* et de l'admirable manuscrit qui le contient, manuscrit dont M. Willemin attribue, sur le titre de la Planche présente, la possession au jeune Louis d'Orléans, depuis Louis XII, et que M. P. Paris a restitué au jeune duc d'Angoulême, depuis François Iᵉʳ. Nous ne reviendrons donc pas sur ce manuscrit; nous nous bornerons à apprendre au lecteur que les deux sirènes jouant de la trompe et de la sacquebute font partie d'une très belle peinture, la vingt et unième du manuscrit, laquelle représente le triomphe de Neptune. La *sacquebute* n'était autre chose que cet instrument que les modernes ont appelé *trombone*. On ne peut douter de l'identité de ces deux instruments après avoir lu la définition qu'en donne notre vieux glossateur Nicot : « La sacquebute est une espèce de trompette d'airain qui est sonnée, non seulement à puissance de vent et joues renflées, mais aussi par poussement et attraict avec la main droite, faits par celuy qui en joue, d'un tuyau qui contient dans lui un autre sur lequel il coule, pour rendre le son tantôt gros, tantôt gresle. » Le petit psaltérion ou tympanon, pourvu de deux plectres, qui orne le milieu de la Planche, est celui que tient sur ses genoux la belle figure de la Musique que nous avons blâmé M. Wilemin d'avoir supprimée dans le sujet de la Planche 189. Des deux figures qui terminent la Planche, la première, vêtue avec autant de simplicité que d'élégance, joue d'une espèce de viole, et quant à la seconde, véritable modèle d'un costume de jouvenceau, le plus gracieux et le plus coquet qu'on puisse imaginer, elle pince d'une espèce de luth, à l'aide d'un petit crochet qu'elle tient entre ses doigts. La seule remarque que nous ayons à faire à propos du costume de cette figure, qu'on appréciera beaucoup mieux par un simple coup d'œil que par une description, c'est que l'espèce de turban doré qui couvre sa tête se compose d'un fond en réseau qu'on pourrait ne pas apercevoir, parce qu'il est de la couleur des cheveux, et d'une écharpe nouée autour des tempes. La plume garnie, le long de sa tige, de cannetille d'or, ou même quelquefois de pierres précieuses, est un ornement aussi riche que recherché, très fréquent à cette époque.

## PLANCHE 193.

INSTRUMENTS DE MUSIQUE DU COMMENCEMENT DU XVI<sup>e</sup> SIÈCLE, EXTRAITS DU MANUSCRIT DES *PROVERBES ET ADAGES.*

CETTE Planche ne nous offre, en quelque sorte, que des instruments que nous connaissions déjà. L'olyphant n'était autre que la trompe dont le chevalier se servait à la guerre pour appeler *à la rescousse*, et le chasseur dans les bois pour animer et rallier ses chiens. Ce nom d'*olyphant* lui avait été donné parce que les plus riches de ces instruments étaient d'ivoire, c'est-à-dire faits d'une défense d'*éléphant* creusée à l'intérieur, et très souvent richement ciselée à l'extérieur. La *viole* est l'instrument générateur de cette nombreuse famille d'instruments à archet qui, de l'énorme contre-basse du concertant à la pochette en miniature du maître de danse, passa par tous les degrés de grandeur, toutes les variétés de formes, et toutes les modifications de résonnance. Le *luc* ou le *luth*, à la différence de la *guiterne*, de la citole et de la mandore, qui se jouaient avec les doigts, exigeait le secours d'un petit crochet entre les doigts du musicien. Quant aux orgues portatives, elles nous sont déjà connues par de nombreux exemples; seulement nous avons l'avantage de voir à la fois ici le soufflet et le clavier : ce dernier est garni de touches supplémentaires, placées en second rang, et qui ne peuvent correspondre qu'aux semi-tons de la gamme chromatique.

## PLANCHE 194.

DESSINS DE CHAR ET DE PAVÉ, EXTRAITS DE DEUX MANUSCRITS DU XVI<sup>e</sup> SIÈCLE.

CE curieux char, qu'on ne saurait comparer à aucun autre, dont les manuscrits ou les monuments nous aient conservé la disposition, et que l'artiste inventa sans doute pour répondre à l'idée qu'il se faisait d'un char antique, est encore extrait des admirables miniatures du Commentaire sur les *Échecs amoureux*, et le personnage armé qu'il porte n'est autre que le dieu Mars. Certes, il faut bien de la bonne volonté pour reconnaître le dieu de la guerre sous ce travestissement inattendu; n'était même le fléau qu'il porte sur l'épaule, et à l'idée duquel on ne saurait refuser le mérite d'une ingénieuse allusion, il serait assez difficile de déterminer ce qui pourrait servir ici à caractériser ce dieu guerrier, coiffé de la salade et vêtu du hoqueton d'un homme d'armes du XV<sup>e</sup> siècle. Mais c'était avec cette curieuse naïveté que nos crédules artistes du moyen âge traitaient toutes les traditions de l'antiquité. Complétement étrangers à la connaissance du passé, et peu soucieux de l'acquérir, ils ne tentèrent jamais de dissimuler leur précieuse ignorance sous la parure empruntée d'un prétentieux faux savoir. Ne connaissant que leur époque, ils ramenèrent tout à ce type unique; et, grâce à leurs anachronismes commis de bonne foi, avec une imperturbable persévérance, la critique archéologique trouve aujourd'hui plus à s'instruire à l'étude de leurs naïves compositions qu'au dépouillement de tout l'insipide rhabillage prétendu historique des artistes du XVII<sup>e</sup> et du XVIII<sup>e</sup> siècle.

II.

Le pennache en éventail, que porte une tête de cheval détachée, est un élégant détail dont on trouve de nombreux exemples dans les pompes triomphales du commencement du XVI<sup>e</sup> siècle, et particulièrement dans les bas-reliefs de l'hôtel du Bourgtheroulde, à Rouen, qui représentent l'entrevue de Henri VIII et de François I<sup>er</sup> au camp du Drap-d'Or.

Les deux motifs de carrelage, qui rappellent si fidèlement les combinaisons exécutées avec les pavés faïencés à compartiments symétriques, en usage pendant les derniers siècles du moyen âge, sont extraits du 3<sup>e</sup> volume d'un manuscrit intitulé *La Fleur des Histoires*, différent de celui que nous avons déjà plusieurs fois cité.

## PLANCHE 195.

HOTEL-DE-VILLE REPRÉSENTÉ DANS UNE PEINTURE DU TEMPS DE LOUIS XII.

IL eût été sans doute plus intéressant pour l'artiste de trouver, à la place de ce monument de fantaisie, la reproduction fidèle d'un de ces beaux hôtels-de-ville gothiques qui font encore l'orgueil de quelques rares cités, en France et surtout dans les Pays-Bas. En effet, comme nous avons souvent pris à tâche de le répéter, l'architecture représentée dans les manuscrits ne doit jamais être alléguée qu'à défaut de monuments réels. La perspective en est trop grossière, l'accumulation des parties, sur un petit espace, engendre dans ces compositions imaginaires trop de confusion, pour qu'on puisse retirer de leur étude des notions positives et susceptibles d'application. Toutefois, en considérant attentivement le petit monument que nous avons sous les yeux, on s'aperçoit qu'en lui restituant par la pensée une partie de sa longueur, que les limites étroites de l'encadrement lui ont enlevée, et en flanquant cette partie restituée de deux tourelles semblables à celles de l'extrémité opposée, on pourrait recomposer le portrait assez exact d'un de ces anciens *parloirs aux bourgeois*, analogues à celui dont le vaste bâtiment connu sous le nom de *salle des procureurs* présentait un exemple bien complet, avant que la nouvelle destination qu'il reçut à la fin du XV<sup>e</sup> siècle et l'adjonction de nouvelles constructions l'eussent dépouillé de son caractère primitif. La haute porte, précédée d'un large perron, donnait immédiatement accès à l'immense salle située au premier étage, dans laquelle venaient confusément s'agiter et se débattre les intérêts populaires et commerciaux de la cité. La petite construction étagée au-dessus de cette porte, et pourvue de galeries et de tourillons en corbellement, pouvait servir, dans les occasions solennelles, soit à faire des allocutions au peuple assemblé, soit à présenter un souverain à ses hommages. L'étage inférieur de l'édifice contenait les geôles et les archives, et les quatre tourelles des extrémités, indépendamment des escaliers qui y donnaient accès, soit à l'étage supérieur, soit à l'étage inférieur, renfermaient les chambres *de retrait*, à l'usage des divers officiers municipaux.

## PLANCHE 196.

DÉCORATION INTÉRIEURE DES MAISONS, REPRÉSENTÉE DANS LES PEINTURES DE DEUX MANUSCRITS DU XV<sup>e</sup> SIÈCLE.

Le petit *retrait* où le bon roi René se livre à l'étude présente un exemple aussi curieux que complet d'un riche cabinet de travail du xv<sup>e</sup> siècle, et rappelle tous ces jolis intérieurs flamands que le pinceau des Metzys et des Lucas de Leyde se plut à meubler de détails si exquisement travaillés. On retrouve dans notre charmante miniature à peu près tous les objets et les accessoires qui composaient le mobilier d'un semblable appartement au xv<sup>e</sup> siècle : la haute chaire ou *faldistoire*, à dosseret élevé, garni d'une tenture, et surmonté d'un dais, réduit ici à une simple tablette servant, au besoin, à supporter les livres et des ustensiles ; le long banc servant de coffre, avec sa *couette* ou carreau mollet pour s'y reposer ; la bibliothèque, pourvue de son rideau de serge à crépines ; l'horloge à poids ; le petit miroir circulaire dans un large cadre appelé *châsse*, autour duquel on a incrusté d'autres miroirs plus petits, pour récréer les yeux par le jeu de leurs facettes ; la fenêtre, au centre de laquelle on a inséré un médaillon de verre peint ; le pavage émaillé, et enfin le plafond, arrondi en arcade surbaissée et doublé de bardeau.

Avant de parler des détails du sujet inférieur, nous avons besoin de rectifier le titre fautif qu'on lui a imposé, et de restituer à la petite scène qu'il présente sa naïve singularité. Nous ne comprenons pas comment il a pu tomber dans l'esprit du dessinateur que ce sujet représentait une prière à saint Nicolas contre l'incendie : il n'est personne un peu au fait de la légende qui ne reconnaisse de suite une des plus curieuses forfanteries que l'imagination féconde des hagiographes ait prêtées au séraphique saint François. Le livre des *Conformités* raconte que saint François se trouvait un jour chez une femme, douée sans doute d'autant d'effronterie que de beauté, celle-ci l'invita à venir partager son lit avec elle, mais que le saint s'alla aussitôt planter au milieu du feu qui brûlait dans la cheminée en disant : « Voici mon lit. » Le feu, ajoute le pieux légendaire, respecta miraculeusement le saint, et la donzelle, touchée d'un si prodigieuse abnégation, se convertit aussitôt. Il est inutile, après ce simple récit, que nous nous arrétions à prouver que notre miniature ne saurait représenter un autre sujet.

Le petit intérieur où saint François s'amuse à jouer cette pieuse espièglerie est aussi délicieux de naïveté que la légende à laquelle il sert de théâtre. La jeune femme, sur le point d'entrer dans son lit, est vêtue d'une simple cotte lacée, au-dessous de laquelle paraît sa chemise. Il est constant que, jusqu'au xvi<sup>e</sup> siècle, les femmes ne connurent point l'usage du corset baleiné, mais on voit par cet exemple qu'elles ne négligeaient cependant pas d'amoindrir et de dessiner leur taille à l'aide d'un lacet officieux. Notre Planche 190 présentait déjà un exemple de cotte lacée sur le côté, que nous avions négligé de signaler. Ici, cette partie du vêtement est lacée sur le devant et dans toute la longueur du buste. Il est évident que ce ne pouvait être qu'à l'aide de pareils moyens que les femmes parvenaient à se donner ces tailles souples, fines et élancées, et ces corsages dessinant parfaitement le nu, tels qu'on les remarque principalement dans tous les monuments du xiii<sup>e</sup> siècle.

Le lit entr'ouvert est un de ces immenses lits *encourtinés* dont les pentes et le ciel s'attachaient au plafond par des cordes, quand ils n'étaient pas supportés par un châssis portant sur des colonnes. La cheminée, semblable à celles que nous avons déjà décrites d'après des modèles existants, élève à hauteur d'homme sa hotte travaillée. La petite crédence figure auprès. On ne voit point de sièges dans l'appartement, mais on remarque dans l'embrasure de la fenêtre l'entaille profonde qu'on faisait, à cet endroit, au mur principal de l'édifice, de manière à ménager deux petits sièges de chaque côté de la baie.

Autour des deux sujets principaux que nous venons de décrire, figurent sur notre Planche quelques motifs, soit de tenture, soit d'architecture. Les deux petits dais ou pinacles, quoique empruntés aux miniatures d'un manuscrit, sont exécutés avec tant de finesse et de correction qu'on les croirait volontiers copiés d'après des modèles de sculpture en bois doré.

## PLANCHE 197.

INTÉRIEUR DU XV<sup>e</sup> SIÈCLE (MANUSCRIT N<sup>o</sup> 290 DE LA BIBLIOTHÈQUE DE L'ARSENAL).

Cet intérieur, d'une grâce et d'un rendu exquis, est extrait d'un manuscrit de la Bibliothèque de l'Arsenal, qui contient les *Miracles de Notre-Dame*, par Gauthier de Coincy, et quelques autres ouvrages hagiographiques. Deux personnages, représentant le sujet de l'Annonciation, y figuraient, mais le dessinateur a jugé à propos de les supprimer pour que rien ne détournât l'attention des détails de ce petit chef-d'œuvre. Faisons l'inventaire de ce mobilier simple, mais pourtant élégant, d'une chambre à coucher du xv<sup>e</sup> siècle. Le premier objet qui se présente, à droite, est un prie-dieu richement drapé sur lequel est posé un livre d'heures ouvert. Le lit vient ensuite : indépendamment de ses courtines tombantes ou relevées et de son ciel tendu sur un châssis, ce meuble principal est protégé, à la tête et aux pieds, par deux larges pentes de tapisserie fleuronnée qui l'enferment comme dans un réduit. L'oreiller, *d'ung coustil blanc comme ung cigne*, fendu selon l'usage par un côté, et paré aux quatre coins de houppes pendantes, est dressé contre le traversin. Devant le lit, est étendue sur le pavé une natte de jonc, longue et étroite, et près de la tête on voit un petit pliant garni d'une riche étoffe verte à fleurs d'or, qui tient lieu de cette *chaire* près *du lit approchée, pour deviser à l'accouchée*, dont parle Corrozet dans ses *Blasons*. Tout près de la tête du lit, on remarque appendu à la muraille, un élégant cadre gothique contenant l'oraison à réciter matin et soir. Puis vient la petite horloge à poids, ou *à plombs*, comme on disait alors, avec son timbre ou *nolette* qui la surmonte. Le buffet à dossier richement travaillé, couvert de sa blanche touaille, qui tombe des deux côtés jusqu'à terre, et supportant un grand bassin doré, complète cet élégant ameublement, dont la simplicité pleine de charme respire le naturel le plus parfait. Le lis qu'on voit figurer dans un vase sur le buffet, et que nous avons omis à dessein, rentre dans le sujet de l'Annonciation qui animait cette paisible retraite et que le dessinateur a supprimé : c'est l'emblème de la pureté originelle de Marie, et, à ce titre, les artistes l'introduisirent pres-

que toujours dans cette scène mystique. La partie le plus soigneusement rendue peut-être de tout cet intérieur est le pavage, composé de carreaux sur lesquels des fleurs de lis, alternativement blanches et dorées, se détachent sur des fonds de couleur opposée. Il est à peine besoin de faire remarquer l'identité de ce système de décoration avec celui que présentaient ces pavés semés de grandes fleurs de lis émaillées en jaune doré que l'on rencontre quelquefois encore dans les anciennes constructions seigneuriales ou royales.

L'ornement qui complète cette magnifique Planche est extrait des bordures d'un exemplaire de la *Fleur des Histoires* d'après Jehan Mansel, que nous avons déjà plusieurs fois cité dans le cours de cet ouvrage.

## PLANCHE 198.

TENTURES, LITS ET AUTRES MEUBLES
DU XV<sup>e</sup> SIÈCLE, DE LA BIBLIOTHÈQUE DU ROI.

## PLANCHE 199.

AUTRES MEUBLES DU XV<sup>e</sup> SIÈCLE, EXTRAITS
DE DIVERS MANUSCRITS
DE LA BIBLIOTHÈQUE DU ROI.

En réunissant au lit décrit dans la Planche précédente les trois meubles du même genre que contiennent les deux Planches présentes, on aura de quoi se former une idée complète des formes et des ornements qui recevait, au XV<sup>e</sup> siècle, cette partie importante de l'ameublement, suivant le rang des différents personnages auxquels ces lits étaient destinés. Le lit représenté au bas de la Planche 198 peut, à juste titre, passer pour un lit royal : son *poîle à gouttières*, suspendu aux solives du plafond par une quantité de torsades dorées, est décoré de fleurs de lis détachées qui forment au pourtour une espèce de couronne ; son chevet s'appuie sur une riche galerie dorée, découpée à jour ; enfin, ses courtines et son *couvertoir* sont d'étoffe de pourpre doublée de vert pour récréer la vue. Le riche dosseret à fenestrage à jour qui avoisine le lit précédent est le chevet d'un lit non moins splendide, qui ne pouvait être également qu'à l'usage d'un grand seigneur. Quant aux deux autres lits, dont l'un appartient à la Planche 199, on peut les considérer comme des lits bourgeois : l'un, entouré de courtines et surmonté d'un ciel à gouttières, laisse voir les tringles et les anneaux au moyen desquels glissent les rideaux ; l'autre, de la forme la plus unie, ne se fait guère remarquer que par l'admirable dessin de l'étoffe qui forme sa *couste* ou couvertoir.

Avant de passer à la description des autres objets, faisons remarquer d'abord (Pl. 199) le petit *bers* ou berceau, garni de ses bandelettes, pour préserver l'enfant des dangers d'une chute, lorsqu'on imprime à ce meuble un léger balancement à l'aide du pied ; puis le riche coussin brodé qui lui sert de pendant ; et surtout enfin, les deux petits *signets* ou espèces de reliquaires, offrant ordinairement l'image du patron de leur possesseur, et, qui, suivant un usage général, se suspendaient au chevet du lit, comme on peut en voir l'exemple sur la même Planche.

La riche tenture figurée sur la Planche précédente avec son poêle carré qui la surmonte, espèce d'ornement qu'on voit généralement dans les manuscrits décorer les trônes, ou simplement la place d'honneur auprès d'une table ou au fond d'un appartement, s'appelait le *dais*. Notre vieux glossateur Nicot le caractérise ainsi : « Le dais, dit-il, est le poîle carré, suspendu et dévalé en dossier bien bas, qui n'est porté ni soubstenu de bastons, ains pendant du plancher sur la table ou siège royal où le roy prend ses repas, ou se sied en authorité. » Et ailleurs : « C'est un poîle carré à pendants en cortines par-devant et aux côtés, et à grand dossier dévalant bien bas par-derrière, frangé partout, qu'on met sur la table des roys et princes souverains où ils prennent leurs repas, ou sur leurs throsnes royaux, et ce par grandeur plus que pour obvier à la cheute de la poussière. Aussi n'est-il licite en user qu'aux princes souverains. » Du temps de Nicot, c'est-à-dire au XVI<sup>e</sup> siècle, telle était la signification précise du mot *dais*, et l'on voit qu'elle s'applique parfaitement à l'objet que nous avons sous les yeux. Quant au « ciel carré, à pentes aux quatre côtés, frangées ou non, et porté sur un baston à chacun des quatre coins, dont on se sert aux processions ou entrées de rois et de princes en leurs villes, pour couvrir le sacrement ou la personne royale, chacun des quatre bastons étant porté par quelque personnage honorable » Nicot, nous apprend qu'il s'appelait le *poîle*; toutefois, il avertit que quelquefois, comme de nos jours, on confondait les deux significations.

C'est encore Nicot qui va nous fournir la définition du meuble chargé de riche vaisselle qu'on voit, sur la même Planche, faire le pendant du dais. Suivant lui, c'est un *buffet* et non un *dressoir*, parce que le dressoir n'est jamais à armoire ne tiroir. Au reste, ajoute-t-il, « c'est le meuble qui est en une chambre ou salle, sur lequel on estalle la vaisselle d'argent aux heures du souper ou du disner, aux maisons des princes et grans seigneurs ; et, par figure, *buffet* est prins pour l'assortiment de toute la vaisselle d'argent qu'il faut pour l'entier service : ainsi l'on dit : *Il y a un buffet d'argent*, *un buffet déployé*; *en ce banquet-là, on nous servoit à buffet.* »

Mentionnons enfin, pour ne rien omettre, la table élégante à un seul pied, couverte de sa blanche touaille ouvragée, et sur laquelle sont épars drageoir, aiguière, hanap, escuelle et gobelet de verre à filets d'émail.

## PLANCHE 200.

BUFFETS TRANSFORMÉS EN ORATOIRE
ET DÉCORATIONS DES AUTELS, EXTRAITS
DE DIVERS MANUSCRITS DU XV<sup>e</sup> SIÈCLE.

C'était un privilége particulier qui émanait ordinairement du pouvoir apostolique, que celui de faire dresser un autel portatif dans sa maison pour y faire célébrer les saints mystères. Ce privilége, d'abord restreint aux personnages de haute distinction, fut depuis distribué avec profusion, surtout à l'époque de la vente des indulgences, de sorte que bientôt rien ne devint plus commun : ainsi, pour n'en citer qu'un exemple, par une bulle du 24 mars 1540, Léon X accorda au prince et aux confrères du Puy de la Conception, ou des Palinods de Rouen, entre autres nombreux priviléges, celui de pouvoir faire dresser un autel portatif dans leurs maisons, pour y faire célébrer la messe et y recevoir la communnion. (*Approbacion et confirmacion apostolique de la confraternité de la Conception Nostre-Dame*, in-8°, gothique, s. d.)

Nous pouvons facilement comprendre, par les exemples reproduits sur notre Planche, quelle était la forme et la disposition que l'on donnait ordinairement à ces autels domestiques. Un buffet ou une table, couvert d'une nappe ou *doublier*, et adossé en guise de retable d'une tenture, en faisait tous les frais. Sur ces autels improvisés, on étalait les hauts chandeliers appelés *mestiers*, et les riches reliquaires en forme de custode ou d'élégants pinacles. Quant aux autels ordinaires, nous voyons, par les exemples également représentés sur la même Planche, que leur disposition n'admettait pas autour de la table les ornements d'architecture ou de sculpture qu'on prodigua depuis à l'enrichissement de cette partie. Les statuts ecclésiastiques voulaient, en effet, que le pourtour de l'autel ne fût décoré que de simples tentures, et les églises des Pays-Bas sont restées attachées à cet usage primitif. On peut lire dans Thiers (*Dissertations sur les principaux autels des églises*) les objurgations que ce savant critique adresse à ceux qui, dérogeant à cette loi, commençaient, de son temps, à surcharger les autels de corniches et de sculptures. Quant aux retables décorés de peintures et de figures en relief, représentant ordinairement les scènes de la passion, l'usage permettait de les introduire dans la décoration des autels, mais en tant que, posés en arrière de la sainte table, ils ne paraissaient pas en faire partie.

Le beau dessin de tapis, extrait d'un manuscrit renfermant la première partie du roman de Lancelot du Lac, exécutée pour le seigneur de la Gruthuyse, fournit un excellent spécimen du genre de motifs et d'ornements que l'on employait alors à la décoration de cette partie de l'ameublement.

## PLANCHE 201.

DRESSOIRS ET BUFFETS, MEUBLES D'APPARAT, ORNÉS DES PLUS BELLES VAISSELLES, ETC.

## PLANCHE 202.

AUTRES BUFFETS DU XV<sup>e</sup> SIÈCLE, AVEC LEURS OFFICIERS ET GARDIENS (TIRÉS DES CHRONIQUES D'ANGLETERRE ET AUTRES MANUSCRITS.

Quand on lit dans les *Honneurs de la cour*, rédigés vers la fin du XV<sup>e</sup> siècle par madame *Aliénor de Poictiers*, que le *dressoir* de la reine devait avoir cinq degrés, celui des princesses et des duchesses quatre, celui des comtesses trois, celui des femmes de chevalier banneret deux, et enfin celui des simples dames nobles un seul, il faut bien entendre qu'il ne s'agit pas ici de ces petits buffets en bois sculpté, plus ou moins chargés d'ornements, tels que nous en voyons trois ou quatre représentés dans la première de ces deux Planches. Tout le monde était libre de donner à ces meubles, d'un usage habituel et général, la disposition et les formes qui convenaient au goût du propriétaire et à la quantité de riche vaisselle que chacun avait à mettre en évidence. Les *dressoirs d'honneur* dont il s'agit, et auxquels les règles de l'étiquette des cours devaient s'appliquer, seulement encore dans quelques rares circonstances d'apparat, étaient des meubles improvisés, un échafaudage de gradins couverts de riches étoffes et surmontés de dais, sur lesquels on étalait momentanément toute la splendide vaisselle que renfermaient les coffres du prince, et dont la plus grande partie ne paraissait jamais que dans ces circonstances. C'étaient enfin des dressoirs du genre de ceux dont la Planche 202 offre deux exemples, l'un à cinq et l'autre à trois étages ou *degrés*. Les cinq autres meubles disséminés sur les deux Planches ne sont donc point des dressoirs d'honneur, mais de simples buffets ou dressoirs particuliers, qu'il était licite à chacun de posséder et de disposer selon sa guise et fantaisie.

On peut lire la description des dressoirs d'honneur dans le *Livre des honneurs de la cour*, par madame Aliénor, publié par Lacurne de Sainte-Palaye à la suite de ses *Mémoires sur l'ancienne Chevalerie*; quant aux dressoirs ordinaires, voici comment Nicot les définit pour les distinguer des buffets : « Dressoir est un buffet sans armoires ne tiroir, ains à tablettes simples, à dresser, asseoir et estaller sur icelluy la vaisselle d'argent et autre appareil, pour le service du dîner ou souper d'un grand seigneur; et est différent du buffet, en ce que le dressoir n'est jamais à armoire ne tiroir, si que *buffet* est un nom commun aux deux, et *dressoir* particulier à l'un deux. »

Les pièces variées de vaisselle dont ces meubles sont chargés, dans les deux Planches que nous avons sous les yeux, nous amènent naturellement à parler de ce genre de richesses, dont les princes et les grands seigneurs tiraient au moyen âge tant de vanité, et dans lequel ils se plaisaient à déployer toute leur ostentation. Les anciens inventaires du mobilier de nos rois ou des princes souverains dénomment et détaillent un nombre prodigieux de ces pièces, dont il serait bien difficile aujourd'hui, d'après de simples mentions ou des descriptions incomplètes, de déterminer le véritable caractère. Voici quelques uns de ces noms recueillis principalement dans l'inventaire du mobilier de Humbert II, dauphin, daté de 1547; dans les différents inventaires des joyaux de Charles V, dans un état de la vaisselle engagée en 1397 par Philippe-le-Hardi, duc de Bourgogne, pour payer la rançon de son fils le duc de Nevers; dans un inventaire de la vaisselle envoyée en 1382 par la duchesse de Bourgogne au même Philippe-le-Hardi, à Péronne; et dans quelques autres pièces analogues : *Aiguières, burettes, boettes, bassins, bassins à laver, bassins à barbier, barils d'argent estamoyés, béringauds, bottes à porter le vin, botoilles, buies, buistes et buires; calices, coupes, coupes à pied, coquemars, cauffoirs, creusequins, cuvettes, drageoirs, escuelles, encensoirs, eaubenoistiers, flasques et flascons; gobelets, gralets, gotéfles, godets, garde-mangers, idres, justes, hanaps, navettes, nefs, nistes, pots, pots à aumosnes, plats gouderonnés, platelets, pichers, poesles à queue, poires à boire coulis; quartes, salières, tasses, trempoirs, timballes et voirres.*

Il ne nous reste plus à citer, pour achever la description de nos deux Planches, que le joli banc à dais sculpté qui se trouve sur la Planche 201. La pièce d'étoffe que l'on tendait sur le dossier et le siège s'appelait le *banquier*, et les coussins, *couettes* ou *quarreaux*. Dans la Planche 202, on remarque une cheminée bourgeoise garnie de ses hauts *landiers* ou *cheminaux*. Au bas de la même Planche sont deux motifs de tapisserie ou d'étoffe fleuronnée.

MONUMENTS DES XV<sup>e</sup> ET XVI<sup>e</sup> SIÈCLES.

## PLANCHE 203.

PLAFOND ET MEUBLES DU XV<sup>e</sup> SIÈCLE, EXTRAITS DE L'ANCIENNE BIBLIOTHÈQUE DES DUCS DE BOURGOGNE. — AUTRES MEUBLES, ETC.

## PLANCHE 204.

MEUBLES ET COSTUMES DU XV<sup>e</sup> SIÈCLE, TIRÉS DU ROMAN DE *RENAUD DE MONTAUBAN*, PEINT PAR JEAN DE BRUGES.

Le plafond peint et doré qu'on remarque en tête de la première de ces deux Planches donne une idée assez exacte du genre d'ornementation que l'on appliquait à cette partie des édifices pendant les derniers siècles du moyen âge. Dans un système général de décoration qui attribuait en quelque sorte à chaque paroi, à chaque détail des édifices, ses ornements particuliers et caractéristiques : aux planchers l'élégante diaprure des pavages en terre vernissée ou en mastics colorés, aux murs les riches applications de cuirs dorés, de tapisseries fleuries ou de tentures d'étoffes éclatantes, aux fenêtres le scintillant éclat des vitrages colorés, les plafonds ne pouvaient rester nus et sans ornement; aussi prit-on presque toujours le soin de déguiser l'effet disgracieux de leurs soliveaux apparents, sous le riche revêtement de peintures à plat, ou même appliquées sur des reliefs ciselés. Ces peintures se composaient ordinairement de rosaces, d'étoiles, de compartiments, d'arabesques et d'ornements courants, en or et en couleur, s'enlevant sur des fonds unis d'azur, ou diversement colorés; quelquefois aussi de frises à sujets et à personnages qui couraient capricieusement le long des épais sommiers.

Les deux petits *lampadaires* représentés sur la même Planche offrent un intéressant exemple de ce genre de meubles, qui affectaient, soit dans les églises, soit dans les riches habitations particulières, des formes aussi élégantes que variées. On leur donna souvent le nom de *couronnes*, lorsque, comme dans un des exemples que nous avons sous les yeux, ils se présentaient sous la forme d'un cercle entouré de flambeaux. Souvent ces lampadaires étaient garnis de chandelles de cire, et souvent aussi de lampes à godets, semblables pour la forme et l'effet aux verres colorés employés dans nos illuminations. On trouve de nombreux exemples de ces deux systèmes d'éclairage dans les anciens tableaux des peintres flamands, et le plus élégant peut-être de tous ces lampadaires décore un admirable *intérieur* de Lucas de Leyde, conservé dans la galerie du Louvre, et représentant le sujet de l'Annonciation.

Quoique nous ayons déjà plus d'une fois fait remarquer l'élégance des petits meubles, tels que pliants, crédences, chaires à dosserets, etc., que l'on rencontre dans les peintures du XV<sup>e</sup> siècle, cependant nous n'en avons guère encore rencontré qui puissent lutter de légèreté, de grâce et de bon goût, avec ceux que l'on trouve réunis sur ces deux Planches. Il est vrai que le manuscrit qui les contient pour la plupart est d'un mérite d'exécution assez exquis pour qu'on ait été jusqu'à en attribuer les peintures à Jean de Bruges, mais ce n'est que par supposition, ainsi qu'on l'a fait pour les peintures du manuscrit dont nous parlerons à la Planche suivante.

Le petit miroir se suspendait à la muraille, ainsi

que nous en avons déjà rencontré un exemple, Planche 196 : ce meuble était le plus souvent de forme ronde, et tantôt en verre étamé, tantôt en métal brillant. Ses dimensions étaient toujours fort réduites, car ce n'est qu'au XVI<sup>e</sup> siècle que Venise commença à mettre dans le commerce des glaces d'une certaine étendue. Outre ces miroirs fixes, il y en avait aussi une grande quantité de portatifs, ordinairement incrustés dans des boîtes d'ivoire, ou insérés dans de petites gaînes de métal ciselé. C'était l'un des meubles indispensables d'un trousseau d'épousée. Corrozet a consacré l'un de ses blasons au miroir :

> Miroir de cristal précieux....
> Miroir d'acier bien esclarcy,
> Miroir de verre bien bruny,
> D'une riche chasse garny, etc.

Sans nous arrêter, à propos de la petite horloge représentée sur la Planche 204, à faire ici l'histoire de ces instruments de la mesure du temps, nous nous contenterons de dire que la découverte, aussi ingénieuse qu'utile, des horloges à roues ne date guère que du commencement du XII<sup>e</sup> siècle. En effet, elles sont clairement désignées pour la première fois dans les Usages de l'ordre de Cîteaux, compilés vers l'an 1120. Il est ordonné (ch. 114) au sacristain de régler l'horloge de manière qu'elle sonne et l'éveille avant les matines; et ailleurs il est dit de prolonger la lecture jusqu'à ce que l'horloge sonne.

Au reste cette invention prit peu de développement pendant le XII<sup>e</sup> et le XIII<sup>e</sup> siècle; mais elle s'étendit assez pendant le cours du XIV<sup>e</sup> siècle pour que les horloges devinssent alors très communes. Nous possédons un témoignage fort curieux de l'état de l'horlogerie à cette dernière époque, dans un petit poëme de Froissart, intitulé l'*Horloge amoureuse*. C'est une comparaison circonstanciée et suivie de toutes les pièces qui composent une horloge à tous les mouvements et à toutes les situations d'un cœur amoureux. On peut induire des termes du poète que le rouage du mouvement et celui de la sonnerie n'avaient l'un et l'autre que deux roues au lieu de cinq qu'ils ont à présent. Aussi les horloges n'allaient-elles alors que pendant six ou huit heures, et était-on obligé de les remonter trois ou quatre fois par jour. Le cadran marquait vingt-quatre heures, en répétant deux fois les mêmes depuis une jusqu'à douze. C'était le cadran qui par sa mobilité indiquait les heures au moyen d'un point fixe extérieur, qui servait d'indice ou d'aiguille. Le balancier n'étant point encore inventé, une pièce nommée *foliot* le remplaçait, et cette pièce portait deux petits poids appelés *régules*, qui servaient à faire avancer ou retarder l'horloge, suivant qu'on les approchait ou qu'on les écartait du centre du foliot. Les deux roues de l'horloge s'appelaient la *grande* et la *petite roue*; la roue qui faisait sonner les heures s'appelait la *roue chantore* ou *chanteuse*, et le cadran mobile avec tous ses accessoires portait le nom de *dyal*, comme qui dirait *diurnal*, parce qu'il faisait sa révolution complète en un jour. La description qui concerne ce dernier est la partie la plus intelligible de la pièce de Froissart. Nous allons la citer, pour donner une idée du reste :

> Après affiert à parler dou dyal,
> Et ce dyal est la roe journal
> Qui en un jor naturel seulement
> Se moet et fait un tour précisément ;
> Ensi que le soleil fait un seul tour
> Entour la terre en un naturel jour.
> En ce dyal, dont grans est li mérites,

II. 8

Sont les heures xxiiii descrites;
Pour ce porte il xxiiii brochettes
Qui font sonner les petites clochètes,
Car elles font la destente destendre,
Qui la *roue chantoire* fait entendre,
Et li mouvoir très ordonnéement
Pour les heures monstrer plus clèrement;
Et cils dyauls aussi se tourne et roe
Par la vertu de celle mère roe
Dont je vous ai la propriété dit,
A l'aide d'un fuiselet petit
Qui vient rieulement et bien.

Nous ne ferons qu'indiquer le motif élégant de pavé qui termine la Planche 204, nous réservant de parler plus loin de la composition de toutes les espèces de pavages employés à la décoration des appartements.

## PLANCHE 205.

### MEUBLES DU XVe SIÈCLE, EXTRAITS DU FRONTISPICE D'UNE BIBLE DESSINÉE A LA PLUME PAR JEAN DE BRUGES.

Le volume qui a fourni l'admirable pupitre et les autres meubles répandus sur cette Planche est encore un de ceux sur lesquels il ne nous est pas permis de glisser sans les faire connaître au moins par quelques détails. Ce n'est point une bible, à proprement parler, mais bien une suite d'allégories et de moralités, en latin et en français, sur les passages de la Bible, également traduits dans ces deux langues. L'ouvrage est bien loin d'être complet, puisqu'il finit avec le prophète Isaïe, et encore les miniatures de la fin ne sont-elles qu'esquissées; mais tel qu'il est pourtant, c'est l'un des plus admirables et des plus précieux manuscrits que possède la Bibliothèque Royale. Chaque page contient huit miniatures de deux pouces environ de hauteur sur dix-huit lignes de largeur, correspondant à quatre fragments de la Bible et à quatre passages du commentaire qui les accompagne : or, comme le volume, dans son état actuel, a trois cent trente-six pages, il s'ensuit qu'il contient deux mille six cent quatre-vingt-huit miniatures d'un mérite, à la vérité, fort inégal, mais dont un grand nombre s'élèvent jusqu'à la hauteur des merveilles du genre. Les différences que l'on saisit dans le mérite relatif de ces *illustrations* proviennent de ce que le volume entier n'a pas été décoré par le même artiste, ni même à une seule époque : ainsi, tandis que la transcription du texte est évidemment du xive siècle, les miniatures appartiennent successivement, et suivant l'ordre des cahiers, aux xive, xve et xvie siècles. Les miniatures des trente-trois premiers feuillets appartiennent seules à la fin du xive siècle, et encore y reconnaît-on trois *faires* distincts et trois manières différentes. Toutes ces peintures, auxquelles succède, jusqu'au feuillet 40, une nouvelle série beaucoup plus faible et plus récente, sont d'un haut mérite d'exécution, mais elles sont cependant surpassées par les peintures qui décorent les feuillets 40 à 47 : ces dernières doivent incontestablement être rangées parmi les chefs-d'œuvre de la peinture du xve siècle. C'est cette partie que Camus, dans une notice très étendue qu'il a publiée sur ce manuscrit (*Notices et extraits des Manusc. de la Bibl. Roy.* t. VI. p. 106), a attribuée à Van-Eick, ou au moins à son école, ou même encore à Marguerite, sœur des deux Van-Eick, qui acquit également un assez haut renom dans l'art de la peinture. La supposition de Camus est principalement fondée sur la considération de la haute perfection de ces miniatures; sur ce que le costume des personnages représentés est le costume flamand; sur ce qu'enfin l'air des têtes, le grand nombre de figures rassemblées, sans confusion, dans un même tableau, la manière de draper les personnages et de les poser à genoux, certains ajustements de têtes, et surtout les espèces de bonnets chinois dont beaucoup de figures sont coiffées, rappellent exactement le style, les poses, les ajustements et les coiffures que Jean de Bruges donnait aux personnages de ses tableaux; mais, en l'absence de preuves plus positives, on conçoit tout ce que ces comparaisons ont de vague et d'insuffisant. D'abord, le manuscrit ayant été exécuté en Flandre, il n'est pas étonnant qu'il porte l'empreinte du style et des ajustements des compositions de l'école flamande; ensuite, la perfection même de ces miniatures indique assez qu'elles n'ont pu être exécutées que par un artiste qui se consacrait entièrement à ce genre particulier de travail, et non par un peintre qui, comme Jean de Bruges, ne s'en serait occupé qu'accidentellement. A partir du 47e feuillet, différents styles et différentes manières, d'une époque de plus en plus rapprochée, se succèdent jusqu'à la fin du volume, avec diverses alternatives de mérite et de médiocrité, se relevant parfois un peu, et tombant le plus souvent au-dessous du médiocre.

Tel est, en somme, cet admirable volume, dont toute description ne saurait donner qu'une idée bien incomplète, et pour la connaissance détaillée duquel nous renvoyons, au reste, à la notice qu'en a donnée M. P. Paris, dans sa *Description des manuscrits français de la Bibliothèque Royale*, t. II, p. 18.

Les meubles qui ornent notre Planche, et que le dessinateur a un peu modifiés, en rectifiant leur perspective incorrecte, sont extraits du frontispice à pleine page qui se trouve en tête du volume. M. P. Paris rapporte l'exécution de ce frontispice au xive siècle; cependant, à ne considérer que la richesse des détails de ce dernier, et le style des ornements d'architecture qui le décorent, il pourrait bien n'être que du xve. Toutefois M. Paris avertit qu'il serait bien difficile, pour ne pas dire impossible, de trouver un autre dessin du xive siècle aussi pur et aussi délicat que celui-ci. Ce dessin est entièrement exécuté à la plume, en encre ordinaire, qui, ayant jauni par l'effet du temps, présente actuellement l'apparence du bistre. L'immensité du travail est aussi étonnante que le fini précieux et la perfection de l'exécution. Le sujet représente l'intérieur du cabinet où saint Jérôme, inspiré par l'Esprit-Saint sous la forme d'une colombe, travaille à sa version de l'Ecriture. Cette scène est encadrée dans une espèce de porche ou de jubé gothique, entre les frontons aigus duquel des anges, entremêlés de prophètes, sont occupés à jouer de divers instruments, tels que la harpe, la flûte, le luth, les timbales et l'orgue portatif. Notre Planche 214 offre un spécimen de cette somptueuse décoration. Saint Jérôme, caractérisé par un chapeau de cardinal appendu près de lui, et par le lion soumis qui le contemple à quelque distance, est assis sur le siège que représente notre Planche, ayant devant lui le petit pupitre qui sert de pendant à ce dernier. Quant au riche pupitre, en forme de lutrin gothique, qui orne le milieu de la Planche, il s'élève isolément au milieu du tableau, dont un petit oratoire s'ouvrant au fond, pour laisser

voir la bibliothèque chargée de quelques volumes, prolonge la perspective. M. P. Paris a cité (*loc. cit.*) un curieux passage de l'*Inventaire des meubles du roi Charles* V, où, à propos d'un joyau représentant un sujet analogue, on trouve une description qui s'applique exactement à notre sujet, et permet de restituer au beau pupitre que nous venons de signaler sa véritable appellation : « Saint Giroisme, qui oste à un lion l'espine de son pié, séant en une chayère sur ung entablement à six escussons de France, et une *roe* devant luy, où il a plusieurs figures de livres; tout d'argent doré; et au costé de sa chayère pend un chapeau rouge de cardinal; (le tout) pesant quatorze marcs cinq onces. »

On apprend par les termes de cette description que ce genre de pupitre, dont on rencontre au reste de nombreux exemples dans les miniatures et les frontispices gravés en bois de la fin du xve siècle, s'appelait une *roue*. Il est évident qu'il devait ce nom à sa forme circulaire et à la vis centrale qui permettait à la fois d'exhausser à hauteur convenable les livres qu'il supportait, et d'amener tour à tour chacun d'eux sous la main du lecteur pour que celui-ci pût les consulter à son gré.

### PLANCHE 206.

TRÔNE EXTRAIT D'UN MANUSCRIT
DU COMMENCEMENT DU XVIe SIÈCLE.

### PLANCHE 207.

TRÔNES ET ARABESQUES DU TEMPS DE LOUIS XII.

Le premier de ces trônes est encore extrait du beau *Commentaire sur le livre des Échecs amoureux*, qui nous a déjà fourni plusieurs motifs, notamment les sujets des Planches 189 et 192 ; quant aux deux autres, représentés, *par extrait*, sur la Planche 207, ils sont tirés, ainsi que le magnifique ornement qui les sépare, du précieux exemplaire des *Remèdes de l'une et de l'autre fortune*, auquel nous avons également emprunté les portraits de Louis XII et d'Anne de Bretagne, figurés sur la Planche 180. Ces trônes, quoique très différents de style et de composition, appartiennent pourtant à la même époque, et témoignent de la diversité qu'une époque de transition, telle que celle du commencement du xvie siècle, amenait dans les formes de l'architecture et des objets de goût et d'ameublement. Les deux meubles, presque identiques, de la seconde Planche, sont à proprement parler des chaires ornées, à dossier élevé, dont le siège, en forme de pliant, rappelle tous les jolis meubles du même genre que nous avons passés en revue en parcourant les Planches précédentes. Il n'est presque aucune observation de quelque importance à faire sur ces divers objets, dont l'inspection seule, à l'exclusion de toute description, peut aider à faire comprendre l'intérêt. Quant à l'ornement de la première Planche, il est tiré d'un de ces recueils de Patrons pour brodeurs, déjà plusieurs fois cités; et quant à celui de la seconde Planche, quoique l'absence de coloriage et d'effet lui fasse perdre une grande partie de sa légèreté, il n'en est pas moins un des plus riches spécimens du genre de bordures dont on ornait les manuscrits au commencement du xvie siècle.

### PLANCHE 208.

MEUBLES ET VAISSELLE DU TEMPS DE LOUIS XII.
— TAPIS PEINT, DANS LE MÊME MANUSCRIT.

C'est encore au manuscrit des *Remèdes de l'une et de l'autre fortune*, cité dans l'article précédent, que sont empruntés les divers objets étalés sur cette Planche. Les deux petits coffres, chargés de vaisselle, ou, comme l'indique la suscription, *De ustensiles pour boire et mengier, de vesseaulx d'or et d'argient*, représentent les espèces de crédences ou *d'arches* à forte serrure, dans lesquelles on renfermait ces précieuses richesses qu'on n'étalait aux regards que dans les grandes occasions. On reconnaît, parmi ces *montres* de dressoirs, des *flascons*, des *buires*, un *picher*, des *platelets* et des *escuelles*, analogues pour la forme et les usages à ceux que nous avons déjà rencontrés plus d'une fois dans les peintures de ce siècle.

Quant au tapis, la forme symétrique de ses ornements étoilés indique évidemment une imitation de ces motifs arabes que le goût de nos artistes du xvie siècle transporta, en si grande abondance, dans l'ornementation des édifices, des meubles et de tous les objets d'industrie de cette époque. Il est à remarquer, en effet, et nous aurons plus d'une fois l'occasion de répéter cette observation, que le caractère des ornements de la renaissance fut d'offrir la fusion de styles et de motifs empruntés à toutes les époques et à tous les peuples. A cette époque, l'imitation se produisit sous toutes les formes, et constitua en quelque sorte le caractère dominant de toutes les productions des arts ; mais cette imitation, puisée à tant de sources diverses, se fondit dans un si harmonieux ensemble qu'on serait tenté, au premier coup d'œil, de croire que tout ce prestige de détails délicieusement combinés est le résultat d'une création vierge de réminiscences, qui émanait d'une faculté aussi féconde que spontanée.

Il serait inutile de se torturer l'esprit à chercher le sens de la légende tracée sur la bordure du tapis; il est évident que toutes ces lettres, assemblées seulement pour la forme, ne peuvent fournir aucune interprétation satisfaisante.

### PLANCHE 209.

ARMOIRE ORNÉE DES ARMES ET DES DEVISES
DE RENÉ D'ANJOU, ROI DE SICILE.

Cette espèce de buffet, ou plutôt de siège à dossier, a été copié sur le dessin d'une tapisserie conservée autrefois dans l'église cathédrale de Saint-Maurice d'Angers, où le roi René, en fondant son fameux ordre du Croissant, avait fait construire la chapelle des *chevaliers du Loz en croissant*, consacrée aux cérémonies de cet ordre.

Les divers écussons et emblèmes qui couvrent la paroi supérieure de ce meuble sont ceux du roi René, qui, partageant le goût de son siècle pour les allégories et les devises, s'en attribua, à différentes époques de sa vie, un si bon nombre qu'il n'est pas toujours facile aujourd'hui de les reconnaître et de les interpréter.

Le premier panneau offre d'abord, au-dessous de la galerie gothique qui sert de couronnement, deux *arcs turquois* détendus. Les historiens s'accordent à

rapporter que René adopta cette devise à la mort de sa première femme, Isabelle de Lorraine, qu'il perdit en 1453, après avoir eu neuf enfants de ce premier mariage. Voici, au reste, comment le naïf auteur des *Annales et chroniques d'Anjou et du Maine*, Jean de Bourdigné, raconte les circonstances qui donnèrent lieu à l'adoption de cette devise :

« Un jour, comme ses familiers et privés lui remonstroient, le cuidant consoler, qu'il falloit qu'il entroubliast son deuil, et puisqu'elle estoit décédée qu'il ne la povoit recouvrer, et que force estoit, s'il vouloit vivre, de laisser tout cela et prendre confort, le bon seigneur, en plorant, les mena lors dans son cabinet, et leur montra une paincture que luy mesme avoit faicte, qui estoit *un arc turquoys duquel la corde estoit brisée*, et en dessus d'icelui estoit escript le proverbe italien : *arco per lentare piaga non sana.* » (Ce qui, pour le dire en passant, est une imitation du vers de Pétrarque :)

*Piaga, per allentar l'arco, non sana.*
.... *Et qu'importe au blessé*
*Que l'arc soit détendu, quand le trait l'a blessé.*)

« Puis leur dict : Mes amys, ceste paincture faict réponse à tous vos arguments; car ainsy que pour destendre l'arc, ou en briser et rompre la corde, la playe qu'il a faicte de la sagette qu'il a tirée n'en est riens plus tost guérie, aussi pourtant, si la vie de ma chère espouse est par mort brisée, pour ce plus tost n'est pas guérie la playe de loyal amour, dont elle vivante navra mon cœur. Ainsy respondict le gentil et debonnaire prince, et fust en cest estat qu'il ne vouloit recevoir aulcune consolation. Et peut-on, en plusieurs lieux, en Anjou, voir en paincture iceulx *arcs turquoys.* »

Sur un magnifique livre d'heures peint de la main du roi René, et qu'il consacra successivement à ses deux épouses, Isabelle de Lorraine et Jeanne de Laval, on remarque, en effet, parmi les ornements rehaussés d'or qui encadrent le texte, presque à chaque page, *l'arc turquois*, en or et en azur, dont les cordes d'argent sont détendues, et au-dessous la devise citée plus haut.

L'emblème qui se trouve sur notre Planche, au-dessous des deux arcs, est assez difficile à déterminer ; cependant, en recourant au nouveau manuscrit, on ne peut douter que ce ne soit la devise qu'il prit, du vivant de la reine Isabelle, pour exprimer la vive affection qu'il avait pour elle ; laquelle devise consistait en une *chaufferette* ou *réchaud*, d'où s'échappaient *des flammes*, avec ces mots : *d'ardent desir*, selon les uns, et le seul mot *tant*, selon les autres. Sur le manuscrit que nous venons de citer, on retrouve plusieurs fois répété un emblème représentant une espèce de panier d'or, d'où sortent des flammes rouges, sous l'anse duquel on lit en lettres bleues ce mot : *tant*. Il est incontestable que c'est ce réchaud ou panier que nous avons sous les yeux, puisqu'on y trouve d'ailleurs répétée la devise : *tant, tant.*

L'écusson que l'on remarque au centre de cette composition, ainsi que sur celle de l'autre compartiment, est celui du roi René ; il est composé de cinq partitions ainsi disposées : Au 1 de Hongrie, au 2 d'Anjou-Sicile, au 3 de Jérusalem, au 4 d'Anjou, enfin au 5 de Bar.

Le principal emblème figuré sur le compartiment de droite représente une espèce de souche ou de tronc, d'où s'échappent quelques branches verdoyantes. Les historiens diffèrent sur le sens de cet emblème, ainsi que sur le motif qui l'aurait fait adopter au roi René. Ainsi, selon les uns, ce serait à l'occasion de la célèbre victoire de Nanci, remportée, avec l'aide des Suisses et des Lorrains, sur Charles-le-Téméraire par René de Lorraine, petit-fils du roi René, que ce dernier aurait pris pour devise un vieux tronc d'arbre ou de vigne, d'où sortait un seul rejeton, ainsi qu'une orange au-dessous de laquelle on lisait ces mots : *Verd-meur*. Et par cet emblème, René aurait voulu exprimer à la fois la maturité que son petit-fils s'était acquise à la fleur de l'âge, et la verdeur que lui-même conservait au déclin de la vie. Mais, selon d'autres, cette devise aurait été adoptée par René quand il composa, transcrivit et enlumina de sa main les *Amours du Berger et de la Bergère*, poëme qui faisait allusion à son union fortunée avec Jeanne de Laval sa seconde épouse. On remarquait, en effet, sur le manuscrit original, les armes de René réunies à celles de cette princesse, avec deux vers qui annonçaient que ce blason était celui de l'amant et de la bergère. A gauche du blason de René, on voyait une branche ou un tronc à un seul rameau, passé entre les anses d'un vase enflammé (le réchaud du compartiment précédent). Du côté des armes de Laval surgissait une branche de groseiller, sur laquelle étaient perchés deux tourtereaux. Dans les ornements du livre d'heures que nous avons déjà cité, on retrouvait ce nouvel emblème sous la forme d'une souche d'or à un seul rejeton, au-dessous de laquelle étaient suspendus les insignes de l'ordre du Croissant.

Ce sont ces derniers insignes que nous retrouvons au centre du compartiment que nous décrivons, au-dessous de l'écu couronné déjà décrit.

C'est le 11 août 1448 que René institua cet ordre célèbre, qui pourtant ne subsista que pendant peu d'années, puisque Paul II, par une bulle datée de 1460, le supprima, voulant par-là délier de leur serment les chevaliers napolitains, incertains encore s'ils embrasseraient le parti de Ferdinand d'Aragon contre Jean d'Anjou.

René donna pour emblème à l'ordre qu'il instituait un croissant d'or émaillé, avec cette devise en lettres bleues : *Loz en croissant*, tantôt inscrite au-dessous de l'emblème, tantôt dans la courbe du croissant. A la rigueur même, cette devise ne devait s'exprimer, en manière de rébus, que par le mot *Loz*, inscrit dans le croissant ; ce qui suffisait pour signifier *Loz en croissant*. Dans la pensée du fondateur, ce devait être un emblème de la renommée toujours croissante à laquelle les chevaliers ne devaient jamais cesser d'aspirer. Aussi, au moment de leur réception, ceux-ci devaient-ils jurer de faire en sorte que leur *Loz et fame* (louange et bonne renommée) *puisse estre en croissant de toujours bien en mieux*. Le héraut d'armes de l'ordre avait le nom de *Croissant d'or*, et il n'est pas sans intérêt de rappeler que sa tunique, conservée dans l'église cathédrale de Saint-Maurice d'Angers, était encore portée les jours de fêtes solennelles par le bedeau, au commencement de la révolution.

Puisque nous avons en quelque sorte passé en revue toutes les devises dont le roi René se plut à couvrir ses églises, ses palais, ses meubles, et jusqu'aux livres d'heures qu'il peignait de sa main, ajoutons, en finissant, qu'on remarque encore, parmi ces emblèmes caractéristiques, une devise que nous ne rencontrons pas ici, c'est une *cloche d'or*, sur laquelle sont peintes les initiales R. J., et qui est accompa-

gnée de cette devise : *en un*. Les lettres initiales étaient celles des noms de René et de Jeanne de Laval, et la devise exprimait sans doute l'union des cœurs de ces deux époux.

Quand bien même nous n'aurions pas déjà consacré un si long article à ces devises, nous n'aurions encore que bien peu de chose à dire au sujet du tapis qui orne le bas de la Planche. Il est incontestable que des motifs orientaux ont servi de modèle au peintre; mais le dessin de ce tapis est loin d'atteindre à l'élégance et à l'effet d'harmonie de celui de la Planche précédente.

## PLANCHE 240.

BORDURES DE TABLEAUX ET COFFRE,
VULGAIREMENT APPELÉ *BAHUT*, SERVANT
A RENFERMER L'ARGENTERIE ET LES VÊTEMENTS.

## PLANCHE 241.

SIÈGE DU XV° SIÈCLE DE L'ÉGLISE DES CRESKER
A ROSECOFF, PRÈS SAINT-POL DE LÉON.

## PLANCHE 242.

COTÉ DES STALLES DE L'ÉGLISE DE GUODET,
A QUIMPER.

Les principaux objets représentés sur ces trois Planches provenant d'édifices consacrés au culte, nous avons cru pouvoir confondre leur description dans un seul article.

Le coffre ou *bahut* de la première Planche ayant été dessiné d'après un original existant dans une église, il est probable qu'il servait à une confrérie, car c'était autrefois un meuble indispensable à toute association de ce genre : c'était là que la société serrait ses titres de fondation, ses règlements, ses archives en un mot, les produits de ses cotisations et de ses quêtes, enfin tous les objets plus ou moins précieux à son usage; et cette coutume est encore observée de nos jours dans les églises de campagne. C'était donc, à ce titre, un meuble d'église, et il est probable qu'il recevait souvent, à cause de cette destination, une forme et des ornements caractéristiques. Le tore épais qui surmonte celui que nous décrivons lui donne un aspect grave et monumental qui ferait volontiers douter qu'il ait été construit pour un usage aussi mondain que celui de renfermer le linge de quelque ménage. Les coffres ordinaires, meubles de fondation dans toute maison bourgeoise, étaient plus gracieux et moins massifs, et leurs ornements étaient plus menuisés. Faisons observer en passant que le véritable nom de ces meubles était celui de *coffre*, d'*arche* ou de *huche*; le nom de *bahut* ne s'appliquait rigoureusement qu'à des coffres dont le couvercle était cintré comme nos layettes de coffretier; il y avait même une expression comparative usuelle qui exprimait cette particularité; on disait, *voûté en dos de bahut*, pour exprimer une forme cintrée. Au reste, le style des ornements compris dans les compartiments de ce meuble se ressent de la dégénération du gothique aux approches de la renaissance. Ne sont-ce pas là, en effet, les contours sinueux et mollasses, les motifs hétérogènes capricieusement associés, les formes lourdes unies à des détails

II.

amaigris à force de légèreté, qui caractérisent la décadence de l'ornementation gothique? Encore un pas de plus, et tout ce qui survivait de traces et de réminiscences des brillantes créations de l'art gothique aura complétement disparu.

Des deux motifs de bordure de cadre qui accompagnent ce meuble, l'un, relevé d'une élégante dentelle à jour, offre un spécimen aussi rare qu'intéressant d'un cadre gothique orné. En général, les cadres anciens sont fort simples : une moulure tout unie en fait tous les frais. Les innombrables tableaux à volets de l'époque gothique n'ont pas d'autre entourage. Ce n'est guère qu'au XVI° siècle, époque de recherche et de prodigalité s'il en fut, que l'on commença à raffiner sur ce genre d'ornement. D'abord, on élargit la moulure en la partageant en deux par une large bande plate, sur laquelle tantôt on peignit à l'or, sur fonds colorés, de légers arabesques; tantôt on enleva en relief ces mêmes arabesques; tantôt enfin on couvrit ce bandeau d'applications gauffrées, en léger cartonnage, en cuir doré, en plomb découpé et repoussé. Nos deux motifs de bordure offrent un double exemple de ce genre d'applications : ainsi, il est très probable que la frise composée de feuilles de vigne est en plomb moulé ou repoussé.

Le siège représenté dans la Planche suivante est décoré avec une si haute élégance qu'on ne peut s'empêcher de supposer que c'est, non une chaire curiale, mais bien une véritable chaire épiscopale, reléguée, par quelque vicissitude inconnue, dans une église de campagne, ainsi que nous en connaissons quelques exemples. Les chaires épiscopales, qu'il faut bien distinguer des trônes de mauvais goût qu'on leur a partout substitués, étaient encore autrefois assez communes dans les églises cathédrales, qui même primitivement en tiraient leur nom. Elles étaient placées, selon les anciens rits, au fond de l'abside, derrière l'autel, alors peu élevé, de sorte que l'évêque, siégeant *in cathedra*, dominait majestueusement de ce point central toute l'assemblée des fidèles. Depuis long-temps elles n'avaient plus d'autre usage que de servir à l'intronisation des évêques, qui, pour la forme, s'y asseyaient le jour de leur consécration. Aujourd'hui elles ont probablement toutes disparu. Les chaires curiales, destinées à asseoir l'officiant pendant certaines parties de la messe solennelle, étaient ordinairement beaucoup plus simples que celles que nous décrivons; souvent d'ailleurs elles étaient triples, et formaient comme une espèce de banc à trois places, pour permettre d'y faire asseoir en même temps les deux acolytes. Le siège représenté sur la Planche 246, et qui est également tiré d'une église de Bretagne, offre un exemple complet de ces triples chaires curiales.

Les trois rosaces rehaussées de couleurs vives que l'on remarque en tête de la même Planche sont en verre peint. C'est un spécimen du genre de décoration que l'on introduisit au XV° et surtout au XVI° siècle, dans la composition des verrières à fond blanc des églises, lorsque le clergé, pour obtenir plus de lumière dans ces édifices assombris par l'effet des anciens vitraux, ent fait presque partout enlever ces derniers pour y substituer ces insignifiants ornements. Ces rosaces, d'un pied de diamètre à peu près, sont composées d'un assez grand nombre de morceaux assemblés par des plombs : ainsi, celle du milieu en compte à elle seule dix-sept.

Les trois autres motifs placés en pendant au bas de la même Planche sont des pavés appartenant à ce genre

9

de fabrication qui, depuis le xiie siècle jusqu'au xvie, contribua si abondamment à la décoration des riches habitations. Ces pavés, dont on retrouve tant d'échantillons différents en tous lieux, sont presque toujours exécutés par le même procédé. Il n'y a guère de différences que dans le choix des motifs et dans la supériorité ou l'infériorité de l'exécution. Une terre à briques, de couleur rouge plus ou moins foncée, forme le corps du pavé, sur la surface duquel on a tracé, au moyen d'un émail jaune-doré, des dessins, des entrelacs, destinés à former, par le rapprochement, tantôt de quatre, tantôt de seize pavés identiques, un motif complet. Il est évident, pour quiconque a examiné ces pavés, que les dessins n'en sont pas tracés au pinceau : la reproduction parfaitement exacte du même motif sur toutes les pièces d'un même système, et une certaine régularité de formes qu'une exécution rapide ne saurait jamais atteindre, ne laissent aucun doute qu'un procédé mécanique a été employé à cette fabrication. Mais quel était ce procédé, c'est ce que l'on n'a pas encore déterminé d'une manière satisfaisante. On a supposé que des patrons de métal ou de carton, découpés et appliqués sur les pavés, avaient permis d'y disposer par réserves l'émail en poudre qui devait se parfondre au feu. Mais si l'on examine avec attention un bon nombre de ces pavés que le frottement a dépouillés de leur couche superficielle d'émail, on s'aperçoit que, sous la place que celui-ci occupait, il existe un léger enfoncement ; de sorte que, malgré la disparition totale de la matière colorante, le dessin reste parfaitement imprimé en creux. Ne doit-on pas conclure de cette observation que le dessin était d'abord estampé en creux sur la pâte molle, et ensuite rempli avec de la poudre d'émail ? On serait tenté de le croire, à moins de supposer que l'émail, en se combinant intimement à la couche superficielle de la terre à laquelle il adhérait, lui a communiqué sa friabilité, de telle sorte que cette couche s'est entamée plus vite par le frottement que les parties voisines restées à nu. C'est une explication que nous nous bornons à proposer, en convenant toutefois que la question de la fabrication de ces pavés a encore besoin d'être éclairée par les recherches spéciales des hommes de l'art.

On dirait qu'en publiant le refend ou clôture de stalle gravé sur la Planche 212, M. Willemin a voulu prouver jusqu'à quel point le gothique expirant se torturait, en quelque sorte, à inventer des motifs nouveaux qu'il s'efforçait de coudre et d'amalgamer aux anciens. Tout, dans ces motifs bizarres, qui commencent par des membrures d'architecture pour se terminer par de folles expansions de rinceaux et de feuillage, dans les ornements de ces patères dont la plupart n'ont pas même le mérite de la symétrie, indique un art arrivé à une crise d'agonie ou plutôt de transformation, et qui se dépouille péniblement de ses vieilles enveloppes pour revêtir une parure brillante et nouvelle. Ce petit monument peut paraître curieux, à titre de renseignement, pour aider à jalonner la marche de l'art à travers ses rénovations successives, mais certes, ce ne sera jamais un modèle à imiter.

Au bas de la même Planche, un nouveau motif, extrait de ces livres de Patrons à l'usage des artistes du xvie siècle, que nous avons déjà souvent cités.

## PLANCHE 213.

MEUBLES ET ARABESQUES DE LA FIN DU XVe SIÈCLE. — BANC DE L'ÉGLISE DU PONT-DE-L'ARCHE.

## PLANCHE 214.

OBJETS D'ART ET ARCHITECTURE DU XVe SIÈCLE.

Tous les monuments ou détails de peu d'importance réunis sur ces deux Planches ne sauraient nous arrêter long-temps.

Le banc copié dans l'église du Pont-de-l'Arche en Normandie est sans doute un banc de confrérie. Chaque confrérie avait en effet, dans l'église où elle avait élu son siége, un banc particulier pour l'usage des confrères : ces bancs étaient plus ou moins ornés, suivant la dépense que la société avait jugé à propos d'y consacrer, ou l'amour-propre qu'elle avait mis à les orner. Souvent ils portaient l'image du patron de la confrérie ainsi que le titre de la société sculptés sur le dossier, ou même sur le siége, comme nous en avons vu quelques exemples dans des églises de campagne. Celui de l'église du Pont-de-l'Arche est fort simple, et, à part ses cinq panneaux décorés de fenestrages non évidés, il ne se compose que de membrures grossièrement équarries.

Les deux petits reliquaires qui accompagnent, à droite et à gauche, le meuble précédent, sont copiés, ainsi que le support architectural qui décore le milieu de la Planche, d'après divers manuscrits. Ce sont d'assez curieux modèles que l'artiste pourra consulter avec fruit. Quant aux deux montants ornés, l'un, de ce motif en forme de riche candélabre si commun dans les compositions décoratives des artistes du xvie siècle, l'autre, de petits génies qui se jouent dans des enroulements de feuillages, sont tous empruntés aux bordures gravées en bois de ces livres d'*Heures* gothiques que les presses des Vérard, des Kerver, des Regnault et des Pigouchet, produisirent en si grande abondance au commencement du xvie siècle, pour l'édification des dévots de leur temps, et le contentement enthousiaste des amateurs d'aujourd'hui.

Le bel ornement architectural, chargé de figures d'anges et de prophètes, qui décore le sommet de la Planche 214 fait partie de ce couronnement ou jubé gothique que nous avons dit encadrer le magnifique dessin à la plume attribué à tort à Jean de Bruges, et qui a fourni les meubles représentés sur la Planche 205. Comme, à l'article de ces meubles, nous nous sommes étendu longuement sur ce dessin et sur le manuscrit dont il forme le frontispice, nous n'y reviendrons pas ici.

Les deux fragments de bordure, empruntés aux marges de quelque manuscrit de la fin du xve siècle, laissent regretter que le coloriage ne soit pas venu ajouter à l'élégance naturelle de leurs formes tout le charme qui résulte de couleurs habilement nuancées. Ces deux branchages à feuilles de chardon, du milieu desquelles s'échappent quelques fleurs de lupin et d'œillet de poètes, sont de véritables modèles d'enroulement souple et gracieux. Quoique reproduisant, à proprement parler, une végétation fantastique, l'artifice du peintre a su leur imprimer cette vraisemblance ingénieuse qui, dans de semblables créations de caprice, constitue la condition la plus indispensable, ainsi que la limite la plus élevée de l'art.

MONUMENTS DES XV° ET XVI° SIÈCLES.

Le bénitier qui complète cet ensemble n'est peut-être pas un des plus parfaits de ceux que le ciseau facile des sculpteurs de la fin du xv° siècle se plut à diversifier de tant de manières; ses membrures et ses détails sont lourds, et son ornementation se ressent quelque peu de cette décadence du gothique que nous avons déjà signalée à propos de monuments divers. Toutefois, comme offrant un petit monument complet et isolé, il est digne d'intérêt. La plupart des bénitiers de l'époque gothique étaient incrustés dans les murs, à l'instar des piscines; cependant on en rencontre souvent d'appliqués aux piliers, et, dans quelques cas, formant un réservoir continu autour d'un pilier, ce qui est le cas le plus rare. Le bénitier figuré sur notre Planche est tiré de l'église de Quimpercorentin.

## PLANCHE 215.

### PETITS MEUBLES EN FER, OUVRAGES
### DU XV° SIÈCLE.

Tous les différents objets d'art et d'industrie représentés sur cette Planche sont d'un assez haut intérêt. Le premier, qu'on est convenu d'appeler *heurtoir*, est une poignée destinée à faciliter la fermeture d'une porte par la prise qu'elle fournit à la main qui la saisit. On peut voir dans les œuvres de Mathurin Jousse, habile serrurier du xvi° siècle (*Ouverture de l'Art du Serrurier*, in-fol.), que le véritable nom de cet instrument était celui de *boucle*; les *heurtoirs* de cette époque n'avaient point la forme d'un anneau, mais bien celle d'une espèce d'S plus ou moins ornée, fixée à bascule par sa courbe supérieure, et retombant de tout le poids de sa partie inférieure sur le bouton destiné à recevoir le choc. La *boucle* représentée sur notre Planche est fixée au centre d'une rondelle fenestrée à jour, sous laquelle devait s'appliquer un morceau de cuir coloré, ou d'étoffe éclatante. Ce curieux objet a déjà été figuré dans l'ouvrage de M. A. Pugin, intitulé : *Examples of gothic Architecture* (t. I). Il ressemble beaucoup à d'autres poignées du même genre, qu'on peut voir encore fixées à des portes de chapelles, dans la cathédrale de Lincoln. Les poignées que l'on adaptait ordinairement, pendant le xvi° siècle, aux meubles, aux portes et aux tiroirs des buffets, etc., s'appelaient *tiroirs* : c'était une espèce de petit loquet qui pendait en forme de poire allongée. On trouve dans l'ouvrage de Mathurin Jousse des modèles de « *tirouers*, pour mettre à des cabinets, layettes et contouers, lesquelles pièces se doibvent faire de relief. »

Le petit coffret revêtu de fer et destiné à renfermer de l'argent et des bijoux (auquel on peut ajouter la clef qui l'accompagne, bien que nous pensions qu'elle appartienne à un autre meuble), quoique d'un modèle élégant et d'une facture bien entendue, n'offre cependant rien de plus remarquable que tous les petits meubles du même genre qu'on rencontre en foule dans les cabinets des amateurs, et ne mérite conséquemment pas une description plus amplement détaillée. Nous ferons seulement observer à l'égard du petit coffret qu'il a la forme caractéristique du meuble que l'on appelait *bahut*, quoique l'on ait depuis appliqué, dans le langage de la moderne curiosité, ce dernier nom à tous les meubles faisant office de coffre ou de huche.

Le médaillon en cuivre doré qui occupe le centre de la Planche est un de ces petits reliquaires ou tableaux de dévotion qui se suspendaient au chevet du lit, et auxquels on attribuait sans doute la vertu de déjouer les embûches du malin esprit pendant le sommeil. Nous avons déjà fait remarquer, sur la Planche 199, un de ces petits meubles en place; celui que nous voyons représenté ici, de grandeur naturelle, peut donner une idée de tous les autres. On pourrait hésiter à prononcer sur la détermination de l'objet que tiennent, chacun entre leurs mains, les deux anges figurés sur ce médaillon : ce sont des cierges composés de bougies tordues en spirale.

L'objet le plus curieux, sans contredit, de toute cette Planche est le réchaud portatif en tôle de fer, en forme de castel à tourelles, qui en occupe la partie inférieure. Comme ce meuble vraiment extraordinaire et peut-être unique, avant de passer en la possession de M. A. Pugin, fut pendant quelque temps dans celle de M. Willemin, nous avons eu l'occasion de l'examiner à loisir, et nous pouvons le décrire avec certitude. Il avait à peu près deux pieds et demi de hauteur, sur une largeur proportionnée. Son plan représentait un carré cantonné de quatre autres carrés plus petits. L'étage inférieur, supporté par un plancher solide, s'ouvrait sur deux faces, d'un côté par une porte et une poterne garnies de leurs ponts-levis, de l'autre par une porte ordinaire. Cet étage servait de cendrier, et ces portes, d'ouvertures pour vider les cendres accumulées. Le brasier, formant une espèce de premier étage à galeries suspendues, était supporté entre quatre montants isolés, et pouvait s'enlever et se replacer à volonté. Les anneaux fixés aux quatre pieds servaient à passer des cordes pour transporter le réchaud d'un endroit à un autre lorsqu'il était allumé. On ne peut douter que l'usage d'un semblable meuble n'ait été de servir de brasier portatif pour réchauffer, à l'aide de braise enflammée, des appartements privés de cheminée. La grandeur des pièces et la rareté des cheminées, dans les habitations de nos ancêtres, devant rendre fréquent l'emploi de pareilles machines, il est probable que l'imagination des artistes s'exerça à donner à celles-ci des formes aussi originales que variées. Toutefois, bien peu de pièces de ce genre ont survécu, et nous ne nous souvenons pas, pour notre compte, d'en avoir rencontré d'analogues. On trouve cependant dans les *Antiquités nationales* de Millin (tome III, *Commanderie de Saint-Jean-en-l'Isle*) la gravure d'un petit chariot de fer à quatre roues et à parois grillées à jour, dans lequel on mettait du feu l'hiver, sur ce qui roulait autour de l'église, pendant la durée des offices, afin d'attirer et de retenir les fidèles que la rigueur du froid aurait pu éloigner.

## PLANCHE 216.

### ENCADREMENT DE PAGE, PRÉSENTANT DIVERS
### MEUBLES ET USTENSILES DE TOILETTE
### DU XV° SIÈCLE.

Cet encadrement de page, extrait d'un livre d'*Heures* de la Bibliothèque de l'Arsenal, représente une réunion de bijoux et d'objets précieux, disposés en entourage sur des tablettes, de manière à figurer assez exactement l'effet d'une armoire ouverte, ou l'étalage de la montre d'un marchand. Le graveur a porté les dimensions du dessin au double de leur grandeur réelle, afin qu'il devînt plus facile de rendre et de faire apprécier les détails des nombreux ustensiles de toi-

lette qui s'y trouvent rassemblées. Ce motif de décoration, qui paraît singulier au premier abord, est assez commun dans les riches bordures des livres d'*Heures*, au commencement du XVIe siècle. C'est un exemple, entre beaucoup d'autres, de dérogation au système d'ornementation purement végétale que les artistes du XVe siècle avaient presque exclusivement adopté, mais qu'on vit, vers la fin de ce même siècle, se mélanger de toutes les innovations que la renaissance amenait à sa suite. Il existe à la Bibliothèque de Rouen un petit volume de *Prières à la Vierge* qui offre, dans ses bordures, entre une foule de scènes enfantines, plaisantes ou satiriques, une suite de petites exhibitions semblables à celle que présente notre Planche : ainsi, l'on y voit étalés, dans un ordre analogue, tous les ustensiles et marchandises de la boutique d'un droguiste, d'un rôtisseur, d'un armurier, etc. ; une série de petits meubles de toilette, avec les coiffures et pièces d'ajustement à l'usage des dames, et beaucoup d'autres assortiments du même genre. Ce charmant volume, qui mériterait une entière publication, date du règne de Louis XII. On citerait facilement beaucoup d'autres exemples de ce système de décoration.

Notre encadrement représente, comme nous l'avons dit, l'intérieur d'une armoire destinée à serrer des objets précieux, dont la plupart appartiennent à la toilette des dames. Le milieu de la page a été réservé vide pour laisser la place nécessaire à la transcription du texte du volume. Sur notre Planche, on a masqué ce vide avec un fragment de tapisserie ou de cuir doré, emprunté aux miniatures d'un magnifique Aristote de la Bibliothèque de Rouen. Ce fragment, qui formait le dosseret d'un siége, est bordé, selon l'usage, d'une bande de velours ou de soie de couleur tranchante. Chez les princes et les grands seigneurs la largeur de cette bordure était déterminée par des règles d'étiquette, dont on peut lire le détail dans le *Livre des Honneurs* de Madame Aliénor de Poitiers, que nous avons déjà cité, à l'occasion des dressoirs. Les petits meubles disposés sur les tablettes de notre encadrement ne sont pas tous faciles à dénommer : cependant nous essaierons de le faire, après avoir averti que toutes les écuelles, hanaps, fioles et gobelets, qu'à leur apparence on pourrait supposer de verre ou de cristal, devaient être en argent. Sur la tablette supérieure, on remarque d'abord trois *écuelles* renversées et superposées, puis une pièce de carton portant divers colliers ou *carcans*, et quelques autres petits *affiquets* destinés à orner le chaperon ; viennent ensuite un *flascon armorié* suspendu par ses anses, un *gobelet goderonné*, et deux *burettes* ou petites *buires*. Sur la partie montante de droite, on voit successivement un *demi-ceint* que l'artiste a pris la liberté de réduire au quart de sa longueur afin d'en laisser paraitre les deux bouts; une *jaserine* ou chaine de jaseran, un petit *pot* à couvercle, et un *hanap* à bords découpés et renversés. Le montant de droite nous offre, dans la première de ses cases, une espèce de *custode*, de *ciboire* ou de *reliquaire*, richement décorée de clochetons dorés, puis une petite fiole de verre, et un collier, un petit patenostre à gros grains ; sur la seconde case, deux *buires* ou *burettes* de formes très effilées. Le rang inférieur offre, de gauche à droite, un drageoir doré, surmonté d'un pélican ; un échantillon de grosses perles enfilées, une pomme, sans doute en marbre colorié; un carton, portant un riche *carcan;* un collier de l'ordre de la Toison-d'Or, une petite croix et un autre *affiquet;* près de là un petit *baguier* ou rouleau de carton sur lequel six bagues,

dont quatre à pierreries, sont enfilées; une riche coupe ou hanap à pied de griffon, et enfin une patenostre à grains de corail.

On trouve dans les *Blasons* de Corrozet un passage où, à propos d'un meuble destiné à renfermer des objets précieux, l'auteur s'exprime de manière à décrire, en quelque sorte de point en point, la *montre* que nous avons sous les yeux :

> Certes (dit-il) tu es le tabernacle,
> Le lieu secret et habitacle,
> Où sont les beaulx joyaulx et bagues
> Des dames qui sont grosses bragues,
> Comme chaines, boutons, anneaulx,
> Patenostres à gros signeaulx,
> Estuiz et coffrets curieux,
> Remplis de trésors précieux
> Monnoyés et à monnoïer.

Si l'on désirait, au reste, prendre une idée exacte du nombre et de la diversité des bijoux qui pouvaient composer l'arsenal de toilette d'une grande dame, au XIVe et au XVe siècle, on pourrait consulter quelques inventaires de trousseaux des princesses de la maison de Bourgogne, recueillis par dom Plancher, et insérés parmi les pièces justificatives de son Histoire (tome III, p. clxx) : on verrait ce qu'il entrait, dans un semblable trousseau, de *couronnes*, de *chapeaux d'or*, de *fronteaux*, de *colliers*, de *sainctures d'or*, de *frémaux* et de *fermaillets*, d'*anneaux*, de *miroirs*, de *paternostres*, d'*heures* et d'*autres menues choses*, et l'on comprendrait jusqu'à quel point, dès cette époque, le luxe des bijoux était florissant.

## PLANCHE 247.

DESSINS DE TENTURE ET D'UN PAVÉ, EXTRAIT D'UN MANUSCRIT DE LA BIBLIOTHÈQUE DE MONSIEUR.

## PLANCHE 248.

TENTES, PAVILLONS ET DESSINS DE PAVÉS, TIRÉS DE LA CHRONIQUE DE HAYNAULT.

Ces dessins de tenture sont, à proprement parler, d'un intérêt plus pittoresque qu'archéologique, ce qui nous dispense d'entrer dans de longs détails à leur égard ; nous ferons remarquer seulement, à titre de renseignement utile pour éclairer le mécanisme de la fabrication à cette époque, que les motifs qui couvrent ces étoffes, toujours composés de larges fleurons qui se suivent ou s'interposent dans un ordre régulier, ne sont presque jamais disposés de manière à former, au moyen de raccords adroitement ménagés, un dessin continu dans le sens de la longueur de l'étoffe. Chaque motif, isolé au contraire de ceux qui le précèdent ou le suivent, forme, au milieu de l'étoffe, une large moucheture qui n'a d'autre lien avec les motifs voisins qu'un rapport symétrique de juxta-position. Il est naturel de penser que cette disposition morcelée, ce défaut de raccord et de fusion entre les parties, tenaient moins au goût dominant de l'époque qu'à une certaine imperfection dans les procédés de fabrication; procédés qui ne permettaient pas d'établir ces rapports d'une manière exacte, puisqu'on n'avait alors pour se guider ni la ressource des *dessins écrits*, ni les merveilleuses propriétés du métier à la Jacquard.

L'assemblage de pavés figuré au bas de la Planche, quoique emprunté aux miniatures d'un manuscrit, est cependant assez complétement détaillé pour qu'il soit possible de déterminer le genre de fabrication auquel ces pavés appartiennent. Cette fabrication diffère, sous quelques points de vue, de celle que nous avons décrite précédemment (Planche 211), et les procédés suivis en sont plus facilement appréciables, à l'aide des nombreux spécimens qui subsistent encore. La matière de ces pavés était une terre blanchâtre, sur laquelle, à l'aide d'un stylet ou d'une pointe acérée, on traçait les contours des compartiments dont on désirait les décorer, contours qui servaient de limites pour la couleur que l'on appliquait ensuite au pinceau. Ces traits, profondément creusés à dessein, et dont les arêtes, assez vives, subsistaient encore après la cuisson, donnent à ces pavés l'apparence d'une mosaïque de pièces de rapport, à petits compartiments. Nous aurons l'occasion de décrire plus loin un troisième procédé de fabrication, dans lequel on insérait l'émail dans les traits mêmes du dessin, en laissant le champ du pavé à nu; espèce de niellage grossier appliqué à la terre cuite, et dont l'effet n'est pas sans agrément.

Nous n'oserions affirmer qu'aucun des deux systèmes de pavés représentés sur la Planche suivante (218) ait été exécuté par l'un des procédés que nous venons de mentionner; il se pourrait qu'ils appartiennent au dernier, comme il se pourrait également qu'ils eussent été simplement coloriés à l'aide du pinceau, à la manière de ceux dont on garnit aujourd'hui les poêles et les fourneaux. Toutefois, nous devons faire observer que ce dernier système, qui ne présentait aucun des avantages de solidité et de durée qui appartiennent aux trois autres, dut être bien rarement employé dans le pavage proprement dit, et qu'on n'en retrouve, en quelque sorte, plus de trace aujourd'hui.

## PLANCHE 249.

POUTRES DE L'ÉGLISE DE GOUENNON,
EN BRETAGNE.

Quoique le système le plus constamment suivi par les architectes du moyen âge ait été de voûter leurs grands édifices religieux en pierre, cependant il s'en faut bien que toutes les églises aient reçu ce solide et durable complément. Beaucoup d'églises, même dans les villes, et à plus forte raison dans les campagnes, n'étaient voûtées qu'en bois. L'emploi de ce genre de voûtes, cintrées en carène de vaisseau et doublées de bardeau, nécessitait généralement l'établissement, à l'intérieur et sous la voûte même, des différents membrures de charpente destinées à soutenir celle-ci, ainsi que le toit placé au-dessus. Ces membrures se composaient de deux pièces qui se répétaient de travée en travée : 1°. d'une forte poutre, s'appuyant des deux extrémités sur les murs latéraux de l'édifice, et traversant horizontalement l'église dans toute sa largeur, à la naissance de la voûte; 2°. d'un poinçon enté perpendiculairement au centre de ce sommier, et perçant la voûte à son point le plus élevé pour aller supporter les arêtiers du toit. Ce sont ces massives charpentes, dont l'effet était si disgracieux à l'intérieur des édifices, que l'on se plut à déguiser sous une foule d'ornement simplement peints, ou peints et sculptés, à l'exemple des spécimens réunis sur notre Planche. Un motif que l'on retrouve invariablement aux deux extrémités des poutres horizontales, à l'endroit où elles s'engagent dans la muraille, est celui d'une gueule affreusement béante, qui semble saisir l'extrémité du sommier dans ses dents. Ces têtes avaient reçu un nom particulier; on les appelait *rageurs*. Notre Planche représente trois de ces *rageurs* qui suffiront à donner une idée de la forme, d'ailleurs peu variée, de tous les autres. On voit que les ornements appliqués à la décoration de ces poutres ne manquaient pas d'une certaine richesse et surtout de cette qualité d'effet qui naît de l'opposition de couleurs vivement tranchées. Quoique cette ornementation appartienne évidemment au XVIe siècle, elle a cependant un certain caractère de rudesse dont il faudrait sans doute chercher la cause dans l'état à demi-sauvage où se trouvait encore la Bretagne à l'époque dont nous venons de parler.

# MONUMENTS DU XVI$^e$ SIÈCLE

## ET DU COMMENCEMENT DU XVII$^e$.

### PLANCHE 220.

PORTE ET JUBÉ DE L'ÉGLISE DE SESTON, PRÈS LIVERPOOL, OUVRAGE DU COMMENCEMENT DU XVI$^e$ SIÈCLE.

### PLANCHE 221.

DÉTAILS DE DEUX AUTRES BOISERIES DE L'ÉGLISE DE SESTON.

### PLANCHE 222.

DÉTAILS DE QUELQUES ORNEMENTS DE L'ÉGLISE DE MARIENKIRCHE, A LUBECK.

Ces trois Planches, dont les deux premières sont empruntées à un ouvrage descriptif anglais, peuvent servir à donner une idée assez complète des formes et des ornements qu'avait revêtus l'architecture gothique, en Angleterre et en Allemagne, au commencement du xvi$^e$ siècle. A l'analyse, on saisira une très grande différence entre ces deux systèmes d'ornementation comparés entre eux, et la différence ne serait pas moins tranchée à l'égard du système français, si on l'appelait à subir la même comparaison. L'architecture, en effet, à toutes les époques du moyen âge, a reçu, dans chaque pays, dans chaque province même, l'influence du goût particulier, du caractère national de chaque peuple, et s'est profondément modifiée, suivant la direction et la portée de ces influences. A la vérité, la valeur de ces modifications, presque toutes de nuances et de détails, est plus facile à apprécier par l'examen et à démontrer par des exemples qu'à caractériser par des définitions, toujours vagues et sans couleur. Cependant, s'il fallait essayer de caractériser le système qui, après celui de notre patrie, nous est le mieux connu, le système ou le style anglais du commencement du xvi$^e$ siècle, nous dirions qu'en général, quoique aussi riche et aussi fleuri pour le moins que le style français, il est plus méthodique et plus régulier; il est aussi moins varié dans ses formes, moins essentiellement créateur dans ses détails. Ses lignes, moins ondoyantes et moins capricieuses, s'asservissent constamment à reproduire la forme carrée. La courbe ogivale, avec ses modifications, n'est que secondaire dans ce système; elle disparaît presque entièrement dans la forme carrée qui la domine et lui sert invariablement de cadre, où ses ornements les plus capricieux se laissent toujours renfermer.

Comparée maintenant à l'ornementation du système allemand, dont la Planche 222 offre d'intéressants spécimens, on voit combien l'ornementation du système anglais l'emporte sur celle-ci en régularité et en correction; elle est plus compacte, moins grêle, et nullement mélangée de ces membrures hétérogènes empruntées à des systèmes d'architecture totalement différents. La première, par son homogénéité, sa richesse sobrement distribuée, son élégance correcte et même un peu sévère, peut encore offrir d'heureux modèles à imiter. La seconde, telle qu'elle se présente ici à nos regards, intempérante dans ses détails, excentrique dans ses imitations et incorrecte dans ses formes, ne saurait être utile que comme renseignement ou objet de curiosité spéculative.

### PLANCHE 223.

COURONNEMENT D'UN AVANT-CORPS DU CHATEAU DE FONTAINE-LE-HENRI, PRÈS CAEN.

Ce fragment d'architecture forme le couronnement d'une jolie tourelle carrée placée en avant-corps, au milieu de la façade du château de Fontaine-le-Henri, situé à trois lieues au nord de la ville de Caen, sur les bords de la rivière de Mue, et appartenant à M. le comte de Canisy. Ce château, dont les dates précises de construction sont obscurément connues, mais qui appartient évidemment aux dernières années du xv$^e$ siècle, et aux premières années du siècle suivant, présente une masse imposante, quoique bizarrement agglomérée, de constructions de divers styles, rassemblées d'une manière incohérente et sans aucun respect pour la symétrie. Toutes ces parties sont cependant de dates assez rapprochées, et leur réunion exprime parfaitement la succession des nuances par lesquelles le style gothique de la dernière période passa pour se transformer dans le style de la renaissance. La petite tourelle à laquelle notre fragment se rattache sépare les deux parties de la façade entre lesquelles la différence est la plus tranchée : la partie de droite, appartenant à cette nuance du style ogival qu'on a qualifiée de style bourguignon, parce qu'on suppose qu'elle prit naissance et fleurit particulièrement dans les états et sous les derniers ducs de la maison de Bourgogne ; et la partie gauche, couverte d'arabesques, de médaillons, de consoles et de figurines, participant complètement de ce style mixte dont le tombeau de Georges d'Amboise, à la cathédrale de Rouen, offre le modèle le plus somptueux et le plus caractéristique. Notre tourelle, qui sert de transition entre ces deux systèmes, appartient cependant beaucoup plus au premier qu'au second, mais elle porte l'empreinte d'une décadence encore plus avancée, qui se trahit par la pesanteur de certains de ses détails, comparée à la maigreur de quelques autres, par de choquantes et inexplicables irrégularités dans la symétrie des ornements, enfin par la mollesse et le mauvais goût des compartiments des parapets. Le fragment de frise reproduit au-dessous du titre de la Planche est un détail grossi de la frise qui surmonte la fenêtre de notre tourelle. Pugin (*Specimens of architectural antiquities of Normandy*), Colman (*Architectural antiq. of Norm.*, t. I) et M. de Jolimont ont publié d'excellentes gravures du

château de Fontaine-le-Henri. MM. Turner, Dibdin et De Caumont en ont également parlé dans leurs ouvrages.

Les deux rosaces fenestrées décorant des clés de voûtes de l'église de Saint-Méry, à Paris, sont de riches modèles de ce genre de décoration à la fin du xv<sup>e</sup> siècle. Souvent ces ornements, d'une délicatesse extrême, étaient pris dans la masse de la pierre, mais souvent aussi, travaillés à part, ils se suspendaient à la clé au moyen d'un assemblage particulier, du genre de ceux qu'on est convenu, dans le vocabulaire de certains arts industriels, d'appeler *à baïonnette*.

## PLANCHE 224.

### PORTE DU CHATEAU DE SARCUS, BATI EN 1522.

SARCUS est un petit village du département de l'Oise, situé à huit lieues de Beauvais : on rapporte que son château fut construit en 1522, et donné par François I<sup>er</sup> à mademoiselle de Sarcus, qu'il aimait. Cambry, dans sa *Description du département de l'Oise*, avait déjà décrit et figuré ce château, dont la construction paraît dater en effet du commencement du xvi<sup>e</sup> siècle; et c'est même d'après la gravure qu'il en avait publiée que la nôtre a été copiée. Il paraît qu'à l'époque où Cambry écrivait sa description, le château de Sarcus présentait encore de magnifiques apparences : « Je fus frappé, dit-il, de la richesse et de l'inconcevable travail de la façade à larges cintres pleins qui se déployait sous mes yeux : c'est, si j'ose me servir de cette expression, une façade de dentelle; on ne voit dans aucune partie du monde un luxe de sculptures et d'arabesques élégants égal à celui que les artistes, amis de François I<sup>er</sup>, avaient prodigué pour lui plaire. » Aujourd'hui, le château de Sarcus, négligé par ses derniers propriétaires, n'est plus guère, selon ce qu'on nous a rapporté, qu'une ruine. Sa porte, telle que la représente notre Planche, ne saurait être considérée comme un modèle d'élégance; cet arc surbaissé, dont les bandeaux vont se perdre derrière deux pieds-droits assez lourds, malgré la décoration fine et coquette qui les recouvre; ces longues pointes aiguës et presque nues qui se dressent de chaque côté, tout cet ensemble massif et sans grâce est bien loin d'être de bon goût, mais le mérite des détails, dont la gravure ne peut donner qu'une imparfaite idée, peut racheter les imperfections de l'ensemble. On reconnaît au reste, dans ces détails, l'influence de ces importations italiennes que les travaux de Jean Joconde, à Paris, sinon au château de Gaillon, et de plusieurs autres artistes italiens, commençaient à populariser en France. C'est un reflet plus ou moins affaibli de ces charmants arabesques que les découvertes de quelques fresques antiques avaient mis naguère en lumière, et auxquels l'admirable décoration des loges du Vatican, par Raphael, venait d'imprimer le sceau du génie.

## PLANCHE 225.

### CLEF DE VOUTE ET COURONNEMENT D'UN PILIER DODÉCAGONE, SCULPTURE DE L'AN 1518. — (ÉGLISE DU PONT-DE-L'ARCHE.)

CES deux fragments de sculpture ne sont pas exactement de la même époque, ainsi qu'on pourrait l'induire de la lecture du titre de notre Planche; le pilier seul est de l'année 1518, c'est du moins ce qu'on a conclu des termes de cette mention, conservée dans un registre de fabrique : « MDXVIII. Roger Le Mercier a continué l'ouvrage et le pilier de la Porte-Neuve. » Quant au riche cul-de-lampe qui décore une des intersections des nervures de la voûte, on a acquis la certitude qu'il est de quelques années postérieur. Tous deux, au reste, sont du règne de François I<sup>er</sup>. Cette différence d'époque, quelque légère qu'elle soit, n'en constitue pas moins une différence de style, une légère nuance distinctive entre ces deux fragments. L'ornementation du pilier retient encore, dans ses moulures inférieures, quelques traces du système gothique, lesquelles ont complètement disparu dans la splendide décoration du cul de lampe. Rien de plus élégant que cet ornement, en forme de lampadaire, qu'entourent gracieusement, en s'enlaçant les mains, quatre figures ailées. La ciselure délicate des détails pourrait lutter de finesse avec les productions les plus achevées de la fonte, de la serrurerie et même de l'orfèvrerie du temps; en un mot, c'est là un de ces modèles de goût pur et de style sans mélange dont on ne saurait trop recommander l'étude aux artistes.

L'église du Pont-de-l'Arche, que le vandalisme révolutionnaire a horriblement dépouillée et maltraitée, présente encore à l'observateur des particularités de construction assez curieuses : ainsi, à l'exemple de quelques églises de l'époque de transition du commencement du xvi<sup>e</sup> siècle, presque tous les piliers sont de forme différente : il y en a de ronds, de carrés, de polygones, de disposés en croix, en gerbe, etc., violation préméditée des règles éternelles de la symétrie, dont le résultat, en retour de quelque variété dans les détails, ne saurait engendrer que confusion dans l'ensemble.

## PLANCHE 226.

### PORTE ET ARABESQUES DU CHATEAU DE NANTOUILLET, CONSTRUIT SOUS LE RÈGNE DE FRANÇOIS I<sup>er</sup>.

Nous ne connaissons guère d'autre titre de célébrité au château de Nantouillet que celui d'avoir vu mourir, en 1535, comblé de biens et d'honneurs, mais chargé de la haine et des malédictions du peuple, le ministre exécré de François I<sup>er</sup>, le fameux chancelier Duprat. Il est probable que c'est cet ambitieux favori qui fit construire cet édifice, si l'on en juge du moins par la partie que nous avons sous les yeux, et qui porte évidemment l'empreinte du style d'architecture et de décoration des premières années du xvi<sup>e</sup> siècle. Ce sont d'ailleurs les armoiries du cardinal Duprat que l'on voit sculptées sur l'écusson qui surmonte la porte, et répétées sur l'un des montants qui accompagnent celle-ci sur la gravure. Ces armoiries étaient : *d'or à la fasce de sable, accompagnée de trois trèfles de sinople, deux en chef et un en pointe*. Il est probable que les emblèmes du soleil, de la lune et de la boussole ou du cadran solaire, que l'on remarque sur le second montant, étaient également particuliers à ce célèbre personnage. Au reste, si l'exécution des détails ne rachète pas ce que leur composition a de défectueux, le mérite total de l'œuvre est encore assez vulgaire. Les ornements des deux montants, loin d'offrir cette succession naturelle et facile qu'on observe dans les plus beaux types de ce genre, et de procéder gracieuse-

## PLANCHE 227.

FAÇADE COMPOSÉE DE TROIS ARCADES, DE LA COUR D'UNE MAISON BATIE SOUS FRANÇOIS Iᵉʳ, A MORET.

## PLANCHE 228.

PETITE PORTE ET BAS-RELIEF DE LA MÊME MAISON, SITUÉE A MORET.

Moret est une petite ville d'une origine fort ancienne, située sur la rivière du Loing, près de son confluent dans la Seine, à deux lieues de Fontainebleau. Comme la forêt l'avoisine de tous côtés, François Iᵉʳ eut l'idée d'y établir un rendez-vous de chasse, et c'est dans cette intention qu'il fit construire l'élégant édifice dont nos deux Planches représentent une partie de l'ensemble et des détails. La distribution intérieure de ce petit bâtiment témoignait qu'il n'était nullement destiné à servir d'habitation, mais bien à présenter un lieu de station passagère, un pied-à-terre où l'on pût goûter quelques instants de repos. En effet, le portique à triple arcade qui décore le rez-de-chaussée formait une espèce de vestibule ouvert qui occupait presque toute l'étendue de cet étage; et au premier seulement on avait ménagé une grande pièce, dont une magnifique cheminée constituait le principal ornement. En 1826, le gouvernement ayant vendu cette maison, dont de nombreuses dégradations avaient déjà altéré les formes et la riche décoration, un amateur des arts en fit l'acquisition et en fit transporter les principales parties, pierre par pierre, à Paris. Là, tous ces débris, soigneusement étiquetés, furent appliqués à une construction nouvelle, élevée dans l'allée du Cours-la-Reine, aux Champs-Élysées. Toutes les parties dégradées ou tombées de vétusté furent refaites d'après les types subsistants, et la maison de Moret s'est relevée de ses ruines, intacte et pleine de fraîcheur, comme si le temps avait passé sur elle sans y appesantir sa main. Par l'effet de cette ingénieuse restitution, la disposition et les détails de l'édifice primitif ont été quelque peu modifiés. Notre Planche représente ce dernier dans son état ancien, et en le comparant à l'édifice rajeuni, on saisira facilement quelques différences assez importantes. D'abord, on a isolé de toute part ce petit bâtiment, qui tenait auparavant à d'autres constructions; on l'a surhaussé d'un attique qui ne paraît pas sur notre Planche, ce qui fait supposer qu'il appartient à la moderne restauration; enfin, l'on a ouvert une galerie vitrée sur toute l'étendue du premier étage au-dessus des arcades, tandis que, dans le plan primitif, n'existait que trois petites fenêtres dans ce même espace.

La délicieuse petite porte, aux insignes de la salamandre, que représente notre seconde Planche, a été encadrée au milieu de la face postérieure, dont elle forme à peu près l'unique décoration. Le pilastre qui l'accompagne est un de ceux de la façade antérieure, figuré depuis sa base jusqu'à l'appui des fenêtres du premier étage.

On a répété récemment dans plusieurs recueils, à propos de ce précieux modèle d'architecture de la renaissance, que ses sculptures étaient dues au ciseau de notre grand artiste Jean Goujon : c'est une supposition que peut fort bien justifier le mérite de ces ornements, mais qu'aucune tradition constante n'appuie. D'ailleurs, il n'est pas encore constaté, par aucun document positif, que Jean Goujon ait été employé à des travaux ordonnés par le souverain avant le règne de Henri II.

## PLANCHE 229.

MAISON DU XVIᵉ SIÈCLE, SITUÉE RUE DE L'HORLOGE (LA GROSSE HORLOGE), A ROUEN.

## PLANCHE 230.

AUTRE MAISON DU XVIᵉ SIÈCLE, SITUÉE RUE DE LA GROSSE HORLOGE, A ROUEN.

Ces deux admirables constructions en bois, que nos gravures présentent à la vérité dans un état de restauration et d'intégrité que leur aspect actuel est loin de réaliser, puisque, malheureusement, de croissantes et irréparables dégradations les rendent de plus en plus méconnaissables, sont peut-être ce que l'architecture appliquée aux constructions privées, aux maisons destinées à présenter pignons et boutiques sur rue, a produit de plus élégant et de plus achevé, dans le courant du XVIᵉ siècle. La date précise de leur édification est encore incertaine, quoiqu'on pourrait, avec assez de certitude, induire celle de la première du chiffre de 1525, qu'on lit tracé sur une muraille à l'intérieur de cette maison. Au reste, toutes les recherches qu'un amateur zélé de nos antiquités a faites dans les archives notariales de la ville de Rouen, pour parvenir à découvrir cette date, ainsi que le nom des fondateurs, n'ont produit aucun résultat satisfaisant.

Ces deux maisons, quoique d'époque à peu près contemporaine, ne diffèrent pas moins l'une de l'autre sous le point de vue des détails de leur ornementation que sous celui de la disposition générale de leur ensemble. Quoique toutes deux présentent cette particularité d'avoir toute leur surface, de la base au sommet, à peu près également recouverte d'ornements, cependant la décoration de la première l'emporte incontestablement en richesse, en élégance et en variété, sur celle de la seconde, que termine un pignon aigu. Cette décoration, parfaitement régulière, consiste, pour le premier des deux édifices, d'abord au rez-de-chaussée, dans des masses de pieds-droits formés de pilastres groupés et décorés d'arabesques, lesquels supportent trois arcades, dont une, centrale, cintrée en anse de panier, était destinée à former ouvroir ou boutique. Le pourtour de ces arcades et la frise qui les surmonte sont les parties qui ont le plus souffert des dégradations, que le désir d'agrandir les baies et le besoin de placer des enseignes ont fait commettre. Mutilées, morcelées ou masquées, toutes ces parties ont à peu près disparu. La décoration du premier étage, que répète, à légères différences près, celle du second, est beaucoup mieux conservée : elle se compose de pilastres étroits, chargés de candélabres sculptés, qui supportent, en guise d'entablement et d'attique, savoir, ceux du premier étage, l'étage su-

périeur, et ceux du second le couronnement de l'édifice. Les baies, plus larges que hautes, que laissent entre eux ces pilastres, constituent les fenêtres. On pourrait s'étonner de voir ces fenêtres occuper une telle surface sur la façade de l'édifice, si l'on ne se rappelait que c'était l'usage à peu près généralement suivi dans les maisons gothiques en bois, de consacrer aux fenêtres, qui séparaient seulement de légers meneaux, toute la largeur de l'étage. Cette disposition était nécessitée par la grandeur et la profondeur des pièces qu'il s'agissait d'éclairer, et surtout par le peu de transparence du vitrage, surchargé de plombs, ou même de vitraux de couleur, toutes les fois qu'il n'était pas en papier ou en membranes huilés. Aux deux étages de notre élégante construction, on remarque, à l'appui des fenêtres, une série de compartiments en losanges, séparés par des montants chargés de balustres. Ces compartiments encadrent une suite de gracieuses compositions représentant, la plupart, des femmes nues, des espèces de nymphes ou de Vénus, dans des attitudes et des actions variées. Le couronnement forme un riche attique, sur lequel trois médaillons accotés de génies répondent aux trois divisions perpendiculaires de l'édifice. Il serait, au reste, impossible, sans le secours de la gravure, de donner une idée de toute cette splendide décoration, dans laquelle l'harmonieuse proportion des parties le dispute à la richesse et à la coquetterie de l'ornementation : frises capricieuses, chapiteaux exquis, moulures lisses savamment profilées dans toute la largeur des étages pour prévenir toute confusion entre eux, compositions suaves et variées, en somme, les détails principaux de cette admirable façade, qu'on croirait volontiers plutôt appartenir au frontispice d'un petit palais qu'à la devanture d'une maison de petit commerce.

La seconde façade, beaucoup plus étroite et plus simple dans les détails de sa décoration que la précédente, rappelle beaucoup, par sa disposition générale et le surplomb progressif de ses étages supérieurs, les façades en bois, à pignon suraigu, des maisons du XV<sup>e</sup> siècle. Ses divisions principales sont binaires à chaque étage, au lieu d'être ternaires comme dans l'exemple précédent. La particularité la plus remarquable de sa distribution consiste en ce que les baies de chaque étage, qui occupent à la partie inférieure toute la largeur de l'édifice, se rétrécissent dans leur succession ascendante, de manière à former un ensemble pyramidal qui n'est pas sans élégance et sans légèreté.

On doit savoir gré à M. Willemin d'avoir le premier songé à illustrer ces deux merveilleuses compositions de l'architecture civile au XVI<sup>e</sup> siècle, et d'avoir, par ce moyen, appelé sur elles l'intérêt des amis des arts. C'est peut-être la seule utile publicité que ces précieux et rares monuments devront l'avantage de résister plus long-temps aux chances incessantes de destruction qui les menacent.

M. Delaquérière a consacré à ces deux maisons un article dans son intéressant ouvrage intitulé : *Description historique des maisons de Rouen*, in-8°.

## PLANCHE 231.

### MAISON EN BOIS DU XVI<sup>e</sup> SIÈCLE, SITUÉE RUE DES POSTES, A CAEN, ETC.

Cette petite façade, dont on a évidemment bouché l'étage inférieur, probablement destiné à servir de boutique, date de la seconde moitié du XVI<sup>e</sup> siècle. Le rez-de-chaussée, composé d'une arcade surbaissée et de trois pilastres en pierre à renflement, supporte un premier étage en charpente, dont toutes les membrures, déguisées sous la forme de pilastres ornés, d'élégante galerie à compartiments et à niches, et de frises chargées d'arabesques, donnent à ce petit édifice un aspect presque monumental. Une particularité qui pourrait paraître singulière dans la composition de cette façade, c'est le petit nombre et l'exiguïté des fenêtres qui servent à éclairer le premier étage, et dont il paraît même, d'après une autre gravure publiée par M. de Caumont, qu'une seule subsiste aujourd'hui. On révoquerait en doute volontiers que, dans la disposition primitive, le nombre des jours fût aussi restreint, et l'on serait plutôt porté à croire, d'après un grand nombre d'exemples analogues, que toute cette façade était destinée à être vitrée dans les interstices que laissent entre eux les pilastres ; mais voici l'explication de cette espèce de problème : il paraît que la petite façade en question, située à l'angle d'une rue, en retour d'équerre d'une autre façade qui reçoit tout le jour nécessaire à l'éclairage des appartements, n'a jamais dû être percée de fenêtres.

La jolie tourelle, portée en encorbellement, qu'on voit à gauche de notre Planche, est une des deux qui flanquent le pignon septentrional du vaste édifice connu sous le nom de *salle des procureurs*, dans l'enceinte du Palais de Justice de la ville de Rouen. Ce bâtiment, construit en 1493 pour servir de bourse ou de salle commune aux marchands, fut réuni dans la suite au Palais de Justice qu'on éleva en 1499 pour les séances de l'échiquier, rendu sédentaire par Louis XII. La portion de galerie découpée, gravée au-dessous, orne l'appui des fenêtres du premier étage de ce dernier palais, à l'intérieur de la cour. On sait que cette portion de façade est en quelque sorte un type de la décoration architecturale la plus prodigieusement travaillée que l'on ait appliquée à un édifice civil à la fin du XV<sup>e</sup> siècle.

Le fragment de porte de l'église de Saint-Marcel, à Saint-Denis, est un modèle aussi élégant que correct de sculpture en bois du XV<sup>e</sup> siècle. Les sculpteurs de la dernière période du style gothique s'appliquèrent à couvrir les vantaux de portes de délicates ciselures qui rivalisent de finesse avec ce qu'ils prodiguèrent sur les meubles et à l'intérieur des appartements. Généralement, c'est une décoration architecturale qui envahit toute la surface de ces portes, et les ferrures ornées n'y entrent plus guère, à titre d'élément principal ou secondaire, comme dans les cours des époques antérieures.

## PLANCHE 232.

### DÉTAILS D'ARCHITECTURE CIVILE DE LA VILLE DE BEAUVAIS (XVI<sup>e</sup> SIÈCLE).

Les deux fragments de sculpture en bois, dont l'un devait remplir le cintre d'une arcade surbaissée, au-dessus d'une porte, tandis que l'autre forme demi-chambranle de porte, appartiennent l'un et l'autre à la première moitié du XVI<sup>e</sup> siècle, ce que dénotent assez le style et la profusion des moulures dont ils sont couverts. On remarque en effet qu'à mesure que les architectes en revinrent à l'étude et à l'imitation des monuments antiques, on vit peu à peu diminuer et même

disparaître presque entièrement des constructions architecturales cette prodigalité de frises, de pilastres, de médaillons et de caissons surchargés de moulures, de balustres, d'arabesques, de chimères et de rinceaux de toute espèce, luxuriantes superfétations sous lesquelles il semble que le gothique expirant ait cherché à déguiser sa transformation et son passage dans le style de la renaissance.

La maison élevée à Beauvais en 1562 nous offre un exemple frappant de ce retour complet aux formes simplifiées et aux ornements sobrement distribués qui caractérisent la rénovation classique. Ce qui constitue la particularité principale de cette construction, c'est un de ces tours de force de stéréotomie dont les architectes du XVIe siècle se complurent fréquemment à décorer leurs ouvrages, comme pour donner par cette espèce de chef-d'œuvre la mesure de leur savoir-faire. Nous voulons parler de cette *trompe*, du genre de celles que l'on appelle *trompes sur le coin*, qui porte comme en suspension l'encoignure du bâtiment, et transforme l'angle du rez-de-chaussée en un véritable pan coupé. Quoique aux architectes du XVIe siècle appartienne incontestablement le mérite d'avoir porté à sa perfection la science de ces téméraires travaux, cependant on ne saurait nier que toutes les constructions en encorbellement, telles que tourelles suspendues, galeries en avant-corps, étages en surplomb, etc., qu'on rencontre si fréquemment dans les monuments des XIVe et XVe siècles, ne fussent des espèces de trompes. Philibert Delorme se fit un grand renom au XVIe siècle pour son habileté à projeter hardiment sur le vide des trompes dont la courbe saillante épouvante l'œil qui les contemple. On montre encore aujourd'hui à Lyon, rue de la Juiverie, deux trompes, ouvrages de ce célèbre architecte, dont la coupe est d'un trait savant et l'exécution d'une hardiesse singulière. Une troisième trompe, qu'il avait construite à Anet pour servir de cabinet à Henri II, fut démontée, transportée ailleurs et remontée avec beaucoup de soin par Gérard Vyet, architecte du duc de Vendôme. Quoique en général l'emploi des trompes dût être motivé par des raisons de convenance et de nécessité, comme, par exemple, le besoin de ménager, à l'angle d'un bâtiment, un plus large espace pour le tournant des voitures, cependant il est certain que le caprice et le désir qu'éprouvaient les artistes de déployer toute leur adresse entraient souvent, pour la plus grande partie, dans les raisons de leur construction. Aussi vit-on peu à peu diminuer, dans le courant du XVIIe siècle, les exemples de ces aventureux tours de force, et la dernière trompe un peu importante que l'on puisse citer est peut-être celle qui fut construite, il y a environ un siècle, pour supporter la niche circulaire qui termine la chapelle de la Vierge, au chevet de l'église Saint-Sulpice, à Paris.

## PLANCHE 253.

### FAÇADE DU CHATEAU ROYAL DE CHANTILLY
(XVIIe SIÈCLE).

Chantilly, avant que la faux révolutionnaire vînt s'abattre sur ses palais, ses monuments, ses parcs et ses jardins, présentait à l'œil émerveillé l'ensemble prestigieux de trois ou quatre châteaux groupés et d'écuries immenses, plus magnifiques peut-être encore que tous ces châteaux. Mais la révolution a passé, et la plupart de ces magnificences ont disparu ; les écuries, toutefois, et le petit château, dont notre Planche offre la façade principale, ont survécu. Ce petit château, construit vers le milieu du XVIIe siècle par Louis de Bourbon, surnommé le Grand Condé, s'élève du milieu d'un vaste étang dont les eaux viennent baigner en quelque sorte les fenêtres inférieures de l'édifice. On y arrive par un pont aboutissant à la porte principale, que nous avons sous les yeux. Ce monument est beaucoup plus remarquable par son élégance et par la richesse de ses décorations intérieures que par son étendue. C'est lui qui contient toutes les œuvres d'art, et entre autres cette magnifique galerie des Victoires, si souvent citée, et qui forme l'ornement de la galerie principale. La chapelle est un véritable boudoir, mais un boudoir rempli de chefs-d'œuvre, parmi lesquels brille au premier rang ce précieux autel orné des figures des quatre évangélistes, que Jean Goujon exécuta pour le château d'Écouen.

Au reste, la façade de l'édifice, qui seule a droit de nous occuper ici, est une élégante composition qui participe des qualités et des défauts de l'école du XVIIe siècle. Le mérite des membrures et des détails, d'une rare finesse et d'un goût parfois aussi pur que celui de l'antique, est en partie compromis par la bizarrerie de l'ajustement et par cet enchevêtrement des parties qui force la corniche ; ce régulateur inviolable du couronnement de l'édifice, à s'ouvrir en trois endroits différents, pour livrer passage à des fenêtres, qu'un goût plus pur aurait bien pu reporter en second étage au-dessus. Le comble, par son élévation, contribue également à écraser de son poids l'édifice déjà trop rabaissé par le manque d'une distance suffisante entre les deux étages qui en constituent l'ordonnance. Enfin les fenêtres du premier étage n'ont pour appui que la corniche de celles du rez-de-chaussée : confusion étrange de parties d'ordres différents, qu'aucun artifice de composition ne saurait légitimer.

## PLANCHE 254.

### STATUE EN MARBRE DE GASTON, COMTE DE FOIX,
CONSERVÉE AU MUSÉE DE MILAN.

## PLANCHE 255.

### FRAGMENT DES BAS-RELIEFS DU MÊME TOMBEAU
EXÉCUTÉ EN 1521, PAR AGOSTINO BUSTI,

Cette figure de Gaston de Foix et les ornements qui l'accompagnent sont tirés du tombeau qui fut élevé jadis à ce célèbre neveu de Louis XII, dans l'église de Sainte-Marthe, au monastère des Augustins, à Milan ; tombeau dont les admirables débris sont aujourd'hui dispersés dans différentes collections de l'Italie, mais dont la figure principale est conservée dans la galerie de l'Académie impériale des Beaux-Arts de Milan. Voici en peu de mots l'histoire de ce monument si remarquable par l'étonnante finesse de ses détails, sur lesquels nous reviendrons, au reste, dans un instant. Après la mort de Gaston de Foix, arrivée comme chacun sait en 1512, à la fameuse bataille de Ravenne, le corps de ce guerrier fut transporté à Milan, et déposé dans la cathédrale, non loin du grand-autel, au-dessous d'un trophée composé des armes et des

drapeaux conquis dans la mêlée. Peu de temps après, lorsque les Français se virent contraints d'abandonner la ville, le cardinal de Sion fit enlever le corps de Gaston, et le fit transporter dans l'église de Sainte-Marthe, où on l'ensevelit sans faste. Trois années après ces événements, c'est-à-dire en 1515, les Français se rendirent de nouveau maîtres de Milan : c'est alors que dut être ordonnée la construction du mausolée qu'attendaient encore les restés de Gaston de Foix. Agostino Busti, auquel on en confia l'exécution, était le sculpteur le plus renommé de son époque, principalement à cause de l'exquise finesse de son ciseau. Il était encore occupé à ce travail en 1521, ainsi que l'affirme Cesariano dans son *Commentaire sur Vitruve*. On a quelques raisons de croire que, vers 1522, il s'occupait de mettre en place les parties déjà terminées de son travail, lorsque, par l'effet d'une nouvelle révolution politique, c'est-à-dire de la cession faite par les Français du duché de Milan à François Sforce, l'achèvement du mausolée se vit pour jamais interrompu. Il parait en effet que ce monument ne fut jamais continué, puisque, longues années après les dates citées plus haut, Vasari le vit dans l'état d'imperfection où il était resté. Dans la suite des temps, la vieille église de Sainte-Marthe menaçant ruine, on vendit les sculptures qui la décoraient, et entre autres les figures et les bas-reliefs du tombeau de Gaston, qui se trouvèrent ainsi dispersés dans diverses collections.

D'après les conjectures de Cicognara (*Storia della Scultura*, vol. II, p. 555) et du signor Giuseppe Bossi, qui a composé une dissertation spéciale sur ce tombeau, la décoration du mausolée de Gaston, sur laquelle on ne possède plus aujourd'hui que de vagues données, aurait consisté dans une arcade soutenue par des pilastres, dans le même goût à peu près que la composition du tombeau de Louis XII, à Saint-Denis. Il parait en outre que l'intention de l'artiste était de revêtir intérieurement la chapelle sépulcrale de bas-reliefs relatifs à l'histoire du héros; et c'est ce qui explique la grande quantité de fragments que l'on rencontre dans les collections publiques et particulières de l'Italie, et qui paraissent se rapporter à la composition de ce monument. Quant à la statue principale, qui représente Gaston couché sur son lit mortuaire, elle était incontestablement placée sous l'arcade monumentale dont nous venons de parler.

Agostino Busti, surnommé par ses contemporains Bambaja ou Bambara, ou quelquefois encore Zarabaja, est, comme nous l'avons dit, l'auteur de ce prodigieux travail, le plus étonnant sans contredit, pour la finesse de l'exécution, de tous ceux que le XVI<sup>e</sup> siècle nous a légués, et l'on pourrait même ajouter de tous ceux que l'on a tentés avant ou depuis. On aura une juste idée de cette surprenante délicatesse de ciseau, lorsque l'on saura que les deux montants de pilastres que représente notre Planche 235 sont rigoureusement copiés à la grandeur exacte de la sculpture originale. Qu'on l'essaie, d'après ce simple échantillon, de se figurer l'incroyable complication d'une vaste décoration de ce genre exécutée sur le marbre avec ce rendu exquis qui pourrait soutenir la comparaison avec tout ce que la ciselure sur métaux et l'orfèvrerie ont produit de plus délicat et de plus accompli. La poignée de l'épée que tient Gaston entre ses mains, et que reproduit la Planche 234, à côté de la figure principale, peut encore servir à donner une juste idée de cette finesse miraculeuse, non moins que de l'excellent style que l'artiste sut employer à toute cette décoration.

## PLANCHE 236.

FIGURE DE LOUISE DE SAVOIE, DUCHESSE D'ANGOULÊME, MÈRE DE FRANÇOIS I<sup>er</sup>.

CETTE figure est tirée de la peinture dédicatoire qui orne le frontispice d'un magnifique manuscrit in-folio maximo conservé à la Bibliothèque du Roi (*fonds anciens*, n° 6811). Il fut exécuté, l'an 1517 ou 1518, à Amiens, pour Louise de Savoie, qui l'avait demandé au mayeur et aux échevins de cette ville, voici à quelle occasion. Dès l'an 1393, il existait à Amiens, à l'imitation de quelques autres villes, Rouen, Dieppe, Valenciennes, etc., une confrérie semi-littéraire et semi-dévote, qui, sous le titre de *Confrérie de N.-D. du Puy*, avait pour but d'encourager les études poétiques, en faisant composer, réciter et couronner solennellement des *chants royaux* en l'honneur de la reine du ciel. Le président annuel de cette assemblée s'appelait le *maître du Puy*. A Noël, chaque année, le maître en charge faisait exposer dans la cathédrale un tableau sur lequel était représenté le sujet historique qu'il avait choisi pour la fête principale du Puy. Le tableau demeurait exposé toute l'année; le donateur, avec toute sa famille, s'y faisait représenter au bas; et on lisait en outre, sur chacun, la devise ou le refrain du chant royal couronné. En 1517, Louise de Savoie, accompagnant son fils à Amiens, prit un si grand plaisir à voir ces tableaux, alors au nombre de quarante-sept, qu'elle témoigna le désir d'en avoir des copies avec des extraits des chants royaux qui les accompagnaient. Le corps de ville fit donc exécuter le magnifique manuscrit qui nous occupe, et députa deux échevins en charge, Audrieu de Monsures et Pierre Louvel, pour le porter à la princesse, alors à Amboise. En reconnaissance de ce don, Louise de Savoie fit exempter la ville d'Amiens d'une somme de 1,500 livres que le roi lui avait demandée par forme d'emprunt. (Dusevel, *Histoire d'Amiens*, t. I, p. 556.)

Ce manuscrit est ordinairement désigné sous le titre de *Miniatures anciennes en l'honneur de la Vierge*; M. Paulin Pâris l'a décrit dans son intéressant ouvrage sur les *Manuscrits français de la Bibliothèque du Roi*, t. I, p. 297, sous celui de *Chants royaux en l'honneur de la Vierge, prononcés au Puy d'Amiens*. C'est un in-folio sur vélin, de un pied dix pouces de hauteur sur un pied deux pouces de largeur, dont la reliure actuelle, du temps de Louis XIV, porte le chiffre de ce roi. Rien n'égale l'élégance des initiales, l'intérêt, l'effet et l'éclat des quarante-huit miniatures exécutées d'après les peintures votives, que l'on peut contempler encore aujourd'hui à Amiens, dans la galerie de l'archevêché. Au bas de chaque peinture figurent d'un côté l'échevin qui avait donné le tableau original, de l'autre sa femme, et dans le fond la réunion des confrères. Ces peintures sont exécutées au verso de chaque feuillet, et les ballades correspondantes, copiées en regard, sur le recto du feuillet suivant. En tête du volume est la peinture dédicatoire, au centre de laquelle figure Louise de Savoie, assise sur un trône entièrement doré, dont le fronton porte l'écu losangé *de France, parti de Savoie*. Le costume de la princesse est d'une remarquable simplicité : une robe noire, de damas fleuri, bordée et retroussée d'une espèce de peluche rouge, porte pour tout ornement une grosse chaîne d'or à

larges chaînons, passée en ceinture, et pendant jusqu'en bas. Une foule de dames et de damoiselles entourent le trône, tandis que l'échevin, Andrieu de Monsures, assisté de son collègue, présente, agenouillé, son livre recouvert de velours bleu. Au bas du tableau, les armes d'Amiens, *de gueules, diapré, au chef cousu de France*, sont soutenues par *deux licornes blanches*.

M. Gilbert a consigné dans sa *Description de la Cathédrale d'Amiens* un très curieux document relatif à ce volume : c'est le compte des frais qu'ont nécessités son exécution et sa présentation. De semblables renseignements, si précieux pour établir la valeur comparative des travaux d'art aux différentes époques sont trop rares pour que nous ne citions pas celui-ci en son entier.

« A Jacques Plastel [1], pour l'exécution des quarante-huit tableaux, 45 livres [2].

Jean de Béguines, prêtre, pour avoir écrit les ballades, eut 12 livres.

Prix du vélin, 5 livres 12 sous.

Guy-le-Flameng, pour avoir enluminé les grandes lettres, 13 livres 14 sous.

Nicolas de La Motte, rhétoricien, pour avoir ajouté quelques ballades manquant à plusieurs tableaux, 40 sous.

Jean Pinchon, enlumineur et *historien*, à Paris, pour l'application des couleurs, 80 livres.

(On appelait *historien* l'artiste qui *historiait* les livres. Dans les anciens inventaires, les miniatures des manuscrits sont toujours désignées par la qualification d'*histoires*.)

Pierre Faveryn, pour avoir nettoyé, tympané, scellé d'or, relié et couvert le volume, 6 livres.

Les ouvriers de Jean Pinchon, 50 sous.

Pour un grand étui de cuir noir avec les cordons, 38 livres.

Pour la couverture en velours *pers*, 6 livres 12 sous.

Pour l'emballage, 12 sous.

Pour le vin du marché avec l'enlumineur, 24 sous.

Pour les frais du voyage des deux échevins, Andrieu de Monsures et Pierre Louvel, échevins en charge, députés par la ville, pour porter à Amboise le livre à Louise de Savoie, à raison de 1 livre 16 sous par jour, en tout trente-six jours, 68 livres. »

En tout, les frais de ce volume montèrent à la somme de 366 livres.

Nous avons cité dans le cours de cet article les trois ouvrages dans lesquels on trouve des renseignements sur le précieux manuscrit que nous venons de décrire; nous ajouterons que la peinture dédicatoire a été reproduite en entier, mais très réduite, dans l'*Histoire d'Amiens*, par M. Dusevel.

[1] Cet artiste était d'Amiens, selon M. Dusevel.
[2] M. Gilbert dit que ces tableaux furent peints en grisaille ; mais en supposant que cette expression se trouve dans le compte original, cela voudrait seulement dire que Jacques Plastel a exécuté les esquisses, soit à l'encre de Chine, soit au crayon ; car bien certainement tous les tableaux sont miniaturés, et d'ailleurs pourquoi aurait-on payé, comme on le voit plus bas, 80 livres à Jean Pinchon, pour avoir appliqué les couleurs ? Il est évident que ces miniatures occupèrent deux artistes, l'un pour les esquisses, l'autre pour la peinture proprement dite : or, ce fait est assez curieux pour être noté.

## PLANCHE 237.

PORTRAIT DE FRANÇOIS I<sup>er</sup> SUR SON TRONE, TIRÉ DE L'HISTOIRE DES ROIS DE FRANCE PAR DUTILLET.

Déjà, à trois ou quatre reprises différentes (Pl. 32, 80, 120 et 163), nous avons entretenu nos lecteurs du magnifique manuscrit de Dutillet que possède la Bibliothèque Royale, et, à cette occasion, nous nous sommes efforcé d'établir l'authenticité, sinon absolue, au moins relative, de la plupart des figures de monarques dont ce savant a recueilli et si splendidement reproduit les images. Nous n'aurons pas, à propos de ce portrait de François I<sup>er</sup> sur son trône, la même controverse à soutenir; tout le monde reconnaîtra sans effort le roi *au long nez*, dont les traits ne sont guère moins populaires que ceux de Henri IV; mais ce que nul ne pourra se représenter, d'après notre modeste gravure au trait, c'est la prestigieuse exécution de la peinture originale, qui passe aux yeux d'un grand nombre d'amateurs pour le chef-d'œuvre le plus accompli de la miniature sur vélin. Il est juste de dire à la louange de M. Willemin que ce consciencieux antiquaire, si excellent connaisseur en belles choses et si persévérant dans ses efforts à le bien rendre, ne se décida, sur les instances de ses amis, à livrer à ses souscripteurs cette pâle copie d'un éblouissant original qu'après qu'il se fut bien convaincu par des tentatives réitérées qu'il lui serait impossible, à l'aide d'un simple coloriage sur gravure ombrée, d'approcher jamais du merveilleux éclat de son modèle. Cette Planche, seulement ébauchée, doit donc être considérée bien moins comme une preuve de son impuissance que comme un témoignage de son zèle ardent à enrichir son ouvrage des plus beaux types en tout genre que le moyen âge et la renaissance nous aient légués. C'était à un illustre amateur, à M. le comte de Bastard, auquel de puissantes ressources qui manquèrent toujours à M. Willemin, et d'ingénieux procédés que celui-ci ne connaissait pas, devaient d'ailleurs servir d'auxiliaires, qu'il était réservé de reproduire, dans un ouvrage qui n'aura point de rival, cette belle peinture dans toute sa magnificence, comme pour dire dignement cette *Histoire de la Peinture des Manuscrits, depuis le VIII<sup>e</sup> siècle jusqu'au XVI<sup>e</sup>*, dont il prépare avec tant de constance les immenses matériaux.

Ajoutons à ce que nous avons déjà dit ailleurs sur le livre de Dutillet, auquel nous n'aurons plus l'occasion de revenir, que, quoiqu'il passe pour contenir les portraits de tous les rois de France jusqu'à Charles IX, auquel il fut présenté, il en est cependant un qui manque à cette intéressante galerie : c'est celui de Louis XII; omission qu'on ne peut guère expliquer que par la soustraction qu'on aura faite de ce portrait. En revanche, François I<sup>er</sup> s'y trouve représenté à deux âges différents. Tous ces portraits sont entourés de riches bordures, sur lesquelles se dessinent des arabesques en or, rehaussés de brun foncé. Quant à la calligraphie du volume, quoique consistant en une sorte de cursive gothique très pure et très soignée, on ne peut s'empêcher de convenir cependant qu'elle est entièrement éclipsée par la perfection merveilleuse des peintures.

## PLANCHE 238.

### COIFFURES DE FEMMES DU COMMENCEMENT DU XVIᵉ SIÈCLE. — ANNE DE BRETAGNE. — FRANÇOIS Iᵉʳ.

Le commencement du xvıᵉ siècle fut incontestablement l'époque où les coiffures des femmes revêtirent les formes les plus élégantes et les plus gracieuses. Il semble véritablement que, pendant cette période si favorable aux arts et aux artistes, les artistes n'aient pas dédaigné d'inspirer jusqu'aux moindres détails du costume. Il n'est pas, en effet, une de ces coiffures si suaves dont les peintures et les sculptures du temps nous ont conservé les modèles qui ne semble agencée, contournée et coquettement ornée par une main d'artiste. Plus de ces gigantesques bonnets pyramidaux, de ces monstrueuses coiffures à cornes, de ces cornettes démesurément longues, que les satiriques comparaient aux banderoles flottantes de la lance des chevaliers; mais de délicieuses petites coiffes arrondies, encadrant harmonieusement le visage; de jolis turbans, dont la souplesse moelleuse se faisait sentir à travers un réseau de perles ou de pierreries; enfin une infinité de coiffures variées, bien difficiles à caractériser sans le secours des figures, à cause de leurs transformations multipliées, mais que les écrivains et les inventaires du temps désignent sous les noms de *coules*, de *fronteaux* ou de *frontelets*, de *capes*, de *templettes*, de *couvrechiefs*, de *crépes*, de *chapels*, de *coiffes paillolées*, de *tréçoirs*, etc. Des quatre coiffures de femmes représentées sur notre Planche, les deux premières doivent rentrer dans la classe de celles que l'on appelait *coules* ou *caules*, parce qu'elles semblaient des diminutifs du capuchon : c'était, en effet, une espèce de serre-tête ou de capuchon détaché, dans lequel les femmes renfermaient leurs cheveux. Le bandeau orné de pierreries, et terminé par deux larges écussons couvrant l'une et l'autre oreille, que porte la seconde tête, doit être la *templette* dont parle Olivier de La Marche, dans son *Parement ou Triomphe des Dames*. Les deux autres coiffures sont des formes réduites de la *coiffe*, de cette coiffure aussi simple qu'élégante qu'Anne de Bretagne introduisit à la cour de France.

A propos de cette princesse, nous ne pouvons nous empêcher de remarquer que nous ne saurions la reconnaître dans le portrait qui porte ici son nom. Les traits d'Anne de Bretagne, tels que les représentent un grand médaillon bien connu, sont loin d'avoir ce caractère de beauté idéale que nous retrouvons dans notre portrait. Son front était étroit et bombé, et s'unissait au nez par un angle rentrant assez prononcé. Nous serions plutôt porté à voir dans ce pendant du portrait de François Iᵉʳ représenté dans sa jeunesse l'image de Claude de France, première épouse de ce prince.

François Iᵉʳ est parfaitement reconnaissable, quoique représenté jeune, avec la chevelure longue et sans barbe. On sait qu'il garda ce costume jusqu'à l'année 1521; mais à cette dernière époque, ayant été blessé, en jouant, d'un tison à la tête, il se vit obligé de faire couper sa longue chevelure, et, comme le disent quelques historiens, pour ne pas ressembler à un moine, il laissa pousser sa barbe; innovation dont l'Italie venait de donner l'exemple, et qui fut imitée par la France entière. Voici comment Pasquier, au
II.

livre vii de ses *Recherches*, raconte ce fait : « Dans mon jeune âge, nul n'étoit tondu, fors les moines. Advint par même adventure que le roi François, premier de ce nom, ayant été fortuitement blessé à la tête d'un tison, par le capitaine de Lorges, sieur de Montgommery, il ne porta plus longs cheveux. Sur son exemple, les princes premièrement, puis les gentilshommes, et finalement tous ses sujets, se voulurent former. Il n'y eut pas que les prestres ne se missent de la partie, ce qui eust esté auparavant trouvé de mauvais exemple. »

## PLANCHE 239.

### FIGURE ÉQUESTRE DE HENRI II, DESSIN DE LA COLLECTION DE M. ALEX. LENOIR.

L'original de ce dessin a trois pouces à peu près de plus, en hauteur, que la copie réduite figurée sur notre gravure; M. Lenoir, du cabinet duquel il faisait partie, et qui l'a publié dans son *Musée* (tome viii, pl. 276), l'attribue à François Clouet, dit Janet, dessinateur fécond du xvıᵉ siècle, qui a laissé de sa main une si nombreuse suite de portraits des personnages de son époque que M. Lenoir avance, dans l'un de ses ouvrages, qu'il en possédait à lui seul deux cent cinquante, dessinés ou peints. Ces portraits, pour l'exécution desquels cet artiste employait tour à tour les divers procédés du dessin, de la miniature et de la peinture à l'huile, sont généralement d'une petite dimension, et peu chargés de couleurs; on pourrait même considérer ses tableaux à l'huile comme de véritables miniatures; mais ce qui constitue leur principal mérite, indépendamment de la vérité des physionomies et de la finesse du dessin, qualités pour lesquelles Janet semble avoir pris Léonard de Vinci pour modèle, c'est l'exactitude scrupuleuse des costumes, qu'il copiait avec un soin et une patience infinis, ce qui contribue à donner à tous ses portraits une haute valeur historique et artistique. Le portrait de Henri II, que nous avons sous les yeux, témoigne de cette exactitude et de ces soins minutieux. Il est impossible de rendre avec un fini plus précieux tous les détails de l'armure du monarque, de l'équipement et du caparaçon du cheval. Henri II est ici représenté dans le costume et l'appareil généralement usités pour faire son entrée dans quelque bonne ville de son royaume. Un dessin de la collection de Foutette le représente à peu près de la même manière, faisant son entrée à Rouen, en 1550. Le riche caparaçon du cheval, à lanières et houppes flottantes, était complétement dans le goût et les usages du temps, et l'on ne peut lire sans étonnement, dans la description de l'entrée que nous venons de citer (*C'est la déduction du somptueux ordre*, etc., Rouen, 1551, in-4°), le détail minutieux de tous les ornements, broderies, floccars et pennaches qui entraient dans la composition d'un pareil équipement. La riche armure ciselée que porte Henri II, et qui, suivant l'usage de son époque, s'arrêtait aux genoux, ressemble, sous quelques rapports, à une magnifique armure conservée au Musée royal d'artillerie, et connue sous le titre de l'armure aux Lions.

## PLANCHE 240.

PORTRAIT D'UNE DAME DE LA COUR DE HENRI II,
D'APRÈS UN DESSIN ORIGINAL DE JANET.

Ce portrait, dont la publication sort complétement du genre qu'avait adopté M. Willemin en commençant son ouvrage, doit être considéré, ainsi qu'un second du même format que nous rencontrerons plus loin, comme un hors-d'œuvre d'un assez médiocre intérêt, que cet artiste eût peut-être supprimé s'il lui eût été permis de réaliser le projet qu'il nourrissait depuis longtemps de retrancher de son ouvrage quelques Planches insignifiantes ou inexactes pour les remplacer par d'autres. Toutefois, puisque ce portrait est resté, il peut encore fournir un utile enseignement, non seulement en nous faisant connaître le style et le procédé dans lesquels la plupart des dessins de Janet sont exécutés, mais encore en nous offrant un modèle, qu'on doit supposer parfaitement exact, de coiffure et de parure de femme sous le règne de Henri II. La coiffure se compose de cette espèce de petit turban à réseau de pierreries que nous avons vu précédemment au rang des coiffures adoptées au commencement du xvi° siècle; mais nous devons convenir qu'il a perdu ici beaucoup de son élégance en amoindrissant ses proportions et en se réduisant à l'apparence d'un petit toquet ou d'une espèce de calotte. Les cheveux, crêpés en deux petits ailerons des deux côtés du visage, sont également disposés d'une manière peu gracieuse, et tout le costume en général se ressent de cette affectation, de cet étriquement, si l'on peut s'exprimer ainsi, qui commençaient à s'emparer du costume des hommes et des femmes, sur la fin de ce règne, pour arriver à leur plus haut point sous le règne de Henri III. Au reste, quoique nous ne fassions pas cette observation pour contester la date approximative que M. Willemin a assignée à ce portrait, nous ne pouvons nous empêcher de remarquer que la coiffure, l'arrangement des cheveux, la coupe de la robe, le genre des ornements, en un mot tous les détails de ce costume, ressemblent bien plus encore à ceux qui furent en usage à la cour de Charles IX qu'à ceux qui caractérisent le règne de Henri II. Voyez, pour preuve, les portraits d'Elisabeth d'Autriche et quelques autres portraits de la même époque dans Montfaucon. (T. V, Pl. 24 et suiv.)

François Clouet, dit Janet, auquel on doit ce dessin, était né à Tours; c'était le portraitiste de prédilection de tous les grands personnages de son époque, dont il a peint un nombre immense; et Ronsard a consacré à le louer une ode quelque peu bachique, qui commence par ces vers :

> Boy, Janet, à moy tour à tour,
> Et ne ressembles au vautour
> Qui tousjours tire la charongne.

Ce qui ferait supposer que l'artiste ne dédaignait pas de s'inspirer au milieu des pots.

## PLANCHE 241.

PORTRAIT DES FILLES DU CONNÉTABLE ANNE
DE MONTMORENCY, VITRAIL PEINT EN 1544,
AU CHATEAU D'ÉCOUEN.

Ces trois têtes, qu'à la naïveté du caractère de leur dessin on reconnaît de suite devoir être de fidèles portraits, et entre lesquels on saisit d'ailleurs un air de famille qui ajoute à la présomption de leur ressemblance, sont copiées d'après une belle peinture sur verre, en deux tableaux, qui décorait autrefois la galerie dite de Psyché, au Musée des Monuments français. Cette peinture, qui provenait de la chapelle du château d'Ecouen, représentait le connétable Anne de Montmorency au milieu de ses enfants, à genoux et de grandeur naturelle, ayant chacun leur patron figuré debout derrière eux. On attribue généralement l'exécution de cette peinture à Bernard Palissy, non qu'il y ait certitude qu'elle soit de sa main, mais parce que ce célèbre artiste a pris soin de noter dans l'un de ses ouvrages qu'il avait travaillé aux peintures des vitraux du chateau d'Ecouen. Ce n'est guère qu'à la vue du vitrail, dont au reste nous ignorons la destinée actuelle, que l'on pourrait déterminer, à l'aide des saints patrons représentés derrière ces personnages, les noms de chacune des filles du connétable, que nous avons ici sous les yeux. Le connétable de Montmorency eut de son mariage avec Magdelène de Savoie douze enfants, cinq fils et sept filles. Les noms de ces filles étaient Léonore, Jeanne, Catherine, Marie, Anne, Louise et Magdelène. Les quatre premières furent mariées et les trois autres devinrent religieuses. La coiffure que portent ces princesses sur notre Planche est assez caractéristique : c'est la *coiffe* métamorphosée en une espèce de capuchon que l'on appelait *coule*, et dans lequel les cheveux étaient enfermés comme dans un sac. Un détail assez remarquable de cette coiffure est cette fraise plissée qui encadre le visage, et qui, démesurément agrandie sur certains portraits de cette époque, les fait ressembler, vus de face, à la plupart des figures égyptiennes coiffées de cette espèce de voile rayé qui fait partie essentielle du costume des divinités et des monarques de l'antique Egypte.

Autour de ces figures sont divers modèles de galons et de broderies empruntés soit à des vitraux, soit à des livrets de patrons du xvi° siècle.

## PLANCHE 242.

COSTUMES D'UN SEIGNEUR ET DE SA FAMILLE,
PEINTS PAR ANGRAND-LE-PRINCE.

Cette magnifique peinture, qui décore la chapelle de Saint-Eustache, dans l'église de Saint-Etienne, à Beauvais, jouit, parmi les amateurs et surtout parmi les habitants de Beauvais, d'un certain renom qu'elle doit aux discussions dont elle n'a cessé d'être l'objet. Ces discussions portent principalement sur la qualité des personnages qu'elle est supposée représenter. En s'en tenant à l'explication littérale du sujet dans lequel elle s'encadre, il est bien constant qu'elle représente saint Eustache et sa famille; mais comme les peintres du xvi° siècle avaient assez pour habitude d'attribuer aux personnages de la fable ou de la légende le costume et les traits des personnages célèbres de leur époque, et qu'on ne saurait nier que le seigneur dont cette peinture offre l'image ne présente, dans tous les traits de sa physionomie, une grande ressemblance avec les portraits de Charles IX, dont il reproduit d'ailleurs très exactement le costume, on a conclu de cette analogie que, sous une forme jusqu'à un certain point allégorique, ce sujet représentait Charles IX, accompagné de sa famille. Cette opinion

est si bien établie et paraît appuyée d'ailleurs sur une ressemblance si évidente qu'il n'y aurait ni avantage ni utilité à la contester. En continuant d'appliquer cette supposition, il ne saurait y avoir d'équivoque pour la dame en habits de cour qui accompagne Charles IX : c'est nécessairement Elisabeth d'Autriche, son épouse. La présence des deux jeunes garçons pourrait faire naître quelque embarras, car Charles IX ne donna le jour qu'à une fille; mais si l'on fait attention que le peintre, tout en introduisant les deux portraits cités dans sa composition, ne pouvait perdre de vue son objet principal, qui était de représenter saint Eustache et sa famille, on admettra facilement que nos deux petites figures ne sont placées là que pour satisfaire aux exigences du sujet.

Cette partie de la tradition acceptée dans toute son intégrité, il reste à examiner celle qui concerne l'artiste auquel on attribue cette peinture. Le titre de notre Planche pose en fait que c'est l'ouvrage d'Angrand ou Enguerrand-le-Prince, célèbre peintre verrier, natif de Beauvais, qui fit pour cette ville, et principalement pour l'église de Saint-Etienne, un grand nombre de magnifiques verrières que l'on peut y admirer encore. M. Langlois, dans son *Histoire de la Peinture sur verre*, p. 134, admet également cette attribution comme un fait incontestable, et remarque même que Leveil, qui, dans son *Art du Peintre verrier*, mentionna le vitrail qui nous occupe, avait ignoré qu'Angrand-le-Prince en fût l'auteur. Mais comment M. Langlois, qui, presque dans la même page, établit qu'Angrand-le-Prince est mort en 1530, a-t-il pu supposer que cet artiste aurait pu représenter Charles IX, né seulement en 1550? Et pourtant il ne saurait y avoir là une simple erreur de chiffres, puisque cette date de la mort d'Angrand-le-Prince avait été fournie à M. Langlois par Leveil, qui lui-même l'avait recueillie d'après un document manuscrit qu'on lui avait communiqué. (Leveil, *Art du Peintre verrier*, p. 35.) N'est-il pas dès lors évident qu'il est impossible de concilier les deux dates que nous venons de citer, et que, tant qu'on n'aura pas prouvé qu'Angrand-le-Prince a survécu à l'époque qu'on assigne généralement à sa mort, il n'y a pas moyen d'attribuer à cet artiste un vitrail qu'on suppose représenter Charles IX et sa famille.

Les particularités de costume que l'on remarque sur cette peinture, et que nous n'avons pas encore eu l'occasion de citer dans nos articles précédents, sont, pour Charles IX, la toque aplatie et serrée d'un lien, laquelle, en s'exhaussant, deviendra le chapeau ; le justaucorps, la trousse tailladée et la braguette ; pour Elisabeth, le corps baleiné ou corset et le vertugadin.

## PLANCHE 243.

#### FIGURE DE LUDOVIC DE GONZAGUE,
#### DUC DE NIVERNOIS, RHÉTELOIS, ETC. (1587).

Le sujet de cette Planche est copié d'après une gravure en bois coloriée qui orne le frontispice d'un volume grand in-fol., publié en 1587. C'est seulement une partie de l'original, qui, dans son entier, représente l'auteur de l'ouvrage, debout, offrant son livre à un grand seigneur assis, qui étend la main pour le recevoir. Le nom du noble personnage nous est indiqué par le titre de notre Planche; le nom de l'auteur du volume était Christofle de Savigny, seigneur dudict lieu et de Priment en Rhételois. Quant à l'ouvrage, il a pour titre : *Tableaux accomplis de tous les arts libéraux, contenans brièvement et clèrement, par singulière méthode de doctrine, une générale et sommaire partition desdicts arts, amassez et réduicts en ordre pour le soulagement et profit de la jeunesse.* Le costume de Ludovic de Gonzague est exactement celui que portaient les seigneurs de la cour sous le règne de l'efféminé Henri III : chausses collantes, trousses indécemment écourtées, petits mantelets qui atteignaient à peine au coude et ne couvraient souvent qu'une épaule, justaucorps étriqué et s'allongeant en panse de polichinelle, fraises immenses, qui faisaient comparer la tête des hommes à celle de saint Jean-Baptiste dans un plat; petits chapeaux d'étoffe froncée, ou ridicules toquets empruntés à la coiffure des femmes, telles étaient les particularités les plus saillantes de ce costume, le plus disgracieux et le plus entaché d'affectation grotesque de tous ceux que les Français aient su inventer.

L'élégance de la chaire parée sur laquelle Ludovic de Gonzague est assis frappera sans contredit tous les yeux ; il n'est donc pas besoin de nous attacher à la faire remarquer, mais nous ne saurions passer sous silence qu'il s'est élevé une discussion entre quelques antiquaires sur la question de savoir si la tenture qui garnit le fond de la pièce, et qui est chargée d'un riche écusson aux armoiries du noble duc, par accompagnement de couronne, de colliers d'ordre, de tenants, et d'amples feuillards, doit être considérée comme une tapisserie ou comme un cuir doré. M. Willemin voulait que ce fût un cuir doré, et M. Delaquerière, dans ses *Recherches* spéciales sur ce genre de tenture, s'est rangé à son avis. Cependant il nous semble que la seule présence d'une garniture frangée au bas de la pièce en question indique une tapisserie. D'ailleurs, quoiqu'il soit hors de doute qu'on exécuta parfois, et comme par exception, des cuirs qu'on pourrait appeler peints plutôt que dorés, parce qu'on y peignait, au gré du caprice, des sujets ou des personnages, toutefois, il est certain qu'en général la fabrication toute mécanique des cuirs dorés n'admettait, dans la composition de leurs ornements, que des motifs courants qui se reproduisaient symétriquement à des distances égales, absolument comme ceux de nos papiers peints ou de nos étoffes de tenture. Or, les procédés d'une pareille industrie ne se seraient pas prêtés à l'exécution d'une grande pièce à motif unique, telle que celle qui fait le fond de notre gravure, à moins que l'on ne veuille supposer que cette pièce n'était ni estampée ni poinçonnée, à la manière des véritables cuirs dorés, mais simplement peinte sur cuir, à la manière d'un tableau. Dans ce cas, quel moyen a-t-on de reconnaître, sur le rendu imparfait d'une gravure en bois, ce dernier procédé, à l'exclusion de celui de la tapisserie, qui était incontestablement le plus généralement employé? Aucun, sans doute. Concluons donc que toutes les probabilités sont en faveur de la tapisserie.

## PLANCHE 244.

### MICHEL DE VIALART, CONSEILLER D'ÉTAT, AMBASSADEUR EN SUISSE, SOUS HENRI III ET HENRI IV.

Michel Vialart, deuxième du nom, ici représenté, était seigneur de Herse et de la forêt de Sivry; il fut reçu conseiller au Parlement le 19 janvier 1607, président aux requêtes du palais en 1622. Nommé ambassadeur du roi en Suisse, il mourut d'apoplexie à Soleure, le 27 octobre 1634. Son corps fut rapporté à Paris, et enterré dans l'église des Feuillants. (Le P. Anselme, II, 585.)

Ce beau portrait est tiré du cabinet de M. le comte de Saint-Morys, amateur distingué, qu'une mort déplorable enleva prématurément aux arts, qu'il encourageait de toute la passion d'une âme ardente, et aux antiquités, qu'il recherchait avec un zèle éclairé. C'est un précieux spécimen du costume de cour principalement en usage sous le règne de Henri III. C'était alors la vogue des riches dentelles appelées points-coupés; et l'on peut saisir ici parfaitement comment on disposait, à l'aide de l'empois et de cerceaux de fil d'archal, ces somptueux et frêles tissus, en larges collets qui s'épanouissaient autour du cou en forme de large éventail. Nous reparlerons, avec quelque détail, tout à la fin de cet ouvrage, de ces dentelles et de leur fabrication, qui occupait habituellement les loisirs des dames de cour.

## PLANCHE 245.

### COSTUMES DES DAMES ET DES SEIGNEURS DU RÈGNE DE HENRI IV.

Déjà, sous le règne de Henri III, une influence bien opposée à celle qui avait fait surgir tous les costumes ridicules et grotesques que nous avons signalés dans nos précédents articles, nous voulons parler de l'influence du protestantisme, tendait à ramener à des formes et à des dehors plus sévères le costume national. Sous le règne de Henri IV, monarque d'habitudes simples et bourgeoises, cette influence avait en quelque sorte opéré une révolution complète, et renouvelé toute la face du costume. Les couleurs tranchantes, les formes bizarres et outrées, avaient disparu, pour faire place à des teintes plus assombries et plus uniformes, à des ajustements plus dignes, quoique non exempts d'une certaine raideur empesée qui caractérise cette époque. Les résultats de cette rénovation se laissent parfaitement apercevoir dans les costumes de la Planche présente. Le chapeau de feutre ou de velours, à bords modérément larges, a remplacé les toques et les toquets; de simples collets rabattus, unis ou bordés de points-coupés, se substituent la plupart du temps à ces fraises immenses, « goudronnées en tuyaux d'orgue, fraisées en choux crépus, et grandes comme des meules de moulin, » selon l'expression de Blaise de Vigénère. Le justaucorps redevient, suivant le sens de sa dénomination, juste à la taille; les trousses reprennent de l'ampleur et redescendent souvent jusqu'aux genoux; enfin, le manteau peut désormais passer pour vêtir le corps qu'il enveloppe.

Toutefois les femmes, quoiqu'avec un peu plus de modestie qu'auparavant dans la manière de faire valoir leurs charmes, ne mettaient guère moins d'affectation dans les formes outrées qu'elles donnaient aux diverses parties de leurs costumes; la chevelure poudrée, bichonnée, crêpée, en boule, en pyramide, faisait ressembler leur tête à un biscuit monté. Les grands collets ouverts, développés en éventail, bordés de points-coupés et soutenus de fils d'archal, caractérisaient la grande toilette. La taille, prodigieusement amincie, à l'aide des corsets baleinés, se terminait en pointe d'aiguille; la fraise semblait être descendue du cou sur les hanches. On appelait, en effet, robes à fraises ces grandes cottes dont le tonnelet cylindrique s'attachait au bord d'un large cerceau recouvert de plis d'étoffe goderonnée. Il semblait que le buste fût implanté dans un cercle de dix à douze pieds de circonférence.

Aux deux côtés de la Planche sont des motifs d'entrelacs, empruntés à des encadrements de pages gravés en bois.

## PLANCHE 246.

### NOTABLES BOURGEOIS DE LA VILLE DU PONT-DE-L'ARCHE. — SIÉGE EN BOIS DE L'ÉGLISE DE LOCRIST, EN BASSE-BRETAGNE.

Ces deux figures, copiées sur un vitrail de la chapelle Saint-Nicolas de l'église du Pont-de-l'Arche, représentent, suivant l'inscription qui les accompagne : « Honorable homme, André-Robert Langlois, et dame Mahaut Haïs, son épouse. » La date de 1621 qu'on lit au-dessous, sur notre Planche, au milieu d'un cartouche richement fleuri, est celle de l'exécution du vitrail. Indépendamment de l'intérêt que présentent ces deux figures relativement à la connaissance du costume bourgeois de la province au commencement du XVIIe siècle, dont elles nous conservent un curieux spécimen, il est un autre intérêt qui s'attache à elles, celui de nous représenter les ancêtres d'un des artistes les plus distingués que la Normandie ait produits depuis la fin du siècle dernier, d'Eustache Hyacinthe Langlois du Pont-de-l'Arche. Le souvenir de cet homme recommandable sous le double rapport du talent et du savoir, de l'élévation du caractère et des qualités du cœur, souvenir si cher à tous ceux qui l'ont connu, ne saurait être indifférent à ceux qui posséderont ou parcourront cet ouvrage. Langlois fut, en effet, pendant longues années, le collaborateur le plus assidu et le plus utile de M. Willemin, auquel l'unissaient d'ailleurs les liens d'une vieille amitié; sa connaissance approfondie des monuments du moyen âge, sa consciencieuse exactitude à les bien rendre, ne pouvaient manquer d'en faire un précieux auxiliaire pour un travail de ce genre; aussi le nombre des dessins et des planches qu'il a fournis à cet ouvrage est-il considérable; et les uns aussi bien que les autres se font remarquer par cette précision ferme dans les contours, par ce modelé soutenu dans les formes, par ce scrupuleux rendu de tous les détails, qui constituent le principal caractère de son talent. C'était à lui, sans contredit, et non à nous, qui n'aspirâmes jamais qu'à demeurer son humble disciple, qu'il appartenait de faire le texte de cet ouvrage. Il y aurait versé sans réserve les trésors de son inépuisable savoir; sa discussion vive et hardie, son style chaleureux, coloré, pittoresque, auraient partout élevé la description à la hauteur du modèle, et la science archéologique eût été dotée d'un

de ses monuments les plus féconds en utiles et vastes enseignements. Mais puisque l'espoir de lui voir accomplir cette tâche si digne de son talent n'a pu se réaliser; puisque le faix entier de cet accablant travail devait retomber sur nous, et que la mort prématurée de ce précieux ami devait même nous priver en grande partie du secours de ses avis et de ses critiques, qu'il nous soit permis, en terminant cette fugitive mention, de consacrer à sa mémoire, en témoignage d'éternelle reconnaissance, notre faible travail, qu'ont au moins éclairé les leçons recueillies de sa bouche éloquente, et fécondé ses lumineux écrits:

*Tu longe sequere et vestigia semper adora.*

Les armoiries de la famille Langlois sont figurées sur le prie-dieu devant lequel Mahaut ou Mathilde Haïs se tient agenouillée. Ces armoiries sont du genre de celles qu'on appelle parlantes; c'est, à proprement parler, un rébus formé d'un chevron ou d'une équerre d'or en champ de gueules, figurant un *angle*, au-dessus d'une *oie* en champ d'azur. Ces deux symboles accolés, *angle*, *oie*, figurent par la consonnance de leurs appellations le surnom primitif de cette vénérable famille, qui remontait à un capitaine anglais établi au Pont-de-l'Arche, sous le règne de Charles IX. Ces armoiries, qui décoraient naguère encore le cachet de l'illustre artiste au souvenir duquel nous venons de rendre hommage, sont bien connues de tous ceux qu'il a favorisés de sa savante et chaleureuse correspondance, non moins que la noble et simple devise qui les entourait, et qui était gravée si profondément dans son cœur: Dieu et ma conscience.

Le siège figuré au bas de la Planche est un de ceux que nous avons désignés dans un précédent article (Pl. 211) sous le nom de *chaires curiales*: c'est en effet le siège sur lequel l'officiant, accompagné de ses deux acolytes, s'asseyait à une messe solennellement chantée, pendant que le chœur psalmodie diverses parties de l'office. Ces chaires, qui surpassaient souvent en richesse les trônes épiscopaux eux-mêmes, ont disparu de la plupart des églises, la raideur des ornements ecclésiastiques, chasubles et dalmatiques, ayant forcé de les remplacer par de simples tabourets ou par des fauteuils à dossier très bas qui permissent de laisser retomber sans plis la partie postérieure de la chasuble.

## PLANCHE 247.

BATELIERS ET BATELIÈRES DU PONT-DE-L'ARCHE, TIRÉS D'UN VITRAIL, EXÉCUTÉ VERS LA FIN DU RÈGNE DE CHARLES IX.

Ces quatre petites figures, représentées aux deux tiers de leur grandeur réelle, font partie d'un sujet malheureusement mutilé en quelques places, qui remplit les panneaux inférieurs d'une très belle vitre de l'aile méridionale de l'église du Pont-de-l'Arche. La Multiplication des pains occupe toute la partie supérieure du vitrail; mais le compartiment inférieur, de forme surbaissée, et divisé en quatre panneaux, représente une scène tout-à-fait locale: c'est le passage de la *maîtresse arche* par un bateau chargé, à la manœuvre duquel s'emploient, sur le rivage, une foule de bateliers, de petits bourgeois et même de femmes du Pont-de-l'Arche. Cette vue, prise de la rive droite, embrasse le paysage entier: à l'extrémité de droite, on voit dominer l'antique citadelle, prise à vol d'oiseau, et rendue d'une manière assez inexacte, mais dont il ne subsiste plus guère aujourd'hui que le souvenir conservé sur ce fragile vitrail; à côté se dessinent les vingt-deux arches du vieux pont carlovingien; au milieu, se presse la foule, composée de trente à quarante personnages occupés soit à tirer les cordes de halage, soit à guider les chevaux qui remplissent, au nombre de treize, le panneau de gauche. Toute cette scène est pleine de mouvement et d'activité; les femmes aussi bien que les hommes s'efforcent de tirer les cordes qui doivent aider le bateau à franchir l'obstacle que lui oppose le courant. Tous sont vêtus des costumes en vogue sous Charles IX et Henri III. La particularité la plus remarquable de ce costume consiste, pour les hommes, dans les *grègues à canon*, espèce de large culotte ouverte par le bas, qui continua d'être en usage dans une grande partie de la France, parmi le peuple, jusqu'à la fin du XVII$^e$ siècle, et parmi les matelots jusqu'à nos jours. Les femmes portent le *devanteau* ou la *devantière*, qui n'est autre que notre moderne tablier, et une petite coiffe à long voile flottant, dont on ne comprendrait guère l'usage ou l'origine si l'on ne savait que primitivement cette coiffure consistait dans une pièce de lin, une espèce de serviette posée carrément par l'un de ses bords sur le front, et dont tous les plis, rejetés en arrière, étaient assujettis par un lien sur le chignon. Cette coiffure d'une extrême simplicité est encore en usage dans quelques campagnes.

Les beaux motifs de galons reproduits au bas de la Planche n'ont pas besoin d'explication. Nous ferons seulement observer à leur égard que les détails de leurs lignes entrelacées et de leurs feuillages de fantaisie sont visiblement empruntés aux ornements d'origine moresque, qui eurent un si grand cours en France à l'époque de la renaissance.

## PLANCHE 248.

BOURGEOIS DE BEAUVAIS ET SA FEMME, TOMBE DE L'ÉGLISE DE SAINT-ÉTIENNE.

Cette tombe, d'une décoration assez élégante, gravée en creux sur la pierre, avec ornements remplis de mastic, nous offre les images de « Honorable homme « Nicolas Brocart, marchand, bourgeois de Beauvais, « lequel décéda le 7 novembre 1626, et de noble dame « Cathehin (ou Catheline) Varqurye, laquelle décéda « le premier jour de l'année 1593. » Le costume de ces deux figures, qui se rapproche beaucoup plus de celui du XVI$^e$ siècle que de celui du XVII$^e$, ferait volontiers supposer que la tombe fut exécutée pour les deux époux, à la mort de la femme, tandis que l'inscription complexe ne fut ajoutée qu'après la mort du mari. Quoi qu'il en soit, l'homme porte, avec la fraise, la manteline à manches fendues, entièrement semblable à celle qui fut en usage, principalement parmi les bourgeois, pendant tout le cours du XVI$^e$ siècle, et la femme, la robe à vertugadin, le corsage en pointe, et, sur la tête, la coiffure particulière appelée *fronteau* ou *frontelet*. Cette coiffure, formée d'une pièce d'étoffe, oblongue, taillée carrément à sa partie antérieure, et retombant sur le front à la manière d'un petit abat-jour, est encore en usage en Italie chez les filles de la

campagne et du peuple. C'est probablement de cette contrée qu'elle fut importée en France, au XVIe siècle.

## PLANCHE 249.

### COSTUMES CIVILS ET MILITAIRES, DESSINÉS PAR DIVERS MAITRES, EN 1584 ET 1612.

## PLANCHE 250.

### SOLDATS DE LA GARDE DE CHARLES IX ET DE HENRI III.

Les quatre costumes d'arquebusiers et de *mousquetiers* réunis sur ces deux Planches peuvent donner une idée assez complète de l'équipement de l'infanterie, sous les règnes de Charles IX, de Henri III et de Henri IV. Les figures de la première Planche sont copiées sur des dessins à la plume légèrement lavés, et celles de la seconde sur des gravures en bois coloriées. Dans l'ordre des dates, ces deux dernières sont les plus anciennes; cependant, comme, à quelques variantes près du costume, l'équipement est à peu près uniforme, nous les confondrons toutes dans une même description. Le costume se compose du chapeau à larges ou à petits bords, orné de panaches; du justaucorps, recouvert dans un seul cas par le *corselet de fer*; du haut-de-chausses étroit ou bouffant, et des chausses, dont l'une est souvent *dévalée*, particularité que nous expliquerons plus loin. L'armement embrasse l'arquebuse ou le mousquet à mèche, avec ou sans la fourchette, l'épée et le fourniment. On entendait par fourniment l'assemblage d'un assez grand nombre de pièces qui toutes servaient à l'exercice de l'arquebuse et du mousquet, et qui se portaient la plupart suspendues à la *bandoulière*. La bandoulière, dont l'usage fut, dit-on, inventé par quelques troupes de partisans des Pyrénées, et qui donna son nom à des corps d'infanterie appelés *bandouliers*, était une large écharpe de cuir à laquelle se suspendaient en nombre indéterminé, pouvant varier de neuf à quinze, de petits étuis de bois ou de fer-blanc, dont chacun contenait une charge de poudre. Ces étuis, qui portaient eux-mêmes le nom de bandouliers, s'attachaient à la bandoulière proprement dite par deux cordelettes, le long desquelles glissaient, au moyen de deux petits anneaux latéraux, les couvercles destinés à préserver la poudre de toute humidité. Une large pièce de cuir recouvrait d'ailleurs, dans beaucoup de cas, tout cet attirail, à la manière du cuir qui protège nos gibernes d'aujourd'hui. La provision de poudre, pour renouveler les charges épuisées, était contenue dans une grande poudrière en corne appelée *flasque*, qui se suspendait, soit à la ceinture, soit à la bandoulière; une poudrière plus petite, appelée *pulvérin*, contenait une poudre plus fine et mieux préparée, destinée aux amorces. Un sac rempli de balles, qui se prenaient une à une, pour opérer chaque charge, et un paquet de cordes à mèches, complétaient cet attirail aussi compliqué qu'embarrassant, qui exigeait du soldat, pour chaque coup tiré, plus de quarante mouvements, dont beaucoup pourraient se fractionner encore en plusieurs de nos *temps* d'aujourd'hui. La curieuse instruction pour le *maniement d'arquebuses et mousquets*, rédigée sous la direction de Maurice, prince d'Orange, et publiée en 1619, avec les figures de Jacques de Geyn, semble indiquer que l'usage de la bandoulière et de la fourchette était affecté à l'exercice du mousquet, tandis que l'arquebuse, sans doute plus légère, se tirait à bras tendu, comme nous en avons ici l'exemple, et se chargeait directement avec la poudre contenue dans la *flasque*.

La demi-pique que tient un de nos soldats n'indique point que celui-ci fait partie d'un corps particulier de troupes armé de cette manière, mais bien qu'il est décoré d'un grade. Les sous-officiers portaient encore la demi-pique ou l'esponton, peu d'années avant la révolution.

Nous avons signalé la chausse rabattue ou *dévalée* que portent deux de nos figures : disons un mot de cette singularité. Walter Scott a pris soin de nous instruire du motif de cet usage dans un passage du chant IV de son *Lai du dernier Ménestrel* : « Ils étaient couverts, dit-il, en parlant des soldats allemands, d'un justaucorps de buffle froncé et brodé, et leur genou droit était nu, pour qu'ils pussent plus facilement monter à l'escalade; » et, dans ses notes sur ce passage, il ajoute : « Les tableaux de batailles des anciens peintres flamands nous font voir que les soldats d'Allemagne et des Pays-Bas avaient le genou droit nu quand ils marchaient à l'assaut. » Il est incontestable que ce détail singulier de costume, deux fois reproduit, parmi les quatre figures de nos deux Planches, ne saurait être l'effet d'un caprice de l'artiste, et qu'il ne peut avoir pour explication qu'un motif analogue à celui que Walter-Scott vient de nous faire connaître.

## PLANCHE 251.

### VITRAIL REPRÉSENTANT LOUIS XIII, TIRANT DE L'ARQUEBUSE, EXÉCUTÉ PAR LINARD GONTHIER, PEINTRE DE LA VILLE DE TROYES.

## PLANCHE 252.

### COSTUME ET TROPHÉES MILITAIRES, EXTRAITS DES VITRAUX DE L'ARQUEBUSE DE TROYES, EXÉCUTÉS PAR LINARD GONTHIER ET BAZIN.

Quoique nous n'ayons pas la certitude que le charmant vitrail représentant Louis XIII tirant de l'arquebuse à rouet ait fait partie de la suite qui décorait autrefois les fenêtres de l'hôtel de l'Arquebuse à Troyes, cependant, comme, par son sujet, il paraît tout naturellement s'y rapporter, et que d'ailleurs il est constant que des pièces, actuellement en la possession de quelques amateurs, ont été distraites de cette collection, nous le considérerons comme en faisant partie.

Ces vitres précieuses, qui décorent maintenant les fenêtres de la Bibliothèque publique de la ville de Troyes, et qu'on doit considérer comme un monument de la sincère affection des habitants de cette ville pour Henri IV, offrent les principaux événements de la vie de ce monarque révéré. Plusieurs sujets représentent ce qui s'est passé tant à Paris qu'à Troyes sous son règne. La suite entière se compose de seize sujets, dont dix reproduisent des scènes, à proprement parler, historiques, telles qu'une vue topographique de la bataille d'Ivry et un tableau de l'entrée d'Henri IV à Paris, tandis que les six autres offrent des portraits plus ou moins allégorisés de Henri IV et de Louis XIII.

Chacune de ces charmantes peintures, dont deux portent la date de 1624, renferme, outre son sujet principal, un couronnement composé de magnifiques cartouches, reproduisant les armes de France et celles des différents personnages qui jouèrent un rôle dans les scènes représentées. Quelques uns de ces cartouches contiennent les portraits de Louis XIII et de la Reine, entourés de trophées et de guirlandes de fleurs. La plupart de ces vitraux sont en outre accompagnés d'inscriptions et encadrés dans un riche entourage de trophées, composés en partie d'armes à la romaine, et en partie d'armes du temps.

Le véritable nom de l'artiste auquel on doit ces précieuses peintures est encore un sujet de contestation parmi les savants. Grosley, et d'après lui M. Willemin, appellent cet artiste Linard-Gonthier; mais Moréri, Levieil et M. E.-H. Langlois, divisent ce nom, et en appliquent les parties à deux individus différents. Ainsi, selon ces derniers, il aurait existé à Troyes deux frères, tous deux peintres verriers, du nom de Gonthier, savoir Jean et Léonard, et en outre un troisième artiste, étranger à la famille des précédents, mais originaire comme eux de Troyes, et vivant à la même époque, lequel aurait porté le nom de Linard. Ces trois artistes auraient vécu vers la fin du XVIe siècle et le commencement du siècle suivant ; et Léonard Gonthier, le plus célèbre d'entre eux, serait mort à vingt-huit ans, s'il faut en croire des Mémoires manuscrits cités par Moréri. Toutefois, l'époque à laquelle peignait Léonard est bien constatée par des comptes de 1606, 1607 et 1608, cités par Grosley, dans ses Éphémérides, et desquels il résulte que cet artiste était alors le peintre verrier en titre de l'église et du monastère de Montier-la-Celle, à Troyes. Peut-être, au reste, dans cette confusion de personnages, ne faut-il voir qu'une confusion introduite dans les noms propres par une espèce d'homonymie. Le nom de Léonard, prenant souvent la forme de Liénard, et sans doute, par aphérèse, celle de Linard, aura bien pu être porté indifféremment par Gonthier, sous ces deux formes différentes, sans, pour cela, que Linard Gonthier cessât d'être différent de Linard tout court.

Grosley, qui au reste ne parle point de Jean Gonthier, cite, comme ayant été les maîtres de Léonard, deux artistes appelés Macadré et Lutereau ; et Levieil donne au même pour contemporains et pour élèves Madrain et Cochin. Aucun biographe ne parle de Bazin, que le titre de notre Planche 252 mentionne comme ayant travaillé, conjointement avec Gonthier, aux vitres de l'hôtel de l'Arquebuse.

On admirait surtout à Troyes, parmi les peintures sur verre dont les frères Gonthier avaient décoré les églises et les maisons particulières, celles qu'ils firent pour la cathédrale, la collégiale, Saint-Martin-ès-Vignes, Montier-la-Celle, et l'hôtel de l'Arquebuse. On citait encore la belle vitre de la chapelle de l'église de Saint-Étienne, et celle du sanctuaire de Saint-Pantaléon, dont le cardinal de Richelieu offrit, dit-on, 18,000 livres.

Après ces détails descriptifs et biographiques, revenons à nos deux Planches. Sur la première, Louis XIII est vêtu d'un justaucorps galonné, à petits pans tailladés, par les fentes duquel passent les aiguillettes qui attachent le haut-de-chausses au pourpoint. On sait que c'est de l'usage de ces aiguillettes, qui remplaçaient nos bretelles, que vient l'expression métaphorique *nouer l'aiguillette*, c'est-à-dire embrouiller tellement les nœuds de ces attaches qu'il devienne impossible de *dévaler* le haut-de-chausses. Les larges rosettes au-dessous des genoux et sur le coude-pied sont encore une mode de cette époque, où la profusion des rubans était le signe caractéristique de l'opulence et du bon goût. La manière dont le monarque ajuste l'arquebuse, en élevant le coude droit à la hauteur de l'épaule, était particulière au maniement de cette arme, dont la crosse était appliquée et maintenue contre la poitrine, ce qui avait fait donner à un genre particulier de ces armes le nom de *poitrinal* ou de *pétrinal*.

Les trois cartes à jouer gravées au bas de la Planche appartiennent, comme on le reconnaît de suite au costume des figures, à un jeu de l'époque de Louis XIII.

Les armes et armures qui composent les trophées représentés sur la Planche suivante, ou servent à l'équipement du piquier qu'on y voit figurer, sont celles qui étaient en usage au commencement du XVIIe siècle. L'armure de corps composée du *morion*, casque léger sans visière, du corselet et des *tassettes*, s'appelait le *hallecret*, de deux mots allemands qui signifient *toute force* : c'était l'armure particulière à l'infanterie, et principalement aux corps de piquiers, qui, à cette époque, faisaient encore le fond de l'infanterie des armées. Les brassards et les jambières appartenaient à une armure de cavalier. Parmi les armes offensives ou les objets d'équipement, on remarquera les épées, les *pistoles* ou *pistolets*, qui formaient l'arme principale de la cavalerie légère et des reîtres; les *piques* dont on ne voit ici qu'une partie des hampes; les arquebuses à rouet, la *fourchette*, servant à appuyer l'arquebuse; la *bandoulière*, avec son fourniment d'étuis suspendus; les *flasques* et les *pulvérins*, le *sac à balles*, et la cordelette à mèches.

Le piquier représenté au centre, dans l'action d'élever la pique en l'air, ce qui constituait le second temps du mouvement ayant pour but d'enlever la pique de terre et de la ranger contre l'épaule droite, porte l'équipement complet qui appartient à son *arme*, savoir : le *morion* à oreillettes et le *hallecret*, pour armes défensives; la *pique* et l'*épée*, pour armes offensives. La partie principale de son costume est *l'écharpe*, dont la couleur servait à déterminer à quelle nation appartenait le soldat qui en était revêtu. Jusqu'au commencement du règne de Louis XIV, l'écharpe se porta *en bandoulière*, ainsi que nous la voyons ici.

Une dernière remarque. Les deux trophées qui se trouvent aux deux côtés de la Planche que nous venons de décrire sont exactement reproduits sur le frontispice du livre intitulé : *Maniement d'armes, d'arquebuses*, etc., *représenté par figures de J. de Geyn* (Zutphen, 1619, in-4°) ; et la figure du piquier se trouve également reproduite sur la Planche 5 de la dernière partie, consacrée au maniement de la pique. Il est évident que c'est le peintre verrier qui a copié les figures de l'instructeur militaire, la date de 1624, que l'on rencontre sur quelques-uns de ces vitraux, étant bien postérieure à celle de la publication du volume cité, qui, d'ailleurs, n'est qu'une réimpression.

## PLANCHE 253.

### MADEMOISELLE DE MONTPENSIER, D'APRÈS LE DESSIN ORIGINAL DE DUMOUSTIER.

Mademoiselle de Montpensier, *la grande Mademoiselle*, comme l'appelle madame de Sévigné, la petite fille de Henri IV, la fille du faible Gaston, et la cousine germaine de Louis XIV, si célèbre par ses intri-

gues à l'époque de la Fronde, ses innombrables projets de mariage toujours avortés, et sa passion extravagante pour le comte de Lauzun, mademoiselle de Montpensier, répétons-nous, est tellement connue que ce serait peine superflue que de nous arrêter à raconter son histoire. Ce dessin original, qui nous la représente avec le costume en usage pendant les premières années du règne de Louis XIV, est attribué à Daniel Dumoustier ou Dumoutier, célèbre peintre de portraits de la fin du xvi<sup>e</sup> siècle; mais il y a certainement erreur dans cette attribution, car Dumoustier, qui peignit principalement depuis la fin du règne de François I<sup>er</sup>, jusqu'à la fin du règne de Henri IV, et dont on ne connaît que bien peu de portraits appartenant à l'époque de Louis XIII, mourut en 1631, lorsque mademoiselle de Montpensier, née seulement en 1627, était encore dans sa première enfance. Ce portrait ne saurait donc être que de l'un des fils ou des successeurs de cet artiste. Au reste, ce qui a pu le lui faire attribuer, dans un moment d'irréflexion, c'est qu'on y retrouve ce dessin pur et fin et cette exécution facile et peu travaillée qui font le caractère des portraits, aujourd'hui très rares et très recherchés, de ce maître.

## PLANCHE 254.

CASQUE ET POIRES A POUDRE, OUVRAGE
DE LA FIN DU XVI<sup>e</sup> SIÈCLE.

## PLANCHE 255.

CASQUE DE FER (XVI<sup>e</sup> SIÈCLE).

Ces deux admirables casques, d'une ornementation aussi riche qu'élégante, présentent des types assez caractéristiques des différents genres auxquels chacun des deux appartient. Le premier est un heaume à visière complète, composé de quatre pièces, toutes mobiles sur un seul pivot. Cette forme, qui caractérise l'époque de la chevalerie, commence à faire son apparition vers le milieu du xiv<sup>e</sup> siècle, pour se continuer, concurremment avec beaucoup d'autres formes moins compliquées, jusque vers la fin du xvi<sup>e</sup>. Le style des ornements dont notre heaume est décoré indique assez qu'on ne saurait le faire remonter au-delà du xvi<sup>e</sup> siècle; et, en effet, M. Allou (*Études sur les casques*) en rapporte l'exécution à l'année 1545, ou à peu près. Ce heaume, avons-nous dit, se compose de quatre parties : qu'on nous permette de les passer en revue. La première est le *timbre*, ou le casque proprement dit, enveloppant la tête depuis le front jusqu'à la nuque. Cette partie est pourvue d'une *crête* qui a pour objet de renforcer le casque sur la ligne médiane; d'un *porte-plumes*, petit tuyau situé à la partie inférieure de la crête, et destiné à recevoir l'implantation du *pennache*; enfin, de petits trous à la hauteur des oreilles pour faciliter l'audition. C'est également sur le timbre, c'est-à-dire sur la partie immobile du casque, qu'est fixé le boulon sur lequel pivotent toutes les parties mobiles de la face antérieure. La partie la plus extérieure de cette face est la *visière*: elle glisse sur la crête, dont la convexité l'empêche de se renverser complètement en arrière; elle est pourvue de renflements et de bourrelets qui ajoutent à sa force de résistance, et lui permettent de s'ajuster exactement sur la partie inférieure. C'est aux trous dont cette pièce est percée à la hauteur des yeux qu'elle doit son nom, et surtout à cette fente horizontale appelée *vue*, qui permet au regard de se promener à droite et à gauche dans toute l'étendue du rayon visuel. La seconde pièce, que la visière emboîte en grande partie, a reçu différents noms suivant les descripteurs. Lorsqu'elle se présente, comme dans quelques cas, subdivisée en deux pièces, il ne saurait y avoir d'équivoque : la partie supérieure s'appelle *nasal*, et la partie inférieure *ventaille*; mais, lorsque ces deux subdivisions sont, comme ici, soudées en une seule pièce, on est libre d'appliquer à cette pièce unique l'une ou l'autre des deux dénominations précédentes. Le nom de *nasal* exprime que cette partie est destinée à protéger la partie moyenne du visage, et celui de *ventaille* que ses ouvertures ont pour but de livrer passage à l'air respirable. Lorsque la visière est exactement appliquée sur la ventaille, qui, pour faciliter cet emboîtement complet, répète le même profil qu'elle, les deux fentes horizontales dont ces pièces sont percées se trouvent en rapport, et le regard peut les traverser sans obstacle. Les autres ouvertures, au contraire, se trouvent couvertes, mais non interceptées, par le voile protecteur que projette la visière au-devant d'elles. La dernière pièce est la *mentonnière*, dont l'office, comme l'indique son nom, est de couvrir la partie inférieure du visage. Elle est mobile sur le timbre, et peut s'en écarter à volonté, pour permettre de passer la tête par l'ouverture inférieure. Elle porte un crochet ou *moraillon*, qui va s'accrocher à une petite cheville percée, placée au bord inférieur de la visière, et qui, par cette seule attache, maintient en place la visière et la ventaille. La mentonnière est elle-même attachée au timbre par un semblable crochet.

Le casque représenté sur la Planche suivante est beaucoup plus simple, et sera conséquemment beaucoup plus facile à décrire : c'est un de ces casques légers que, vers le commencement du xvi<sup>e</sup> siècle, on commença à substituer aux casques écrasants dont jusqu'alors l'usage avait prévalu. Celui-ci est du genre de ceux qu'on appelait *bourguignottes*. Il est caractérisé par la crête qui le domine, par l'*avance* ou espèce de garde-vue qui protége le visage, et par la projection qui répond à celle-ci en arrière; par l'absence de toute visière, et surtout par l'adjonction de deux plaques mobiles, destinées à couvrir les oreilles et une partie des joues, et que, par cette raison, on a nommées *oreillettes*.

Les deux magnifiques objets représentés sous le heaume de la Planche 254 sont deux *pulvérins*: l'un, en corne blanche, et dépourvu de sa garniture, est couvert d'un élégant motif gravé au burin, qui pourrait rivaliser de finesse avec les plus beaux travaux de Théodore de Bry; l'autre, complet, décoré d'une riche ciselure à jour, dont un velours ou un cuir coloré, subjacent, faisait valoir l'effet, et portant la date de 1581, rappelle ces « flasques et amorces couvertes de velours, pendues à gros cordons de soie, non sans les houppes et pendants pour l'enrichissement de la besongne », dont parle l'entrée de Henri II à Rouen.

## PLANCHE 256.

FRANÇOIS I<sup>er</sup>, AU MUSÉE D'ARTILLERIE, ARMURE
MONTÉE SUR UN CHEVAL BARDÉ.

CETTE belle armure, dont on attribue la possession et l'usage à François I<sup>er</sup>, décore le centre de la grande galerie des armures, au Musée d'Artillerie, à Paris; elle est montée sur un cheval bardé, qui, lui-même,

est exhaussé sur un socle orné à son pourtour de bas-reliefs représentant la bataille de Marignan, d'après ceux du tombeau de François Ier, à Saint-Denis. Quoique d'un beau fini, cette armure est assez simple, et ne se distingue guère d'une foule d'autres de cette époque que par de larges fleurs de lis, ciselées sur les cuissards, les épaulières et les gantelets. Elle rappelle d'ailleurs complétement, par sa forme, le nombre et la situation de ses pièces, le type général de celles du xvie siècle, type qui consistait dans la forme carénée de la cuirasse, la substitution de l'armet au heaume, si tant est qu'il y ait une distinction bien tranchée entre le heaume et l'armet; l'agrandissement des épaulières, et l'adjonction à ces dernières pièces de deux garnitures appelées *passe-garde* ou *garde-col*, qui avaient pour destination de renforcer le hausse-col ou le gorgerin, et de protéger le cou contre toute atteinte portée latéralement.

L'armure du cheval est composée de cinq pièces, savoir : Du *chanfrein*, espèce de masque ou de petit bouclier, modelé sur la forme de la tête du cheval, et s'y appliquant exactement ; de la *crinière* ou *barde de crinière*, pièce composée de tasseaux articulés et mobiles qui protégeaient la partie supérieure du cou, tout en se prêtant aux mouvements de cette partie ; du *poitrail* ou *devant de barde*, ainsi que l'appelle une ordonnance de Henri II, de l'an 1549, et des deux *flancois*. La première de ces pièces garnissait le poitrail, et les deux autres les flancs du cheval. Toutes ces parties richement ciselées étaient en fer, ce qui explique pourquoi elles sont de proportions assez réduites ; car lorsqu'elles couvraient entièrement le cheval, elles ne pouvaient guère, à cause de leur poids, être qu'en cuir.

Nous ne terminerons pas cet article sans dire un mot d'une pièce de l'armure du cavalier que nous avons déjà plusieurs fois rencontrée sans que nous ayons encore songé à la faire remarquer. Nous voulons parler de cet appendice saillant que l'on voit au côté droit de la cuirasse, tout près du bord de l'épaulière. Cette pièce, qui servait à soutenir la lance tenue en arrêt, s'appelait le *faucre* ou le *fautre*, du latin *fulcrum*, venant de *fulcire*, soutenir. Ducange et D. Carpentier ont omis ce mot ; c'est Borel qui paraît l'avoir recueilli le premier, mais l'interprétation qu'il en a donnée et que Roquefort a copiée est complétement erronée, puisque ces lexicographes supposent que c'était un arrêt pratiqué à la selle pour y fixer la lance, et la pointer avec plus de fermeté. C'était en réalité une espèce de crochet fixe ou mobile, à charnière ou à clavette, fixé au côté droit de la cuirasse, à la hauteur du sein, et sur lequel on appuyait le bois de la lance, lorsqu'on la pointait horizontalement en avant. La destination de cet appendice était de fournir un troisième point d'appui à la lance, qui déjà en rencontrait un premier sous l'aisselle et un second dans la main du cavalier. Ces trois points d'appui, faisant tous effort en sens inverse les uns des autres, devaient contribuer à donner à la lance une grande fixité. Lorsque la cuirasse était recouverte d'une cotte d'armes ou d'un hoqueton, ces surtouts étaient entaillés pour laisser saillir le faucre : on en peut voir un exemple sur notre Planche 234.

On trouve de fréquentes mentions du faucre dans nos vieux poètes : ainsi, on lit dans le Perceval :

Et met la lance el *faucre*, et point.

Et ailleurs :

Escu au col, lance sor *faucre*.

## PLANCHE 257.

CASQUE DE FRANÇOIS Ier, CONSERVÉ AU CABINET DES ANTIQUES DE LA BIBLIOTHÈQUE ROYALE.

## PLANCHE 258.

BOUCLIER DE FRANÇOIS Ier (CABINET DES ANTIQUES DE LA BIBLIOTHÈQUE ROYALE).

## PLANCHE 259.

ORNEMENTS ET BRODERIES DE L'ARMURE DE FRANÇOIS Ier.

## PLANCHE 260.

ÉPÉE DE FRANÇOIS Ier, CONSERVÉE AU CABINET DES ANTIQUES DE LA BIBLIOTHÈQUE ROYALE.

Ces trois admirables pièces, dont les deux premières faisaient incontestablement partie de la même *suite* d'armure, puisque, parmi leurs ornements, on retrouve les mêmes motifs et les mêmes emblèmes répétés, sont, sans contredit, un des plus merveilleux ouvrages de ciselure et de damasquinure que le xvie siècle nous ait légués ; aussi les attribue-t-on, mais sans fondement certain, à Benvenuto Cellini, dont elles paraissent dignes, mais qui n'aurait pas manqué d'en parler dans ses Mémoires s'il les eût en effet exécutées pour François Ier. Conservées toutes trois dans le cabinet des médailles de la Bibliothèque Royale, elles y sont disposées en trophée, avec l'épée de chasse de Henri IV portant un pistolet, l'épée de ville du même monarque, ornée de camées représentant des rois de France, une troisième épée qu'on attribue encore à Henri IV, et qui est ornée de petits médaillons d'empereurs romains, l'épée dite *de la Religion* que l'on gardait autrefois à Malte et que prirent les Français en 1804, et enfin avec quelques autres armes.

Le casque, caractérisé par l'espèce d'*avance* ou de garde-vue immobile qui fait saillie à la partie antérieure, et par ses oreillettes à charnières, est du genre de ceux que nous avons appelés *bourguignottes* ; ses ornements, aussi bien que ceux du bouclier, consistent dans des reliefs à l'état de fer noirci, ciselés et enrichis de filets d'or appliqués par incrustation. Ces sujets, qui s'enlèvent sur un fond uniformément doré, forment une riche composition arabesque, au milieu de laquelle on remarque des trophées, des satyres, de petits génies, des oiseaux, des chimères, des mascarons, des cornes d'abondance, enfin tous les détails capricieux particuliers à ce genre de décoration. Tous ces ornements, distribués avec une prodigalité qui n'est peut-être pas exempte de surcharge, mais qui, cependant, n'engendre pas de confusion, sont du style le plus pur, de l'agencement le plus élégant et de l'exécution la plus exquise. C'est le goût italien avec sa grâce la plus coquette et la plus séduisante ; et si ces magnifiques chefs-d'œuvre de la ciselure sur fer n'ont pas été exécutés en Italie ou par les mains d'un artiste italien, il faut convenir au moins que l'influence italienne se fait sentir dans toute leur composition. Indépendamment de ces ornements, communs au casque

et au bouclier, le casque est décoré d'une crête qui rappelle par sa forme celles des casques antiques. Une figure de femme, dont les membres supérieurs sont transformés en larges ailes, et dont le corps disparaît sous une gaine de feuilles d'acanthe, est adossée en avant à la saillie tronquée de cette crête. Une guivre irritée, à la gueule béante et aux larges ailes éployées, est posée sur le sommet de la crête, et semble prête à s'élancer. Le mouvement énergique dont cette figure est animée et le caractère terrible qu'elle imprime à cette composition sont dignes des plus grands éloges. Certes, on ne saurait nier que si la coquetterie des ornements et la recherche affectée des détails de ce casque contribuent à lui ôter quelque peu de ce caractère sévère et martial que l'artiste aurait dû s'efforcer de conserver, ce défaut est amplement racheté par l'effet grandiose qui résulte de la position de ce dragon menaçant au sommet de l'armure. C'est particulièrement la présence de ce dragon, dans lequel on a cru reconnaître une salamandre, qui a fait attribuer cette pièce d'armure à François I**er**. Mais il est évident, pour quiconque a étudié avec quelque attention les monuments du règne de ce monarque, que ce n'est point là une salamandre. La salamandre était toujours représentée sans ailes.

Le bouclier, du genre de ceux que l'on appelait *rouelles*, *rondelles* ou *rondaches*, à cause de leur forme circulaire, porte à son centre un appendice prolongé en forme de dard aigu, représenté sur la Planche 259, avec la garniture intérieure brodée, et les embrasses ou *guiges*, par lesquelles on saisissait cette arme défensive et offensive. On remarque parmi les ornements du bouclier, aussi bien qu'entre ceux du casque, un emblème particulier dont nous n'avons pas encore parlé : c'est la figure d'un crabe, qui se trouve répétée deux fois sur le casque et quatre fois sur le bouclier. La position centrale, ainsi que les dimensions relativement exagérées que l'artiste a données à ce crustacé, ne saurait laisser de doutes sur l'intention de son emploi : c'est évidemment une devise ou un emblème ; mais que signifie cet emblème, et à quel personnage peut-on supposer qu'il se rapporte ? C'est ce que nous n'oserions décider. Nous ne pensons pas qu'il ait jamais été particulier à François I**er** ; et comme on ne remarque d'ailleurs ni salamandre ni chiffre caractéristique sur ces deux pièces d'armure, il est permis de douter qu'elles aient été exécutées spécialement pour ce monarque. Il est plus probable qu'elles lui seront échues par suite de conquête ou de donation. Tout ce qu'on sait de positif sur la provenance de cette armure, c'est qu'elle a été apportée de la Hollande et déposée au cabinet des antiques, d'après un arrêté du Comité d'instruction publique en date du 16 juillet 1795. (*Notice des Monuments exposés dans le Cabinet des médailles*, par M. Dumersan, p. 5.) On a supposé qu'elle aurait pu passer, après la bataille de Pavie, dans les mains de Lannoy ; mais peut-on croire que le droit de la guerre, qui obligeait le vaincu à rendre son épée, pût aller jusqu'à contraindre un roi à se dépouiller de son armure au profit du vainqueur ?

Nous n'avons point encore parlé de l'épée, que sa merveilleuse ciselure, non moins que l'élégance de sa disposition, rend digne de figurer à côté du casque et du bouclier : sa poignée, à doubles gardes capricieusement contournées, est complétement dans le système qu'au XVI**e** siècle on substitua à la forme simple et directe des gardes en usage dans les siècles précédents. Les ornements de cette poignée, parmi lesquels on remarque des satyres, de petits génies, des trophées et des serpents, rappellent assez par leur choix, leur disposition et leur style, les ornements du casque et du bouclier, pour qu'il soit permis de supposer que ces trois pièces font partie de la même suite, et proviennent du même artiste. On lit sur la lame le mot AIALA : c'est la fin d'une inscription qui commence sur le revers, et qui est ainsi conçue : *De Tomas de Aiala*. Aux deux côtés de cette lame est représentée la bouterolle, vue sous ses deux faces.

Les deux Planches consacrées à la représentation du bouclier et de ses détails, tels que la doublure et les *guiges*, en velours vert richement brodé d'or, contiennent quelques motifs étrangers à la décoration de cette pièce, et qui pourraient induire le lecteur en erreur sur leur origine, si nous ne prenions la précaution de le spécifier. Les deux bandes d'ornements courants gravées au-dessous du bouclier sont des motifs de broderies empruntés à des livres de patrons, et les deux fragments insérés sur la Planche suivante, à côté de l'éperon ou dard aigu qui forme le centre de l'arme citée, sont tirés d'un manuscrit qui appartenait à M. Ledru, amateur au Mans.

## PLANCHE 264.

ÉPÉE DE FRANÇOIS I**er**, MASSE D'ARMES
ET CHANFREIN DE CHEVAL QUE L'ON CROIT AVOIR
APPARTENU A GODEFROY DE BOUILLON.

Si cette masse d'armes et le chanfrein de cheval, parties détachées d'une magnifique armure qui ne peut remonter qu'au XVI**e** siècle, ont retenu sur notre Planche la ridicule qualification par laquelle on les désignait, il y a quelques années, au Musée d'artillerie, il n'en est pas de même de l'épée, qu'une tradition constante à la cour d'Espagne a toujours fait considérer comme étant l'épée de François I**er**, attribution, au reste, que justifient suffisamment la richesse et les ornements caractéristiques de ce glaive vraiment royal. A cette arme fameuse sont attachés de douloureux souvenirs pour la France, des souvenirs de défaite et d'humiliation ; en un mot, c'est l'épée que François I**er**, vaincu et prisonnier à Pavie, remit au brave Lannoy, selon la plupart des historiens, à Garcia Paredès, selon quelques autres, et qui fut portée triomphalement à Charles-Quint par Antonio Caracciolo, neveu du marquis de Pescaire. Conservée avec orgueil pendant trois siècles dans l'*Armeria real*, et considérée, à juste titre, par les Espagnols comme un de leurs plus glorieux trophées ; refusée par Mazarin, à qui on l'offrit pendant les conférences de l'île des Faisans, elle ne fut enfin réclamée que par Napoléon, en 1808. On la transporta donc de Madrid à Paris avec des honneurs extraordinaires, dans une voiture royale, escortée et convoyée, comme si elle eût porté le roi d'Espagne lui-même.

Arrivée aux Tuileries, l'épée de François I**er** fut déposée dans les appartements de l'Empereur, et c'est là qu'elle resta jusqu'en 1815. A cette époque, et sans doute pour la soustraire aux hasards des bouleversements d'intérieur qui pouvaient survenir dans le château, Napoléon la fit déposer au Musée d'artillerie, où elle est actuellement conservée.

M. Rey, dans son *Histoire de la captivité de François I**er***, a longuement disserté sur cette arme fameuse,

et nous engageons les curieux à recourir à son ouvrage. M. Jubinal l'a également décrite dans la 3ᵉ livraison du *Musée d'artillerie de Madrid*, d'après une Planche parfaitement exécutée, comme toutes celles de ce magnifique ouvrage.

Cette épée, plutôt de parade que de défense, rappelle bien plus, par sa forme, les épées de sacre ou même les épées de connétable et de grand-écuyer, que les épées de combat du XVIᵉ siècle, dont la précédente épée de François Iᵉʳ pouvait donner une juste idée. Elle a trois pieds moins quelques lignes de longueur, et sa poignée, au milieu des ornements de laquelle on voit figurer la salamandre, est en orfévrerie émaillée. On lit sur la garde cette inscription, tirée de l'Ecriture-Sainte : FECIT POTENTIAM IN BRACHIO SUO, et sur la lame, qui est richement damasquinée, cette seconde inscription, que la gravure de notre Planche a défigurée : *Chataldo me fecit*. M. Rey (*Histoire du Drapeau*, tom. II, 134) avance que Napoléon, voulant se parer de l'épée de François Iᵉʳ, fit remplacer l'écu de France dont elle était ornée par un camée qui le représentait à cheval devant les Pyramides ; mais nous ne voyons pas où aurait été placé l'écu de France dont parle M. Rey, car l'épée n'en a pas conservé plus de traces que du camée.

Il n'est pas besoin, je pense, de réfuter la ridicule tradition qui faisait attribuer, il y a quelques années encore, à Godefroy de Bouillon, mort dans la dernière année du XIᵉ siècle, la masse d'armes et le chanfrein de cheval que représente notre Planche, ainsi que la magnifique armure dont ces deux pièces semblent dépendre. Il est incontestable que ce splendide harnais est du XVIᵉ siècle. Dubois et Marchais, qui l'ont fait graver en 1807 dans leur tentative de publication du *Musée d'artillerie*, avaient déjà relevé cette erreur grossière, et avaient même recueilli la tradition qu'on attribuait le dessin de cette armure tantôt à Jean Cousin, tantôt à Jules Romain. Ce qui a pu donner naissance au grossier anachronisme que nous relevons, c'est que cette armure provient de la galerie de Sédan, qui appartenait aux ducs de Bouillon avant la réunion de cette principauté à la France.

## PLANCHE 262.

### BOUCLIER EN FER QU'ON CROIT AVOIR APPARTENU A FRANÇOIS Iᵉʳ.

C'EST sans doute à l'admirable style et à la magnificence toute royale de ses ornements que ce bouclier, en fer repoussé et ciselé, que nous n'hésitons pas à placer sur la même ligne que le précédent, et peut-être même au-dessus, est redevable de l'illustre qualification qu'on lui a imposée. On ne saurait supposer en effet que les chimères qui forment le motif principal de ses ornements aient pu être prises pour des salamandres, auxquelles elles ne ressemblent que d'une manière très éloignée. Ces chimères, dont le corps se déroule en larges et magnifiques rinceaux, au milieu desquels de petits génies, armés de lances, d'épées et de petits rondelles, semblent s'efforcer de combattre ces monstrueux animaux, offrent un motif plein de grandeur et de simplicité, dont l'œil suit tous les détours sans effort, et qui l'emporte incontestablement de beaucoup sur l'afféterie un peu mignarde et caressée des arabesques de l'armure précédente. Ce bouclier, dont la provenance médiate est sans doute inconnue, était, il y a peu d'années, en la possession de M. de Monville, et, à la vente du cabinet de cet amateur distingué, il fut poussé au prix extraordinaire de 6,000 fr., s'il faut s'en rapporter à un catalogue de vente qu'on nous a communiqué, ou même de 10,000 fr., s'il faut en croire ce que M. Allou avance dans ses *Études sur les boucliers*, p. 42.

## PLANCHE 263.

### HARNAIS DE CHEVAL DE HENRI II, GRAVÉ D'APRÈS UN DESSIN DU TEMPS.

CES deux motifs, représentant les deux pièces principales d'un harnais de dextrier royal, savoir la croupière et la pièce du poitrail, sont empruntés, non à quelque portrait de Henri II à cheval, comme on pourrait le supposer, mais à un dessin exécuté pour servir de modèle aux passementiers et aux brodeurs. Le croissant surmonté d'une fleur de lis caractérise le monarque dont ce magnifique harnachement devait rehausser la pompe triomphale dans quelque cérémonie d'apparat. L'entrée de Henri II à Rouen, en 1550, parle de ces riches caparaçons « taillés à jour, bisetés « d'astérisques et boutons d'argent, veloutés de noir, « semés au vide de fleurons d'or de relief ; la lisière « crénée, frangée, sous un crépin de fil d'or, les houp- « pes pendantes. » On croirait lire la description de notre harnais royal.

## PLANCHE 264.

### ÉPÉE DE HENRI IV (CABINET DE M. DE MONVILLE).

CETTE épée, en fer ciselé, que des présomptions assez raisonnables font considérer comme ayant appartenu à Henri IV, dont elle porte le chiffre et le portrait, ainsi que la date de 1599, époque de la publication de l'édit de Nantes, fut rapportée en France par M. le baron Percy, et fit long-temps partie de la célèbre collection d'armures que ce savant amateur avait rassemblée. A la vente du cabinet de M. de Monville, en 1837, elle fut vendue 1,530 fr. La disposition de la poignée, à double garde, renforcée de garnitures multipliées, est tout-à-fait dans le système de construction adopté au XVIᵉ siècle ; système qui devait bientôt céder la place à celui des rapières à gardes protégées par des coquilles. Le pommeau et tout le contour des gardes de cette épée sont couverts de petits bas-reliefs en médaillon, représentant des sujets religieux, des apôtres, des évangélistes, des anges, etc., qui contribuent à imprimer à cette épée un caractère tout-à-fait mystique, qui contraste singulièrement avec la destination guerrière d'un pareil objet. La plupart de ces sujets sont en outre entourés d'inscriptions pieuses qui font allusion au motif représenté. Ainsi, sur le pommeau on voit, d'un côté, la *Crucifixion*, avec cette inscription : VIDETE SI EST DOLOR SICUT DOLOR MEUS ; de l'autre, autour du sujet de la *Résurrection*, on lit : SURREXIT CHRISTUS DE SEPULCHRO. S. MARC. Sur les deux côtés étroits du pommeau sont représentés les apôtres saint Pierre et saint Paul. Sur le milieu du garde-main on lit, autour d'un médaillon représentant l'*Annonciation* : AVE GRATIA PLENA DOMINUS TECUM ; sur le milieu de la garde transverse,

autour de l'*Adoration des Mages*: MUNERA OFFERUNT APERTIS THESAURIS; à l'extrémité de cette garde, autour d'un petit sujet qui paraît figurer la *Circoncision*: POSTQUAM CONSUMMATI SUNT DIES; enfin, au milieu de la seconde garde, autour de la *Naissance du Christ*: PUER NATUS EST NOBIS ET FILIUS DATUS. Sur un médaillon encadré dans une espèce d'écusson héraldique, on voit, en outre, la *Visitation;* et sur une autre pièce qui renforce la garde inférieure, au milieu d'un riche cartouche supporté par des anges, paraît le portrait du monarque, accompagné de deux H H gravés sur les enroulements du cartouche, et du millésime 1599, gravé au bas du médaillon.

## PLANCHE 265.

### DÉTAILS DU PLAFOND DE LA SALLE DES GARDES SUISSES, AU PALAIS DE FONTAINEBLEAU.

Nous nous garderons bien, à propos de ces simples fragments, de faire ici l'histoire du château de Fontainebleau, dont l'origine remonte au moins au règne de Louis VII, mais dont l'ère de splendeur ne date réellement que du règne de François I$^{er}$. C'est en effet à ce monarque, si amoureux de gloire chevaleresque, de bâtiments magnifiques et de toutes les productions réunies des beaux-arts, que cette royale résidence dut de se voir entièrement rebâtie *à la romaine*, et transformée en un palais jusqu'alors sans modèle et sans égal. Henri II, qui hérita en partie des goûts de son père, continua à embellir cette somptueuse demeure; ses successeurs l'imitèrent, mais aucun d'eux n'y fit exécuter autant de travaux qu'Henri IV. Aussi les chiffres, les devises, les emblèmes et les allégories relatifs à ces divers monarques sont-ils prodigués à profusion sur toutes les parties de cet édifice, où l'on pourrait, sans sortir de son enceinte, faire un cours complet d'iconologie appliquée à l'histoire des Valois et des Bourbons. Le magnifique plafond à compartiments représenté par un fragment sur notre Planche est celui de l'ancienne *salle de bal* dite *des Cent-Suisses*, voisine de la chapelle du Roi. Cette salle, de quatre-vingt-dix pieds de longueur sur trente de largeur, doit incontestablement son érection à François I$^{er}$, puisque les chiffres et les emblèmes de ce prince se marient aux ornements de l'extérieur; mais l'intérieur, comme on peut en juger par notre plafond, qui subsiste encore en son entier, était partout décoré des insignes de Henri II. Il paraît même que les peintures qui tapissaient les lambris, peintures que l'on devait au pinceau du célèbre Nicolo dell'Abbate, reproduisaient une foule d'allégories qui faisaient allusion à la passion de ce monarque pour Diane de Poitiers. Quoi qu'il en soit, ce plafond, l'un des plus beaux de ce palais, qui en renferme tant de composition aussi riche que variée, est en bois de noyer, et contient vingt-sept compartiments octogones semblables à celui que représente notre Planche. Tous les ornements en sont dorés, et les chiffres, les croissants, s'enlèvent sur des fonds d'azur. Le goût de ces splendides plafonds, exécutés en menuiserie et en pièces de rapport, et présentant des renfoncements alternatifs distribués suivant certaines combinaisons géométriques, en carrés, en polygones de toute forme, en étoiles, etc., est particulier au XVI$^e$ siècle; et l'on doit convenir que les architectes de cette époque ont porté ce genre de décoration noble et grandiose à son plus haut degré de perfection. Il suffit de citer le plafond de la grande salle du palais de justice de Rouen, partagé en larges étoiles à six pointes, entremêlées de caissons triangulaires à pans brisés, et enrichi sur toutes ses surfaces des arabesques les plus élégants, pour donner une juste idée de la merveilleuse habileté de dessin et d'assemblage que déployèrent les artistes du XVI$^e$ siècle dans ce genre de composition.

Henri IV, avons-nous dit, plus qu'aucun de ses prédécesseurs immédiats, affectionna le séjour de Fontainebleau et y fit exécuter d'immenses travaux: aussi ses chiffres et ses emblèmes sont-ils, après ceux de François I$^{er}$, ceux que l'on rencontre le plus fréquemment sur les murs, les lambris et les plafonds de ce palais. Leur composition assez ordinaire est celle que nous avons sous les yeux: ce sont des H, groupés avec divers symboles particuliers à ce monarque, et que nous allons expliquer. Le premier chiffre présente une massue entre deux caducées. La massue seule, dans cet assemblage, constitue l'emblème personnel; les caducées étaient un emblème général de la paix, qu'on retrouve fréquemment employé sur tous les monuments de ce règne. Quant à la massue, elle rappelait Hercule, que la flatterie toute mythologique du temps se plaisait à personnifier dans Henri IV. Cet emblème, qui fut aussi, mais au moyen d'une hyperbole bien plus outrée encore, celui du chétif successeur du Béarnais, portait tantôt pour devise: *Invidia virtuti nulla est via*, et tantôt: *Erit quoque hæc cognita monstris*. Quant au second emblème, composé de deux sceptres liés à une épée, il fut particulièrement adopté par Henri IV, et symbolisait la réunion des deux royaumes de France et de Navarre sous une même domination; la devise, aussi simple que belle, était: *Duo protegit unus*. Cette devise a été tronquée, sur notre Planche, par le dessinateur, qui n'a conservé sur la bandelette que le mot *protegit;* réduisant ainsi cette délicate allusion à ne plus présenter qu'un sens matériel et vulgaire.

## PLANCHE 266.

### PETITES PORTES ENCLAVÉES DANS LES VANTAUX DE L'ÉGLISE DE SAINT-MACLOU DE ROUEN, OUVRAGE ATTRIBUÉ A JEAN GOUJON ET A SES ÉLÈVES.

A l'époque où M. Willemin publia cette belle Planche, l'opinion qui attribuait l'exécution des admirables portes de l'église de Saint-Maclou de Rouen à Jean Goujon ou à son école n'était fondée que sur une vague tradition du genre de celles que l'on est toujours sûr de rencontrer, circulant et se perpétuant, souvent contre l'évidence et la raison, auprès de tous les monuments de quelque célébrité. Mais depuis que M. Deville, à l'occasion de ses recherches sur les tombeaux de la cathédrale de Rouen, a prouvé par des titres authentiques la coopération de l'illustre sculpteur, sinon à l'exécution des portes elles-mêmes, au moins aux décorations de l'intérieur de l'église de Saint-Maclou, il est permis de fonder sur une base solide la supposition, qu'aucun document contraire ne vient d'ailleurs infirmer, que Jean Goujon exécuta également ou fit exécuter sous sa direction les portes de la même église. La considération du style de ces portes peut servir d'ailleurs à établir une coïncidence d'époques qui vient à l'appui de cette con-

jecture. La date du séjour de Jean Goujon à Rouen est fixée d'une manière positive par les extraits de comptes que M. Deville a cités dans son ouvrage. C'est pendant les années 1540 à 1542 que notre artiste, encore inconnu, et qui préludait ainsi à ses futurs chefs-d'œuvre, fut employé simultanément à décorer la cathédrale et l'église Saint-Maclou. Or, on ne saurait douter, à la vue des portes de cette dernière église, qu'elles ne soient de cette même époque. Les moulures en entrelacs dont elles sont décorées à profusion signalent à tout observateur la fin du règne de François I<sup>er</sup> et l'avénement du règne de Henri II. L'opinion des sculpteurs les plus versés dans la connaissance des styles et des procédés particuliers à chaque artiste vient d'ailleurs prêter à ces hypothèses l'appui d'une imposante confirmation. Ainsi, tout en convenant que la sculpture de ces portes est moins précieusement finie que celle de Jean Goujon, ce qui semblerait indiquer que cet artiste appela des mains auxiliaires à son aide pour l'exécution de cet immense travail, ils déclarent reconnaître dans la plupart des figures de cette riche composition le style et les ajustements qui caractérisent les œuvres du premier des sculpteurs français de la renaissance.

Ainsi, c'est donc à Rouen que l'admirable artiste, dont le berceau est encore inconnu, et dont la mort fatale est même enveloppée de voiles obscurs, dut s'exercer aux premiers travaux de son art; c'est de Rouen qu'il partit, semant peut-être sa route de quelques chefs-d'œuvre, tels que ceux qu'on lui attribue à Gisors, pour aller enrichir des trésors de son ciseau cette royale demeure d'Écouen, que le grand-connétable faisait élever alors, comme pour lutter de puissance et de faste avec son roi, qui l'avait disgracié.

Les portes de Saint-Maclou, qu'une administration éclairée s'occupe en ce moment de faire dépouiller de l'ignoble badigeon qui les encrassait, et qu'elle songe à faire restaurer complétement, garnissent les trois portails principaux de cette église. Deux sont à doubles vantaux et une à un seul. Chacun de ces vantaux est percé de petites portes, et ce sont deux de ces portes, celles qui s'ouvrent au côté septentrional de l'église, que représentent notre Planche. Par une association bizarre des souvenirs du paganisme aux traditions sacrées du christianisme, toutes ces portes sont couvertes d'arabesques mythologiques, de figures de nymphes, de satyres et d'allégories quelque peu lubriques, tandis que le dormant supérieur des vantaux est décoré de scènes religieuses, de figures de prophètes, d'apôtres ou de vertus chrétiennes. Les petites portes sont enrichies, ainsi que l'indique notre Planche, de larges tablettes de bronze qui portent des mascarons faisant office de *tiroirs* (nous avons déjà fait remarquer ailleurs que c'était le nom qu'on donnait alors aux poignées que l'on a de tout temps appliquées aux portes pour aider à les fermer). La tablette gravée en tête de la Planche appartient au petit portail latéral de la façade principale; mais nous nous voyons contraint de déclarer que, dans la reproduction de ce fragment, le dessinateur s'est grandement éloigné du sentiment d'énergique rudesse qui caractérise le modèle.

## PLANCHE 267.

DÉTAIL GRAVÉ AU TRAIT SUR UNE BOISERIE DU CHATEAU D'ÉCOUEN. — ORNEMENT D'UNE CHEMINÉE DU MÊME CHATEAU.

## PLANCHE 268.

DU CHATEAU D'ÉCOUEN; FIGURES ET ORNEMENTS GRAVÉS AU TRAIT SUR UNE BOISERIE.

Après avoir constaté, dans l'article précédent, le fait du séjour de Jean Goujon à Rouen, nous avons annoncé qu'en partant de cette ville, il dut se rendre à Écouen, où sans doute l'attirait l'espoir d'être employé aux grands travaux de construction et d'embellissement que faisait exécuter le connétable dans cette magnifique demeure. Jusqu'à ces derniers temps, la participation de l'illustre sculpteur à ces travaux, pour lesquels Jean Cousin, Jean Bullant et Bernard Palissy semblaient avoir mis en commun les trésors de leur science et de leur génie, était restée aussi problématique que sa coopération aux sculptures de l'église de Saint-Maclou. Pour résoudre la difficulté que présentait à la critique artistique l'existence d'un grand nombre de sculptures d'Écouen, qu'à cause de la différence tranchée des styles on ne pouvait attribuer à Jean Cousin, on supposait que Jean Bullant, qui d'ailleurs n'était connu que par des travaux d'architecture, avait bien pu faire aussi de la sculpture. Mais toutes ces incertitudes ont été levées par la rencontre inattendue d'un passage extrait de la dédicace d'un opuscule de Jean Goujon sur l'architecture (*Traduction de Vitruve, par Jean Martin*, Paris, 1547), et dans lequel l'auteur, s'adressant à Henri II, lui dit : « Cette œuvre est enrichie de figures nouvelles con-« cernant la maçonnerie, par maistre Jean Goujon, « naguères architecte de monseigneur le connestable, « et maintenant l'un de vostres. » Que Jean Goujon prenne ici le titre d'*architecte,* comme il le prenait à Rouen ceux de *maçon* et de *tailleur de pierres*, peu importe; on n'attachait pas alors à ces expressions la valeur précise et définie qu'on leur attache aujourd'hui; il n'en reste pas moins avéré que cet artiste travailla aux embellissements d'Écouen avant l'année 1547, époque vers laquelle tous les grands travaux de sculpture et de décoration étaient en effet achevés dans ce château. Or, si Jean Goujon fut employé aux travaux d'Écouen, en quelle qualité put-il y être employé, si ce n'est en qualité de sculpteur? Donc, une grande partie des sculptures d'Écouen, que l'on ne savait à quel artiste attribuer, et que toutefois, guidé par un sentiment analogique instinctif, on comparait aux plus beaux ouvrages de Jean Goujon, sont bien en effet de sa main, et doivent rester inscrits parmi ses titres de gloire les plus légitimes.

Ces considérations sont moins étrangères qu'on ne pourrait le supposer au sujet de ces deux Planches : en effet, c'est parce que nous croyons fermement retrouver dans la figure gravée au trait sur une boiserie du château d'Écouen le galbe des figures de Jean Goujon, sa manière d'agencer les draperies, de les soutenir par plusieurs ceintures étagées les unes au-dessus des autres, de les faire flotter avec une certaine afféterie remplie de grâce, que nous avons insisté sur la participation de ce maître aux embellissements d'Écouen. N'est-il pas

probable que son crayon moelleux et facile a bien pu tracer le trait de ces figures qu'un ciseleur de profession aura ensuite burinées. Ne croirait-on pas, en voyant cette Renommée que représente notre Planche, avoir sous les yeux l'ébauche de quelqu'une des admirables figures allégoriques dont il orna plus tard la façade du Louvre. Quant aux détails d'architecture projetés avec tant de science et décorés avec une élégance si coquette, ne pouvaient-ils pas bien sortir de la main qui traçait presque à la même époque les figures d'une édition de Vitruve? Au reste, cette figure et ces ornements décoraient une boiserie de la chapelle du château d'Écouen.

Le fragment d'ornement courant sculpté en relief et rehaussé de dorure forme le manteau de la belle cheminée de la salle des Gardes, que surmonte la magnifique figure de la Victoire montée sur un globe, et tenant d'une main une couronne, de l'autre un glaive; figure que l'on doit attribuer à bon droit au ciseau de Jean Goujon.

## PLANCHE 269.

SCULPTURES DE MARBRE INCRUSTÉES, COMPOSÉES PAR JEAN BULLANT, ET EXÉCUTÉES PAR BARTHÉLEMY PRIEUR.

## PLANCHE 270.

ORNEMENTS DU XVIe SIÈCLE : COURONNEMENT D'UNE PORTE DE MAISON, RUE DU CIMETIÈRE SAINT-ANDRÉ-DES-ARCS.

Il appartenait à Jean Bullant, l'architecte favori du connétable de Montmorency, qui lui avait confié le soin d'élever sa fastueuse demeure d'Écouen, de lui élever aussi ses fastueux mausolées. Nous disons ses mausolées, parce qu'un homme de la *taille* du connétable, si grand par sa faveur, ses titres et ses richesses, qu'il n'était guère en France que son souverain auquel il n'eût osé s'égaler, ne pouvait, comme un héros vulgaire, se contenter d'un seul tombeau. Il en eut donc deux : l'un, qui contenait son corps, était placé dans l'abbaye de Saint-Martin de Montmorency; l'autre, qui renfermait son cœur, dans l'église des Célestins de Paris. De ces deux mausolées vraiment royaux, dont Jean Bullant dirigea simultanément l'exécution, le dernier seul doit nous occuper, puisque les fragments de sculpture incrustée représentés sur nos deux Planches en proviennent. Ce monument, dont les *Antiquités nationales de Millin* (t. I, art. III, pl. 14) nous ont heureusement conservé la disposition générale, était l'ouvrage du sculpteur Barthélemy Prieur, et la tradition voulait que ce dernier eût consacré vingt années à le parfaire. A la vérité, lorsqu'on se prend à considérer attentivement la seule partie de ce prodigieux travail qui subsiste aujourd'hui, la colonne monumentale conservée au Musée de sculpture moderne, au Louvre, on est tenté de donner raison à la tradition et de croire qu'elle n'a point exagéré les labeurs et la constance de l'artiste. Le monument, dans son intégrité, se composait de trois corps distincts et symétriques, séparés par des grilles. Chacun de ces monuments partiels consistait dans une espèce de soubassement, formant niche découverte, sur lequel s'élevait une figure allégorique en bronze. Le monument central portait en outre, en arrière-corps, la colonne monumentale dont nous avons parlé, colonne qui constituait, à proprement parler, la partie principale, puisqu'à son sommet reposait, dans une urne funéraire, le cœur du héros auquel elle était consacrée. C'était à la décoration de cette colonne que l'artiste avait surtout appliqué la merveilleuse finesse de son ciseau. Qu'on se figure un fût légèrement flexueux de neuf pieds de hauteur, dont le noyau, en marbre blanc, est revêtu, de la base au sommet, de fines incrustations de marbre campan isabelle ciselées en relief. Ces incrustations figurent de légères cannelures ondulées, des couronnes annelées composées de feuilles d'acanthe, des feuillages et des arabesques qui enveloppent la convexité de la colonne, comme les rameaux d'un lierre vagabond.

Les fragments représentés sur notre Planche sont exécutés suivant le même procédé. Ce sont des incrustations en marbre blanc sculptées en relief et appliquées sur une tablette ou sur des bandeaux de marbre isabelle. On peut juger par ces divers motifs, qui ne sont guère réduits ici qu'au tiers de leur grandeur d'exécution, et surtout par le motif en entrelacs qui décore le haut de la seconde Planche, des énormes difficultés que devait rencontrer l'artiste pour découper et incruster dans le marbre des ornements de contours aussi délicats et aussi multipliés. La tablette principale, représentant les attributs de la justice, du commerce, de la navigation et de la paix, décorait le soubassement du monument central, de celui qui portait la colonne; aujourd'hui encore elle décore le socle tout uni sur lequel on a posé cette colonne, au Musée du Louvre. Quant aux bandeaux d'ornements courants, chargés parmi leurs entrelacs des alérions caractéristiques de la famille des Montmorency, ils formaient des frises terminales autour des soubassements. Quelques uns de ces fragments ont été également employés dans la décoration du socle actuel.

Des deux autres fragments d'ornement qui complètent la seconde Planche, l'un, terminé par un gros gland, est en marbre blanc et faisait partie d'un coussin qui supportait une statue agenouillée, au Musée des Monuments français; l'autre, employé en linteau de porte, est en pierre. Son ornementation se compose de ces espèces d'hippocampes, entremêlés de cassolettes et de feuillages, dont l'emploi annonce l'époque de la première renaissance, c'est-à-dire le règne de Louis XII ou celui de François Ier.

## PLANCHE 271.

TAPISSERIE EN CUIR DORÉ, EXÉCUTÉE AU XVIe SIÈCLE.

L'IDÉE d'appliquer des peaux préparées, en guise de tapisseries, à la tenture et à la décoration des appartements appartient essentiellement au moyen âge, et son origine, comme celle de presque toutes les inventions de cette période, se perd dans l'obscurité de ces temps reculés. Que l'art de préparer ces tentures vienne de l'Orient ou de Constantinople par l'entremise des Vénitiens, qui excellèrent au XVIe siècle dans leur fabrication, ou des Maures par l'Espagne, c'est une question qui n'est pas encore décidée. Ce qu'on sait de plus positif à cet égard, c'est que cette industrie, loin d'être bornée à quelques localités privilégiées, était répandue, vers la fin du moyen âge, dans

presque toute l'Europe, et que Venise en Italie, Cordoue en Espagne, Lille, Bruxelles, Anvers et Malines en Flandre; Avignon, Lyon et Paris en France, émettaient concurremment une énorme quantité de ces produits, qui sans doute se distinguaient les uns des autres par le goût diversifié de leurs ornements, aussi bien que par le choix des procédés de leur fabrication. La matière ordinaire de ces tentures était du cuir de chèvre, de veau ou de mouton, taillé en carrés égaux de deux pieds à deux pieds et demi de hauteur sur un pied et demi à deux pieds de largeur. Ces pièces de rapport, disposées par la nature de leurs ornements à se raccorder ensemble, étaient assemblées régulièrement, soit au moyen de coutures, soit à l'aide de la colle, soit enfin par simple juxta-position, maintenues par des lignes de petits clous, de manière à composer des tentures fixes ou mobiles, d'une grande solidité, et bien moins altérables que les tapisseries de laine par l'humidité et les insectes. Nous n'avons point encore parlé de la décoration de ces tentures, qui seule pouvait contribuer à leur donner de la valeur et à garantir le succès de leur vogue. Le système et les procédés employés pour cette décoration varièrent suivant les époques, en raison des perfectionnements que les progrès de l'industrie ne pouvaient manquer d'y apporter. Il est probable qu'à son origine, cette ornementation dut consister dans une simple application de couleurs et de dorures étendues à plat, de manière à figurer des ornements variés au gré du caprice de l'artiste. Plus tard, à l'aide de poinçons et de matrices ciselées, on imprima, sur le champ de la dorure, et comme par un gaufrage léger, des fleurons entiers, que des couleurs réchampies au pinceau faisaient ensuite valoir. C'est avec cette apparence, et sans aucune espèce de relief, si ce n'est la légère empreinte des ciselures du poinçon, que se présentent les plus anciens cuirs dorés que nous ayons été à même d'observer. Bientôt enfin, et lorsque cette industrie eut acquis ses derniers perfectionnements, le cuir, entièrement couvert d'une argenture, auquel une *bouillitoire* ou vernis particulier donnait par parties ou en totalité le riche éclat de l'or, recevait, en passant sous des planches profondément gravées, un gaufrage complet, qui faisait ressembler la plupart des ornements à des applications en relief. Toute la magie des couleurs brillantes, des vernis transparents qui modifiaient l'éclat de la dorure sans l'éteindre, était ensuite employée à compléter l'effet de cette somptueuse décoration, qui rivalisait d'intensité de ton et de transparence de couleurs avec les émaux les plus éclatants. C'est par l'emploi particulier de ce fond général d'argenture colorée, qui servait tantôt de champ, tantôt de couleur propre aux ornements imprimés sur les cuirs, que ceux-ci durent le nom d'*or basané*, qu'on leur appliquait, et qu'une logique plus rationnelle aurait dû transformer en celui de *basane dorée*. Cet art, qui avait brillé pendant plusieurs siècles d'un si vif éclat, et dont les produits, en quelque sorte inaltérables, étonnent encore aujourd'hui par la richesse, la variété infinie de leurs ornements et l'éclat de leurs couleurs, s'anéantit complétement, vers la fin du dernier siècle, aussi bien que l'art de la tapisserie de haute-lisse et que la fabrication des velours gaufrés, devant la funeste invasion des économiques papiers peints. Qui sait même si la durée éternelle de ces cuirs ne doit pas entrer en ligne de compte parmi les causes de leur abandon, chez un peuple devenu aussi avide que le nôtre de nouveautés et de changement?

Nous n'aurons que bien peu de mots à ajouter à la suite de la description des procédés généraux de cette curieuse industrie pour caractériser le beau fragment que nous avons sous les yeux. Le style splendide de ses ornements indique assez qu'il ne peut remonter plus haut que la fin du XVI<sup>e</sup> siècle. On voit facilement qu'indépendamment des bordures, il est composé de quatre pièces qui nécessitaient pour leur exécution l'emploi de deux planches différentes, dont l'une portait la contre-partie des ornements de l'autre, de manière à ce que, de leur juxta-position, résultât un motif complet, double en largeur de celui qu'aurait porté une planche isolée. L'emploi de ces doubles planches avait pour but d'abord d'agrandir les motifs, ce qui ajoutait à leur effet; ensuite de faire en sorte que la série des motifs, au lieu de se répéter perpendiculairement dans le même ordre, semblât se varier et s'interrompre, par l'interposition *en quinconce* des mêmes motifs ajustés suivant un ordre différent.

## PLANCHE 272.

PAVÉ EN STUC D'UNE CHAMBRE DE L'ANCIEN
HÔTEL DE SULLY, OUVRAGE DE LA FIN
DU XVI<sup>e</sup> SIÈCLE.

## PLANCHE 273.

PAVÉS EN FAÏENCE INCRUSTÉS EN MASTIC
DE COULEUR, OUVRAGE DU XVI<sup>e</sup> SIÈCLE.

## PLANCHE 274.

DESSINS DE MEUBLE, D'ORNEMENT ET DE PAVÉ,
DU XVI<sup>e</sup> SIÈCLE.

Ces trois Planches nous offrent réunis différents systèmes de pavage appliqués à la décoration des édifices publics ou particuliers, au XVI<sup>e</sup> siècle. Les pavages en stuc, ou plutôt en plâtre battu et encollé, que l'on colorait au pinceau à la manière des fresques, et qu'on chargeait ainsi de compartiments et d'entrelacs variés, restèrent en usage jusqu'au commencement du XVIII<sup>e</sup> siècle, et il n'est pas rare, dans les maisons anciennes, d'en rencontrer encore dont les couleurs et les motifs n'ont pas complétement disparu. Il est incontestable que le magnifique pavage de l'hôtel Sully, que nous avons sous les yeux, a été exécuté par ce procédé, et non à l'aide de pâtes colorées, comme dans les procédés employés pour la fabrication des stucs. Au reste, les dessins exécutés suivant ce système présentaient l'avantage d'une grande solidité et d'une durée presque égale à celle du stuc, les couleurs pénétrant profondément dans l'épaisseur du plâtre, et résistant, par ce moyen, très long-temps au frottement. Le riche spécimen reproduit sur notre Planche témoigne assez que ce genre de décoration, quoique universellement usité jusque dans les plus modestes habitations, était cependant susceptible de prendre un large développement et de contribuer à l'embellissement des plus somptueuses demeures. Sa composition, quoique limitée à deux couleurs, est d'un grand effet, et le style de son dessin rappelle celui des meilleurs maîtres. Au reste, ce mérite ne saurait étonner, lorsqu'on se rappellera que c'est

Androuet-Ducerceau qui dirigea la construction et la décoration de l'hôtel Sully, qu'il édifia pour l'illustre ministre de Henri IV, sur l'emplacement de l'ancien hôtel des Tournelles.

On rencontre fréquemment une modification du système de pavage que nous venons d'indiquer, laquelle consistait à insérer, comme par incrustation, dans le plâtre encore mou, de petits carreaux de marbre noir, variés de forme et disposés de manière à former certaines combinaisons symétriques. On traçait ensuite sur le plâtre, à l'aide d'une pointe, des lignes figurant diverses partitions : procédé économique qui donnait à l'ensemble l'aspect d'un élégant pavage entièrement composé de pièces de rapport.

Les deux spécimens représentés sur la Planche 273 ont dû être exécutés au moyen de deux procédés que nous avons déjà décrits précédemment. Le premier consistait à imprimer sur la terre molle, au moyen d'une planche gravée en relief, des creux peu profonds, dans lesquels on introduisait un émail coloré qui remplissait ces cavités, et tranchait par l'opposition de sa couleur avec la couleur de la terre servant de champ. Le second, modification légère du système précédent et ne réclamant d'ailleurs l'emploi d'aucun type préparé, consistait à graver profondément, à l'aide d'un poinçon, des dessins sur la terre molle, et à insérer dans ces sillons un émail ordinairement de couleur bleue. On retrouve assez fréquemment en Haute-Normandie, et surtout aux environs de Forges, dont la terre blanchâtre et d'excellente qualité se prêtait merveilleusement à la pratique de ce procédé, des échantillons de ce genre de pavage, que nous avons déjà comparé à une sorte de *niellure* : tantôt les pièces en sont carrées, suivant l'usage le plus commun ; tantôt elles affectent des formes variées dont l'assemblage permettait d'exécuter des combinaisons d'un effet aussi riche que diversifié.

Il est souvent assez difficile, lorsqu'on n'a qu'un dessin pour guide, de déterminer, en l'absence de l'objet original, les procédés qui ont dû servir à la fabrication de ce dernier : aussi ne trancherons-nous pas la question de savoir quel fut le système suivi pour l'exécution du groupe de pavés représenté sur la Planche 274. Le goût et l'agencement de leur décoration les rapproche beaucoup des pavés en terre rouge ou brune émaillée de jaune, mais l'emploi de trois teintes dans le coloriage semble les classer dans un rang à part. Peut-être sont-ils exécutés, comme les précédents, par incrustation.

L'ornement courant figuré au-dessus de ce groupe est une bordure de vitrail, qui ne doit pas remonter plus haut que le commencement du XVIIe siècle.

La table en guéridon représentée en tête de la Planche, ramenée à des proportions plus exactes, fournirait le modèle d'un des meubles les plus élégants de ce genre. On voit facilement qu'elle est empruntée à une miniature dont l'exécution doit dater du commencement du XVIe siècle.

## PLANCHE 275.

### DIVERS MONUMENTS DU COMMENCEMENT DU XVIe SIÈCLE : CHIFFRES ET DEVISES DE PIERRE DE ROHAN, ETC. — DESSIN DE PAVÉ.

La riche épée de parade représentée en tête de cette Planche constituait les insignes de grand-écuyer, dont la charge survécut à celle de connétable, et qui succéda en grande partie aux droits de ce dernier. Au connétable appartenait le droit de porter l'épée royale nue, la pointe en haut ; au grand-écuyer, celui de la porter en écharpe dans son fourreau, qui devait être, ainsi que la ceinture et le porte-épée, de velours violet ou bleu semé de fleurs de lis d'or en broderie (Favyn, *Des Officiers de la Couronne*, p. 291). Dans les grandes cérémonies, telles que les entrées royales, le grand-écuyer marchait directement devant la personne du roi, portant, comme nous venons de le dire, l'épée royale dans le fourreau. De ce droit honorifique dérivait pour lui celui de prendre cette épée pour emblème, et de la faire peindre aux deux côtés de l'écu de ses armes. Alain Chartier, décrivant l'entrée de Charles VII à Paris, dit que : « Le grand-es-
« cuyer d'escuyerie, sur un grand destrier, portoit une
« grande espée en écharpe qui estoit toute semée de
« fleurs de liz d'or d'orfévrerie » ; et décrivant ailleurs l'entrée du même monarque à Rouen, il dit que :
« Devant le roy estoit Poton de Xaintrailles, bailly de
« Berry et grand-escuyer d'escuyerie, armé de plain
« harnois, monté sur un grand destrier harnaché de
« veloux azuré, à grands édifices (c'est-à-dire *à grands
« ramages* ou *feuillages*), lequel portoit la grande
« espée de parement du roy, dont le pommeau et la
« croix estoient d'or, la ceinture et la gayne d'icelle
« espée couvertes de veloux azuré, semé de fleurs de
« liz d'or ; la boucle, le mordant et la bouterolle de
« mesme, c'est-à-dire d'or. » Il était impossible de décrire plus exactement que ne le fait le naïf historien l'épée que nous avons sous les yeux.

L'agencement formé d'un bourdon de pèlerin, d'une escarcelle semée de bourdons et de coquilles, avec une coquille pour fermail, et portant inscrite sur l'écharpe la devise : *Dieu gard de mal le pèlerin*, le tout entouré d'un chapelet entremêlé de coquilles, formait la devise particulière de Pierre de Rohan, seigneur de Gié et comte de Marle, qui l'adopta sans doute en mémoire des voyages qu'il avait faits à Saint-Jacques de Compostelle. Cet illustre personnage, que Louis XI créa maréchal de France en 1475, et que Charles VIII et Louis XII honorèrent de leur constante affection, s'était plu à décorer son château de Verger en Anjou d'une foule de monuments, statues, vitraux, sculptures, tapisseries, etc., qui reproduisaient à la fois ses traits, ses actions d'éclat, ses armes, ses devises et les portraits des membres de sa famille. Les deux lettres ornées représentées sur notre Planche figuraient au nombre de ces devises dont nous venons de parler. La première indiquait le prénom de *Pierre*, qui portait le maréchal, et la *guivre* introduite dans la courbure de cette lettre rappelait les alliances de ce dernier avec la maison de Milan. L'écu de Milan entrait en effet dans les armoiries de Pierre de Gié, qui étaient : *écartelé ; au 1 et au 4 contr'écartelé de Navarre et d'Évreux ; au 2 et au 3 de Rohan brisé d'un lambel de trois pendants qui est Gié ; sur le tout de Milan*. Nous confessons n'avoir pu découvrir à quel souvenir faisaient allusion les clés d'or qui sèment le fond de cette lettre. Quant à la lettre F, semée de larmes d'argent et entortillée d'une cordelière, il est indubitable qu'elle doit s'appliquer à *Françoise* de Porhoët ou de Penhoët, comme l'appelle Montfaucon, première femme du maréchal de Gié et mère de ses trois fils : c'est sans doute après l'avoir perdue que celui-ci fit tracer ce souvenir funèbre sur les vitres de son château. Montfaucon (t. IV,

pl. 24, 25 et 26) a reproduit trois portraits du maréchal de Gié d'après les tapisseries, les sculptures et les vitraux du château de Verger. Aux renseignements que nous avons déjà donnés (Planche 114) sur l'escarcelle des pèlerins, ajoutons que les anciens auteurs français appellent souvent l'escarcelle l'*escharpe*, parce qu'elle était attachée à cette dernière : ainsi, Guill. Guyart dit, en parlant de Philippe-Auguste :

L'*escharpe* et le *bourdon* va prendre
A Saint-Denis dedans l'église.

On n'a point encore déterminé d'une manière positive l'étymologie du mot *bourdon*. On donna vers la fin du moyen âge le nom de *bourdonnasse* à des lances dont le bois était pourvu, à la poignée, d'une double garniture creuse qui devait mettre la main du chevalier à l'abri des rencontres de la lance ennemie. Cette garniture faisait ressembler, jusqu'à un certain point, la lance qui en était pourvue au bourdon du pèlerin, qui portait aussi une double garniture à la poignée.

Le beau motif de pavé représenté au bas de la Planche est extrait d'un manuscrit contenant une traduction du *Trésor* de Brunetto Latini, exécutée à la fin du xv° siècle pour le seigneur de la Gruthuyse.

## PLANCHE 276.

MEUBLES DU COMMENCEMENT DU XVI° SIÈCLE;
COFFRE VULGAIREMENT APPELÉ *BAHUT*.

## PLANCHE 277.

BUFFET A DEUX PARTIES ET AUTRES MEUBLES
(FIN DU XVI° SIÈCLE).

Les meubles variés réunis sur ces deux Planches pourront servir à donner une idée de la succession de formes et de détails décoratifs par laquelle passa le goût, dans le courant du xvi° siècle; il s'en faut bien, en effet, que les objets groupés sur chaque Planche soient tous de l'époque que le titre leur assigne : ainsi, s'il fallait établir entre eux un ordre chronologique, il est incontestable que les deux chaires sculptées se placeraient en tête de la série, comme appartenant aux premières années du xvi° siècle; viendraient ensuite les quatre panneaux de la Planche 277, qui leur sont de très peu postérieurs, puis le coffre et le buffet si richement ornés, qui sont évidemment tous deux de la fin du xvi° siècle, et enfin le petit siége pliant, qui touche presqu'au xvii°.

Les deux belles chaires gravées sur la Planche 276 offrent des spécimens précieux et complets de ces chaires magistrales, c'est-à-dire du maître ou de la maîtresse du logis, qui occupaient de fondation la place d'honneur, près du lit ou du foyer. La première porte pour ornements l'écu de France supporté par deux anges, ce qui semblerait indiquer qu'elle aurait eu jadis une destination royale. La couronne ouverte qui surmonte l'écu ne permet guère de faire descendre la date de son exécution plus bas que le règne de Louis XII. Quant aux deux anges employés pour *tenants*, ils ne sauraient contribuer à fixer une époque précise, car, quoique l'adoption de ce genre de *supports* ne devienne à peu près invariable qu'à partir de François II, cependant on les rencontre accidentellement dès le règne de Charles VI. La seconde chaire, d'une ornementation bien plus riche encore que la première, présente dans ses bas-reliefs une suite de sujets religieux qui semblent imités de ces diptyques d'ivoire dont l'usage fut si fréquent au xv° siècle, comme invitatoire de dévotion particulière. L'ordre des sujets sculptés sur le dossier commence par le bas : le premier représente la *Présentation* de la Vierge au temple, à l'âge de trois ans, par ses parents saint Joachim et sainte Anne, fait qui n'est rapporté que par les Évangiles apocryphes. Vient ensuite la crèche, puis l'adoration des Mages, et enfin la fuite en Égypte. Sur le devant du siége sont sculptées trois figures représentant, selon toute probabilité, les patrons du possesseur, savoir : saint Jean Porte-Latine, sainte Anne et saint Jacques de Galice.

Le coffre, improprement appelé *bahut*, ainsi que nous l'avons fait remarquer ailleurs, offre, dans ses riches détails surchargés de broderies et de figures, toute la luxuriante ornementation des meubles de la seconde moitié du xvi° siècle. Une particularité qui se rattache à ce meuble, et qui n'est pas sans intérêt, en ce que, en même temps qu'elle fixe sa date, elle prouve que les sculpteurs, huchiers ou imagiers de cette époque travaillaient souvent d'après des modèles gravés, c'est qu'on retrouve les trois *termes* formant cariatides entre les panneaux de ce coffre dans un ouvrage de l'architecte dijonnais Hugues Sambin, publié à Lyon en 1572, et intitulé : *De la Diversité des Termes dont on use en architecture*.

Si la richesse des détails prodiguée sans discernement et sans mesure, entassée, accumulée, était toujours un indice certain de l'élégance et du bon goût des objets auxquels elle s'applique, aucun meuble ne serait à comparer au buffet à deux parties représenté sur la Planche 277. Certes, il est impossible de rassembler dans un espace étroit plus de cariatides, de mascarons, de chimères, de frises surchargées, de broderies exubérantes, que le sculpteur n'en a fait entrer dans cette devanture; mais il est juste de dire que toute cette ornementation déréglée, et en quelque sorte délirante, n'arrive à produire qu'un effet confus, une monstrueuse superfétation. D'ailleurs, le choix, l'agencement et le style de ces ornements sont aussi peu justifiables que leur accumulation. Le sujet principal, c'est-à-dire la petite nymphe encadrée au centre dans un double portique, est imperceptible au milieu de toutes ces gaines bâtardes, de tous ces masques hideux, de toutes ces formes hybrides qui l'enserrent et l'étouffent. Toutefois, en raison de ses défauts mêmes, et quoiqu'elle ait le tort de ressembler à s'y méprendre à ces rajustages grossiers que les marchands charpentent si facilement aujourd'hui avec des débris de vieux meubles, cette composition étrange et bizarre n'est pas dépourvue d'intérêt et d'enseignement. C'est, en son genre outré, un type curieux qui témoigne des excès où conduisit souvent, au xvi° siècle, la manie de faire du luxe et de *jouer* la magnificence, à force d'ornements et de détails entassés. Il n'est pas jusqu'aux panneaux disposés autour de ce meuble qui ne puissent fournir une utile comparaison. Les premiers caractérisent le point de départ de cette ornementation, et le dernier la décadence et la fin. Il n'est pas sans intérêt de constater, comme un témoignage de la faveur extraordinaire qu'ont acquise depuis quelques années tous ces vieux meubles si dédaignés depuis un siècle ou deux, que ce buffet, à la vente de M. de Monville en 1857, a été adjugé au prix de 1000 fr.

## PLANCHE 278.

LIT ET ORNEMENTS DE LA MOITIÉ DU XVIᵉ SIÈCLE.

## PLANCHE 279.

LIT ET ORNEMENTS DU XVIIᵉ SIÈCLE.

La couche somptueuse et d'un beau caractère représentée sur la première de ces Planches est tirée d'un recueil sans titre, en 46 Planches, de meubles divers, tels que lits, tables, dressoirs, buffets, crédences, etc., dessinés et publiés, vers 1576, par Androuet du Cerceau. La plupart de ces meubles pèchent par cette accumulation de détails que nous condamnions à juste titre dans l'exemple de la Planche précédente, et les lits, en particulier, par des formes bizarres et tourmentées qui paraissent le comble du mauvais goût; mais celui-ci, par exception, se distingue des autres par une ordonnance noble et régulière, et de majestueuses proportions. Ces lits, de forme presque carrée, constituaient ce qu'on appelait des lits à ruelle, parce que, adossés au fond d'un appartement par leur chevet, ils permettaient de ménager de chaque côté un de ces petits réduits appelés *ruelles*, que les causeries des beaux esprits du XVIIᵉ siècle ont rendus si célèbres. Les ornements qui encadrent la Planche sont tirés des bordures d'un magnifique livre d'heures, imprimé vers le milieu du XVIᵉ siècle.

Le lit représenté sur la Planche suivante est un lit bourgeois, à colonnes destinées, comme dans l'exemple précédent, à supporter un ciel. Il n'est guère remarquable que par sa grandeur et par cette double particularité qu'il présente d'avoir sa date (1632) inscrite sur une tablette, et une porte ouvrant à charnières, pour permettre de s'y introduire plus facilement. Un escabeau, placé à la descente de cette porte, devait, en outre, servir à rendre l'accès du lit exempt de toute incommodité.

## PLANCHE 280.

MIROIR ET USTENSILES DIVERS DU XVIᵉ SIÈCLE.

## PLANCHE 281.

SOUFFLET EN BOIS SCULPTÉ (CABINET DE M. SAUVAGEOT).

Tous les petits meubles ou ustensiles réunis sur ces deux Planches font partie de la Collection de M. Sauvageot, amateur, à Paris; Collection que le goût délicat de son heureux possesseur sait contenir dans des limites d'autant plus étroites qu'il n'y admet que des objets d'une provenance sûre ou d'un intérêt incontestable, et que toute pièce d'un mérite vulgaire ou d'une intégrité suspecte en est impitoyablement exclue. Si la modestie peut-être excessive de cet amateur distingué n'imposait à notre amitié l'obligation d'une réticence presque absolue, nous aimerions à faire connaitre par quelques détails cette charmante Collection, ne fût-ce que pour prouver jusqu'à quel degré de perfection un goût sûr, joint à un amour ardent des belles choses et à une volonté persévérante, peut, même au sein de cette médiocrité dorée dont parle Horace, porter une collection privée, lentement amassée comme un trésor de jouissances délicates et d'études sans prétention. Mais puisque ce témoignage d'une discrète admiration ne pourrait manquer d'alarmer la modestie de notre ami, nous restreindrons nos éloges aux seuls objets qu'il a bien voulu laisser publier.

Le beau miroir représenté sur la première Planche est un des plus élégants spécimens de la composition de ce genre de meubles, que la gracieuse imagination des artistes du XVIᵉ siècle se plut à décorer d'emblèmes et d'attributs mythologiques ou allégoriques. Les miroirs historiés de cette époque sont d'autant plus rares que le luxe des glaces d'une certaine dimension était encore fort restreint, et que, excepté chez les grands, on ne connaissait guère que les petits miroirs circulaires que nous avons remarqués dans les miniatures de la fin du XVᵉ siècle. Aussi, quoique l'original de ce joli meuble soit de fort petite dimension, et que sa hauteur totale atteigne à peine 18 pouces, le miroir est-il encore en métal poli?

Les autres ustensiles qui lui servent d'accompagnement, tels que peigne en ivoire, mouchettes et clef en bronze, réduits à peu près à la moitié de leur grandeur réelle, témoignent de la recherche élégante que les artistes du XVIᵉ siècle savaient mettre à ces objets de l'usage le plus vulgaire, que notre luxe a depuis long-temps déshérités de ses embellissements. Les peignes anciens, en bois ou en ivoire, que l'on retrouve aujourd'hui dans les cabinets, à quelque époque qu'ils appartiennent, sont toujours chargés de riches ciselures, de devises gracieuses, d'incrustations ou de dentelles découpées à jour. Parmi les plus anciens, les plus riches venaient sans doute de l'Orient, car on retrouve dans leurs ornements, dans les incrustations qui les recouvrent, le style et les procédés qui appartiennent à l'industrie de ces contrées. Quant aux clefs, on sait que les artistes du XVIᵉ siècle, si habiles à modeler et à ciseler les métaux, se plurent à traiter ces petits instruments en objets de prédilection. Rien de plus élégant que les deux chimères adossées dont ils firent le motif ordinaire de la partie que nous avons transformée en un maussade anneau. La clef que nous avons sous les yeux présente un type aussi complet que finement terminé de ce genre de motif, qui fut répété avec des variantes infinies. L'art de la serrurerie proprement dite fut porté au XVIᵉ siècle à un haut degré de perfection, qu'avec tous les progrès de notre moderne industrie, on parviendrait à peine à égaler aujourd'hui. On construisait alors des serrures avec des gardes d'une ténuité et d'une multiplicité prodigieuses; à doubles et triples canons, insérés les uns dans les autres; à six, huit et dix verrous, qui ne se tiraient successivement qu'à l'aide de six, huit ou dix tours de clef. C'est dans l'*Ouverture de l'art de serrurerie*, par Mathurin Jousse, qu'il faut étudier la construction de ces étonnants chefs-d'œuvre de précision, si l'on veut arriver à s'en former une idée juste et complète.

Le large soufflet en bois sculpté, terminé par une virole de bronze d'un élégant travail, est encore un de ces meubles vulgaires, à la décoration desquels la délicatesse de nos artistes refuserait aujourd'hui de descendre. Les sculpteurs, les peintres même du XVIᵉ siècle, ne rougissaient pas cependant de contribuer à leur embellissement. On sait que c'est un soufflet appartenant jadis à notre grand acteur

Talma que l'un des portraits les plus authentiques de l'immortel Shakspeare nous a été conservé; et celui que nous examinons, par la recherche coquette de ses détails, par la composition ingénieuse de son revers, témoigne assez que la main exercée d'un artiste n'a pas dédaigné d'en combiner les ornements.

## PLANCHE 282.

OUVRAGES EN BRONZE ET EN FER DU XVIᵉ SIÈCLE
(CHANDELIER, ETC.).

## PLANCHE 283.

CHANDELIER ET USTENSILES EN BRONZE
ET EN FER, OUVRAGE DU XVIIᵉ SIÈCLE.

CES divers objets, auxquels on ne saurait rapporter aucune particularité historique, ne peuvent guère suggérer qu'une simple désignation. Le petit poignard figuré à droite de la première Planche, et qui a pour pendant, à gauche, sa gaîne élégante, est en fer ciselé. Aux deux bouts de sa traverse est pratiquée une ouverture carrée, qui s'adaptait au pivot du rouet de l'arquebuse, et servait à bander cette arme. Sur la Planche suivante, on voit représentée, également à droite, une autre clef d'arquebuse, construite suivant un système différent. La pièce qui lui sert de pendant est une bouterolle de fourreau d'épée, copiée d'après un modèle gravé en bois. Les deux chandeliers en bronze figurés sur l'une et l'autre Planches peuvent passer pour deux modèles exquis de ce genre de meubles, auxquels le XVIᵉ siècle attribua ces formes un peu lourdes et massives qu'il sut cependant déguiser sous la richesse de l'ornementation. L'une de ces deux belles pièces est maintenant dans la Collection de M. Sauvageot.

## PLANCHE 284.

OUVRAGES EN IVOIRE ET EN BOIS DE CERF
(XVIᵉ SIÈCLE).

## PLANCHE 285.

ORFÉVRERIE DU XVIᵉ SIÈCLE. — COUPOIR
EN FER DORÉ.

PASSONS rapidement sur ce petit couteau en ivoire, dont la construction, de la forme vulgairement appelée *eustache*, est aussi grossière que son motif est élégant; bornons-nous même à citer la belle poire à poudre taillée dans une énorme racine de bois de cerf, et passons de suite aux petits meubles en orfévrerie représentés sur la seconde de ces Planches. La petite cuiller de poche, en vermeil, est à triple fin, c'est-à-dire qu'elle présente, outre sa partie principale, le cuilleron, une fourchette dont les pointes s'insèrent dans deux petites gaînes placées à la partie postérieure, et un petit stylet ou cure-dent, qui se loge dans la tige. Le manche est, en outre, brisé vers la bifurcation de la fourchette, ce qui permet, en faisant glisser un petit fourreau mobile, de fléchir ce manche et de le rabattre sur le cuilleron, ou de le fixer dans sa position directe, en ramenant le fourreau sur la charnière. Ce petit ustensile, d'une construction aussi ingénieuse qu'élégante, appartient par le style de ses ornements au XVIᵉ siècle.

Nous n'en saurions dire autant des deux autres ustensiles représentés sur la même Planche, et, nous devons nous hâter de le dire pour la justification de M. Willemin, il y avait long-temps que cet honorable artiste avait reconnu son erreur, au moins relativement à l'instrument qualifié de *coupoir*. Le style des ornements de ce meuble, qui simule assez bien celui des entrelacs du XVIᵉ siècle, lui avait fait adopter l'opinion que cette espèce de cisaille était une production de cette époque et de notre industrie; mais il fut bien détrompé lorsqu'on lui prouva plus tard que c'était un instrument d'origine orientale, avec lequel les Indous hachent le bétel avant de le mâcher. On peut hardiment provoquer la même rectification à propos de la petite cuiller dont le manche est orné de feuillages en filigrane. Il nous paraît plus que probable que ce spécimen d'une industrie dans laquelle ont excellé de tout temps les Orientaux appartient à la même provenance que le coupoir. Les deux cuillers représentées sur cette Planche sont maintenant en la possession de M. Sauvageot.

## PLANCHE 286.

DEVISES ET EMBLÈMES DE HENRI II ET DE DIANE
DE POITIERS. — TABLE DE LA CHAMBRE
DE HENRI II.

LA chapelle de Vincennes, fondée par Charles V, continuée par ses successeurs, et enfin achevée par Henri II, présentait dans ses vitraux, ses sculptures et enfin dans toutes ses décorations, une foule de devises et d'emblèmes allusifs à ce monarque et à son amour pour Diane de Poitiers. On prétend même que, sur les vitraux peints par Jean Cousin, on remarque encore la figure de cette célèbre maîtresse, représentée dans le purgatoire, entièrement nue, et serrant les bras contre sa poitrine. Selon la tradition, cette figure était son image frappante, et on l'admirait comme un chef-d'œuvre de l'art. (Millin, *Antiq. nation.*, t. II, p. 50.) Les emblèmes représentés sur notre Planche sont trop connus pour avoir droit à une longue explication. On sait que Henri II en fit couvrir les palais, les châteaux, les objets d'art, et jusqu'aux meubles les plus vulgaires qui furent exécutés sous son règne et destinés à son usage : croissants, carquois, arcs et flèches, chacun de ces emblèmes, figurant les attributs de Diane, avait pour but de proclamer son amour pour Diane de Poitiers. Il n'était pas jusqu'à son chiffre, composé d'un H et de deux DD entrelacés, qui ne consacrât partout le souvenir de cette constante passion.

La table qui figure au bas de la Planche est extraite d'une gravure représentant Henri II blessé à mort. Cette planche a pour titre : *Le roi Henri II qui est dans son lit de mort, aux Tournelles, le 10 juillet 1559*, et fait partie d'un recueil de gravures en bois intitulé : « Premier volume contenant quarante ta- « bleaux ou histoires diverses qui sont mémorables, « touchant les guerres, massacres et troubles advenus « en France en ces dernières années, etc. (c'est-à-dire, « de 1559 à 1570), in-folio. » Ce recueil précieux, gravé en 1570, par J. Perissim et Tortorel, est assez rare, surtout lorsqu'il est bien conservé. Il en existe une copie, exécutée sur cuivre en Allemagne vers la même époque, qui n'est pas moins rare que l'original.

La Planche dont il est ici question, et qui est numérotée 3 et 4 dans le recueil cité, n'est pas une des

moins intéressantes. On y voit Henri II couché dans un lit magnifique, et la tête en partie enveloppée de bandages. Auprès de son chevet se tiennent le cardinal de Lorraine, la Reine, le connétable de Montmorency et plusieurs autres seigneurs. Au pied du lit est représenté le Dauphin. Auprès de la table, on remarque un médecin qui s'empresse de préparer une potion tandis qu'un autre présente une fiole au Roi. La table est chargée de différents vases et ustensiles, dont la triste scène qui fait le sujet de cette Planche explique assez la nature et l'emploi. Des médecins envoyés de Flandre par le roi d'Espagne sont introduits, et viennent offrir le tribut de leurs inutiles secours. Par une ouverture, on voit dans la campagne des courriers qui partent en toute hâte, sans doute pour aller répandre la triste nouvelle de l'état désespéré du Roi. Cette gravure, si intéressante par les nombreux détails de situation, de costume et d'intérieur qu'elle présente, a été reproduite dans Montfaucon, t. V, pl. 8.

## PLANCHE 287.

### COUVERTURE D'UN MANUSCRIT GREC DU XVI<sup>e</sup> SIÈCLE, DE LA BIBLIOTHÈQUE DU ROI.

Le manuscrit décoré de cette riche reliure appartient à la Bibliothèque Royale, où il est coté sous le n° 2737. Il vient de la Bibliothèque de Fontainebleau, qui contenait, au XVI<sup>e</sup> siècle, à peu près tout ce que nos rois possédaient de plus précieux en manuscrits. Il renferme trois ouvrages : le *Cynegeticon*, ou *Poëme de la Chasse*, d'Oppien ; le traité *de la Chasse*, de Xénophon, et le poëme de Manuel Philé, *sur les Traits propres aux Animaux*. Ange Vergèce, de Crète, le prince de tous les calligraphes de son temps, l'a entièrement écrit de sa main, et l'on a conservé la tradition que sa fille en peignit elle-même les figures, au moins celles qui accompagnent les vers d'Oppien ; car, pour celles ajoutées au Manuel Philé, elles sont d'une autre main et d'un mérite supérieur. Ces divers enrichissements se composent d'animaux admirablement dessinés et peints, de grandes initiales exécutées sur des fonds arabesques, et de têtes de chapitres du même genre, avec figures très délicatement miniaturées. Quant à l'écriture de Vergèce, on sait qu'elle excita de son temps une admiration universelle : ceux qui se piquaient de bien écrire le grec s'efforçaient d'imiter sa pureté. On fit un mérite à Henri Estienne d'approcher du goût d'Ange Vergèce, dans la manière dont il écrivait le grec. Enfin François I<sup>er</sup>, voulant faire graver des poinçons grecs pour l'imprimerie royale, chargea Vergèce d'en tracer les modèles, et de les fournir à Garamond. Celui-ci les copia fidèlement, et les éditions faites avec ces caractères simulent assez exactement les manuscrits de Vergèce.

A la fin du volume qui nous occupe se lit une souscription en grec, qui atteste qu'il a été écrit *à Paris, sous le règne et par l'ordre de Henri II, de la main d'Ange Vergèce, Crétois, en l'année* 1554. C'est donc par erreur que l'on a répété dans plusieurs ouvrages que ce manuscrit avait été exécuté par ordre de Henri II encore dauphin, puis donné par François I<sup>er</sup> à Diane de Poitiers. Rien n'indique qu'il ait appartenu à cette favorite ; s'il en porte les emblèmes, c'est qu'Henri II en couvrit tous les monuments qu'il fit exécuter.

Occupons-nous maintenant de la reliure. Il est à regretter que M. Willemin, gêné par la dimension uniforme des Planches de son ouvrage, ait été contraint de supprimer les deux bandeaux d'ornements qui répétaient symétriquement, à droite et en bas, les bandeaux opposés. En les restituant par la pensée, on aura, dans sa grandeur exacte et dans toute sa magnificence, l'aspect complet de ce riche monument. Cette reliure, vrai chef-d'œuvre d'un art qui, au XVI<sup>e</sup> siècle, produisit des merveilles qui n'ont point été surpassées, est exécutée à l'aide de fers à gaufrer et de dorures, sur maroquin de deux couleurs. Les parties noires sur la gravure sont également en maroquin noir. Le fond semé de points, les carquois, arcs et flèches, sont en maroquin jaune. Enfin les rinceaux, les entrelacs, les bandes séparant les compartiments, les encoignures fleuronnées, et les points disposés en triangle qui couvrent le fond, sont dorés. Il en est de même des quatre mufles de lion, qui, richement dorés en plein, simulent des plaques de métal repoussées. Le médaillon central, délicatement miniaturé, représente Diane suivie de son chien favori. Le plat opposé de la couverture est occupé par un médaillon aux armes de France. A ceux qui désireraient des renseignements plus étendus sur ce volume, nous indiquerons la notice de Camus insérée dans les *Notices et Extraits des Manuscrits* (t. v, p. 632), et accompagnée de la gravure entière de la reliure, de *fac-simile*, etc.

Nous pensons qu'on ne lira pas sans intérêt, à la suite de la description de ce volume, quelques notes sur les reliures adoptées pour les manuscrits de la Collection royale au XVI<sup>e</sup> siècle ; nous les empruntons à l'excellent Mémoire historique sur la Bibliothèque du Roi mis en tête de son catalogue. « Avant le règne de François I<sup>er</sup>, la plupart des manuscrits de la Bibliothèque du Roi étaient couverts de velours ou d'autres étoffes précieuses, de toute façon et de toute couleur. Les couvertures de cuir étaient fort simples, et différentes, selon les différents pays où les livres avaient été reliés. Les relieurs de François I<sup>er</sup> n'employèrent pour couvrir les livres que des peaux de cuir ou de maroquin ; on remarque que tous les manuscrits latins, excepté quelques livres de présents et un petit nombre de livres favoris, n'ont que des couvertures de cuir noir peu façonnées. Quant aux manuscrits grecs, outre qu'ils sont reliés à l'orientale, ayant tous le dos uni et sans nerfs, leurs couvertures sont de maroquin de diverses couleurs. Les armes de France avec les emblèmes de François I<sup>er</sup>, la salamandre et la lettre F, y sont empreintes en or et en argent. Les dauphins ajoutés aux salamandres indiquent que le livre a été relié du temps de François I<sup>er</sup>, mais pour le dauphin. Ces livres reliés pour Henri II se reconnaissent à ses emblèmes ou à ses chiffres bien connus. Il y a dans la Bibliothèque du Roi près de huit cents volumes reliés de cette manière, avec bien plus d'élégance que ne le sont ceux de François I<sup>er</sup>. On ne voit guère plus de quinze volumes manuscrits reliés à la marque de François II ; c'est la lettre F, couronnée et suivie du nombre II : elle est quelquefois sans ce chiffre. Les manuscrits qui portent sur la couverture le chiffre ou l'emblème de Charles IX sont en bien plus grand nombre : on en compte environ cent quarante. Il est aisé de les reconnaître aux deux C renversés et entrelacés ; quelques uns ont aussi des K couronnés. »

## PLANCHE 288.

### MÉDAILLON EN ÉMAIL DE LA FABRIQUE DE LIMOGES, SIGNÉ JEAN COURTOIS.

A l'article des émaux du moyen âge (Pl. 50), nous avons parlé du système particulier suivant lequel ces émaux étaient exécutés; nous avons dit que les productions de cet art mériteraient bien plutôt de porter le titre de bronze ou de métal émaillé que celui de peinture en émail, parce que, dans ce genre de travail, le métal creusé ou *champlevé* fournissait, non seulement le fond, la matière subjective du dessin, mais encore le contour, et que les teintes n'étaient ni superposées ni nuancées, mais simplement juxtaposées. La véritable peinture en émail, à laquelle ce coloriage grossier donna incontestablement naissance, dut apparaître dans le courant du XIV° siècle. On la trouve complètement établie dans le XV°, et elle atteint au XVI° à un très haut degré de perfection, comme on peut s'en convaincre par l'exemple que nous avons sous les yeux. Le procédé qu'emploie ce nouveau genre de peinture diffère essentiellement de celui du précédent. Le métal est bien encore la matière subjective du dessin, mais au même titre que la toile ou le bois dans la peinture à l'huile, c'est-à-dire qu'il se borne à recevoir et à porter les couleurs, tandis que celles-ci, s'étalant librement à la surface, sont susceptibles de toutes les combinaisons et de toutes les dégradations de teinte qui peuvent résulter de leur fusion entre elles. L'emploi de ce nouveau procédé, si varié dans ses applications et si riche dans ses effets, dut avoir pour effet de faire presque entièrement abandonner l'ancien. Toutefois, la fabrique de Limoges, au sein de laquelle il put bien naître, ou qui sut du moins se l'approprier, n'en conserva pas moins son antique supériorité dans cette branche d'industrie, et ces nouveaux émaux portèrent, aussi bien que les anciens, le titre d'émaux de Limoges. Au moyen de l'extension de ses procédés, la peinture en émail vit multiplier ses applications : ainsi, elle ne se borna plus à servir en quelque sorte d'auxiliaire à la ciselure des métaux, à contribuer simplement à la décoration des objets auxquels on l'appliquait, elle travailla dès lors pour son propre compte, et sut rivaliser avec la peinture à l'huile, ou sur le verre, avec la miniature des manuscrits, en variété d'effets, en richesse et en éclat de coloris. Entre les nouvelles applications auxquelles ses progrès rapides lui donnèrent le droit de prétendre, on doit compter la décoration des riches appartements. En effet, le goût s'introduisit, au XVI° siècle, de suspendre aux tentures des cuirs dorés, d'encadrer, dans les lambris sculptés des hautes salles des palais, des médaillons peints en émail. Madrid, Chambord et Fontainebleau entre autres reçurent ces magnifiques enrichissements, et il n'est pas douteux que la merveilleuse composition de près de deux pieds de hauteur que nous avons sous les yeux n'ait eu, dans l'origine, cette destination. Il est probable d'ailleurs que ce sujet allégorique nous offre qu'un fragment détaché d'une suite plus ou moins longue de sujets analogues, du même genre et plus qu'une suite très précieuse qui était naguère en la possession de M. le professeur Robertson, à Paris, et qui avait été exécutée pour le château de Madrid, par Pierre Courtois, parent de celui qui a signé notre médaillon. Quoi qu'il en soit de cette conjecture, à laquelle le fait de l'existence d'un médaillon analogue dans les armoiries du Musée du Louvre imprime tout naturellement le caractère de la certitude, voici la description de notre pièce, d'une magnificence vraiment sans égale : c'est une espèce de déification de la grammaire, institutrice de toutes les sciences. C'est elle qui figure dans le compartiment central, caractérisée par le rouleau qu'elle tient dans une main, par le rocher d'où jaillissent des sources nombreuses qu'elle tient dans l'autre, et par les livres épars à ses pieds. Une lanterne posée non loin d'elle et, dans le lointain, un auditoire nombreux attentif aux leçons d'un professeur complètent cet assemblage d'attributs allégoriques. Autour de la bordure, on remarque la Justice, Pallas, la Renommée, des génies épandant des fleurs, des femmes éplorées, symbolisant sans doute, sous la figure de nations vaincues, les triomphes de la grammaire ; toutes personnifications qui achèvent de donner à l'idée exprimée par l'artiste son entier développement. La signature de l'artiste consiste dans les deux lettres I. C., qu'on remarque au-dessus du nom du personnage principal : *Gramatique*.

Jacques ou Jean Courtois, car le monogramme inexplicite de ses émaux ne permet pas de préciser son prénom, fut élève du célèbre Léonard, dit de Limoges, auquel François I°' confia la direction de la fabrique de cette ville. Après la mort de son maître, c'est lui qui succéda à ce célèbre artiste dans cette direction. Il a produit un grand nombre d'ouvrages, parmi lesquels on cite des coupes, des hanaps, des aiguières avec leurs plateaux, et particulièrement des suites de tableaux émaillés du genre de ceux dont nous parlions il n'y a qu'un instant. On remarque dans ses ouvrages ont un caractère particulier et une couleur qui leur est propre. Le style des figures, le goût des ornements, la profusion des arabesques dont il investit dans les compositions, ne laissent pas de doute sur l'époque de leur exécution, qui correspond à celle du règne de Henri II.

A la vente du cabinet de M. de Monville, notre émail atteignit le prix énorme de 4,510 fr.

## PLANCHE 289.

### AIGUIÈRE DU XVI° SIÈCLE (CABINET DE M. DE MONVILLE).

Cette pièce, d'une importance et d'un mérite vraiment hors de ligne, présente à la critique artistique un problème que nous n'essaierons pas de résoudre, tant la poursuite de cette solution incertaine nous entraînerait au delà des limites que la spécialité de notre travail ne nous permet pas de franchir. On ne connaissait, jusqu'à ces derniers temps, en fait de faïences françaises du XVI° siècle, que deux fabrications distinctes, présentant des différences bien tranchées : les poteries émaillées de Bernard Palissy, et les décorations monumentales en faïence que César, ou, selon d'autres, Girolamo della Robbia, appelé d'Italie par François I°', fit pour l'ornement des palais de ce prince, et surtout pour le château de Madrid. Mais la rencontre inattendue de cette pièce et de quelques autres en très petit nombre, évidemment sorties de la même main, et paraissant avoir été exécutées en France, à peu près à la même époque, puisqu'elles portent l'écu de France, et les emblèmes de Henri II, est venue ajouter un troisième élément à la question des

origines de cet art, et un nouvel aiguillon à la curiosité des amateurs. A quel artiste, à quelle province, à quelle fabrique particulière peut-on attribuer l'exécution vraiment merveilleuse de ces quelques pièces qui presque toutes paraissent avoir fait partie d'un service destiné à Henri II? tel est le problème que personne jusqu'à ce moment n'a été assez perspicace ou assez heureux pour résoudre. Il est vrai que l'un de nos antiquaires les plus distingués, M. Dusommerard, croit avoir reconnu sur l'une des pièces en question une marque de Beauvais; et comme cet amateur a recueilli sur les lieux quelques vagues traditions touchant une fabrique de faïence qui aurait anciennement existé dans cette ville, et que d'ailleurs Rabelais cite, entre autres ustensiles, les *gobelets de Beauvais*, il se croit fondé à trancher la question et à décider que ces étonnantes productions de la céramique française furent fabriquées à Beauvais. Mais malheureusement M. Dusommerard ne se rappelle pas positivement quelle pouvait être cette marque, qui trancherait en effet la question; de sorte que, dans l'impossibilité de discuter la valeur et le degré d'authenticité de ce signe caractéristique, il est permis de rester dans le doute, jusqu'à ce qu'on parvienne à recueillir quelques renseignements plus décisifs. D'ailleurs, la fixation précise du lieu de fabrication ne serait qu'un acheminement à la solution entière du problème que présentent ces précieux vases. Ce qu'il importerait surtout de connaître, ce sont les noms des artistes, leur origine, et les circonstances qui firent établir, puis porter tout à coup à un degré de perfection si extraordinaire, et déchoir presque instantanément, une semblable fabrication. Car il est bien certain, vu le nombre extrêmement réduit des pièces qui ont survécu, que cette entreprise ne doit avoir qu'une existence éphémère. En présence des innombrables objections qui semblent se dresser de toute part dès qu'on essaie de rapporter ces admirables faïences à quelque fabrique française, ne serait-il pas plus raisonnable de supposer qu'elles ont été exécutées en Italie, à Florence, par exemple, où depuis près de deux siècles la famille *della Robbia* continuait ses merveilleux travaux, et que ce service, composé pour Henri II, aurait été envoyé en présent à ce monarque par l'un des princes florentins parents de Catherine de Médicis?

L'intérêt de la vérité nous oblige cependant à déclarer que ces singuliers produits, autant par la nature des matériaux mis en œuvre et par la composition de la couverte que par le goût et le procédé d'application des ornements, ne s'éloignent pas moins du genre des *majolica* florentines ou italiennes que de celui des *rustiques figulines* de Bernard Palissy; de telle sorte que reporter à l'Italie l'honneur de cette fabrication ne ferait à la rigueur que déplacer la question sans aider à la résoudre, puisque les caractères d'exclusion qui empêchent d'attribuer ces précieuses faïences aux fabriques françaises n'auraient pas moins de valeur à l'égard de l'Italie.

Quant à la considération des lieux où l'on a recueilli ces divers objets, aussi loin que le souvenir des transmissions successives de ces derniers puisse remonter, elle ne saurait fournir pour la détermination dont il s'agit que des notions vagues et contradictoires : ainsi, il est tel de ces objets qui a été rapporté de Rome, et tel autre d'Espagne; tel vient du midi et tel autre du nord de la France. Il n'est peut-être pas cependant sans intérêt d'ajouter que, sur deux douzaines de pièces, entières ou fragmentées, que l'on a signalées jusqu'à ce jour, il en est à peu près la moitié que l'on sait positivement provenir de la Touraine, et principalement de la ville de Thouars. Serait-ce en définitive à cette dernière localité que devrait rester l'honneur d'avoir produit ces délicates merveilles de l'art céramique? C'est une présomption qu'il serait peu rationnel d'admettre de prime abord, mais que peut-être l'avenir, éclairé par de nouvelles découvertes, réussira à confirmer.

Il règne sur ces pièces une autre opinion que nous avons nous-même paru d'abord adopter sans discussion, mais sur laquelle il est pourtant nécessaire que nous appelions quelques éclaircissements. On suppose que toutes ont fait partie d'un service destiné à Henri II, parce que quelques unes portent inscrits sur leurs parois, soit le chiffre bien connu de ce monarque, soit les trois croissants entrelacés qui furent son emblème le plus habituel, soit enfin les armes de France. Cette preuve paraît en effet décisive pour toutes les pièces qui portent ces insignes, mais il n'en est guère que neuf sur vingt-quatre dans ce cas. Or, pour les quinze restantes, il serait peut-être hasardé d'adopter la même conclusion, d'autant plus que toutes ces pièces, à cause des répétitions nombreuses qu'elles offrent, paraissent bien plutôt appartenir à plusieurs suites différentes, ou même constituer autant d'unités distinctes, sans relation nécessaire avec leurs congénères, que se rapporter à une seule et même suite. D'ailleurs, l'état de grossièreté et d'imperfection de quelques unes, comparé à l'admirable réussite de toutes les autres, doit éloigner l'idée qu'elles auraient pu faire partie d'un même assortiment. Voici, au reste, la classification de ces pièces, eu égard aux différents usages auxquels elles paraissent devoir se rapporter : cinq aiguières, cinq salières, quatre coupes à pied avec ou sans couvercle, trois vases à anse supérieure et à petit goulot latéral, que l'on est convenu d'appeler *biberons*, une espèce de sucrier ou de comptoir, un chandelier, et enfin cinq fragments, dont la plupart sont des couvercles. Il n'est peut-être pas inutile d'ajouter que toutes les pièces du même genre sont différentes les unes des autres, et qu'excepté deux salières de la collection de M. Sauvageot, on n'en a pas encore rencontré, à notre connaissance, qui soient des reproductions exactes du même type.

Essayons maintenant de caractériser d'une manière plus précise cette fabrication, dont la belle aiguière que nous avons sous les yeux est, sans contredit, le spécimen le plus important, le plus splendide, et celui sur lequel les procédés particuliers à ce genre se manifestent de la manière la plus facile à saisir. La pâte argileuse avec laquelle on a modelé ces faïences est une véritable *terre de pipe* entièrement blanche, ce qui distingue déjà celles-ci, non seulement des poteries de Palissy, dont la terre est grisâtre, mais encore des *majolica*, dont la pâte est plus ou moins colorée. Il s'ensuit de cette différence radicale que, tandis que les premières ne sauraient se passer de l'enduit d'émaux, à la vérité transparents, mais pourtant fortement colorés, qui dissimulent l'aspect terne de la matière première, et les secondes de la couche d'émail blanc opaque qui forme toujours le champ de leurs peintures, il suffit aux faïences que nous examinons d'un simple vernis; et, en effet, elles ne sont revêtues que d'une couverte de verre transparent, qui ajoute de l'éclat à la terre sans modifier sa couleur propre.

C'est donc sur le fond même de la terre que se détache le lacis d'ornements colorés qui forme la principale décoration de ces vases. Mais c'est ici qu'apparaît la différence le plus profondément tranchée qui distingue cette fabrication de toutes celles qu'on essaierait en vain de lui comparer. Ces ornements, d'une finesse et d'une netteté merveilleuses, au lieu d'être tracés au pinceau, comme on serait tenté de le supposer d'après tout ce qu'on connaît d'approchant, sont incontestablement imprimés, soit superficiellement, par l'opération du décalcage, procédé si fréquemment employé de nos jours, soit par inscrustation, à l'aide de matrices et de roulettes en relief, comme l'ont conclu quelques bons observateurs qui ont eu l'occasion de soumettre à un examen approfondi des parties fragmentées des produits de cette fabrication. Enfin, dernière particularité distinctive, tandis que les poteries de Palissy et de ses imitateurs ne se composent que de reliefs richement colorés, sans mélange de plate peinture, tandis que les pièces de vaisselle italienne ne comportent guère, au contraire, que des surfaces peintes sans mélange de parties en relief, les vases dont nous cherchons l'origine présentent la réunion des deux systèmes; et des ornements de haut relief, tels que des moulures, des consoles, des mascarons, et même de petites figures entières s'y marient agréablement aux fonds empreints d'élégants arabesques. De telle sorte qu'en voyant ces délicieuses compositions, traitées avec un fini si exquis dans toutes leurs parties, on ne peut s'empêcher de les comparer aux pièces d'orfévrerie de la même époque, repoussées, ciselées, et niellées.

Tels sont, autant qu'il nous a été possible de les saisir et de les exprimer, les caractères différentiels de ces singulières productions, qui ne procédaient, à l'époque qui les vit créer, d'aucun type connu; dont les procédés de fabrication, tellement enveloppés d'obscurités qu'ils se laissent à peine comprendre aujourd'hui, ne paraissent avoir été surpris ni continués par aucun imitateur, et qui, véritable phénomène dans leur genre, ont légué à nos recherches un problème à peu près insoluble dans l'histoire des arts céramiques. Aussi le prix de ces délicates et fragiles merveilles, qui ne peut que s'accroître encore en raison de leur rareté et de leur intérêt, a-t-il atteint déjà un taux extrêmement élevé; et, pour n'en citer qu'un exemple, l'aiguière qui nous a fourni l'occasion de cette discussion a été vendue 2,300 francs à la vente du cabinet de son dernier propriétaire, M. de Monville.

Il n'est pas hors de propos de consigner ici que la collection si exquisement choisie de M. Sauvageot renferme cinq pièces de ce genre, toutes d'une admirable conservation, savoir : une coupe garnie de son couvercle, une grande salière, en forme de socle triangulaire, accotée de trois petits génies portant des écussons aux armes de France; deux salières plus petites en pendant, évidées à jour et supportées intérieurement par trois petites figures, et enfin un de ces vases à goulot latéral que nous avons qualifiés de *biberons*.

Le magnifique couteau à manche d'ivoire finement sculpté qui forme, avec sa gaîne, le complément de notre Planche, n'a pas d'autres droits à retenir le titre pompeux de *couteau de Diane de Poitiers* dont on l'a décoré que l'excellence même de l'exécution de sa ciselure. Nous avons plus d'une fois entendu répéter à M. E.-H. Langlois que c'était lui qui avait ainsi baptisé ce gracieux ustensile, qui ne porte d'ailleurs aucun emblème particulier à la célèbre duchesse de Valentinois; à moins qu'on ne veuille prétendre que l'arc et la flèche aux mains du guerrier qui forme le manche sont une allusion au nom de Diane, et une reproduction des emblèmes si connus de Henri II. Nous ignorons dans quelles mains est passé ce couteau, dont M. Dibdin avait déjà publié, dans son *Voyage bibliographique*, une excellente gravure, d'après un dessin que lui avait communiqué M. Willemin.

## PLANCHE 290.

PORTRAIT DE BERNARD DE PALISSY ET *FAC-SIMILE* DE SA SIGNATURE. — ÉCRITOIRE DU MÊME AUTEUR.

## PLANCHE 291.

XVI<sup>e</sup> SIÈCLE : PLAT ET BORDURES EN FAIENCE DE BERNARD DE PALISSY.

## PLANCHE 292.

SAUCIÈRE ET SALIÈRE EN FAIENCE DE BERNARD DE PALISSY (XVI<sup>e</sup> SIÈCLE).

## PLANCHE 293.

MEUBLES DU XVI<sup>e</sup> SIÈCLE, DESSINÉS EN BRETAGNE. — ÉCRITOIRE EN FAIENCE.

Il y a peu d'années encore, en commençant un article sur les poteries de Bernard Palissy, nous nous serions cru obligé d'apprendre au lecteur ce qu'était cet homme, et quels droits il avait à la célébrité, car, excepté quelques érudits, qui connaissait Bernard Palissy et ses travaux scientifiques? A part un très petit nombre de curieux, qui aurait su reconnaître et caractériser quelqu'une de ses œuvres d'art? Mais depuis qu'un louable retour vers nos antiquités nationales, depuis qu'une passion peut-être à la vérité plus vive qu'éclairée et durable pour tous les objets d'art et d'industrie du moyen âge, ont succédé à la longue proscription dans laquelle on enveloppa trop longtemps tous ces monuments de notre histoire, le nom du modeste potier d'Agen a été promu à une illustration aussi méritée que tardive, et sa vaisselle de terre grossière a tout à coup acquis parmi les amateurs la valeur de vases en métal précieux. En même temps les notices pleines d'intérêt de MM. Schoelcher, Miel et Délécluse sont venues révéler à la foule les particularités si attachantes de la vie de cet admirable artiste, et apprendre par quelles vicissitudes de labeurs opiniâtres, d'essais infructueux, de découragements amers et d'efforts désespérés, il avait passé pour arriver à sa découverte de l'application des émaux sur la terre cuite. Nous n'avons donc point à nous occuper ici de la *biographie* de Bernard Palissy, qu'il n'est plus permis à aucun ami des arts d'ignorer, mais bien de ses travaux céramiques.

Pour faire apprécier à sa véritable valeur la découverte de Palissy, il est nécessaire de constater quel était l'état des arts céramiques en France à l'époque où notre artiste commençait et poursuivait ses recherches, c'est-à-dire de 1540 à 1550 à peu près. C'est maintenant, dans nos usages domestiques, une chose telle-

ment vulgaire et de première nécessité que la poterie et la faïence plus ou moins ornée que l'on a peine à concevoir que l'on ait pu, pendant tout le moyen âge, ignorer les procédés de cette industrie, ou du moins en être réduit à se servir de ses produits les plus grossiers. C'est cependant un fait bien constant. Il est à la vérité hors de doute que l'industrie du potier fut pratiquée pendant toute cette période, puisqu'on trouve à toutes les époques, dans les règlements commerciaux, les inventaires et les titres, des mentions spéciales ou des allusions relatives à ses produits; mais il n'est pas moins certain que cet art était borné à ses applications les plus communes, telles que la fabrication des vases de grès sans vernis, ou des poteries rendues imperméables, soit à l'aide d'un enduit plombifère, soit au moyen de cette couverte légère qu'on obtient par la volatilisation du sel marin projeté dans le four vers la fin de la cuisson. Du reste, aucun sentiment d'art dans ces produits grossiers, aucune tentative d'ornementation résultant du jeu varié et de l'éclat des émaux. Aussi n'est-il pas étonnant que de toute cette vaisselle brute, destinée aux usages les plus vulgaires et employée seulement par la classe la plus pauvre, aucun échantillon complet n'ait survécu; bien plus, on n'en trouve presque jamais mention dans les inventaires de riches mobiliers, et surtout on ne la voit jamais figurer dans les miniatures des manuscrits, sur les meubles et les dressoirs où brillent exclusivement les vases de verre et de métal. C'est incontestablement dans l'Orient, source commune de presque tous nos arts industriels, qu'il faut aller chercher l'origine de l'application des émaux sur l'argile solidifiée au feu. Sans parler ici du Japon et de la Chine, qui possèdent depuis une très haute antiquité leurs fabriques de porcelaine, qui ne sait que les Arabes d'Espagne pratiquèrent de tout temps l'art d'émailler des vases de terre cuite, et surtout de revêtir de couleurs brillantes et de dessins variés ces carreaux appelés *azulecos* qui servaient à décorer les parois de leurs habitations, de leurs mosquées et de leurs palais? C'est probablement d'Espagne, et par l'intermédiaire des îles Baléares, que cette industrie passa en Italie, vers le commencement du XIVe siècle; du moins, le nom de *maiolica*, c'est-à-dire ouvrage de Mayorque, qu'on donne encore en Italie aux anciennes poteries émaillées de fabrique toscane, paraît-il un indice plausible de cette origine. M. Hensel, dans son *Essai sur la majorique, ou terre émaillée*, adressé en 1836 à la Société libre des Beaux-Arts, a développé avec une lucidité parfaite l'histoire et les vicissitudes de cet art, qui acquit au XVe siècle, en Toscane, par les travaux de la famille *della Robbia*, et sous le règne protecteur des Sforce, son plus haut degré de splendeur. Florence, Pesaro, Pise, Urbin, Castel-Durante, Faenza, Sienne, Rimini, Asciano, Forli, Bologne, Spello, Gubbio et Citta-Castellana, virent simultanément et successivement s'élever des fabriques qui toutes se distinguèrent par des applications nouvelles ou par l'emploi de procédés particuliers. Revêtements intérieurs et extérieurs d'édifices, splendides décorations d'autels, tabernacles à reliques, vases de parade, tableaux, vaisselle de toute forme, à reflets métalliques, à peintures brillantes, riches surtouts chargés de fruits dorés en relief, de figurines, etc., telles furent les principales productions des artistes *majoristes* de la Toscane à cette époque brillante de l'art, qui se prolongea presque sans déclin jusque vers le milieu du XVIe siècle.

Maintenant, comment se fait-il que plus d'un siècle après que Lucca della Robbia, ses frères, ses élèves et ses imitateurs avaient déjà inondé la Toscane et l'Italie de leurs admirables productions, l'art qu'ils portèrent à un aussi haut degré de perfection fût encore à naître en France? C'est ce qu'on ne saurait expliquer que par les obstacles qu'opposait la difficulté des communications à la transmission des modèles fragiles qui seuls auraient pu faire naître parmi nous l'idée de l'imitation. Il est vrai qu'à défaut de modèles, les artistes émigrèrent : la Grèce, Corfou, la Flandre même, reçurent des colonies de majoristes; enfin, sous le règne de François Ier, Girolamo della Robbia, petit-neveu du fameux Lucca, et dernier rejeton de cette illustre famille d'artistes, vint en France sur l'instigation de quelques marchands, et se vit aussitôt employé par le monarque à la décoration de ses palais et surtout à l'embellissement du château de Madrid, élevé dans le bois de Boulogne; on prétend même que ses travaux s'étendirent jusqu'à Orléans. (Hensel, notice citée.)

Ce qui paraîtra toujours inexplicable, c'est que ce soit à l'époque même où cet art, loin d'être concentré, comme on a voulu le faire entendre, parmi quelques artisans jaloux, débordait ainsi de toute part, qu'il vienne à l'idée d'un pauvre artiste périgourdin, tour à tour arpenteur et peintre verrier, non pas d'aller s'instruire à l'école de quelqu'un des maîtres qui pullulaient alors en Italie et commençaient même à se répandre en France, mais bien de trouver seul, sans aide, sans appui et sans guide, le secret de la faïence émaillée, dont la vue d'une coupe venue d'Italie lui avait tout à coup révélé les merveilleuses propriétés. Toutefois, ne nous hâtons pas d'accuser d'aveuglement ou de présomption notre illustre et malheureux compatriote. Palissy était époux et père; sa position, quoique aisée, était précaire et dépendait du travail de ses mains. Il habitait le fond d'une province reculée, et ce grand mouvement intellectuel et artistique qui développait alors dans tous les arts une si prodigieuse activité lui était sans doute étranger. D'ailleurs, déjà initié à la triture des émaux, que ses travaux de peintre verrier lui avaient appris à employer, il devait naturellement nourrir l'espoir d'en trouver promptement l'application aux terres cuites : or, à des âmes de la trempe de celle de Palissy, les obstacles inattendus ne font qu'ajouter une nouvelle énergie; et pour elles un but entrevu veut être atteint, quelques sacrifices qu'il en coûte. Au reste, Palissy dut expier par quinze années de labeurs incessants, de peines physiques et morales inouïes et de misère affreuse, les illusions de son génie et le calcul erroné de sa généreuse ambition. Mais, qu'on ne s'y méprenne pas, notre rêveur sublime, partant des premières données de la science, des procédés les plus grossiers du métier, pour arriver à créer seul un art complet, qui ne le cédait sous aucun rapport à celui de l'Italie, fit autant en quinze années que les majoristes toscans avaient fait en trois siècles, avec le concours des plus heureuses circonstances, l'héritage des traditions de l'Orient, les encouragements de princes puissants, et l'expérience accumulée d'une foule d'hommes de génie. Ainsi, à proprement parler, Bernard Palissy ne fut pas, comme on le répète trop souvent, l'inventeur de l'art d'émailler la terre cuite, puisque, depuis une époque tellement immémoriale qu'on ne saurait en préciser la date, en Espagne, en Italie et dans une foule d'autres contrées, cet art était pratiqué, perfectionné, florissant; mais il en fut le

créateur pour la France, où les procédés de cet art étaient encore en partie inconnus. D'ailleurs, si Palissy fût allé s'instruire à l'école des majoristes italiens, il est vrai qu'il se fût épargné quinze années de travaux pénibles, d'expériences infructueuses et d'amers désappointements, mais en retour, il est probable qu'il n'aurait guère reproduit que ce qu'il aurait vu faire, et la France n'eût pas été dotée d'un art national, dont les productions rivaliseront dans tous les temps avec les plus précieux modèles de l'Italie. Ce qui constitue donc à nos yeux la véritable gloire de notre admirable artiste, c'est non seulement de s'être créé à lui-même tous ses procédés, et de les avoir portés à un haut degré de perfection, mais encore d'avoir créé un art typique, original, qui ne devait rien à l'imitation étrangère, et dont les productions, malgré d'innombrables contrefaçons, sont à peu près restées sans rivales.

Les œuvres d'art auxquelles Palissy appliqua les ressources de son génie inventif et le cachet de son goût si pur sont de genres très divers. Il nous apprend lui-même dans ses écrits que son premier état avait été celui de peintre verrier; on a pris autorité de ce fait pour lui attribuer les peintures sur verre du château d'Écouen, et particulièrement la fameuse suite de l'histoire de Psyché, parce qu'on sait qu'il fut employé par le connétable aux embellissements de ce palais. A la rigueur, cependant, ceci ne constituerait qu'une présomption; car il est constant que notre artiste exécuta pour cette somptueuse demeure bien d'autres travaux plus appropriés à la nature de ses nouvelles découvertes, tels que des pavages émaillés, des décorations de grottes, etc. Puisque nous venons de parler de pavages émaillés, c'est-à-dire de peintures exécutées à plat sur terre cuite, nous ne devons pas laisser ignorer qu'on a également attribué à Bernard Palissy quelques travaux de ce genre, attribution qui n'est pas sans vraisemblance, aucun travail ne pouvant mieux s'assortir à la spécialité de son talent que celui qui offrait la fusion des procédés de l'art dont il était l'inventeur et de ceux de la peinture sur verre, qu'il avait long-temps pratiquée. On a encore attribué à Palissy des émaux proprement dits, c'est-à-dire des peintures vitrifiées sur métal; nous avons même appris de la bouche de M. Willemin que la signature reproduite par notre Planche 290, au-dessous du portrait qu'on suppose représenter notre grand artiste, avait été relevée par lui au bas d'un émail qui représentait une Magdeleine couchée près d'une grotte. Ce fait bien constaté serait décisif pour établir que Palissy joignit à ses autres talents celui d'émailleur, mais il ne nous laisserait pas moins dans l'incertitude sur la quotité, l'importance et la destinée actuelle des travaux de ce genre qu'il aurait pu exécuter.

Nous arrivons enfin aux travaux qui caractérisent plus particulièrement l'œuvre du maître, à ces *rustiques figulines* dont un brevet de Charles IX autorisa Palissy à se déclarer l'inventeur.

La classification de ces ouvrages, d'une variété infinie, pourrait fournir un assez grand nombre de divisions. Ainsi, l'on pourrait distinguer et placer en tête, comme pièces les plus capitales, ses portraits en relief, tels que celui de la Planche 290, et ses sujets de grande dimension en bas-relief, qui rappellent jusqu'à un certain point les *majoriques* monumentales des artistes de la famille della Robbia. Viendraient ensuite ses figurines de ronde-bosse, naïves et charmantes bagatelles, qu'il produisait sans doute en se jouant et comme délassement de travaux plus sérieux, mais que ses contemporains et leurs successeurs n'ont pas dû traiter avec plus de respect que des jouets d'enfants, puisqu'elles sont aujourd'hui de la plus extrême rareté. On distinguerait en troisième lieu ses petits meubles : écritoires, salières, chandeliers, dont nos trois Planches 290, 292 et 293 offrent chacune un spécimen aussi élégant que caractéristique. Enfin, toute sa riche vaisselle ornementale formerait la dernière division, et fournirait encore l'occasion d'établir dans cette classe d'assez nombreuses subdivisions. Ainsi, l'on pourrait classer à part ses plats à sujets religieux, historiques, allégoriques ou simplement de fantaisie; ses plats arabesques, à compartiments, à salières, à mascarons, à entrelacs, pleins ou découpés à jour; enfin, ses innombrables plats qu'on pourrait appeler *zoomorphiques*, et qui présentent pour décoration une foule de crustacés, de reptiles, de coquillages, de poissons et d'insectes moulés sur nature. C'est, nous n'hésitons pas à le proclamer, dans ces dernières productions qu'éclate surtout l'originalité du talent de Palissy; dans ses autres ouvrages, il n'est souvent que copiste ; il s'approprie à droite et à gauche les motifs d'ornement, il surmoule les bas-reliefs, l'orfévrerie du temps ; combine avec un goût infini ces éléments d'emprunt, couvre le tout de ses admirables émaux, et légitime en quelque sorte ses larcins par l'emploi judicieux qu'il en fait, et l'effet merveilleux qu'il sait en tirer; mais dans les nouvelles compositions auxquelles nous faisons allusion, il ne dérobe qu'à la nature, et réussit presque à rivaliser avec elle en finesse de modelé, en souplesse de rendu, en naturel d'intentions, en éclat et en franchise de couleurs.

Il est incontestable que toutes ces imitations étaient soigneusement moulées sur nature : c'est un fait sur lequel un examen même superficiel de ces poteries ne saurait laisser aucun doute. C'est donc à tort que dans quelques appréciations récentes du génie du potier d'Agen, on a considéré cet artiste comme sculpteur d'animaux, supposant qu'il aurait exécuté tous ses modèles à l'ébauchoir et à la main. Indépendamment de ce que, pour toute personne un peu au fait de semblables travaux, la preuve du contraire doit infailliblement ressortir de l'examen des objets en question, on pourrait alléguer cette autre preuve, que, parmi les plats très nombreux que notre artiste a surchargés de ces représentations naturelles, on n'en a point encore rencontré qui offrissent le même type, ou, en d'autres termes, qui parussent sortis du même moule ; parce qu'en effet il paraît que la nature des procédés employés pour le moulage de ces pièces ne permettait pas de tirer successivement plusieurs épreuves d'une même matrice. Or, pour peu que l'on fasse attention au nombre très considérable de plats de cette espèce qui existent aujourd'hui dans les cabinets des amateurs, et que l'on essaie de calculer le nombre bien plus considérable de ceux qui ont dû se perdre, on arrive facilement à cette conclusion, qu'il aurait été impossible à un seul homme d'exécuter autant de pièces d'une variété si infinie, en poussant aussi loin l'exacte imitation de tous les détails de la nature. Au reste, nous avons rencontré, dans un recueil sans titre de la fin du XVIe siècle, contenant une foule de procédés d'art et d'industrie de cette époque, le détail des procédés que dut employer Palissy pour l'exécution de ces singulières empreintes. Ainsi, nous avons vu, dans ce curieux et rare volume, que l'on se servait, pour préparer le motif de la composition, d'un

plat d'étain sur la surface duquel on collait, à l'aide de térébenthine de Venise, le lit de feuilles à nervures apparentes, de galets de rivière, de pétrifications, etc., qui constitue le fond ordinaire de ces compositions; que sur ce champ on disposait les *petits bestions*, comme les appelle le naïf compilateur, qui devaient en former le sujet principal; qu'on fixait ces animaux, reptiles, poissons et insectes, au moyen de fils très fins qu'on faisait passer de l'autre côté du plat, en pratiquant à ce dernier de petits trous avec une alène; et qu'enfin l'ensemble ayant reçu tous ses perfectionnements par l'exécution d'une foule de détails, variables suivant les circonstances, on coulait sur le tout une couche de plâtre fin, dont l'empreinte devait former le moule. On dégageait ensuite avec soin les animaux de leur enveloppe de plâtre, et rien n'empêchait qu'on les fît servir immédiatement à recomposer un nouveau motif. Quant aux autres procédés, consistant dans le contre-moulage, le vernissage et la cuisson, comme ils appartiennent à l'art du potier proprement dit, on s'en rendra facilement compte sans que nous ayons besoin de les spécifier plus amplement.

On a également supposé, dans des Notices auxquelles nous faisions précédemment allusion, que toute cette vaisselle, aussi bizarre par le choix de ses ornements que somptueuse par l'éclat de ses émaux, était destinée à contenir des mets; et l'on a qualifié de peu heureuse l'idée qu'avait eue Palissy d'appliquer cette décoration incommode par ses reliefs prononcés, et repoussante en quelque sorte par son aspect, à une pareille destination. C'est encore une grave erreur qu'il est nécessaire de réfuter. Il est constant que cette vaisselle était uniquement destinée à parer les dressoirs, et à suppléer le luxe trop coûteux de l'orfèvrerie. On sait en effet qu'il était d'étiquette que, quelque splendide que fût le service d'une table chez les grands, les dressoirs n'en restassent pas moins chargés de leur vaisselle d'apparat; sorte d'ostentation facile à expliquer, puisqu'elle avait pour résultat, non seulement de rehausser l'appareil du festin, mais encore d'annoncer l'opulence du possesseur de ces riches superfluités. On concevra dès lors que liberté entière était acquise à l'artiste de charger cette vaisselle immuable et combinée seulement pour l'effet de tous les ornements que lui suggérait son goût ou sa fantaisie, et l'on ne saurait accuser Palissy d'avoir violé les lois de la convenance artistique en cherchant, dans la reproduction exacte d'une foule d'objets naturels, les motifs aussi piquants qu'inépuisables de la décoration de ses pièces de vaisselle.

A ces considérations générales, qu'on nous pardonnera sans doute, en faveur de l'intérêt du sujet, d'avoir étendu au delà de nos limites ordinaires, nous n'ajouterons que peu de détails sur les objets représentés sur nos quatre Planches. On n'a malheureusement aucune certitude que le curieux portrait en faïence émaillée de la Planche 290 nous conserve l'image authentique de l'homme de génie dont nous avons essayé de caractériser les travaux plastiques. Il est vrai qu'à l'aspect de cette expression grave et réfléchie, de ce costume sévère qui semble caractériser un fervent sectateur de la réforme, on se laisse facilement persuader qu'on contemple les traits de l'artiste dont le goût pur et l'active industrie réussirent sans aide et sans modèle à créer un nouvel art, du savant dont la pensée profonde et persévérante sut arracher à la nature tant de secrets, du pieux martyr enfin qui, placé dans l'alternative d'une mort ignominieuse et de l'abandon de ses croyances, fit à Henri III cette héroïque réponse : « Sire, j'estois bien tout prest à donner ma vie pour la gloire de Dieu ; si c'eust esté avec quelque regret, certes il seroit esteint en ce moment, ayant ouï prononcer à mon grand roy : *je suis contrainct ;* c'est que vous, sire, et tous ceulx là qui vous contraignent ne pourrez jamais sur moy, parce que je sçay mourir. » Mais, comme nous l'avons dit, ce n'est qu'une supposition mise en avant par l'un des derniers possesseurs de ce précieux portrait; supposition qu'il serait aussi difficile de combattre que de soutenir, privés que nous sommes de toute tradition positive et de toute pièce de comparaison. Nous avons entendu dire que l'amateur que nous venons de citer possédait également le pendant de notre portrait, auquel il avait conséquemment, et sans plus de certitude, attribué le titre d'épouse de Palissy. Ces deux pendants ont été disjoints, et le portrait supposé de maître Bernard, après avoir fait partie dans ces dernières années du cabinet de M. de Monville, a été adjugé, lors de la vente de cette collection en 1837, pour le prix de 490 francs.

Le délicieux encrier reproduit au-dessous de ce portrait, l'encrier plus petit faisant partie de la Planche 293 et enfin la jolie salière de la Planche 292 nous offrent différents modèles de ces petits meubles dans l'exécution desquels Palissy sut déployer un goût si pur, un modelé si délicat, et de si harmonieuses combinaisons de couleurs. Il est incontestable que ces objets étaient jetés en moule dans des creux susceptibles d'être conservés, car on en connaît d'assez nombreuses reproductions, qui ne diffèrent les unes des autres, comme tous les plats arabesques, que par des variantes de couleurs.

L'usage s'est établi, dans le langage de la moderne curiosité, d'appeler *saucières* les coupes du genre de celle qui décore le haut de la Planche 292. Indépendamment des raisons que nous avons déduites plus haut, et qui ne nous permettent pas d'admettre que toutes ces gracieuses compositions aient jamais été destinées à contenir des mets, et surtout des mets tels que des sauces et des coulis, dont la consistance épaisse aurait oblitéré les formes et voilé les couleurs du sujet représenté, nous pensons que, dans l'intention de l'artiste, ces pièces n'ont jamais dû figurer des saucières. Il suffit de jeter un coup d'œil sur le profil de ces petits vases pour reconnaître que la direction de leurs bords est tout-à-fait en sens inverse de ce qu'elle aurait dû être s'ils eussent dû servir à épancher un liquide. Nous sommes convaincu que leur destination était celle de vases à boire. Le groupe de deux figures représentant Cérès et Bacchus, qui orne le fond de cette coupe, est sans doute une ingénieuse allusion à cette maxime : *Sine Cerere et Baccho friget Venus*. On ne connaît guère qu'un pendant à cette exquise composition ; il a pour ornement une femme nue enlacée dans une écharpe flottante. La collection de M. Sauvageot renferme ces deux types, aussi rares que précieux.

C'est encore cette riche collection, d'après laquelle on pourrait au besoin recomposer l'œuvre presque complet de Palissy, qui a fourni le type du plat et des bordures représentés sur la Planche 291. On remarquera l'élégance parfaite des motifs de ces bordures; il n'est peut-être pas de parties dans lesquelles notre artiste ait excellé à un plus haut degré dans le choix, l'agencement et l'effet varié de ces charmants détails. C'est à ce cachet, pour le dire en passant, que

l'on distinguera toujours les types authentiques du maitre des grossières contrefaçons de ses imitateurs. Quant au sujet qui constitue l'ornement principal du plat, il est assez intéressant pour que nous consacrions quelques lignes à son explication. Comme sa composition rappelle celle de quelques bas-reliefs bien connus représentant Diane chasseresse, on serait tenté au premier abord d'y reconnaître cette personnification mythologique; mais c'est dans une légende populaire qu'il faut chercher sa véritable interprétation. Il existait sur l'origine de Fontainebleau une singulière tradition : on répétait qu'un chien nommé *Blaud* ou *Bliaut* découvrit une fontaine cachée dans les profondeurs alors désertes de la forêt de Bière, et que, pour perpétuer le souvenir de cette découverte, on donna à cette fontaine, et par extension à la forêt, le nom de Fontainebleau, *Fons Blaudi* ou *Bliaudi*. C'est Golnitz qui le premier a répété cette fable, en rapportant la découverte de la fontaine au règne de François I$^{er}$. Il suppose que ce prince, chassant un jour dans la forêt, perdit un de ses chiens, nommé *Blaud*, et le retrouva près de cette fontaine, dont les eaux parurent si belles à la princesse Claude qu'elle pria le roi de lui faire bâtir un château près de cet endroit. Favyn, dans son *Histoire de Navarre*, livre 58, rapporte le même fait, mais l'attribue à Saint-Louis. Il est évident que cette tradition n'était qu'une fable populaire, puisque Fontainebleau existait comme château royal dès l'an 1160, et que par conséquent il ne doit sa fondation ni à Saint-Louis ni à François I$^{er}$. Au reste, c'est vers le règne de ce dernier monarque que l'on commença à débiter cette fable, et à la considérer comme une tradition tellement bien établie que le Primatice en fit le sujet d'une peinture à fresque, dont il décora la grotte que le roi avait fait construire au-dessus de la fontaine. Cette peinture a péri ainsi que la grotte, mais la gravure nous en a conservé le souvenir, et c'est exactement la même composition que celle qui décore le fond de notre plat.

Qu'on nous permette, en terminant cet article, d'exprimer le vœu qu'un de nos artistes consacre un jour son talent et ses soins à recueillir et à publier l'œuvre complet de Bernard Palissy. Ce serait une entreprise aussi magnifique que glorieuse, qui ne pourrait manquer de se concilier la sympathie de tous les véritables amis des arts et de notre illustration nationale.

## PLANCHE 294.

ARABESQUES DE 1566, MANUSCRIT
DE LA BIBLIOTHÈQUE ROYALE.

## PLANCHE 295.

ARABESQUES DU XVI$^e$ SIÈCLE, EXTRAITS
D'UN MANUSCRIT DE LA BIBLIOTHÈQUE
DE MONSIEUR.

## PLANCHE 296.

VIGNETTES ET BORDURES, COMPOSÉES EN 1515
POUR GEOFROY TORY DE BOURGES.

## PLANCHE 297.

AJUSTEMENT DE PAVÉS, ARABESQUES
ET BRODERIES DU XVI$^e$ SIÈCLE.

Tous ces détails d'ornement variés et rassemblés dans le but spécial de fournir des motifs applicables à différentes industries, ne sont guère susceptibles d'analyse et de description. Nous nous bornerons donc à les passer rapidement en revue, en mentionnant toutefois les particularités intéressantes qui peuvent les concerner. Le riche enroulement colorié qui couvre la première Planche est plus bizarre qu'heureux ; ses épanouissements et ses expansions foliacées sont d'assez bonne facture, mais les fleurs sont lourdes et sans grâce. Le motif, daté de 1566, rappellerait plus volontiers, par le choix de ses détails et la maigreur de ses rinceaux, le commencement du XVI$^e$ siècle que la fin. Il porte en lui la preuve que, dans l'appréciation de l'âge des monuments, il est toujours une foule de cas exceptionnels dont on doit tenir compte, et que toute règle trop rigoureuse court risque de se voir souvent démentie par l'observation. Le beau motif à candélabre représenté sur la Planche suivante est un des plus gracieux et des mieux combinés, dans son ordonnance pyramidale, que l'on puisse citer. Ses enroulements sont bien liés, et l'œil les suit sans embarras. C'est un type précieux de ce genre de motifs dans la composition desquels excellèrent les artistes du commencement du XVI$^e$ siècle. Le joli costume de Strasbourgeoise, reproduit sur la troisième Planche, est extrait d'un recueil de cent vingt gravures en bois, dessinées par Josse Amman, célèbre dessinateur de Zurich, bien connu par divers recueils de ce genre. Le recueil dont nous parlons est consacré à représenter les costumes des femmes de la plupart des contrées de l'Europe, et a pour titre : *Gynæceum, sive theatrum mulierum, in quo præcipuarum omnium per Europam.... fœmineos habitus videre est.... expressos a Jodoco Amano*. Francofurti, 1586, petit in-4°. Notre costume figure dans ce volume sous le titre de *fœmina argentoratensis*.

Les motifs décoratifs qui l'entourent, moins le dernier, emprunté à un recueil de patrons de broderie, sont extraits des bordures d'un des plus élégants livres d'Heures que la typographie *illustrée* du XVI$^e$ siècle ait produits. Voici son titre exact : « Heures à la « louange de la vierge Marie, selon l'usage de Rome... « le tout au long, sans y rien requérir, est très cor« rect, en bonne orthographie de poinctz, d'accens « et diphthongues situez aux lieux à ce requis. Et sont « à vendre par maistre Geoffroy Tory de Bourges, « libraire, demourant à Paris sus Petit-Pont, joi« gnant l'Hôtel-Dieu, à l'enseigne du Pot-Cassé. Ache« vées de imprimer le mardy dix-septième jour de « janvier mil cinq cens vingt-cinq. » On attribue l'impression de ce joli volume à Simon de Colines, et les gravures au célèbre graveur lorrain Woeriot, à cause de la croix de Lorraine dont la plupart de ces gravures sont souscrites, et qui était la marque particulière de ce graveur. Mais il doit y avoir erreur dans cette attribution, puisque les biographes ne font naître Woeriot qu'en 1531, plusieurs années après la publication de Geoffroy Tory. Quoi qu'il en soit, les Heures de Tory sont une des plus exquises productions de la typographie parisienne du XVI$^e$ siècle. Les ornements, qui consistent en gravures et encadre-

ment au simple trait, sont d'une variété, d'une élégance et d'une légèreté admirables. Il y a, entre l'ornementation fine et déliée de ces bordures coquettes qui encadrent gracieusement le texte sans l'étouffer, et le placage grossier de noires et massives vignettes qui chargent les livres des Pigouchet et des Kerver, toute la distance qui sépare un art perfectionné d'un art encore dans l'enfance, et cependant ces diverses productions sont à peu près contemporaines. Mais cette différence si tranchée s'explique facilement si l'on veut bien faire attention que tout le matériel qui servit à la confection des livres d'Heures de la fin du $XV^e$ siècle et du commencement du $XVI^e$ était une importation de la Germanie; tandis que Geoffroy Tory, l'un des premiers, tenta d'introduire dans ces productions toute l'élégance de l'art français et italien. La salamandre, le chiffre de François $I^{er}$ et celui de Claude de France, le nom et la devise de Tory, sont fréquemment répétés sur nos bordures.

La dernière des quatre Planches que nous avons rassemblées dans cet article est composée de motifs assez divers. Au haut figurent deux ajustements de pavés faïencés, colorés d'émail jaune, sur fond de terre rouge, qui proviennent de l'ancienne salle capitulaire de l'abbaye de Saint-Georges de Bocherville, près de Rouen : ces pavés sont d'une date assez ancienne, qu'il serait difficile de préciser, mais qu'on ne saurait abaisser plus bas que le $XIV^e$ siècle. Le milieu de la Planche est occupé par un fragment arabesque, gravé en bois, sur fond noir dans l'original, et qui n'offre que la moitié du sujet entier. Ce motif singulier servait de cul-de-lampe ou d'ornement typographique avec beaucoup d'autres du même genre, dans un magnifique volume renfermant des portraits d'empereurs romains; volume que nous n'avons jamais rencontré que dépecé et sans titre. Toutes les bordures de l'entourage sont extraites de ces livres de patrons que nous avons si souvent cités, et dont nous parlerons avec quelque détail dans l'article suivant.

## PLANCHE 298.

DESSINS D'OUVRAGE DE POINT-COUPÉ, COMPOSÉS POUR LES DAMES DE LA COUR, PAR VINCIOLO, VÉNITIEN, EN 1589.

## PLANCHE 299.

OUVRAGES DE POINT-COUPÉ, COMPOSÉS POUR LES DAMES DE LA COUR DE HENRI III.

## PLANCHE 300.

PATRONS, COMPOSÉS EN 1567, POUR LES PEINTRES SUR VERRE.

Nous avons réservé pour un seul article tout ce que nous avions à dire sur ces motifs de point-coupé, sur ces modèles de broderies, en un mot sur tous ces détails d'ornement, empruntés à certains livres spéciaux que nous avons qualifiés de *livres de patrons*, et que nous avons cités tant de fois, dans la dernière partie de cet ouvrage. Le luxe des broderies, des galons ou *parements* de toute espèce, des dentelles d'or, d'argent et de fil, étant arrivé, sous le règne des Médicis et des Valois, à son plus haut degré de vogue, fournit l'occasion aux artistes de composer une foule de modèles à l'usage de ceux qui s'occupaient à exécuter ces brillantes superfluités. Jamais l'union intime des arts et de l'industrie ne parut plus complétement consommée qu'à cette heureuse époque. Les objets les plus futiles qu'emploie le luxe dans ses mobiles caprices, loin d'être abandonnés comme de nos jours au goût vulgaire des artisans qui s'enchaînent péniblement à l'imitation de vieux modèles défigurés ou platement rajustés, recevaient à chaque instant des artistes les inspirations les plus gracieuses. De là, la composition d'une foule de livrets à l'usage de toutes les industries qui employaient l'ornement : orfévrerie, serrurerie, ciselure, menuiserie, broderie, etc. Ces précieux livrets que leur diffusion et leur multiplicité n'ont pu sauver de la destruction, parce que les mains laborieuses auxquelles ils étaient destinés s'occupaient plus à les consulter qu'à les conserver, sont aujourd'hui fort rares pour la plupart, et l'on nous saura gré de les faire connaître par leur titre, après les avoir fait apprécier par cette foule d'exemples que notre ouvrage leur a empruntés.

Mais puisque le sujet des Planches que nous examinons nous oblige particulièrement à parler des *points-coupés*, apprenons à nos lecteurs ce que c'était que ce genre de tissu ou de broderie qu'au $XVI^e$ siècle on employa surtout à composer ces vastes collets montés, ces fraises goderonnées, dont se paraient les deux sexes, aussi bien qu'à décorer les nappes d'autel et les vêtements sacerdotaux. Toutefois avertissons d'abord qu'il est impossible de donner une définition exacte de ce genre de tissu, dont la fabrication se compliquait d'une foule de procédés, variant au gré du caprice ou du génie inventif des ouvriers; ce qui faisait attribuer aux résultats de leurs combinaisons un grand nombre de noms différents, tels que ceux de *point-coupé, point-compté, point-croisé, point-couché, point-piqué, guipure, lacis, réseau*, etc., toutes modifications qu'il serait fort difficile de caractériser aujourd'hui, faute de descriptions exactes. Quoi qu'il en soit, le *point-coupé*, dans la plus ordinaire acception de ce mot, était une espèce de dentelle à jour qu'on exécutait au moyen de plusieurs opérations successives; la première consistait à établir, sur un châssis, un réseau entièrement à jour, dont les fils, par leurs entre-croisements variés, dessinaient différents motifs, la plupart du temps très compliqués. Sous ce réseau on collait un lambeau de toile fine appelée *quintin*, du nom de la ville de Bretagne où se fabriquait alors cette espèce de batiste. Puis, avec l'aiguille, on fixait le réseau au quintin, en contournant toutes les fleurs ou les parties d'ornement que l'on voulait conserver pleines, c'est-à-dire entièrement blanches. La dernière opération consistait à découper et à emporter toute la portion de toile superflue, de manière à rendre à ce genre de dentelle toute la transparence et la légèreté qui en faisaient le caractère distinctif. C'était de cette espèce de découpure, analogue à celle que l'on emploie de nos jours dans la fabrication des points dits *d'application*, que le *point-coupé* tirait son nom. Ce procédé primitif subissait, comme nous l'avons dit, une foule de modifications. Tantôt on l'exécutait sur la toile même, sans application préalable de réseau; et alors les fonds de la broderie étaient pleins, et les jours beaucoup moins nombreux et moins évidés. Tantôt on exécutait le remplissage des fleurs et des ornements, à l'aiguille, sur le réseau même, sans interposition de toile, et

dans ce cas le tissu acquérait son plus haut degré de transparence et de légèreté. En raison des difficultés de sa fabrication, le point-coupé ne se composait guère que de petites pièces carrées, de festons séparés, que l'on était obligé d'assembler et de coudre ensemble pour monter ces larges collets, ces fraises immenses que l'on portait alors. Lorsqu'on l'employait à composer des nappes d'autel, pour en augmenter l'effet, et diminuer d'autant le nombre des pièces nécessaires, on encadrait chaque fragment au milieu de larges interstices de toile unie.

C'est encore cette influence italienne, à laquelle la France dut au XVI$^e$ siècle tant d'inventions de luxe, qui propagea parmi nous la mode des dentelles et des points-coupés. Les lois somptuaires qui proscrivaient l'usage des étoffes précieuses, des broderies d'or et de pierreries, et qui n'avaient guère prévu qu'entre des mains ingénieuses la simple toile et le fil pourraient acquérir la valeur de l'or et des pierreries, contribuèrent à étendre la vogue de ce genre d'ornement. Aussi fallut-il bientôt employer de nouvelles dispositions restrictives pour arrêter l'essor de ce luxe, et diminuer le tribut énorme qu'il imposait à la France au profit de l'étranger. Le premier édit porté contre les dentelles et les points-coupés est de 1629; il défend toute *broderie de toile et fil, et imitation de broderie, rebordements et filets en toile, découpures sur quintins et autres linges, points coupez, dentelles, passements et autres ouvrages de fil, ni aux fuseaux, pour hommes ou pour femmes*, etc. Enfin, une nouvelle déclaration, datée de 1656, proscrit tous les *ouvrages de fil sur le linge, tels que passements, dentelles, entretoiles, points de Gennes, Pontignacs, points-coupez, points-de-Venise,* etc.

Le volume qui a fourni les divers motifs de point-coupé disséminés dans cet ouvrage, et qui paraît avoir été le plus répandu, surtout parmi les dames de la cour de Charles IX et de Henry III, à l'intention desquelles il avait été composé, a pour titre : « Les sin- « guliers et nouveaux pourtraicts du seigneur Fédéric « de Vinciolo, Vénitien, pour toutes sortes d'ouvrages « de lingerie; de rechef et pour la troisième fois aug- « mentez, oultre le réseau premier, et le point-couppé « et lacis, de plusieurs beaux et différents portraits « de réseau de point-conté, avec le nombre de mailles, « choses non encore veüe ny inventée. » Paris, 1589, petit in-4°. Cet ouvrage est dédié *à la royne douairière de France*, c'est-à-dire à Catherine de Médicis. Les deux petites figures de dames gravées sur la Planche 296, et représentées tenant sur leurs genoux le petit châssis sur lequel se montait le réseau du point-coupé, ornent le frontispice de cet ouvrage. Des deux chiffres reproduits sur nos deux Planches, au centre de motifs de point-coupé, le premier caractérise dans quelques cas Marie de Médicis, et dans quelques autres Marie de Vaudémont; le second est le chiffre royal qui, selon la date de l'édition du volume, peut s'appliquer indifféremment à Henri III ou à Henri IV.

La plupart des livrets analogues à celui que nous venons de citer n'étaient pas seulement applicables à un seul art, à une seule industrie; les motifs variés qu'ils contenaient pouvaient être employés indifféremment par tous les ouvriers qui travaillaient en ornement : c'est ce qu'exprime suffisamment le titre de ces volumes. Aussi M. Willemin a-t-il eu tort de désigner les motifs représentés sur la Planche 300 comme étant particulièrement destinés aux peintres verriers. Il est, au contraire, évident, d'après la composition de ces dessins et le réseau de mailles qui en forme le fond que ce sont des motifs de dentelle et de broderie.

Voici quelques uns des titres que nous avons annoncés :

— « Patrons pour brodeurs, lingières, massons, « verriers, et autres gens d'esprit; nouvellement im- « primé à Paris, rue Saint-Jacques, à la Queue-de- « Regnard. M. V. L. IIII.

— « S'ensuivent les patrons de messire Antoine « Belin, reclus de Sainct-Marcial de Lyon. Item, plu- « sieurs aultres beaulx patrons nouveaulx qui ont esté « inventez par frère Jehan Mayol, carme de Lyon. « Imprimé à Lyon par Pierre de Saincte-Lucie, dit le « Prince.

— « La fleur des patrons de lingerie à deux en- « droits, à point-croisé, point-couché, et à point- « piqué, en fil d'or, fil d'argent et fil de soye, ou « aultre, en quelque ouvrage que ce soit, en com- « prenant l'art de broderie et tissuterie. On les vend « à Lyon, en la maison de Pierre de Saincte-Lucie, « qui fut du feu Prince.

— « Nouveaux pourtraicts de point-coupé et den- « telles, en petite, moyenne et grande forme; Mont- « béliard, 1598. »

Voici incontestablement le plus curieux de tous ces titres, il est en vers et imprimé en gothique :

> Patrons de diverses manières,
> Inventés très subtilement,
> Duysans à brodeurs et lingières,
> Et à ceux lesquels bravement
> Veullent, par bon entendement,
> User d'antique et roboresque,
> Frise et moderne proprement,
> En comprenant aussi moresque.
> A tous massons, menuisiers et verriers,
> Feront prouffit ces pourtraicts largement,
> Aux orphévres et gentils tapissiers,
> A jeunes gens aussi semblablement;
> Oublier point ne veulx aucunement
> Contrepointiers et les tailleurs d'ymages,
> Et tissotiers, lesquels pareillement
> Par ces patrons acquerront héritages.

On les vend à Lyon par Pierre de Saincte-Lucie, en la maison du deffunct Prince, près Nostre-Dame de Confort. (Sans date.)

# LISTE DES SOUSCRIPTEURS.

### LE ROI DES FRANÇAIS.

### MONSEIGNEUR LE DUC D'ORLÉANS.

Louis XVIII.
Monseigneur Comte d'Artois, frère du Roi.
Monseigneur le Duc d'Angoulême.
Madame la Duchesse d'Angoulême.
Monseigneur le Duc de Berri.
Madame la Duchesse de Berri.
Le Duc de Bordeaux.

Mademoiselle de Berri.
Madame la Duchesse d'Orléans, Douairière.
S. M. I. l'Empereur d'Autriche, roi de Bohême et de Hongrie.
S. M. I. l'Impératrice mère de Russie.
S. M. le Roi de Prusse.
L'Impératrice Joséphine.

### MINISTÈRE DE L'INTÉRIEUR.

### MINISTÈRE DE L'INSTRUCTION PUBLIQUE.

### BIBLIOTHEQUES DE PARIS.

La Bibliothèque royale.
La Bibliothèque particulière du Roi, au Louvre.
La Bibliothèque de l'Institut.
La Bibliothèque de l'Arsenal.
La Bibliothèque de la Chambre des Pairs.
La Bibliothèque de la Chambre des Députés.
La Bibliothèque de la Société royale des Antiquaires de France.

### BIBLIOTHEQUES DES VILLES DE FRANCE ET DE L'ÉTRANGER.

**AMIENS.**
**BEAUVAIS.**
**BERLIN** (la Bibliothèque royale de).
**BRUXELLES** (l'Académie de).
**CHARTRES.**
**DIJON.**
**LE MANS.**
**LYON.**

**MONTPELLIER** (la Bibliothèque de).
**NIMES.**
**MARSEILLE.**
**POITIERS.**
**ROUEN.**
**SÈVRES** (la Manufacture royale de).
**STRASBOURG.**
**TROYES.**

### SOUSCRIPTEURS.

#### A.

MM.
Abel de Pujol, peintre d'histoire.
Ambray (le chevalier d').
Armynet (le chevalier).
Artaria, marchand d'estampes, à Manheim.
Arthus-Bertrand, libraire.
Aubourg, employé.

#### B.

Bachelier, libraire.
Baillère, libraire.
Bance aîné, éditeur.
Beauffort (le comte), président de la Commission des monuments, à Bruxelles.

MM.
Beauvoir, peintre.
Béchet, libraire.
Beckfort, amateur.
Bedford (le duc de).
Belanger, architecte.
Bellangé, dessinateur.
Bellizard et compagnie, libraires.
Belin-Leprieur, libraire.
Benard, amateur.
Berthault, architecte.
Béthune-Charost (la duchesse de).
Biancourt (le marquis).
Biet, architecte.
Bigot, ébéniste.

LISTE DES SOUSCRIPTEUTS.

MM.

BLANCHON, architecte.
BODOT, libraire.
BOISSERÉE, de Cologne.
BONINGTON, peintre.
BOSSANGE père, libraire.
BOURGEOIS-MAZE, libraire.
BRALLE, ancien ingénieur hydraulique du département de la Seine.
BRISSAC (le duc de), pair de France.
BRITTON, homme de lettres.
BROGNIARD, architecte de la ville de Paris.
BROGNIARD, directeur de la Manufacture royale de Sèvres.
BUCHON, homme de lettres.

## C.

CALLET père, architecte.
CELLERIE, architecte.
CHABROL (le comte).
CHATET, libraire.
CHOISELAT-GALLIEN, fabricant de bronze.
CHOUWALOFF (la comtesse).
CICÉRI, peintre décorateur.
CLARAC (le comte), conservateur des Antiques du Musée royal.
CLERMONT-TONNERRE (la duchesse de).
CLOCHARD, architecte du gouvernement.
COLIN, peintre d'histoire.
COLLOT, directeur de la fabrique des monnaies.
COLNAGHY, marchand d'estampes, à Londres.
COTIN, notaire.
COULON, avocat, à Lyon.
COUPIN DE LA COUPERIE, peintre.
COURTIVRON (le marquis de).
CRETET (le comte).

## D.

DAMESME, architecte.
DARRIEUX (madame).
DAVID, statuaire, membre de l'Institut.
DAUGIER (le vicomte).
DEBRET, architecte et membre de l'Institut.
DECAZES (le duc), pair de France.
DEFER, marchand d'estampes.
DÉGOTHY, peintre d'architecture.
DENAIX, libraire.
DEVAULDRY de Saint-Agnès.
DEVERAC (le marquis), pair de France.
DEVEZE, dessinateur.
DELAFONTAINE, fabricant de bronze.
DELAPERRIÈRE, régisseur du département de la Seine.
DELAQUERRIÈRE, négociant.
DELARENAUDIÈRE, homme de lettres.
DELAROCHE, peintre d'histoire et membre de l'Institut.
DELAUNAY (madame), marchande de curiosités.
DEMANNE (madame), peintre d'histoire.
DENON (le baron), membre de l'Institut.
DEPEYREY, amateur.
DESROCHES, peintre d'architecture.
DIDIER-PETIT, fabricant d'étoffes d'or et de soie, à Lyon.
DIVOFF, attaché à l'ambassade de Russie, à Paris.
DUBOIS, éditeur.

MM.

DUFLOS, président au tribunal de Clermont (Oise).
DUMERSAN, homme de lettres.
DUPERREUX, peintre.
DUPONT (madame la comtesse).
DUSILLON, architecte.
DUTHEIL, membre de l'Institut.

## F.

FABRE (le baron), peintre d'histoire.
FALAMPIN, avocat.
FEUCHÈRE, fabricant de bronze.
FLEURY, peintre d'histoire.
FONTAINE, architecte et membre de l'Institut.
FORBIN (le comte), membre de l'Institut et directeur des Musées royaux.
FORTIA-D'URBAN (le marquis), homme de lettres.
FRAGONARD, peintre d'histoire.
FRANKI (le chevalier).
FRANKEL (madame, née de Halle), à Berlin.
FROMENTIN DE SAINT-CHARLES (le chevalier).
FULLER frères, marchands d'estampes, à Londres.

## G.

GALLE, graveur de médailles, membre de l'Institut.
GALLY-KNIGHT, à Londres.
GARNEREY, peintre en miniature.
GAU, architecte.
GAUDECHARD (la comtesse de), née de Saint-Morys.
GAUTHIER, architecte.
GERMAIN, sculpteur.
GIHAUT, marchand d'estampes.
GIRODET, peintre d'histoire, membre de l'Institut.
GOLOWINE (la comtesse de), née Galitzin.
GONTAUD-BIRON (le comte Charles de).
GORDON, négociant, à Londres.
GOUJON, libraire.
GRAND frères, fabricans d'étoffes d'or et de soie, à Lyon.
GRANET, peintre d'histoire, membre de l'Institut.
GRIVAUD de la Vincelle.
GUERSANT, statuaire.
GUILLAUME, libraire.
GUILLOT, propriétaire et manufacturier.

## H.

HADOT (madame), maîtresse de pension.
HERBOUVILLE (le marquis d'), pair de France.
HERMAN, homme de lettres.
HOLLIER, peintre en miniature.
HOPE, banquier, à Londres.
HOURIGAN, amateur.
HUIN jeune, entrepreneur de vitrerie.
HURTAULT, architecte.

## I. J.

INGRES, peintre d'histoire, membre de l'Institut et directeur de l'Académie royale de France à Rome.
IEMINISE, négociant, à Lyon.
IRISSON, amateur.

# LISTE DES SOUSCRIPTEURS.

MM.
Isabey, peintre, chevalier de la Légion d'honneur.
Jaime, fabricant de bronzes et de lampes.
Jolimont (de), dessinateur et homme de lettres.
Jorand, peintre d'histoire.

### K.
Kilian, libraire.

### L.
Labanoff (le prince), à Saint-Pétersbourg.
Laloy, libraire.
Lamésangère, homme de lettres.
Langlès, membre de l'Institut.
Lash (mademoiselle), à Londres.
Laurent, peintre.
Laval (la comtesse de), à Saint-Pétersbourg.
Lebas, architecte et membre de l'Institut.
Léger, peintre décorateur.
Legrand, architecte.
Léloy, dessinateur.
Lemaître, graveur.
Lenoir (Alexandre), antiquaire.
Lenoir, marchand d'estampes.
Lenormant, libraire.
Lépine (le chevalier de).
Lesieur.
Lesueur, coutelier.
Leu (la duchesse de Saint-), à Augsbourg en Bavière.
Lever (le marquis).
Librairie grecque, latine et allemande.
Littardy (le comte).
Long (le révérend Guillaume), à Windsor.

### M.
Mac-Gregor, colonel.
Maillard, notaire.
Maillon, notaire.
Mailly, pair de France.
Mallon-Bercy (de), amateur.
Manager, architecte.
Mandard, architecte.
Mansard, négociant.
Maurin, lithographe.
Mauzaisse, peintre d'histoire.
Méans (le comte).
Mionnet, premier employé du cabinet des antiques, à la Bibliothèque du Roi.
Molinos, architecte des travaux publics du département de la Seine.
Moncie jeune, libraire.
Montfort, marchand de curiosités.
Montmorency (la duchesse de).
Montville (le comte de).
Montvoisin, fabricant de bronze.
Monval, amateur.
Morel de Vindé (le baron).
Mouchy (le duc).

### N.
Navez, peintre d'histoire.
Noailles (le duc), pair de France.
Neufermeil (le comte de).

### O.
MM.
Odiot, fabricant d'orfévrerie.

### P.
Pagot, architecte et professeur à Orléans.
Pannetier, peintre.
Pasquier, directeur de la Caisse d'amortissement.
Pastoret (le comte Amédée de).
Pérée, graveur.
Pérignon (le marquis de), pair de France.
Perregaux (le comte), banquier.
Philippe, négociant.
Picion, libraire.
Personnes-Desbrières.
Pottier, conservateur de la Bibliothèque de la ville de Rouen.
Pougens, membre de l'Institut.
Pourtalès (le comte Frédéric de), à Neufchâtel.
Pourtalès (le comte Gorgier de), à Paris.
Poix (prince de).
Provost, amateur, à Bresle, près Beauvais.

### Q.
Quicherat, architecte.

### R.
Radcliff (lady).
Raoul-Rochette, membre de l'Institut.
Ray et Gravier, libraires.
Raymond, ancien professeur de l'Université.
Redouté, peintre décorateur.
Renouard, libraire.
Révoil, peintre d'histoire.
Roberts, peintre.
Rolls, amateur.
Rolland, professeur de peinture, à Grenoble.
Romagnesy, sculpteur.
Ross (le comte de).
Rothschild, banquier.
Rothschild (Antony).
Richard, peintre.

### S.
Saint-Ange, dessinateur.
Saint-Morys (le comte de).
Saint-Prix, artiste de la Comédie française.
Sauvageot, pensionnaire de l'Académie royale de musique.
Schilisk, architecte du roi de Danemarck.
Sellier, sculpteur marbrier.
Seymour (Sir Henri), gentilhomme anglais.
Solages (le vicomte de).
Solomé, régisseur du théâtre à Bordeaux.
Stotard, dessinateur.
Steuben, peintre d'histoire.
Stuart (lady), ambassadrice d'Angleterre en France.
Suys, architecte de S. M. le roi des Pays-Bas.

## LISTE DES SOUSCRIPTEURS.

### T.

MM.

TAGLIONI, artiste de l'Académie royale de musique.
TALMA, artiste de la Comédie française.
TASTU (Amable).
TECHENER, libraire.
TERNEAUX-ROUSSEAU.
THIERRY, graveur d'architecture.
TILLIARD frères, libraires du roi de Prusse.
TÔCHON, d'Annecy, membre de l'Institut.
TREUTTEL et WÜRTZ, libraires.
TROCHE, chef de l'état civil à la mairie du quatrième arrondissement.
TRONCHIN, colonel.
TURMEAU, architecte du Gouvernement.
TURPIN DE CRISSÉ (le comte), membre libre de l'Institut.

### V.

VAN-CLEEMPUTTE, architecte.
VAUZELLE, peintre d'architecture.
VÉRAC (le marquis de), pair de France.

MM.

VERNET (Horace), peintre d'histoire, membre de l'Institut.
VÈZE (DE), chevalier.
VIDECOQ, libraire.
VILLENEUVE (le comte René de).
VISCONTI, architecte.

### W.

WALTER, à Londres.
WEISS (Gaspard), marchand d'estampes, à Berlin.
WHIATT, architecte, à Londres.
WILLEMEN, peintre, à Londres.
WILLIAM PONSOMBY.
WUILGRIN DE TAILLEFER (le comte), à Périgueux.

### Z.

ZUBER, fabricant de papiers peints, à Rixheim.
ZWINGER, peintre.

*Détails d'Architecture des Églises Cathédrales de Cologne et de Strasbourg.*

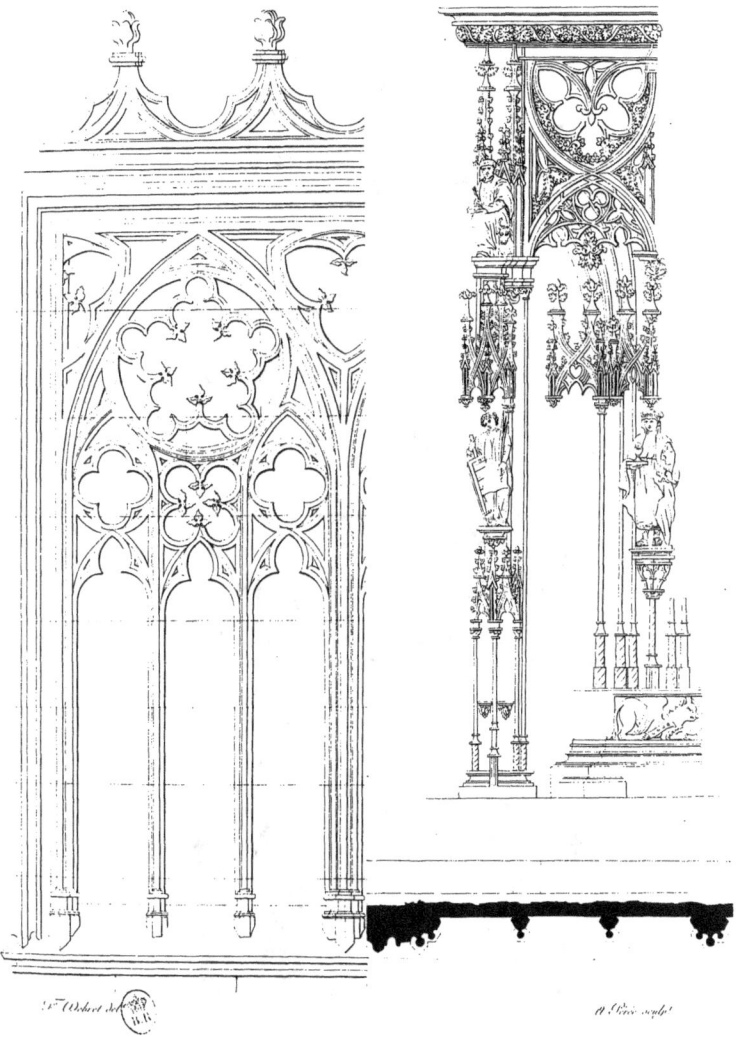

Corniche extérieure et Porte de la Sacristie de l'Église du Pont de l'Arche.

Édifice du Commencement du XVI.ᵉ Siècle.

*Façade Méridionale de la Maison de la Reine Blanche, située dans le Village de Léry, canton de Pont de l'Arche en haute Normandie.*

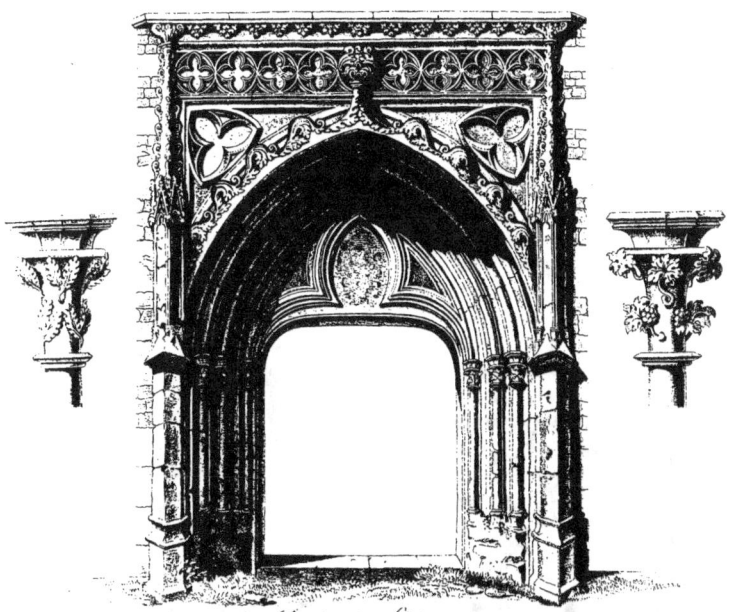

*Porte du même Édifice.*

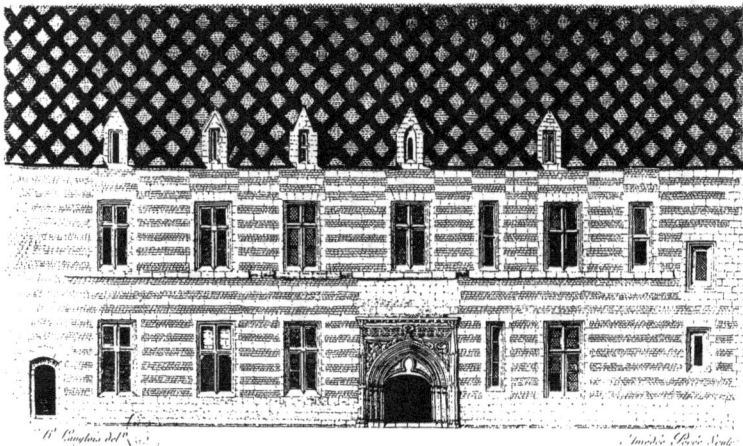

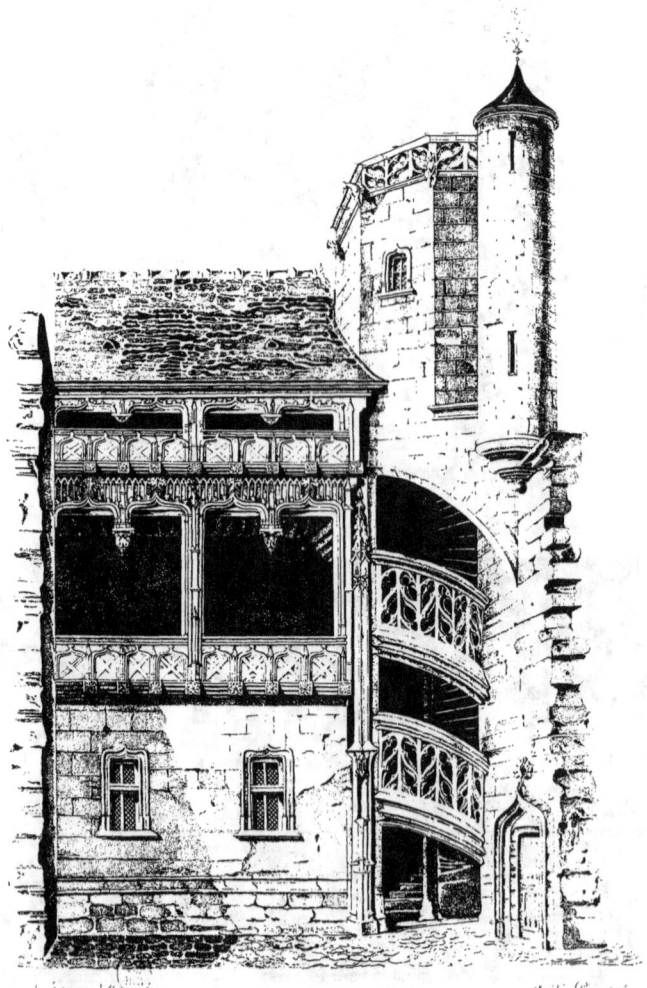

Hôtel Chambellan, Rue des Forges, à Dijon.
Habité aux XVe et XVIe siècles par des Maires du même nom.

*Maison formant le coin d'une rue du Bourg de Dangeau,
à trois lieues de Châteaudun.*

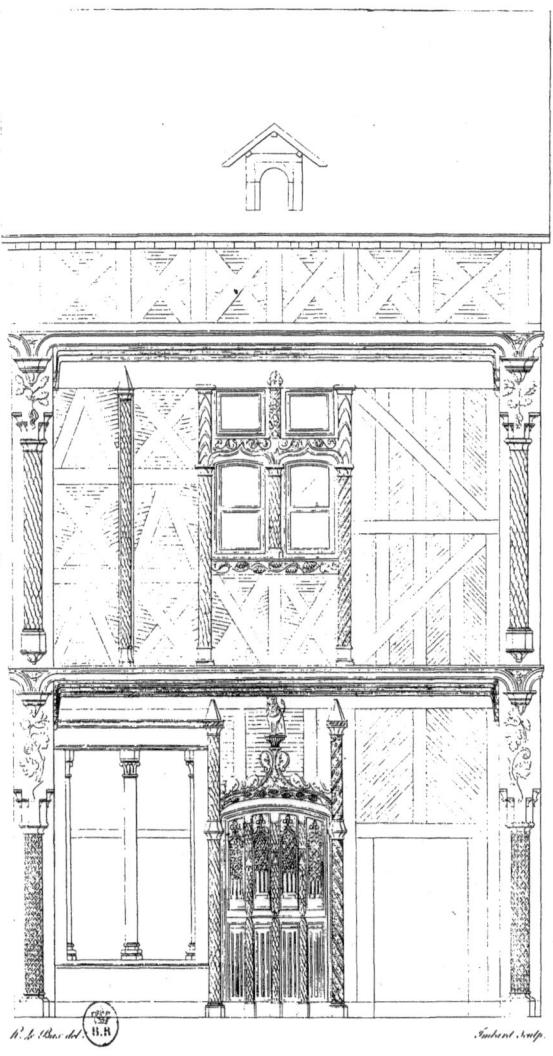

Cheminée et Décoration de deux Fenêtres de l'Abbaye de St. Amand, à Rouen.

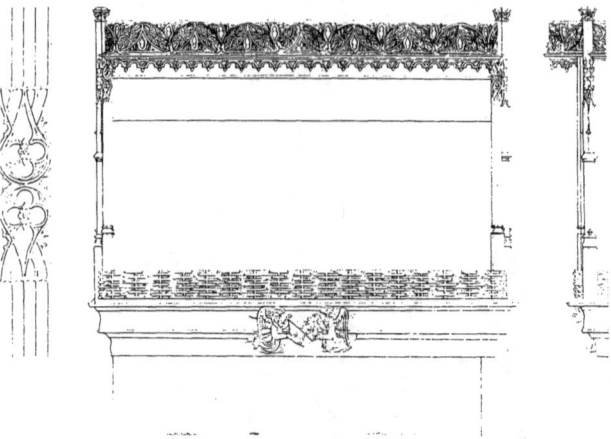

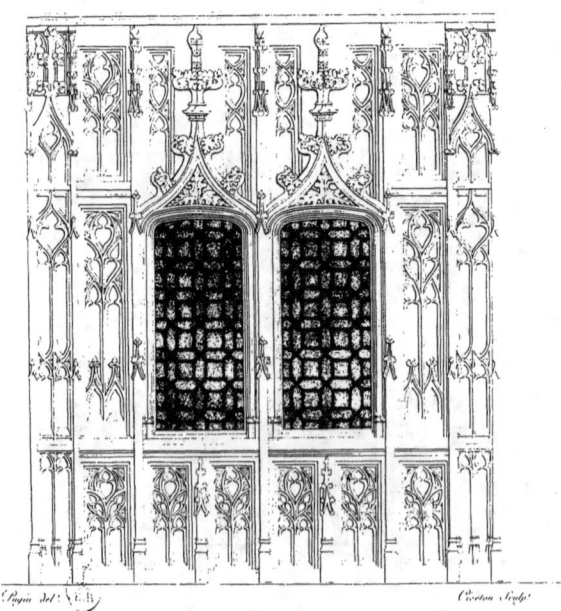

Cheminée du XI.ème Siècle.

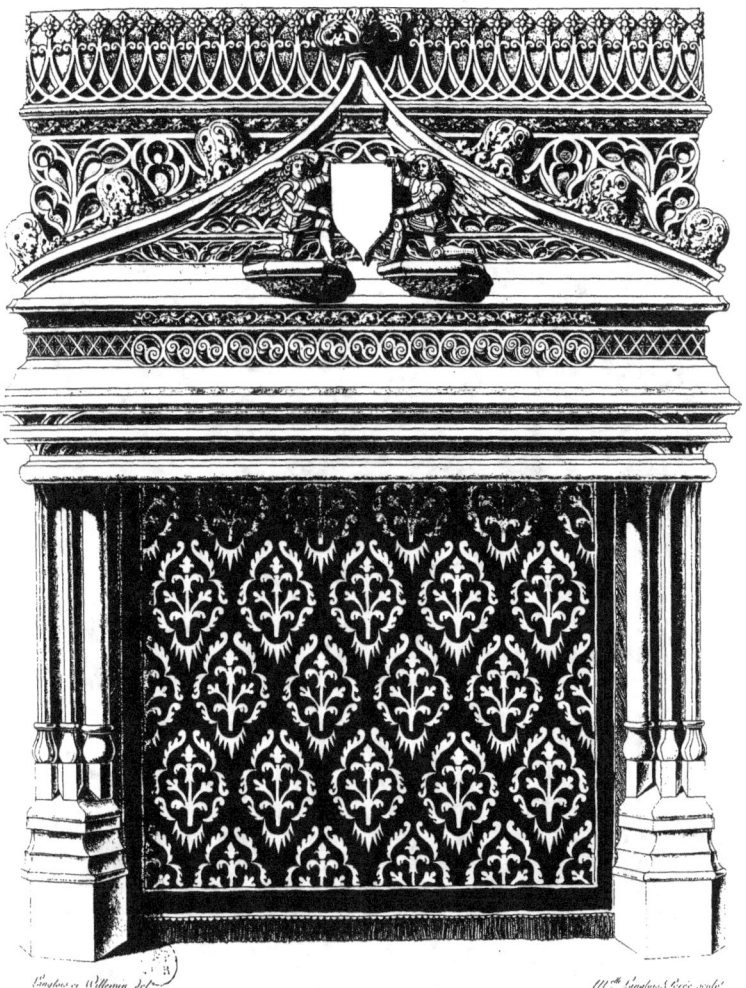

Placée dans une Maison que l'on croit avoir appartenue
aux Anciens Comtes de Perigord, à Perigueux.

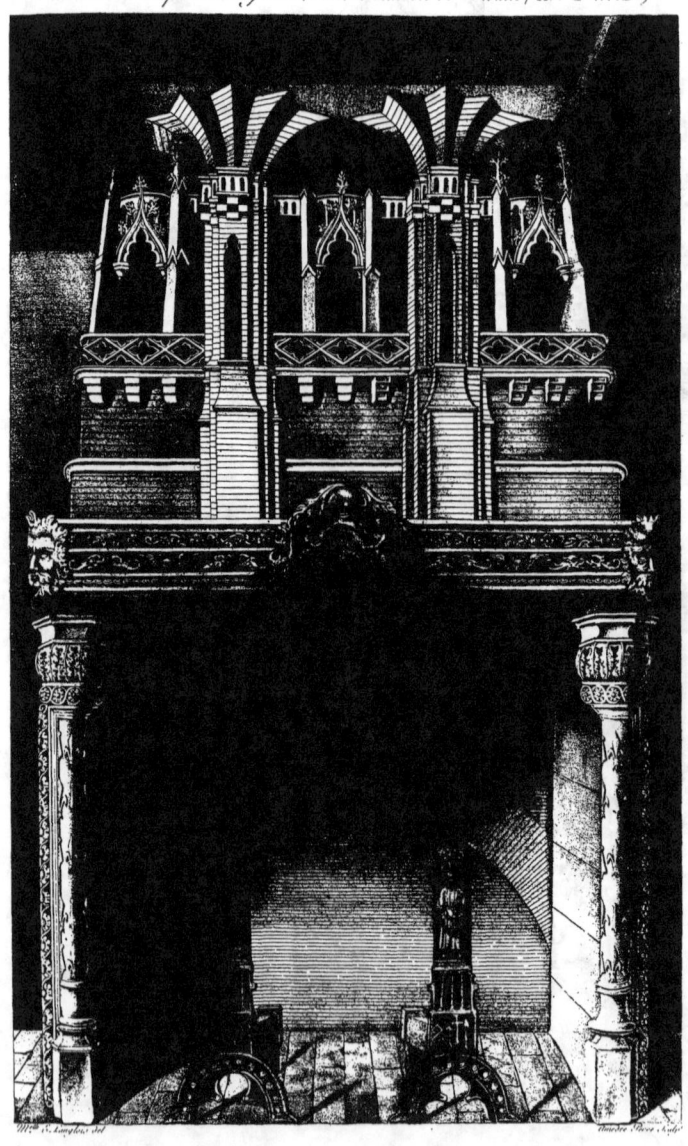

*Cheminée en brique, bois et pierre, d'une Maison de Rouen (XV.e Siècle.)*

*Chapelle tirée d'une Peinture d'un MS,
intitulé: Miroir historial, de Vincent de Beauvais.*

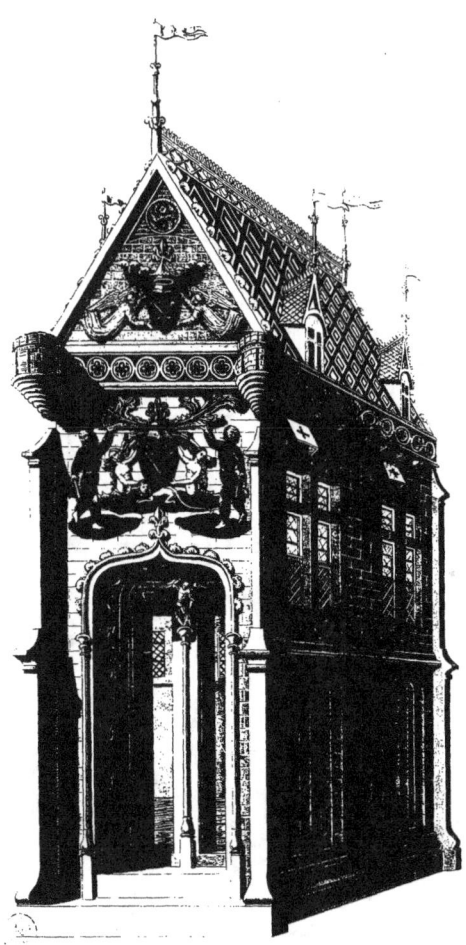

*Bibliothèque Royale.*

Tombe d'Alexandre de Berneval et de son Élève, Architectes de S.t Ouën de Rouen.

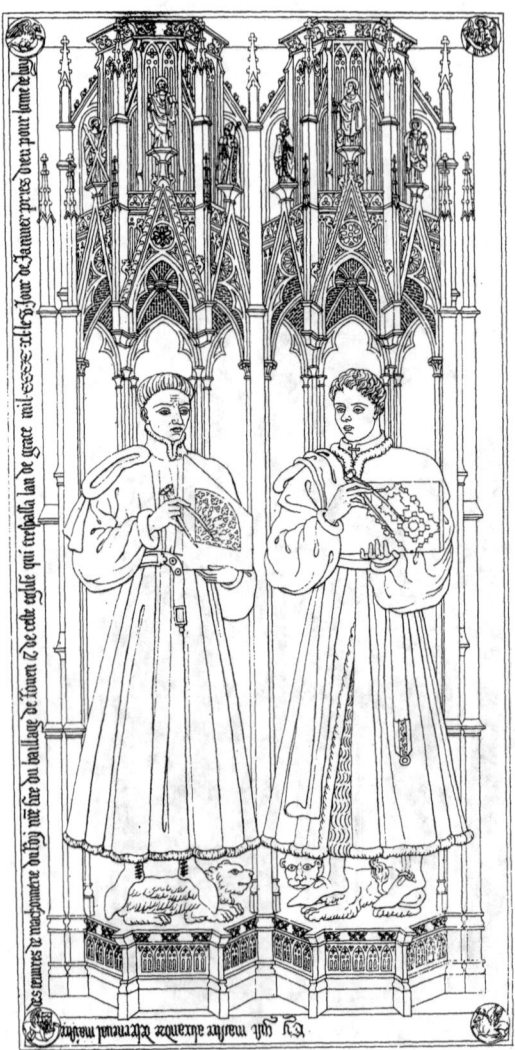

Chapelle de S.te Agnès, à gauche du Chœur de S.t Ouën.

Alexandre de Berneval, Mc. de Maçonnerie du roi au Bailliage de Rouen.

Witasse de Guuy, Sergent du roi au Bailliage de Senlis.

Gravé sur pierre vers 1440.

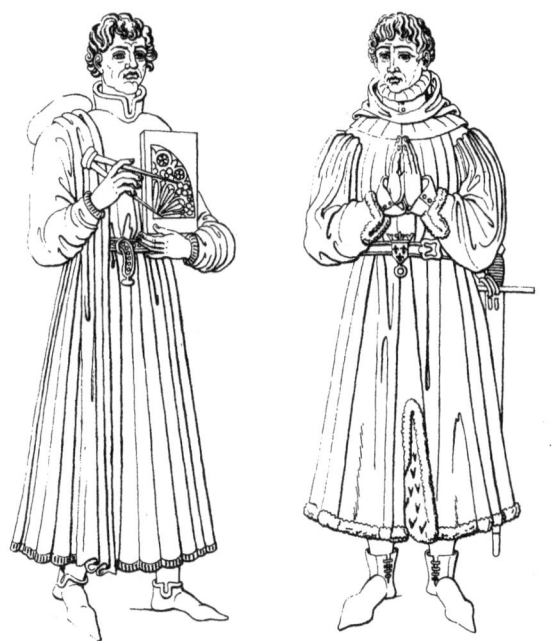

Porte-feuille de Gaignières, Bibl. Impe.

Boiserie d'Écouen.

*Guillaume le May Capitaine de Six-Vingts Archers du Roy,*
*et Gouverneur de la Ville de Paris.*
*Gravé sur pierre vers 1480.*

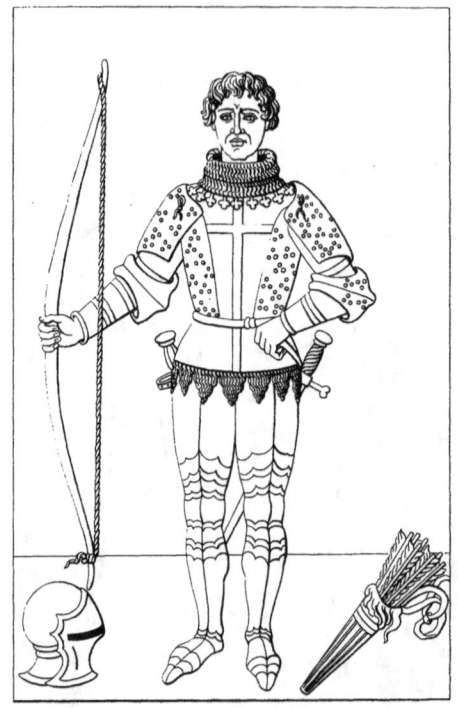

*Porte-feuille de Gaignieres Bibl.ᵉ Impér.ˡᵉ*

*Gravures sur Ivoire décorant le petit Meuble N.° I.*

*Willemin del. et sculp.*

*Figure de Charles II.*

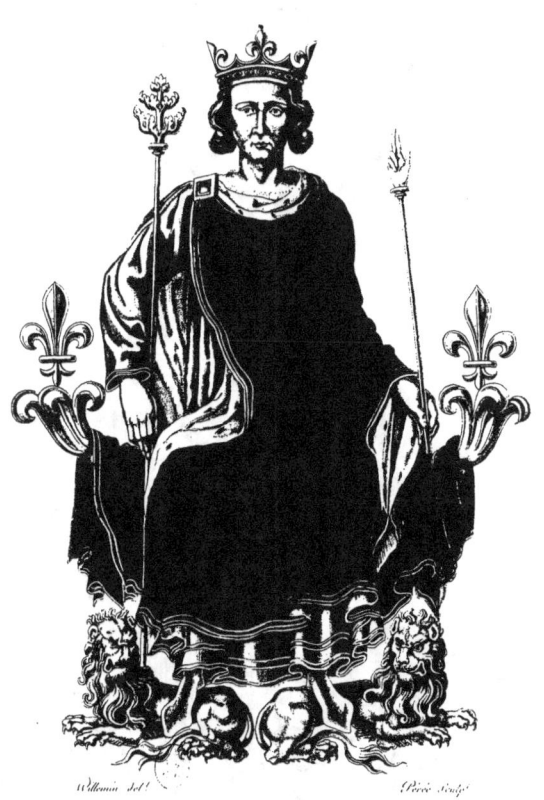

*Histoire des Rois de France par Dutillet*
*Mss. N.º 8410, de la Bibliothèque Royale.*

*Salmon présentant à Charles VI son Livre intitulé : Des Maximes Royales &c.*
*1401. N.º 5070 fonds de la Vallière Bibliothèque du Roi.*

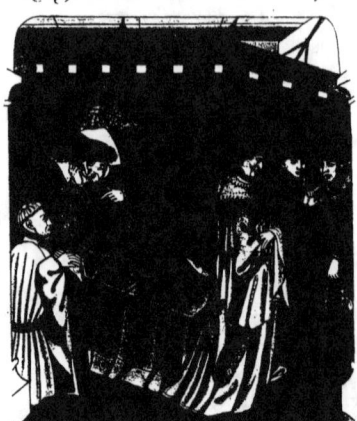

Peinture et Fac-simile tirés de la Chronique de Charles VII par frère Jean Chartier religieux de St. Denis Mss. N.º 112 de la Bibliothèque de la Ville de Rouen.

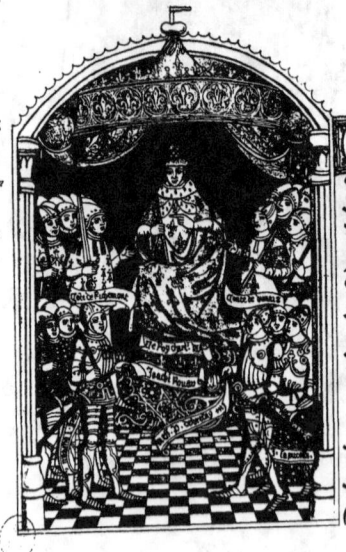

*Figure d'une jeune fille Noble*

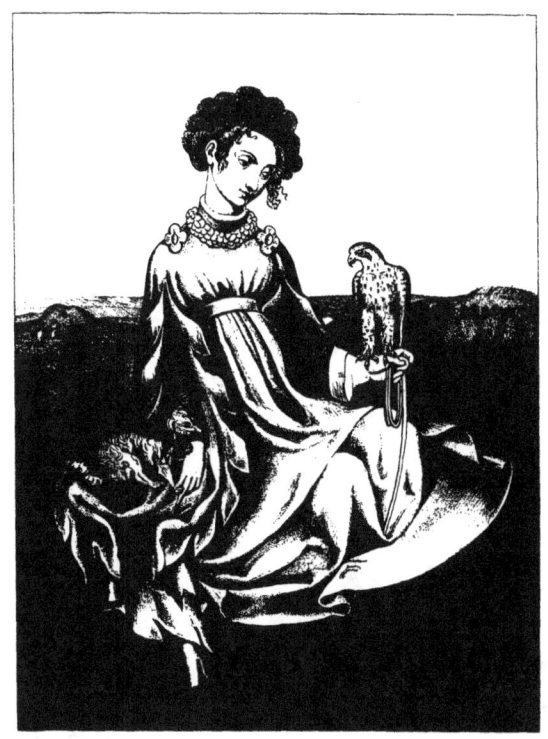

*Gravée sur un Dessin Original du XV.<sup>e</sup> Siècle.*

*Pérée Sculp.*

Costumes Civils de la fin du XIV.e Siècle.

Heures de 1390.                    même Manuscrit.

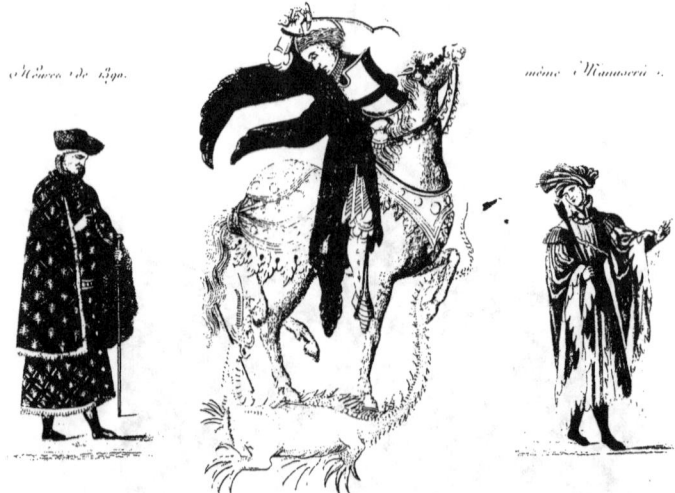

Extraits de deux Paires d'Heures Manuscrites
de la Bibliothèque Royale.

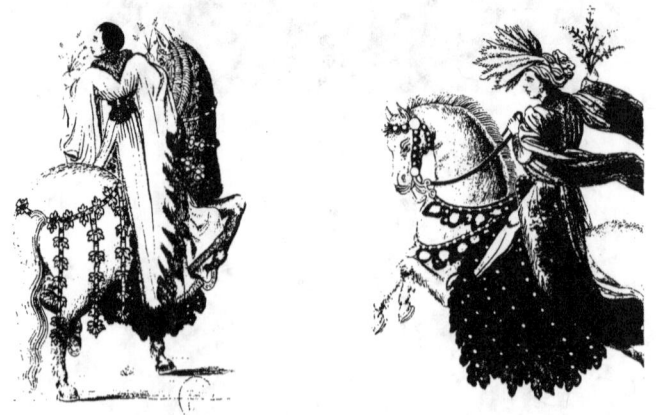

H. Pérée del. et sculp.

Peintures tirées du Livre des Marques de Rome &c. Roman composé en 1456.
MS. N.º 6767.

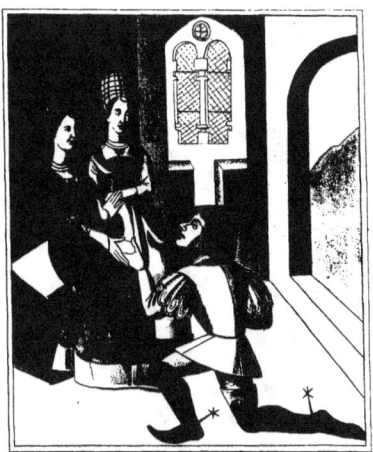

Tournois ou l'on voit les Juges du Camp, placés sur l'Estrade avec les Ducs.

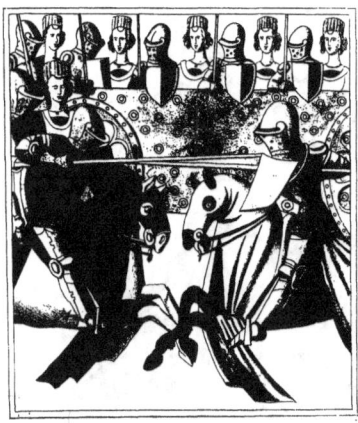

*Peintures tirées d'un Manuscrit composé an 1466.*

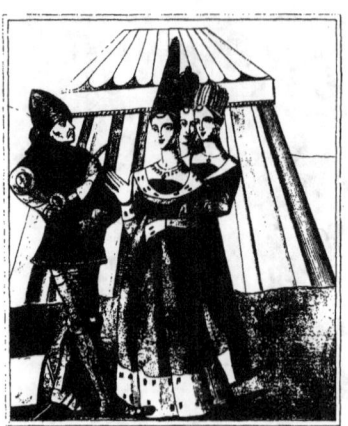

*Bibliothèque Royale.*

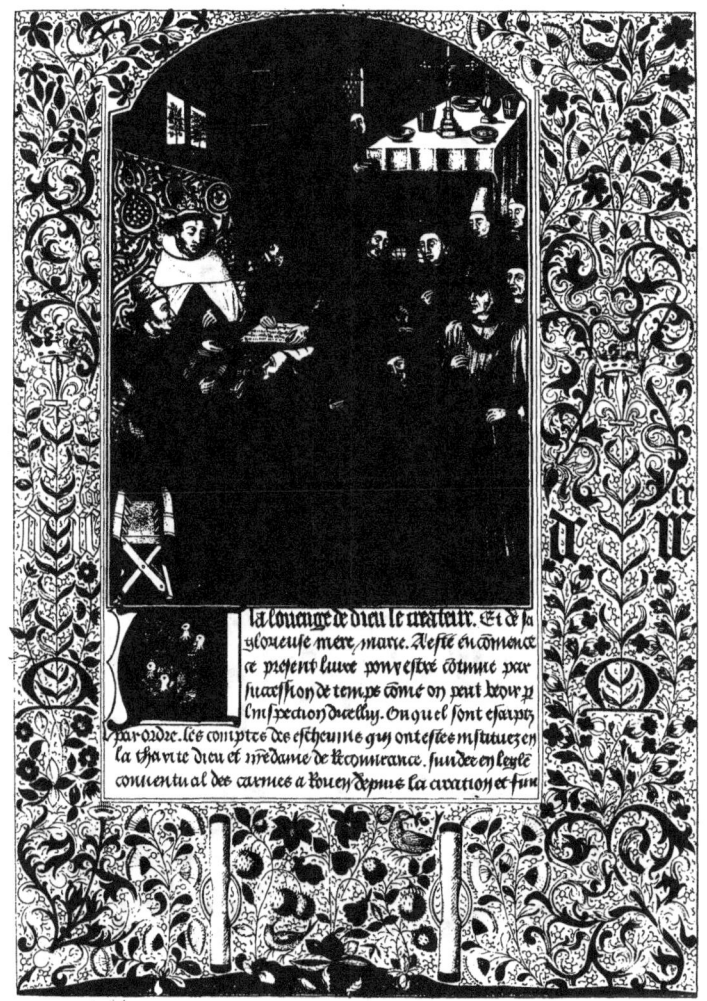

XV.<sup>e</sup> Siècle.
Première Page d'un Livre de Comptes, représentant un paiement de rentes.

Tiré de la Collection de M.<sup>r</sup> Langlois, à Rouen.

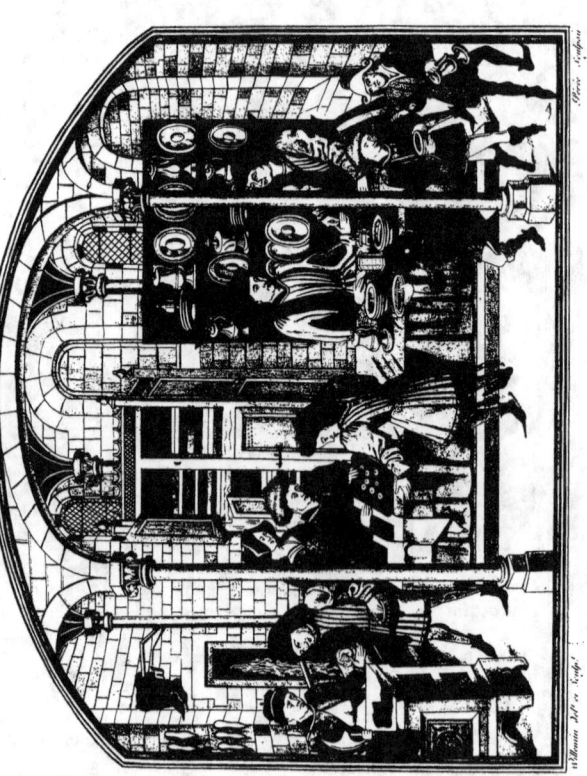

Peinture du XVe Siècle representant une Malle couverte.

Manuscrit grand in folio Bibliothèque de la Ville de Rouen.

*Costumes de Docteurs et Maîtres-ès-Arts, extraits de divers MSS. du XV.e Siècle.*

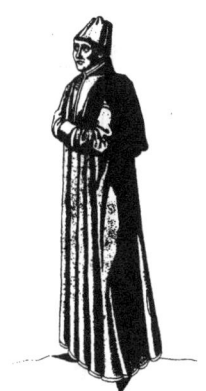
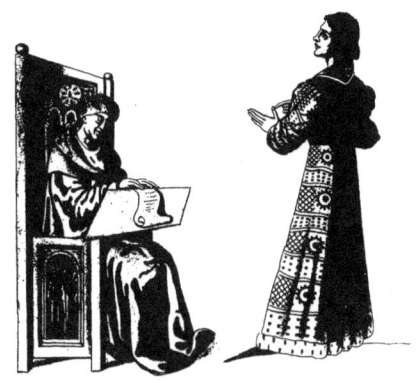

MS. N.º 6736.

N.º 6712.
3.

N.º 6712.
3.

Bibliothèque Royale.

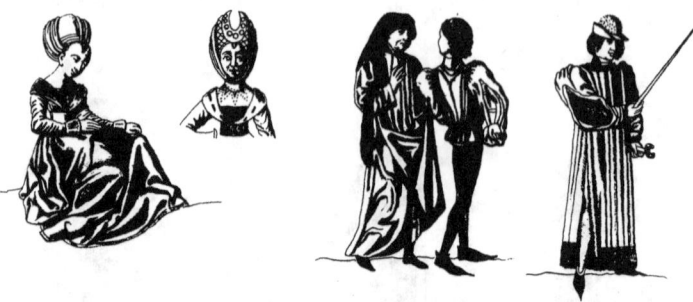

*Costumes des Dames, des Seigneurs et des Paysans,*

*Tirés des Chroniques de Froissard,*

*Manuscrit du XV.<sup>e</sup> Siècle, de la Bibliothèque du Roi.*

*Costumes des Cavaliers, Archers et Fantassins, tirés des Chroniques de Froissard*

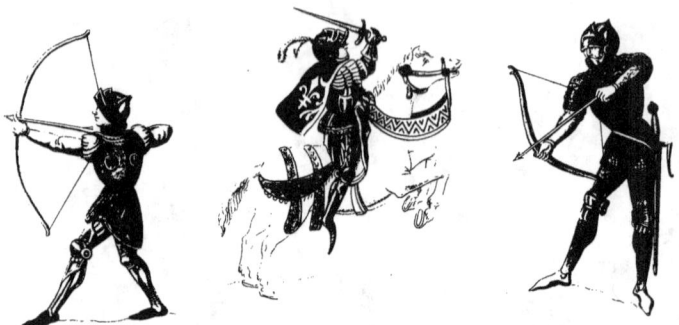

*Manuscrit du XV.e Siècle de la Bibliothèque du Roi*

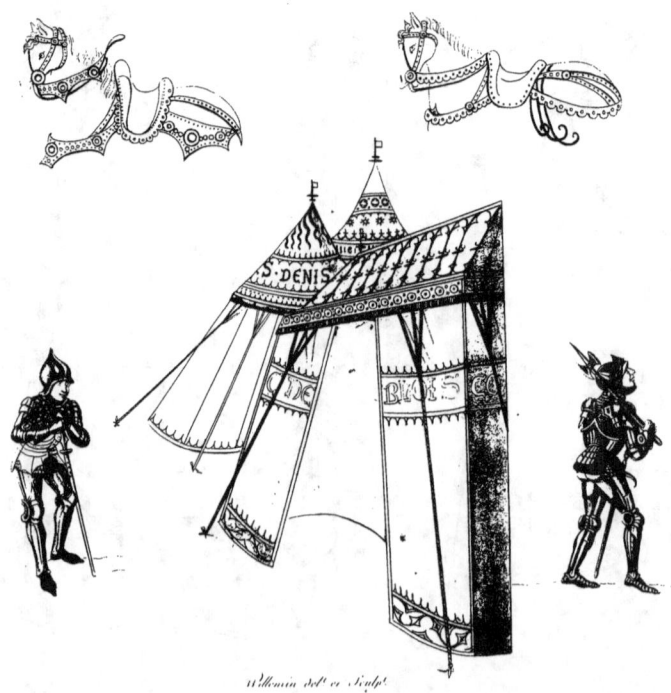

*Willemin del.t et Sculp.t*

*Figure de Bernard d'Armagnac Comte de la Marche,*
*Fils de Bernard d'Armagnac Connétable sous Charles VII.*

*Tirée d'un Manuscrit écrit et peint par Gilles le Bouvier dit Berry, Roi d'Armes de Charles VII.*
*MS. N.° 9653.*

*MS. N.° 6735.*

*Bibliothèque Royale.*

*Cartes du XV.ᵐᵉ Siècle, exécutées pour le Roi Charles VI,
par Jacquemin Gringonneur Peintre de la Cour.*

*Figures de petits Garçons tirées du
même Jeux.*

Le Soleil.        Le Varlet ou Damoiseau.

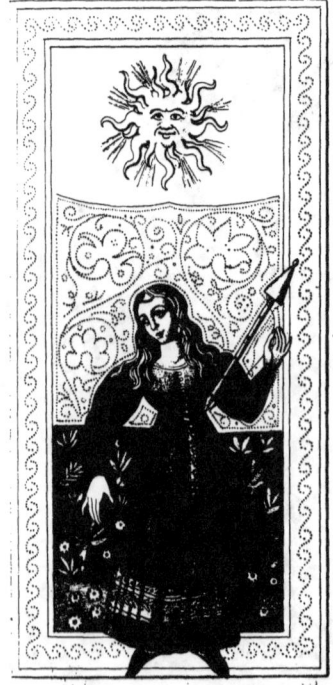

*Willemin del. et Sculp.*

*Cabinet des Dessins et Estampes de la Bibliothèque du Roi.*

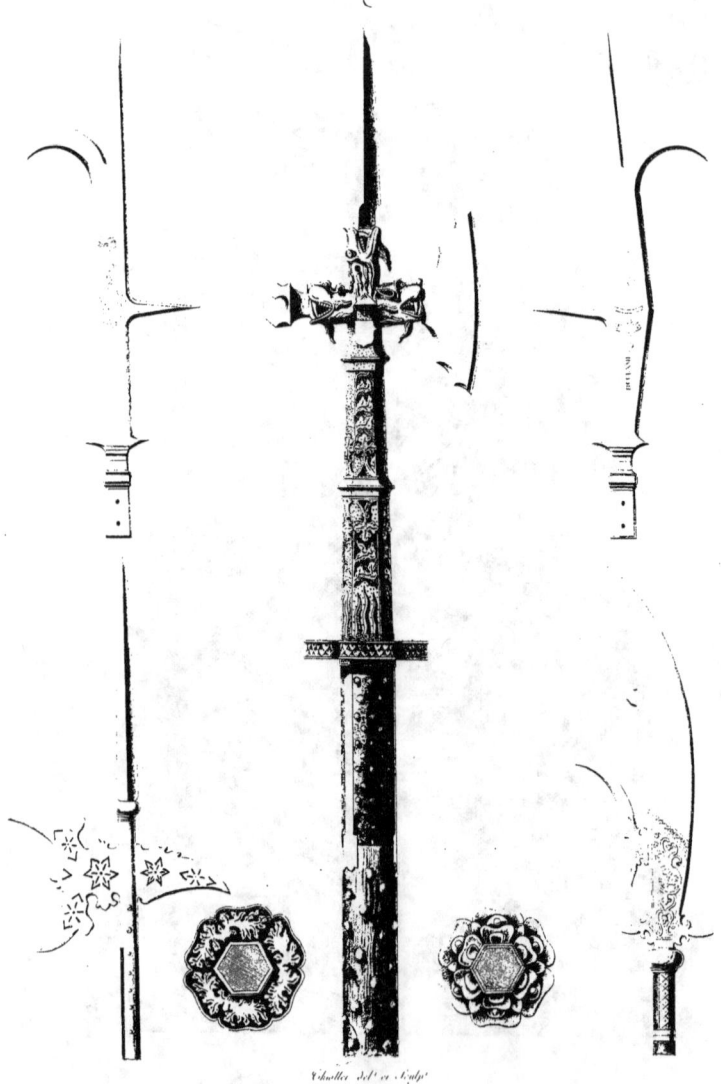

*Hallebardes de la fin du XI.<sup>e</sup> Siècle conservées au Musée Royal d'Artillerie.*

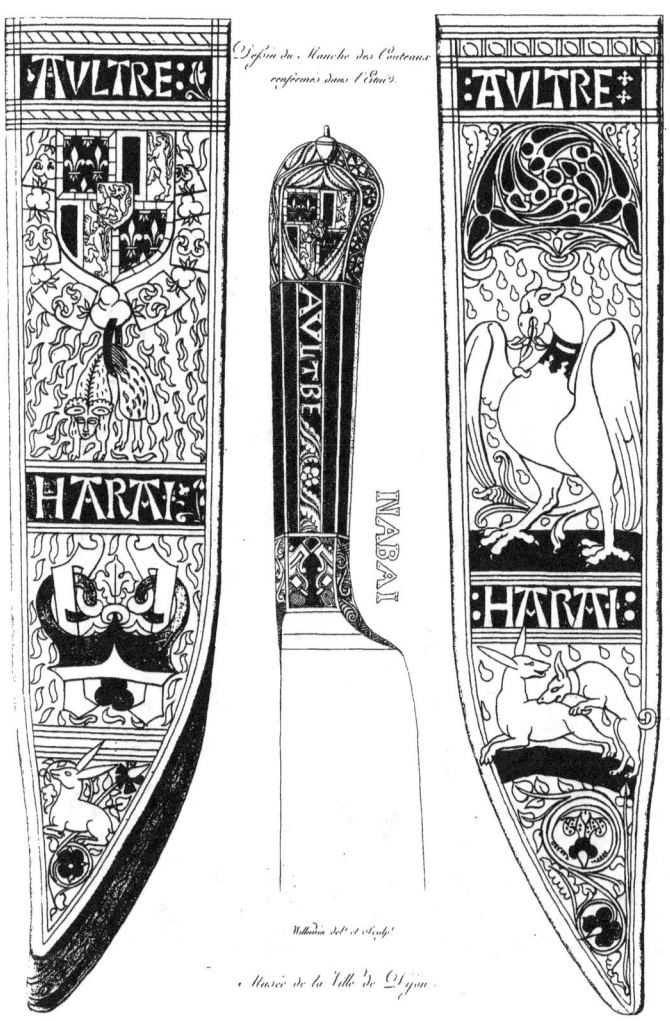

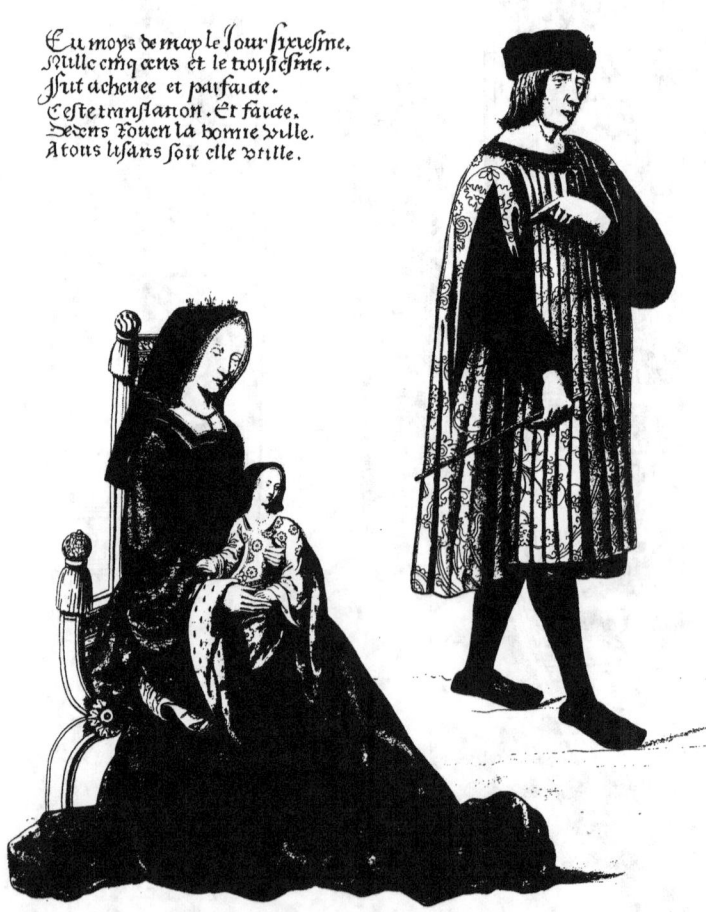

Costume Royal d'Anne de Bretagne,
Tiré des heures de cette Reine.

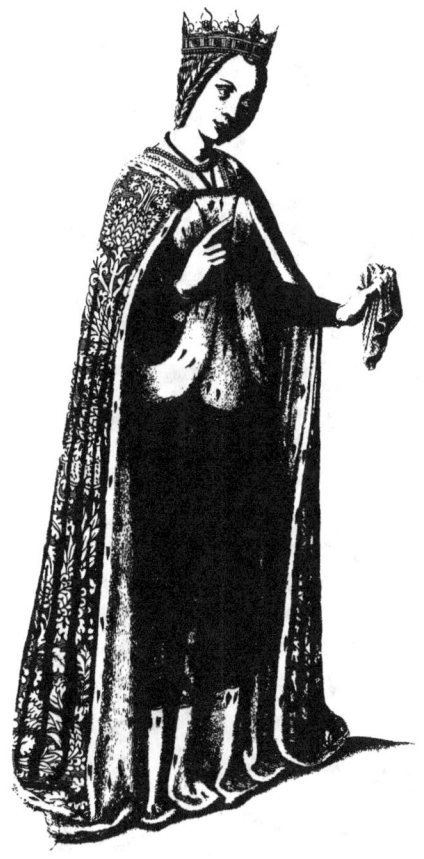

Bibliothèque Royale.

Figure d'Enguerrand de Monstrelet Historien,
Prévost de Cambray et Bailli de Walaincourt.

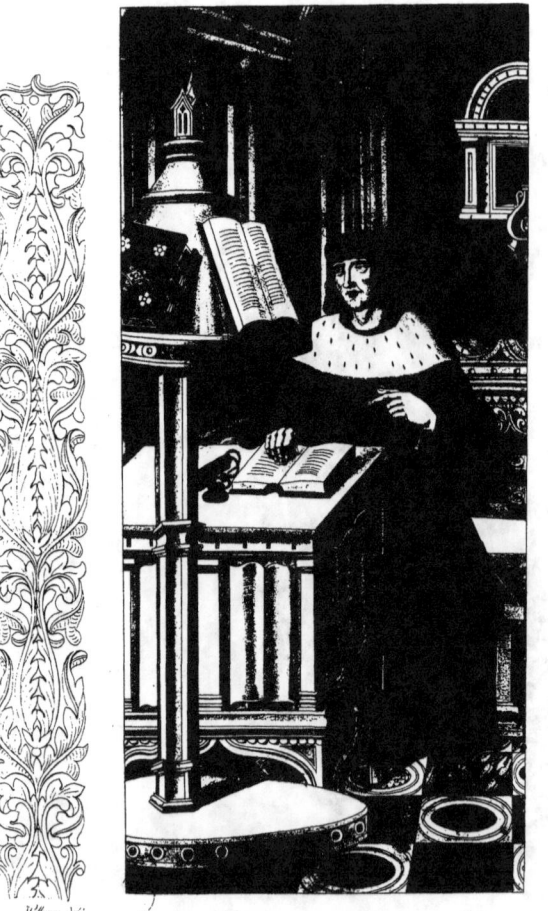

Manuscrit de la Bibliothèque Royale.

*Hérauts d'Armes annonçans la mort de Charles VI,
à son fils le Duc de Touraine, en 1422.*

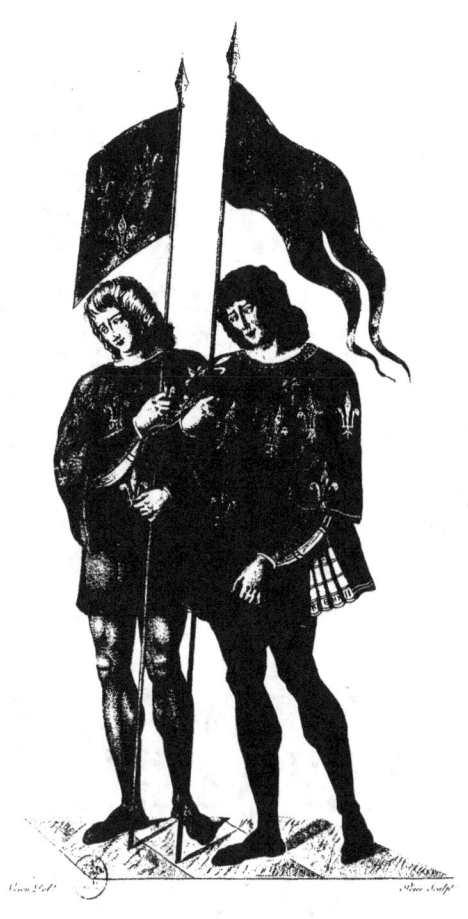

M.S. N.º 8199, coll.º Colbert, Bib.ᵉ Impériale.

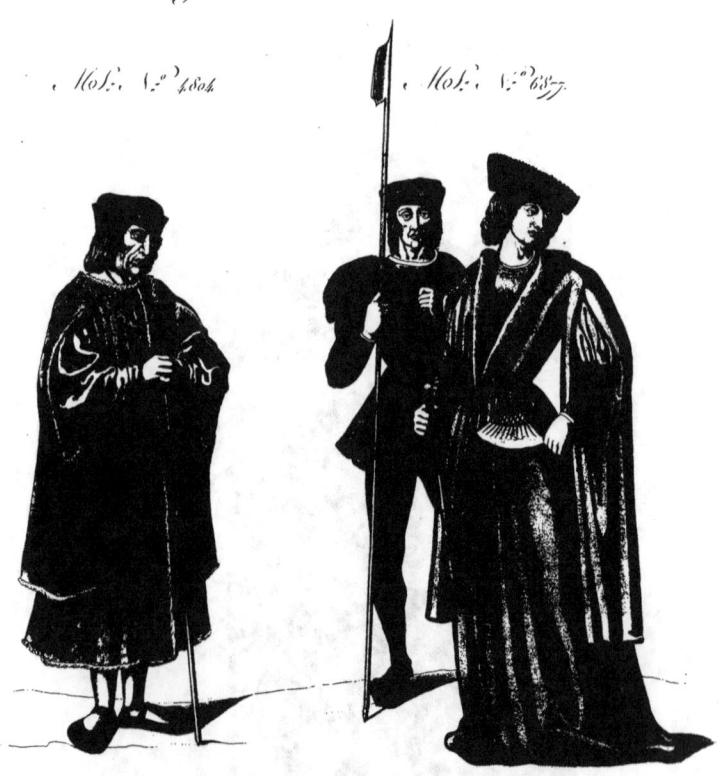

Seigneurs de la Cour de Louis XII.

Bibliothèque Royale.

Jehan de Werchin Chevalier, Séneschal de Haynaut,
envoyant un de ses Hérauts en diverses Provinces, pour faire Bannies

Arabesque du même Manuscrit

M.S. N.° 8299. Fonds de Colbert. Bibl.<sup>e</sup> Imp.<sup>le</sup>

*Seigneur et Chasseur représentés dans un M.S. intitulé Rondeaux, Chant Royal, &c.*
*M.S. N.° 6989 comm.t du XVI.e Siècle.*

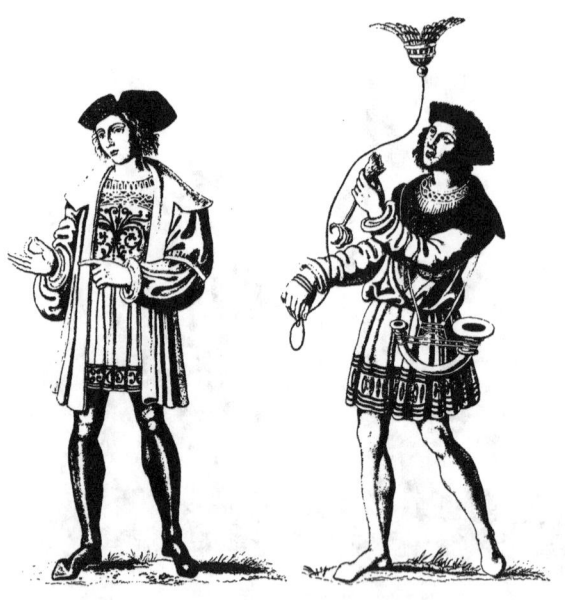

*Dessin de Tapisserie, du même Siècle, tiré des Épitres d'Ovide*
*par Octavien de S.t Gelais M.S. N.° 752.*

*Bibliothèque Royale.*

*Pages de la Cour de Louis XII.*
*M.S.ᵗ des Épîtres d'Ovide N.° 7231. (bis)*

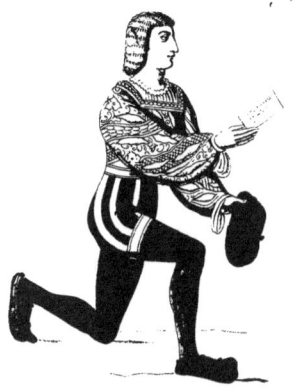
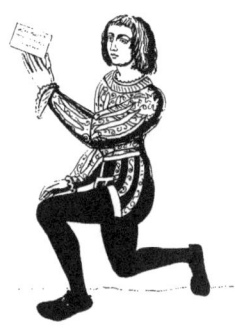
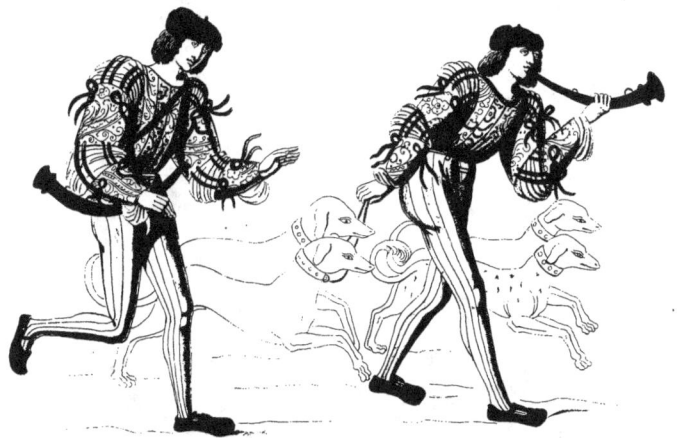

*Bibliothèque Royale.*

*Willemin del. et Sculp.ᵗ*

## Armures du tems de Louis XII.

N.º 7231.

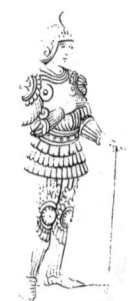 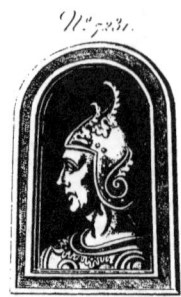 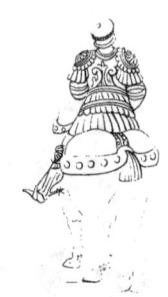

Heures d'Anne de Bretagne.     Epitres d'Ovide. M.S. N.º 7231.

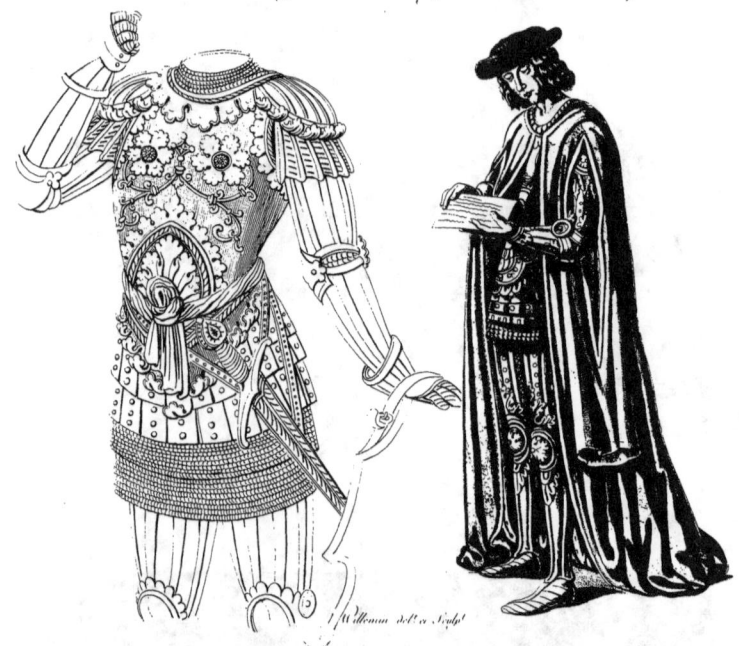

Willemin del.t et Sculp.t
Bibliothèque Royale.

*Divers Costumes representés dans une peinture d'un Mss.*
*intitulé Echecs Amoureux.*

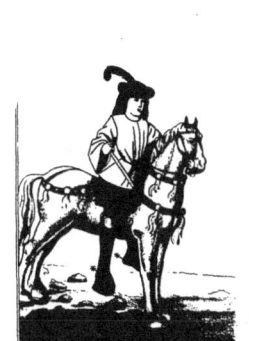
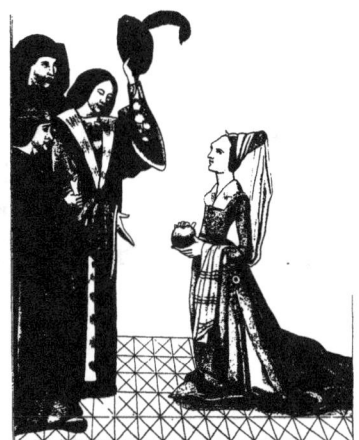

*Conserts vocal et instrumental tirés du même Mss.*

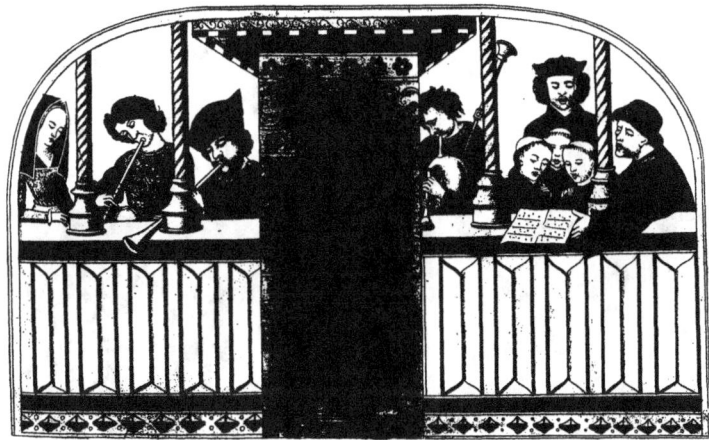

*Bibliothèque Royale.*

*Costumes de la fin du XI.e Siècle, extraits de divers Manuscrits de la Bibliothèque du Roi.*
N.º 6-12.
3

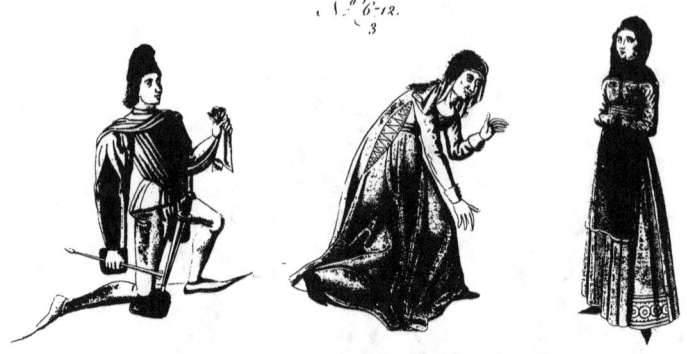

*Costumes des Dames de la Cour du Roi René.*

*Manuscrit N.º 6808.*

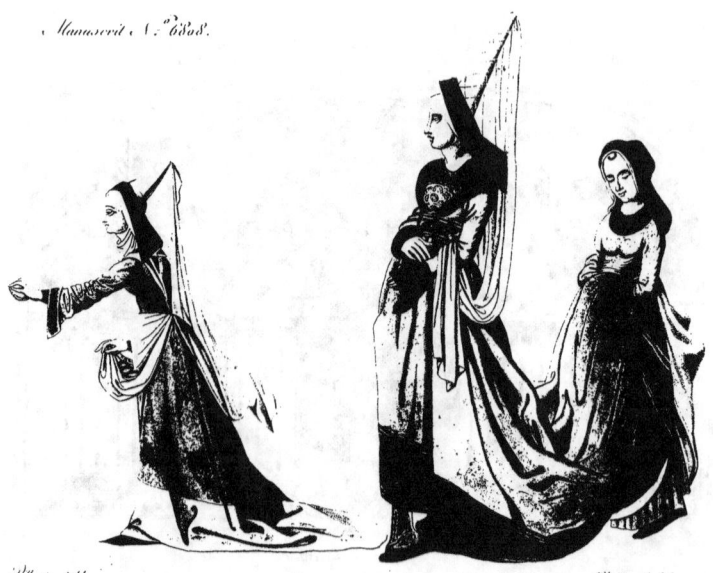

Villemin del.  Chailly Sculp.

Costumes des Bourgeois du commencement du XVI.<sup>e</sup> Siècle.
MS. N.º 68 u.

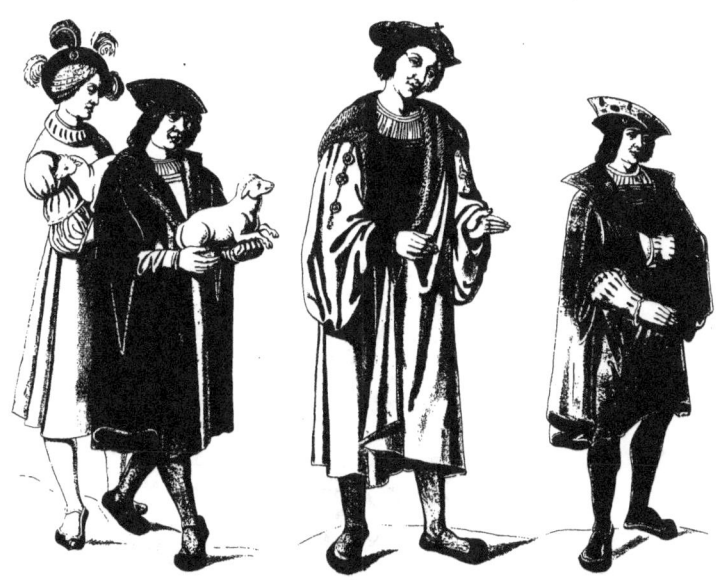

Bibliothèque Royale.

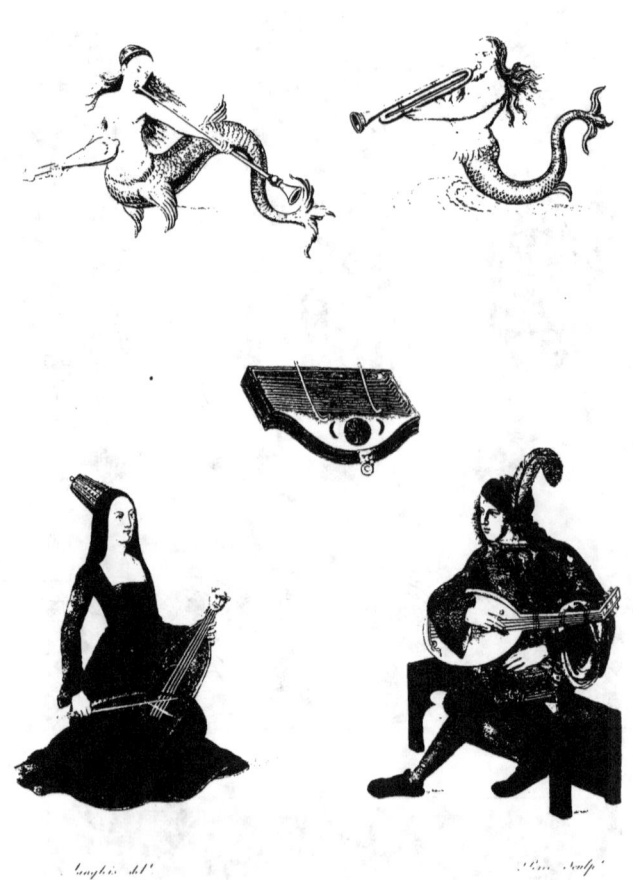

Musiciens et Instrumens de Musique, pris du MS. N.º 6808, intitulé:
Livre des Echecs amoureux &.&. dédié à Louis de France Duc d'Orléans.

Bibliothèque Royale.

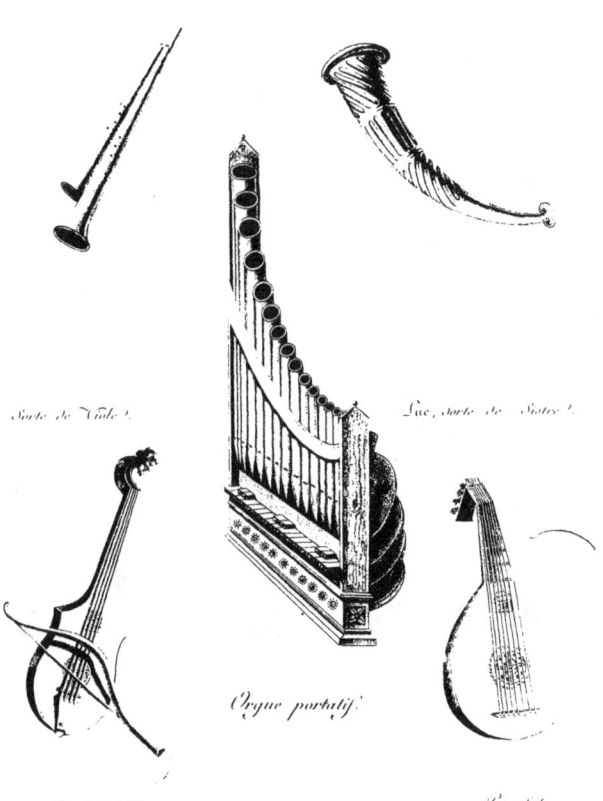

## Dessins de Char et de Pavé

N.° 6808

Extraits de deux Manuscrits du commencement du XIV.me Siècle

N.° 6920

Bibliothèque Royale.

*Hôtel de Ville, représenté dans une Peinture du temps de Louis XII.*

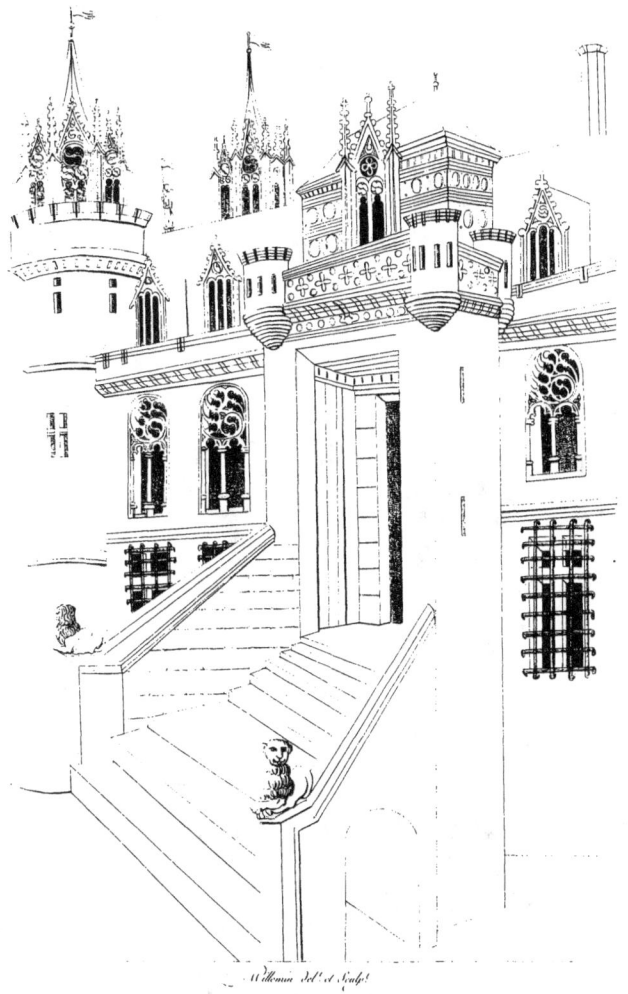

Mss. N.° 6984. Bibliothèque Royale.

Décoration intérieure des Maisons représentée dans les Peintures de deux Manuscrits du XV.e Siècle.

Le Roi René d'Anjou dans son Cabinet.
Fonds de l'Abbaye S.t Germain des Prés, N.o 121.

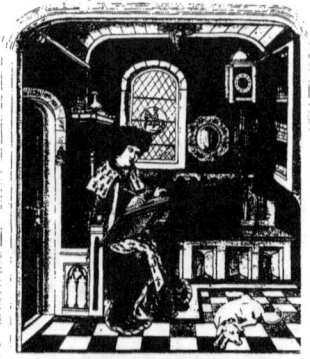
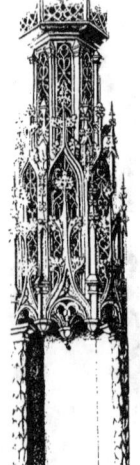

Prière à S.t Nicolas contre l'incendie.

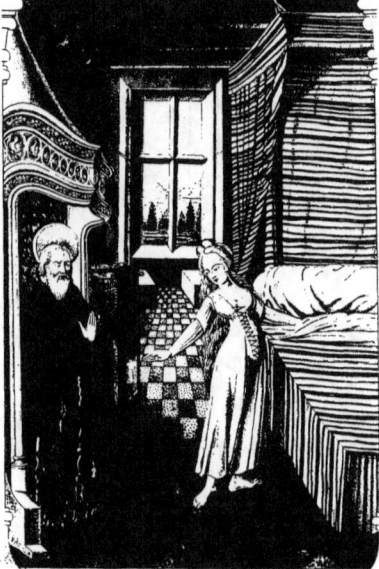

Bibliothèque Royale, M.s N.o 730.

Intérieur du XV.ᵉ Siècle
M.S. N.º 290. Bib.ᵗ de l'Arsenal.

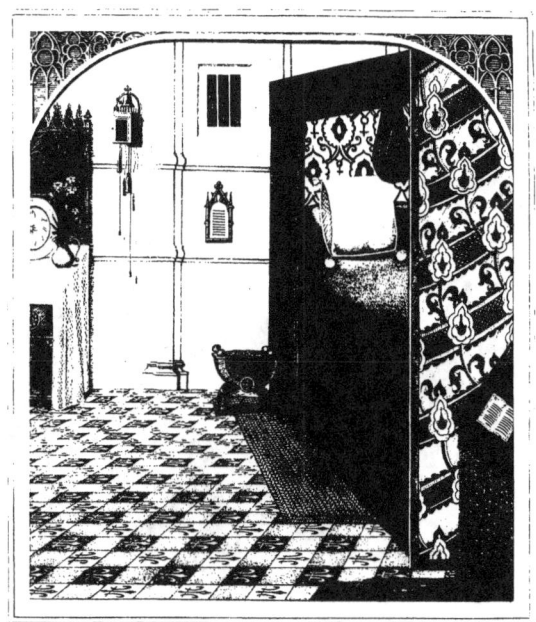

Bibliothèque Royale M. S. 6785.

Tentures. — Lits et autres Meubles du XI.ᵉ Siècle.

Tirés de plusieurs Manuscrits de la Bibliothèque du Roi.

Chevets de Lits, tirés du Manuscrit des Miracles de Saint Louis.

*Autres Meubles du XV.e Siècle, extraits de divers Manuscrits de la Bibl.e du Roi.*

MS. 6896.   MS. N.o 103. Bibl. du Mans.   MS. 6788.

MS. N.o 6731.

*Dressoirs ou Buffets, Meubles d'apparat,*
*Ornés des plus belles Vaisselles dont on se servait seulement dans les Cérémonies.*

*(Suivant l'étiquette des Cours de France et de Bourgogne.)*

Le Dressoir de la Reine devait avoir cinq Degrés, celui des Princesses et des Duchesses quatre, celui de leurs enfans trois, le Buffet des Comtesses et des Grandes Dames trois Degrés. Le Dressoir de la femme d'un Chevalier Banneret devait avoir deux Degrés, les autres Dames Nobles n'en avait qu'un seul.

*M.S. de Bruxelles, (ancienne Bibliothèque des Ducs de Bourgogne.)*

*Roman de Girard de Nevers. Fonds de la Valière M.S. N.º 92.*

*Bibliothèque Royale.*

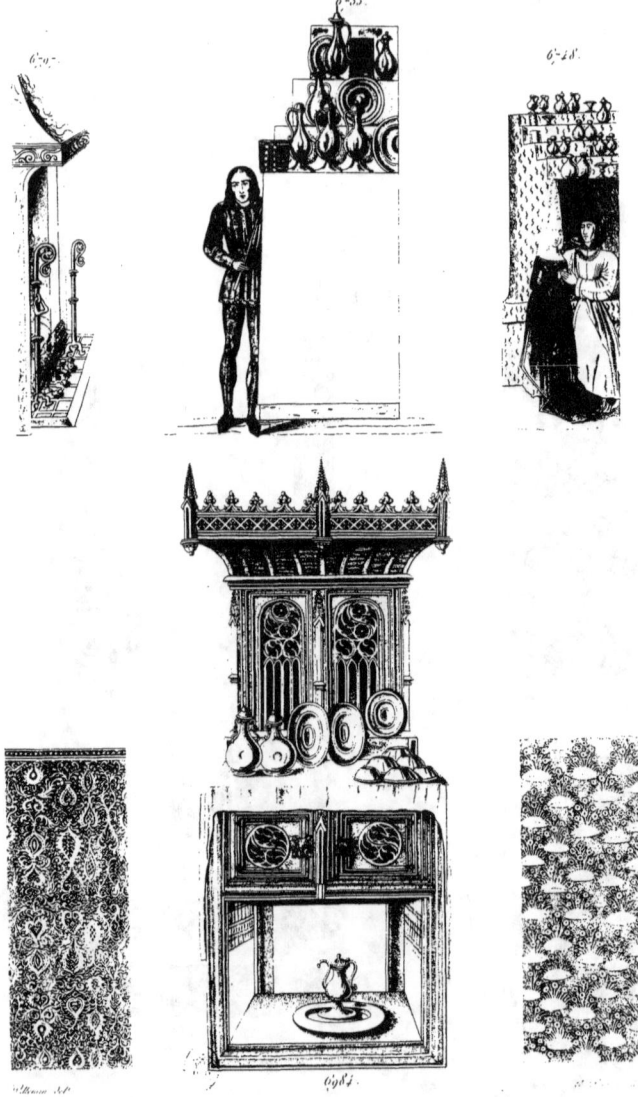

Autres Buffets du XV.e Siècle, avec leurs Officiers ou Gardiens.
(tiré des Chroniques d'Angleterre et autres Manuscrits de la Bibliothèque du Roi de France.)

*Plafond et Meubles du XV.e Siècle,*
*extraits de l'Ancienne Bibliothèque des Ducs de Bourgogne. MSS. de Bruxelles.*

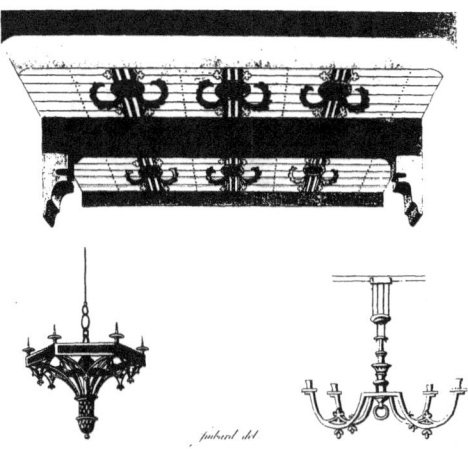

*Autres Meubles, tirés des Peintures d'un MS, intitulé: Histoire Romaine.*

*Bibliothèque de Monsieur.*

*Meubles et Costumes du XV.e Siècle.*

*Tirés du Roman de Renaud de Montauban, Peint par Jean de Bruges.*

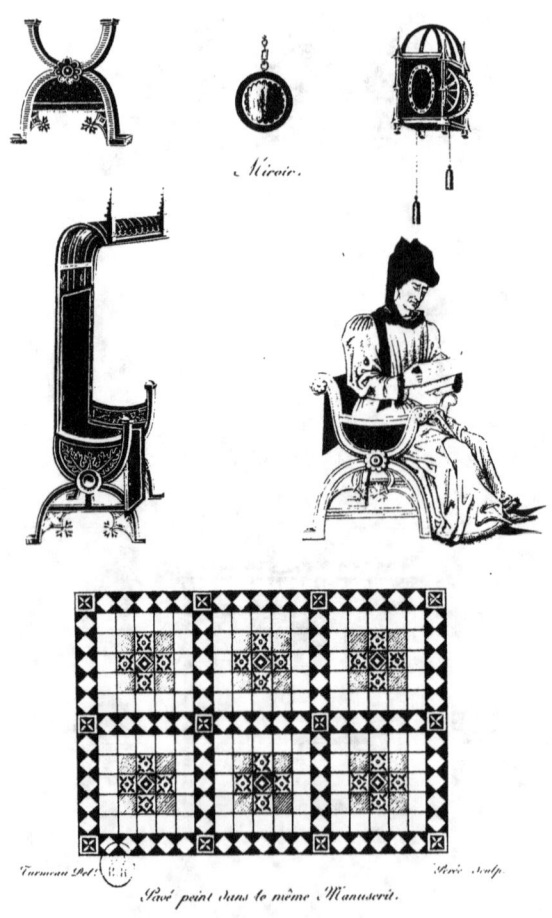

Miroir.

Pavé peint dans le même Manuscrit.

Manuscrit N.° 244 de la Bibliothèque de l'Arsenal de Paris.

## Meubles du XI.e Siècle.

*Extraits du frontispice d'une Bible dessinée à la plume par Jean de Bruges.*

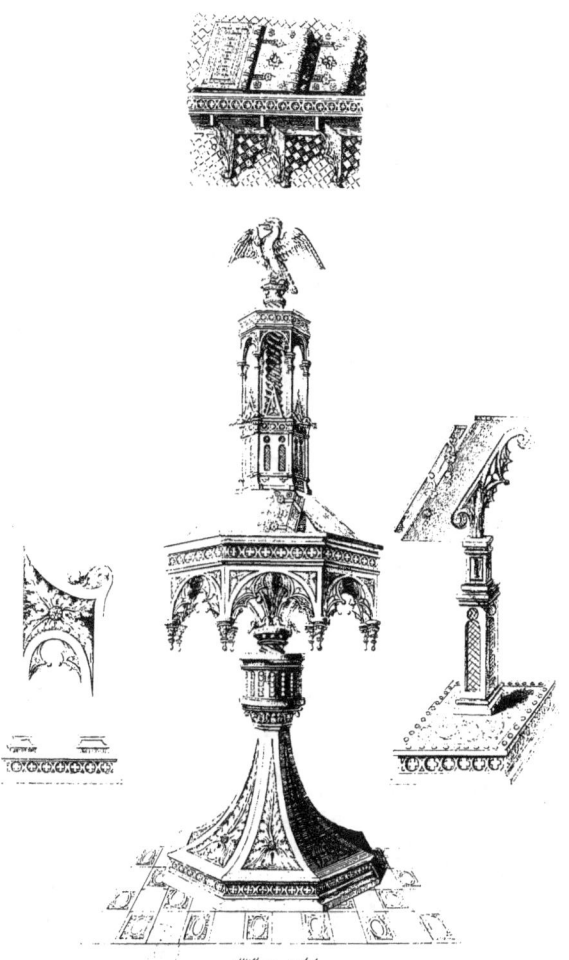

M.S. coté 6829. Bibliothèque Imp.le

*Trône extrait d'un Manuscrit du commencement du XIV.<sup>e</sup> Siècle.*

*Bibliothèque Royale. Mss. N.º 6808.*

*Trônes et Arabesque du tems de Louis XII.*

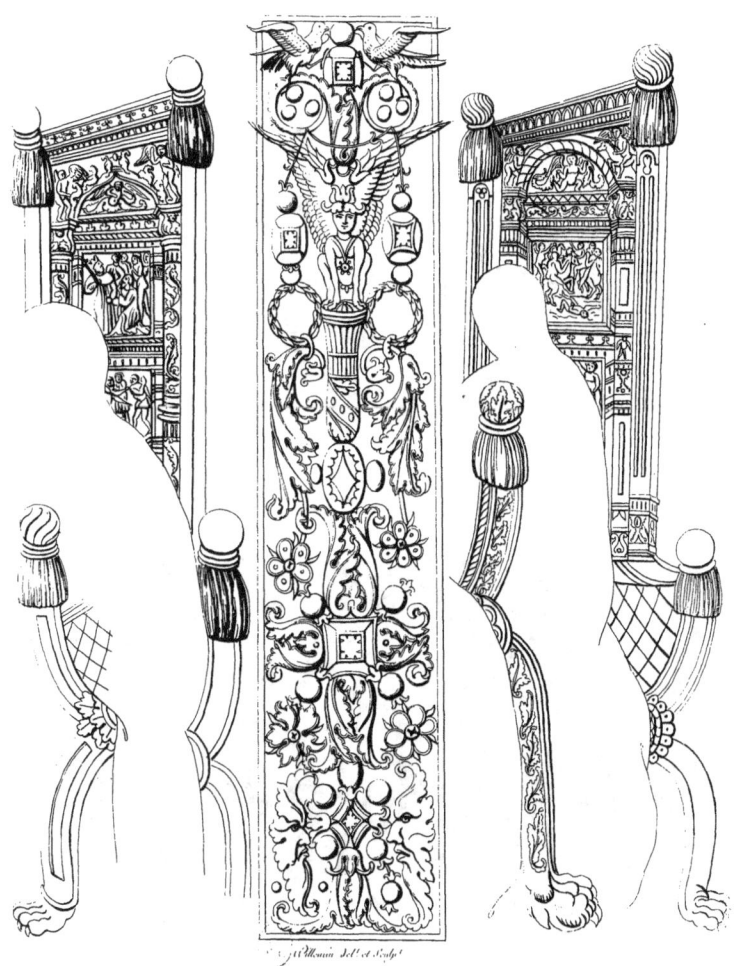

*MS.  N.º 68.. de la Bibliothèque Royale.*

Meubles et Vaisselle du temps de Louis XII.
MS. N.º 68⁷⁷

de Utensiles pour boire et mengier       de Vesseaule d'or et d'argent

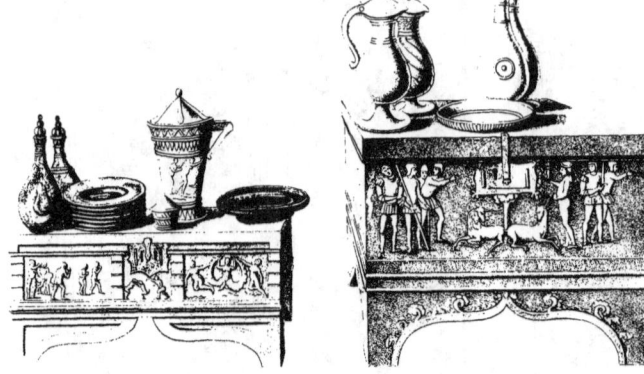

Ymage peint dans le même Manuscrit

Bibliothèque Impériale.

*Armoire ornée des Armes et des Devises de René d'Anjou, Roi de Sicile, de l'Église des Cordeliers d'Angers. Biblioth.<sup>e</sup> Imp.<sup>le</sup> Cab.<sup>t</sup> des desins W. 1608.*

*Dessin d'un Tapis, tiré du M.S. N.° 30. Biblioth.<sup>e</sup> de Vienne.*

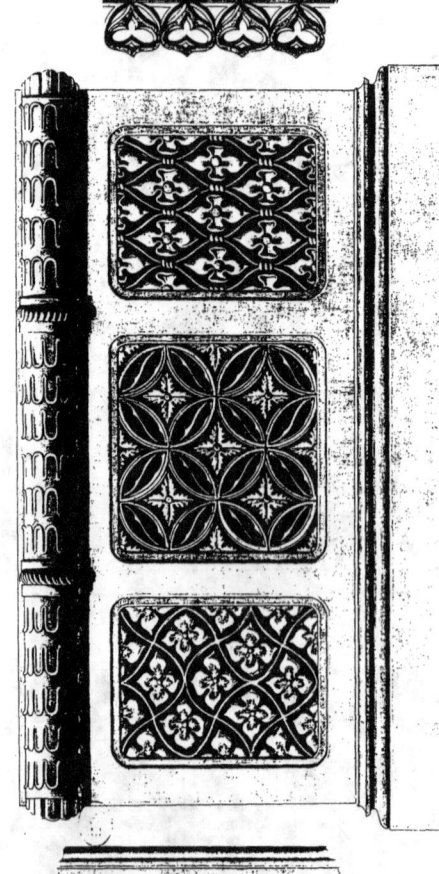

Bordures de Tableaux « Coffre vulgairement appellé Bahut » servant à renfermer l'Argenterie et les Vêtements.
(Fin du XV.ᵐᵉ Siècle)

Tiré de l'Eglise de Plouinez en basse Bretagne.

Siège du XV.ᵉ Siècle, de l'Église de Croaker, à Roscoff.

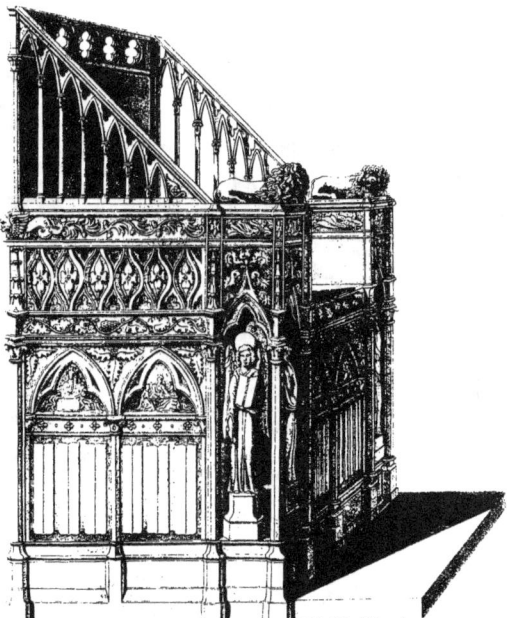

près S.ᵗ Pol de Léon, en Basse-Bretagne.

*Côté des Stalles de l'Église de Guodet, à Quimper ?*

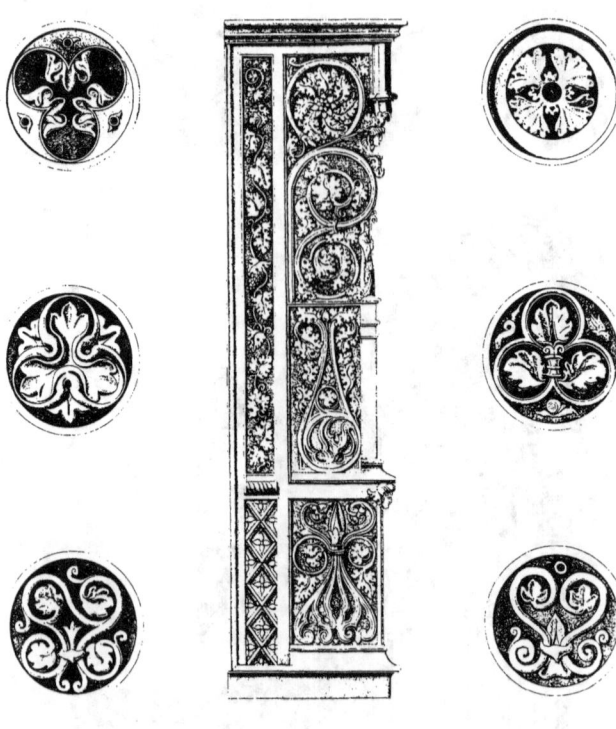

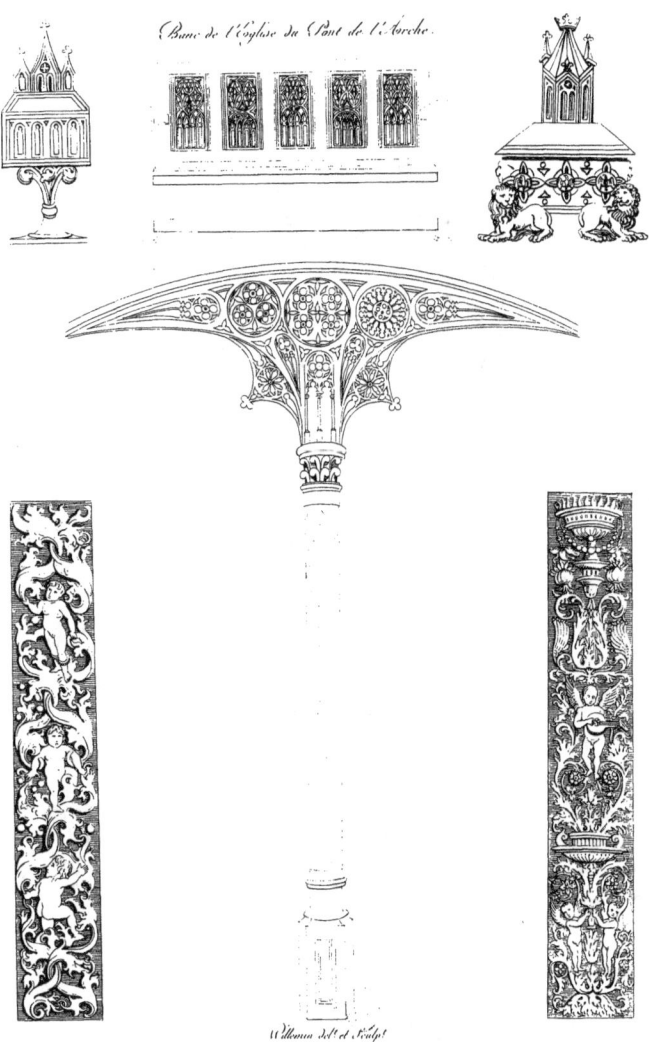

Meubles et Arabesques de la fin du XV.ᵉ Siècle.

Banc de l'Église du Pont de l'Arche.

Extraits de divers Manuscrits de la Bibliothèque du Roi.

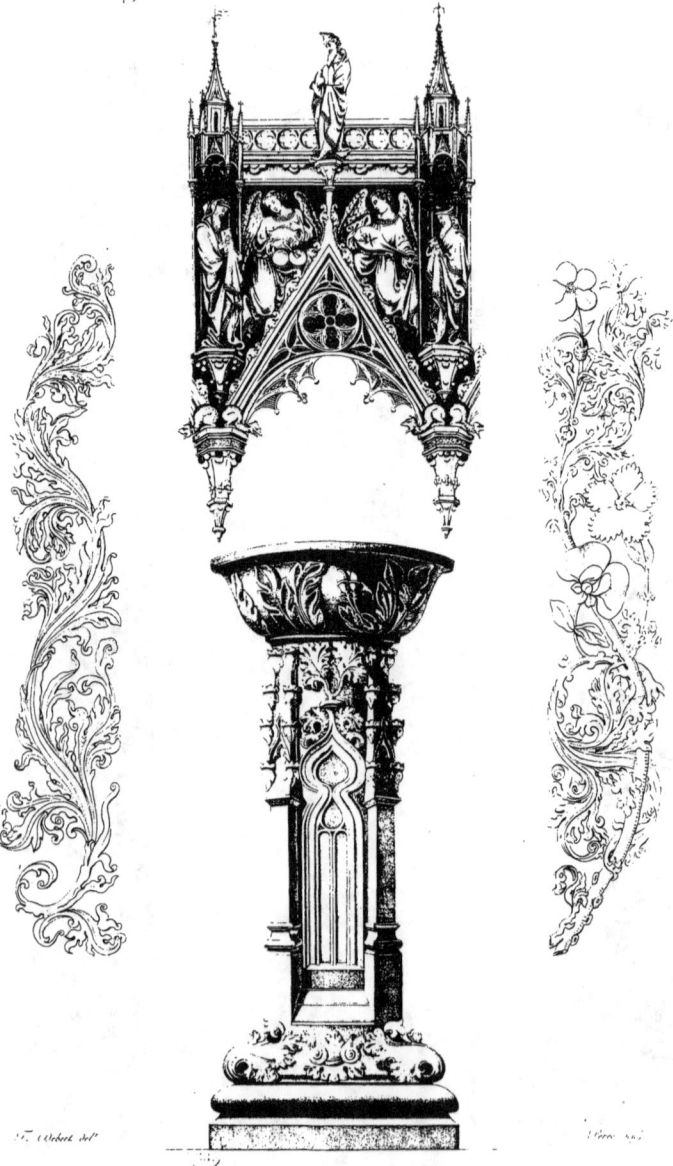

Objets d'Arts et d'Architecture du XIV.e Siècle.

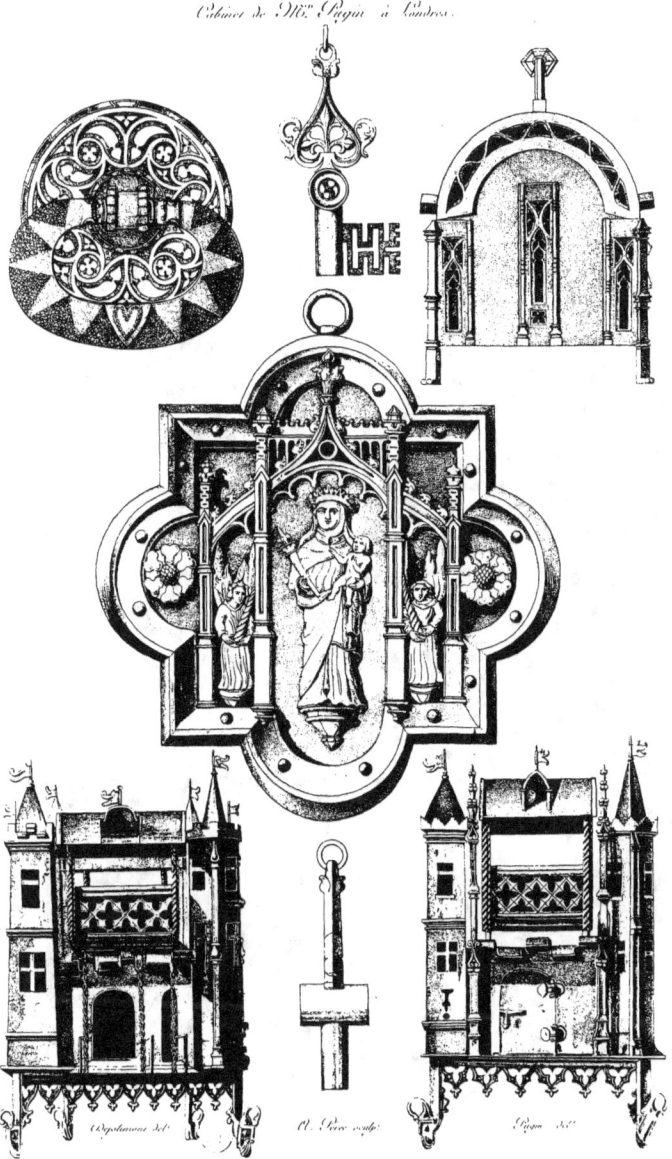

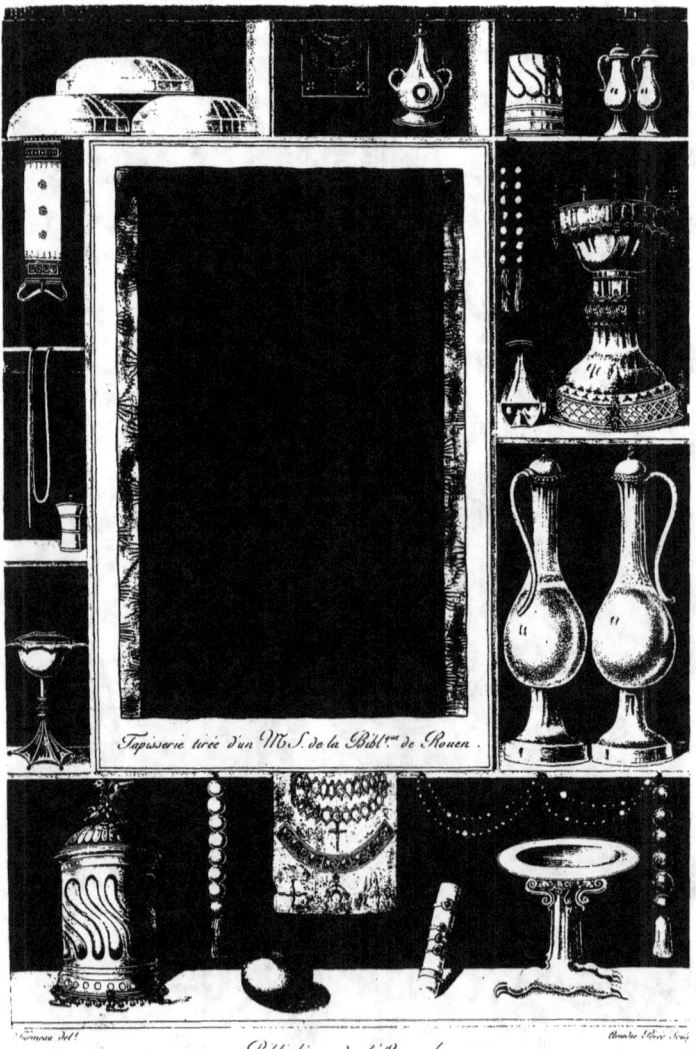

Encadrement de Page présentant divers Meubles et Ustensiles de toilette du XVe Siècle

Tapisserie tirée d'un M.S. de la Bibl.que de Rouen.

Bibliothèque de l'Arsenal

*Dessins de Tentures et d'un Pavé,
Extraits d'un M.S. de la Bibliothèque de Monsieur.*

*Tentes, Pavillons et dessins de Pavéis,*
*Tirés de la Chronique de Hainault, M.S. N° 63, fonds de la Belgique, Bib. du Roi.*

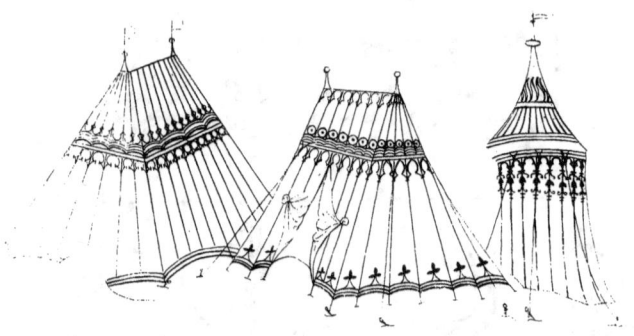

Poutres de l'Église de Goüennoü, en Bretagne.
*(Commencement du XVI.<sup>e</sup> Siècle.)*

Porte et Jubé de l'Église de Sefton, près de Liverpool.
Ouvrages du commencement du XVIe. Siècle.

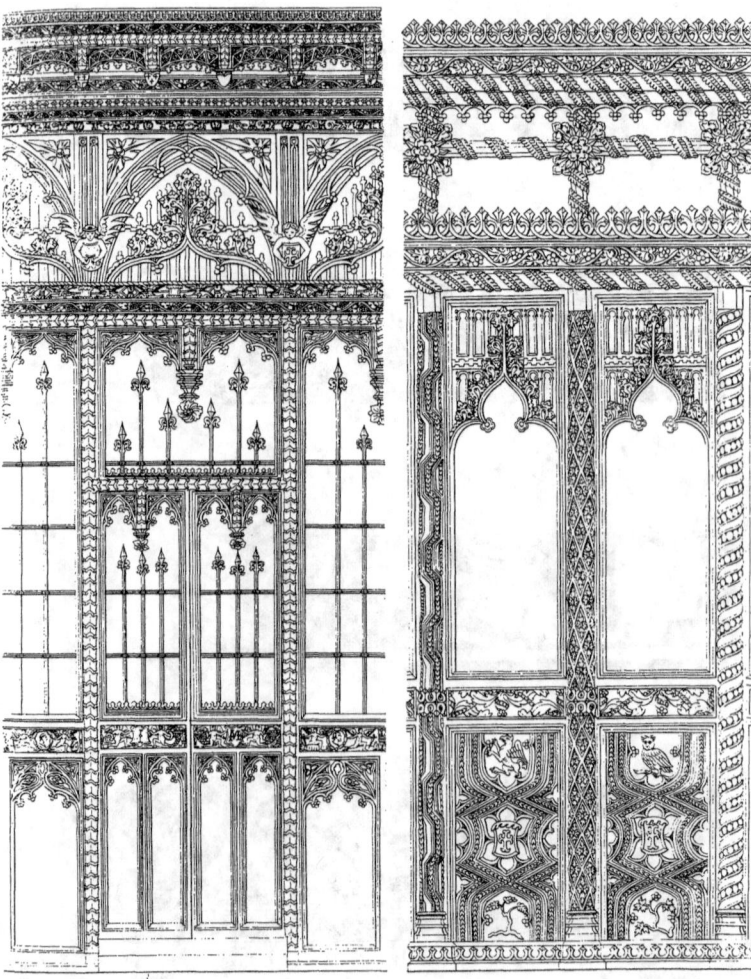

*Détails de deux autres Boiseries de l'Église de Sefton*

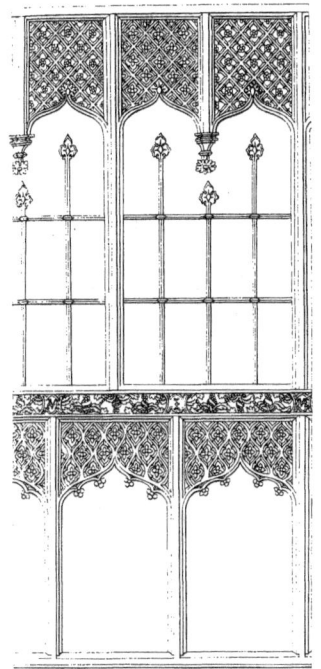
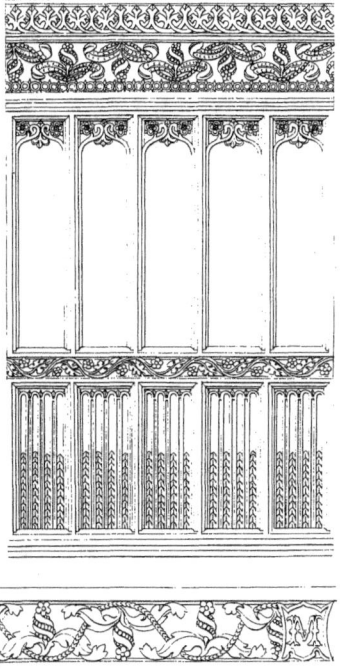

Détails de quelques Ornemens de l'Église de Marienkirche
à Lubeck.

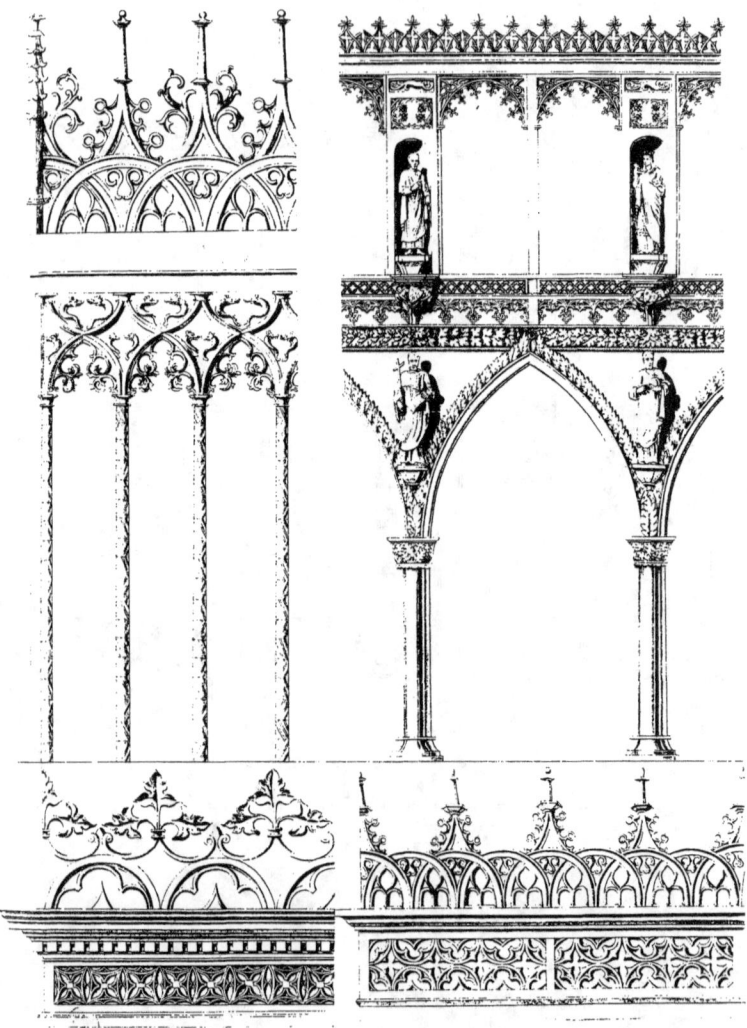

Dessinés en 1824 par Mr. Alex. Brongniart Administrat.r de la Manufacture Royale de Sèvres.

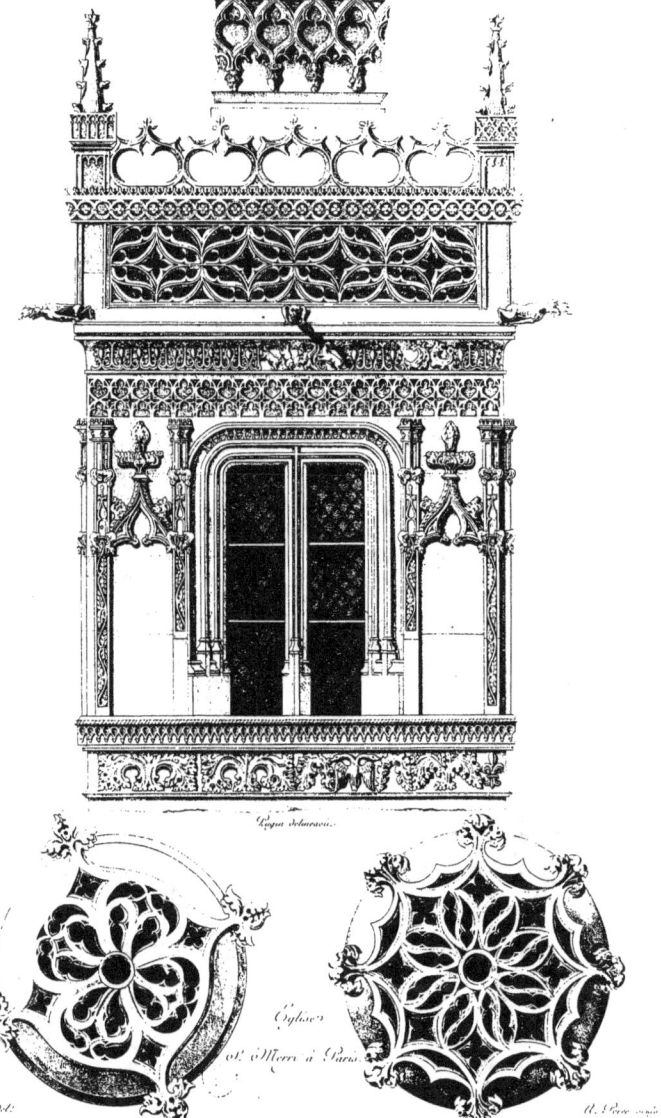

*Couronnement d'un avant corps du Château de Fontaine Henri, près de Caen.*

*Église St. Merri à Paris.*

Clef de Voute et couronnement d'un Pilier dodécagône, Sculptures de l'an 1518.

Église de Pont de l'Arche, en Normandie.

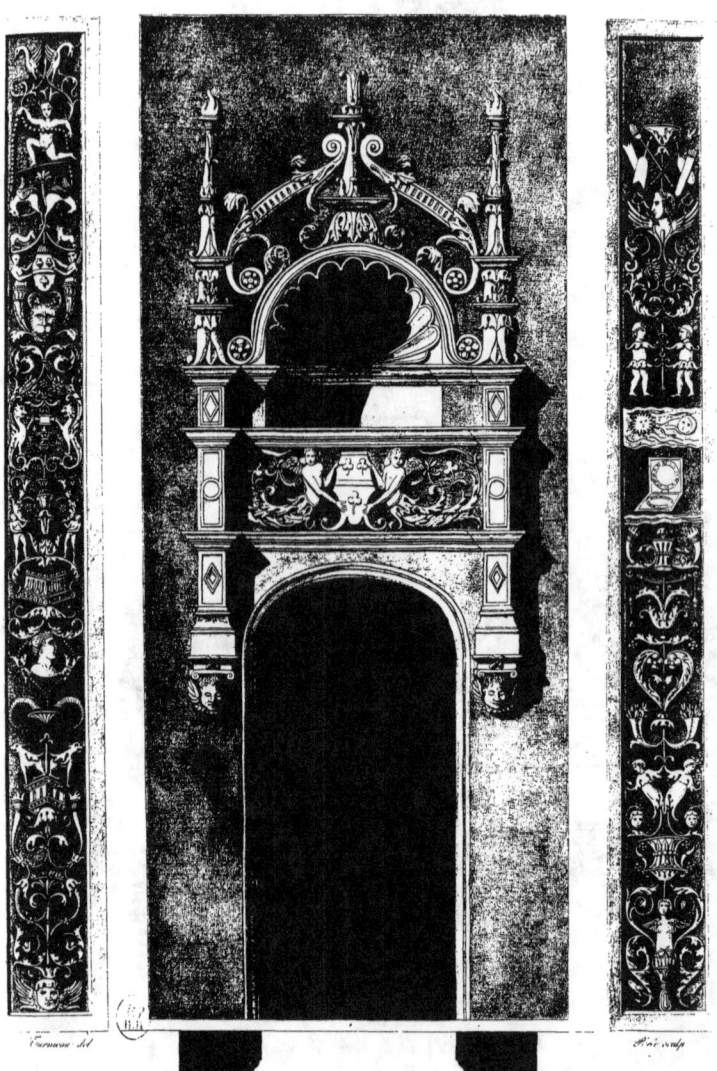

*Porte et Arabesques du Château de Nantouilletz,*
*Construit sous le règne de François 1er. (à sept lieues de Paris).*

Façade composée de trois arcades, de la cour d'une Maison bâtie sous François 1er, située à Moret à deux lieues de Fontainebleau.

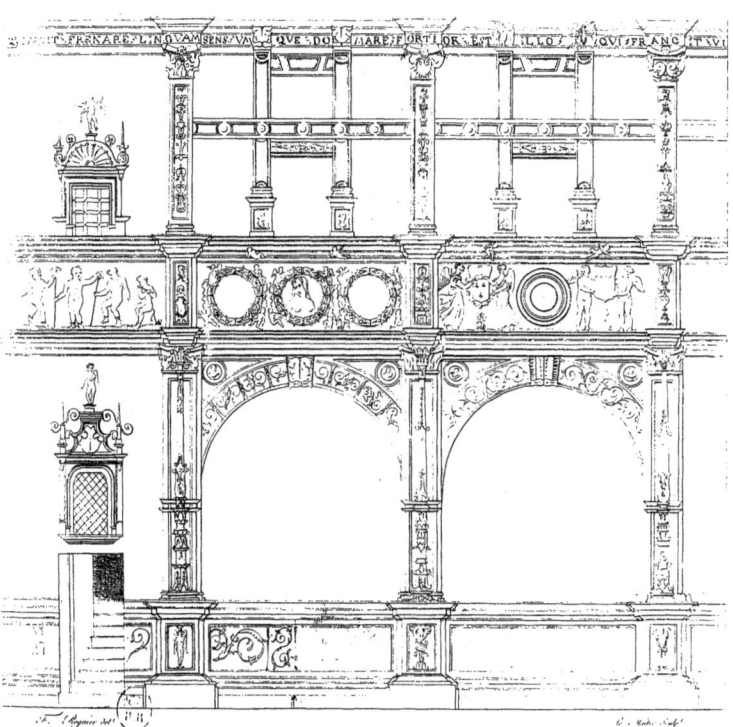

Inscription placée sur la frise du Batiment

Qvi scit frenare lingvam sensvm qve domare
Fortior est illo qvi frangit viribvs vrbes.

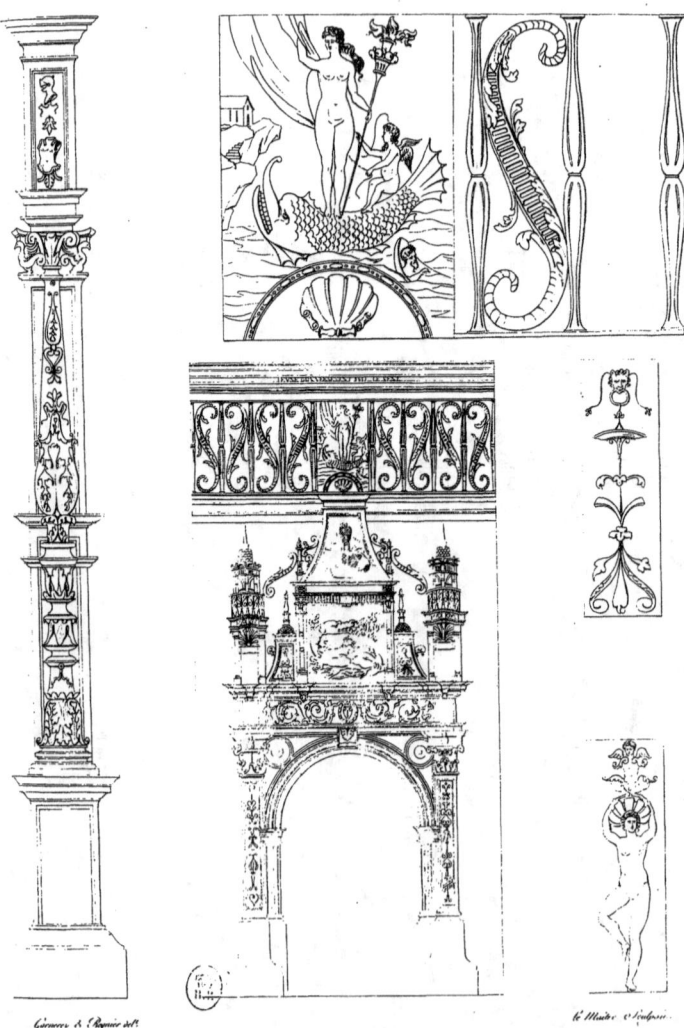

Petite Porte et Bas-reliefs de la même Maison située à Moret.

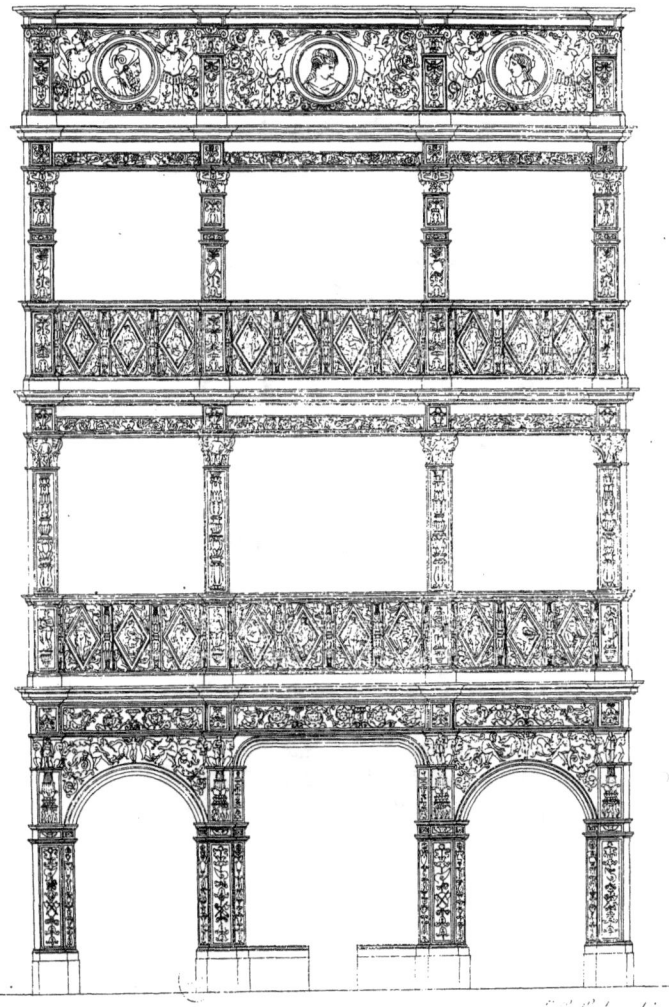

*Maison du XVIe Siècle, située Rue de l'horloge à Rouen.*

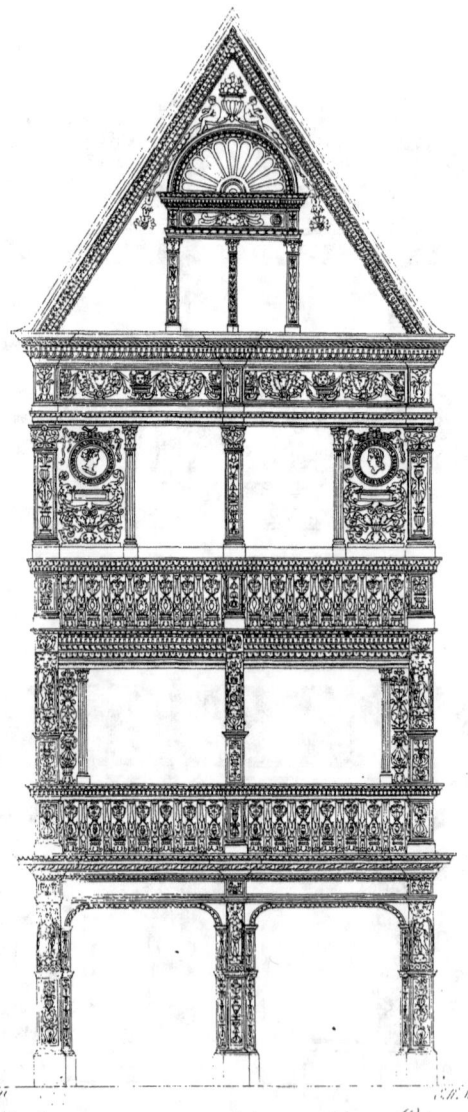

Petite Maison du XVI.me Siècle, située Rue de la Grosse Horloge à R...

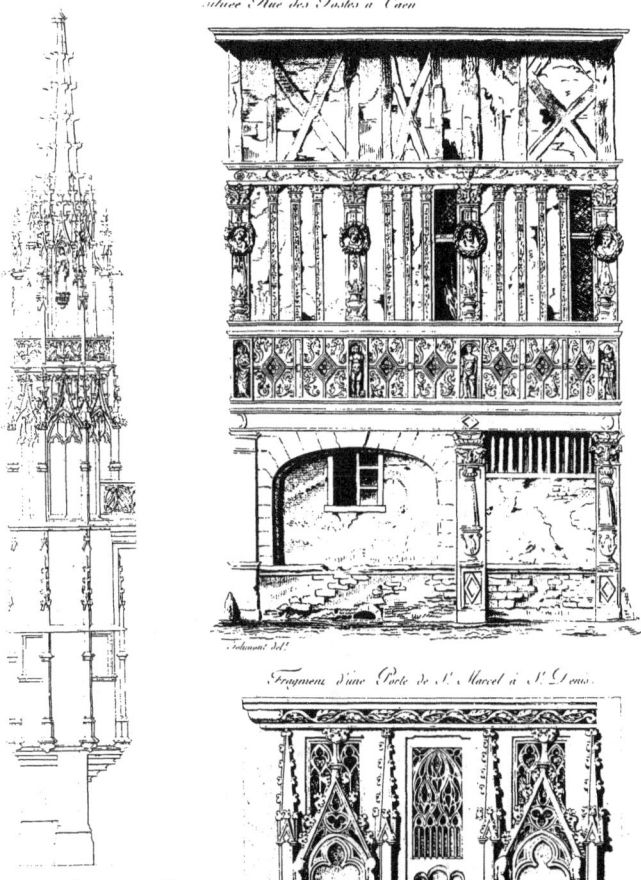

Maison en Bois du XV.e Siècle
située Rue des Pastes à Caen

Fragment d'une Porte de St. Marcel à St. Denis

Détails du Palais de Justice à Rouen

Détails d'Architecture Civile de la Ville de Beauvais (16.ᵐᵉ Siècle)
Arabesques d'une Maison Rue Sainte Véronique.

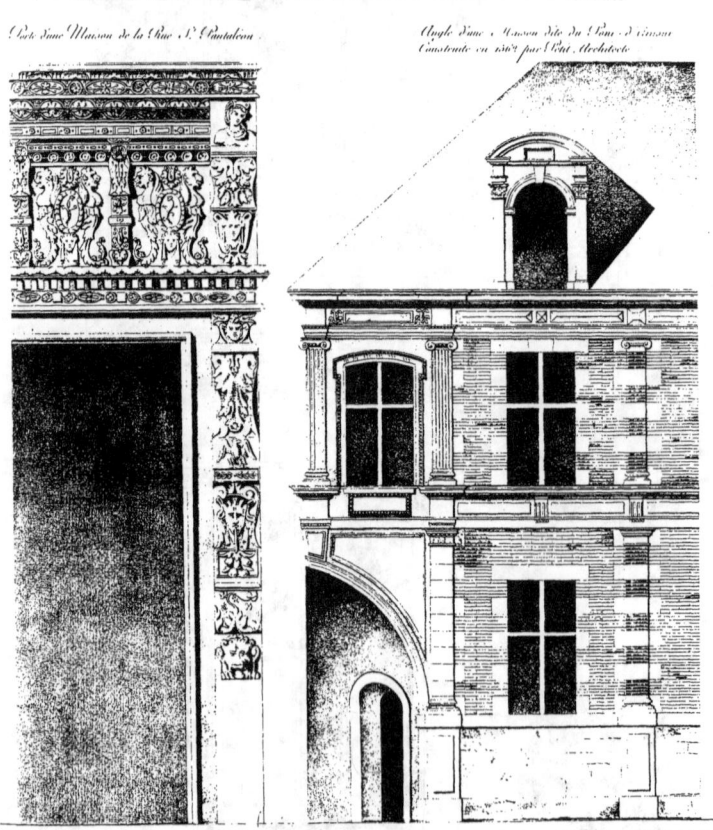

Porte d'une Maison de la Rue S.ᵗ Pantaléon.

Angle d'une Maison dite du Pont d'Oison
Construite en 1564 par Vast Architecte.

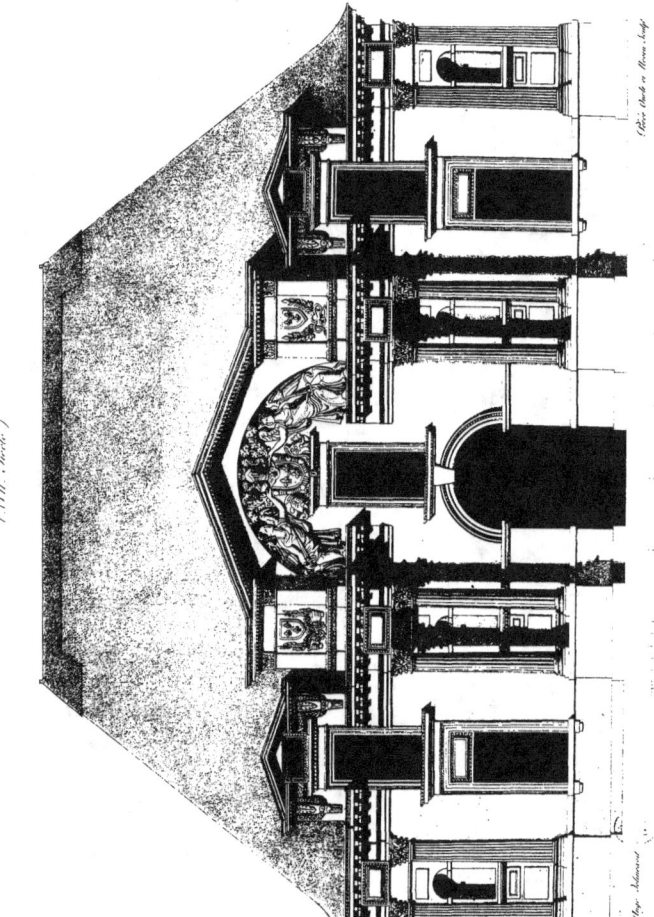

Façade du Château Royal de Chantilly.
(XVIII.e siècle.)

Statue en Marbre de Gaston Comte de Foix
Conservée au Musée de Milan

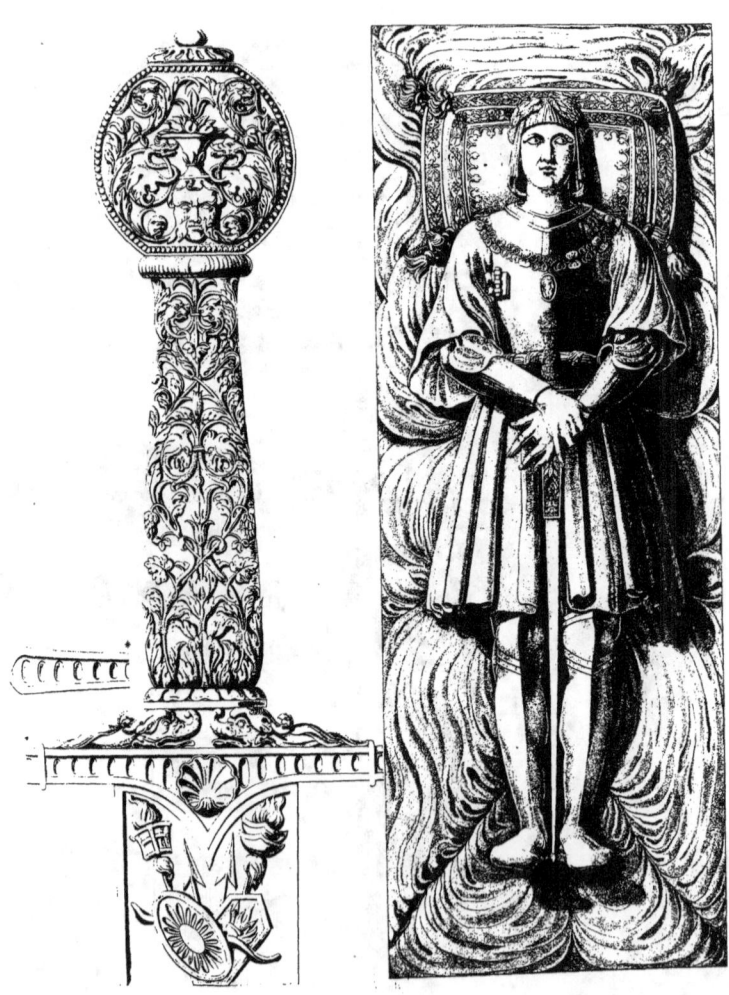

*Fragmens des Bas Reliefs du même Tombeau,*
*Exécutée vers 1521 ou 1522, par Agostino Busti.*

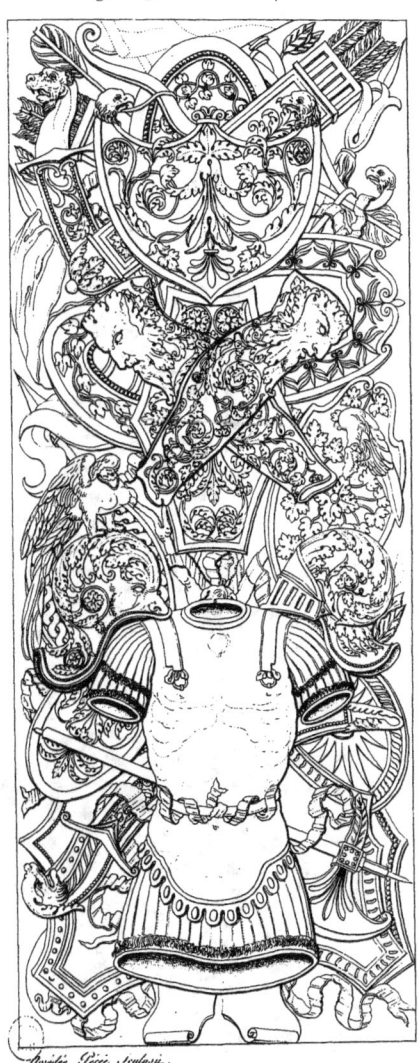

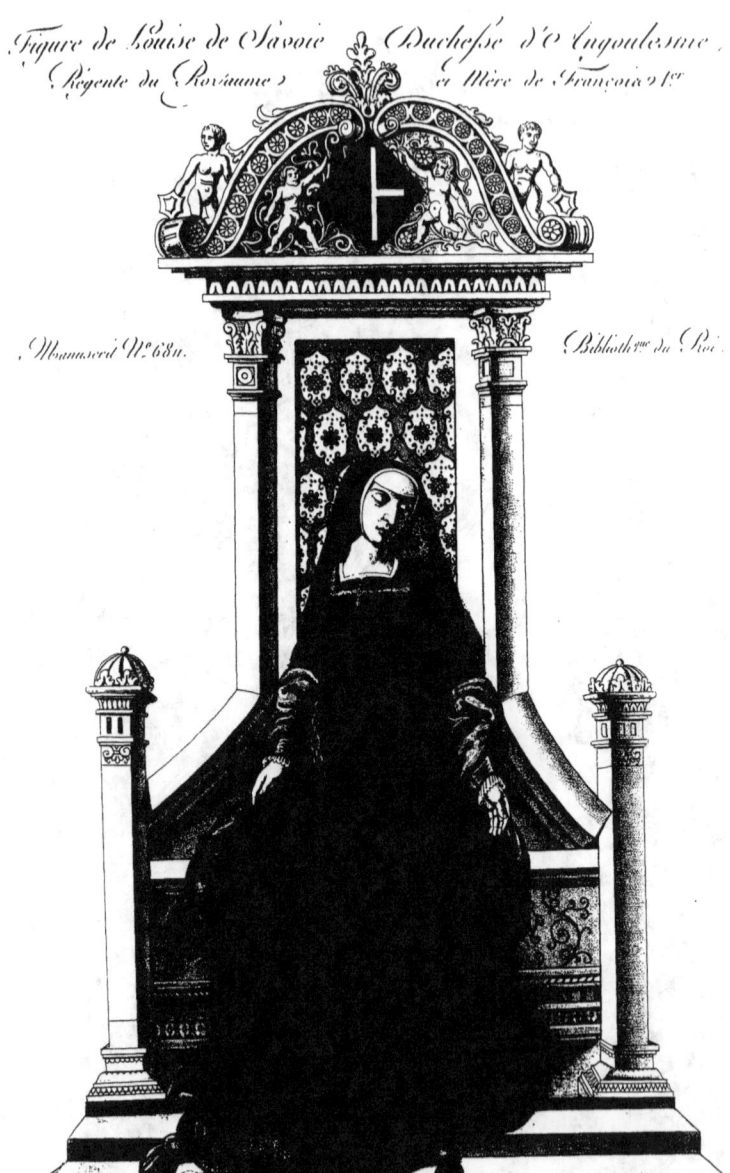

PORTRAIT DE FRANÇOIS I SUR SON TRÔNE,
Tiré de l'Histoire des Rois de France, par Dutillet.

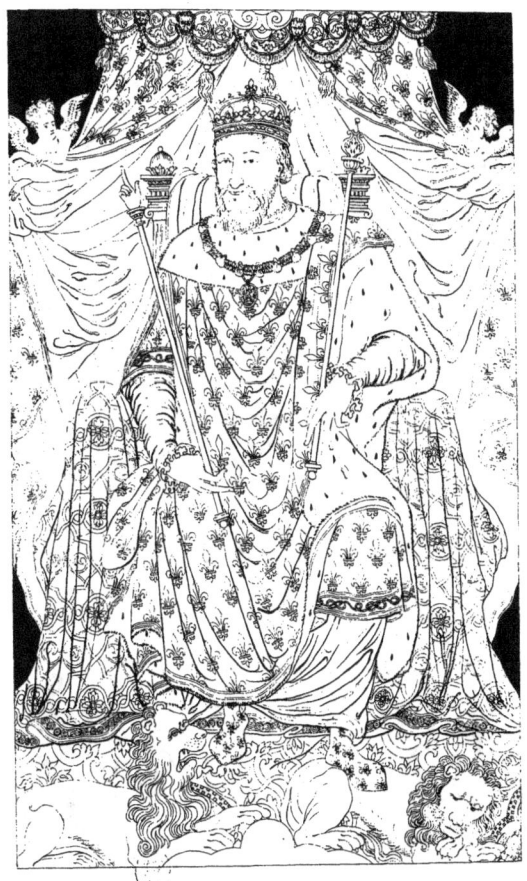

Ms. de la Bibliothèque Royale.

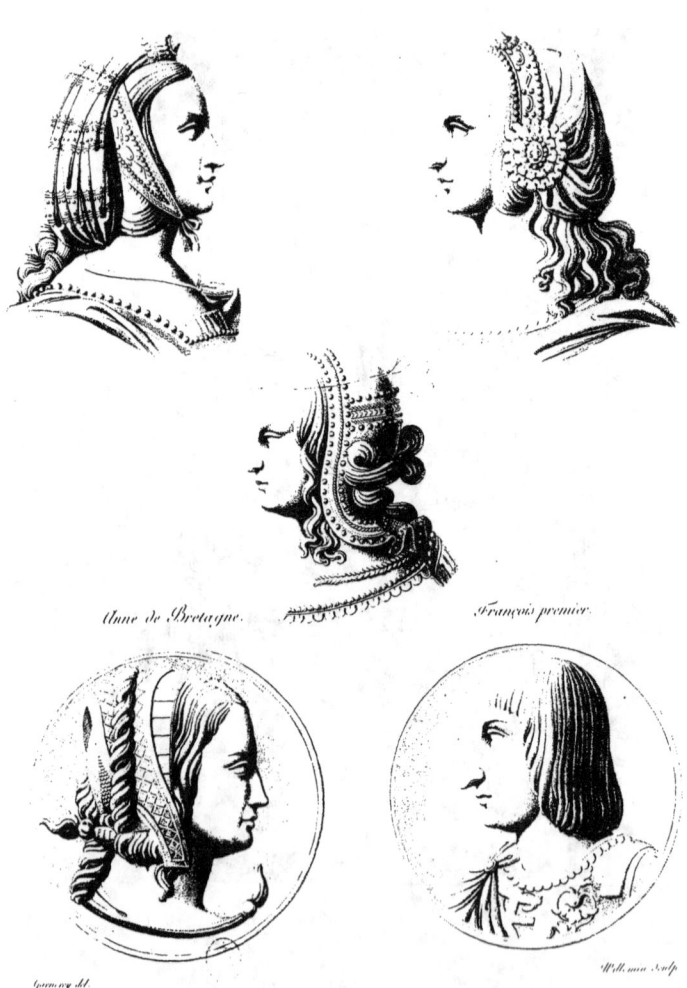

*Coiffures de femmes, du commencement du XVI.e Siècle.*
*M.S. des Proverbes et des Adages &c.a N.o 7316.*

Anne de Bretagne.     François premier.

*Bibliothèque Impériale, fonds de la Vallière.*

## Figure Equestre d'Henry II.

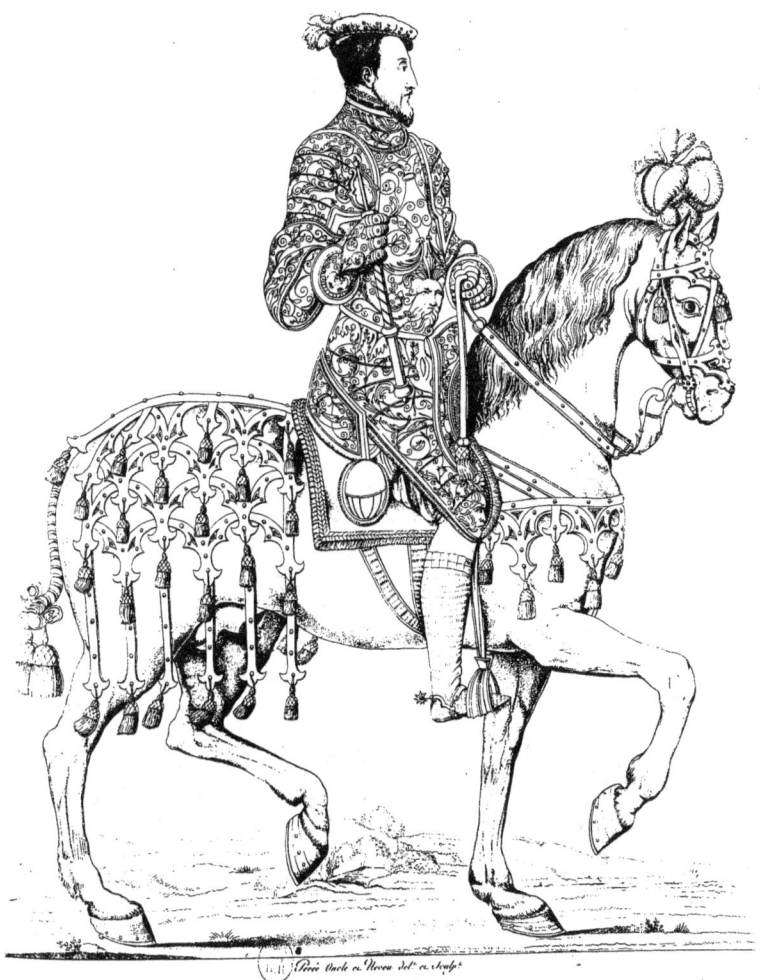

Dessin de la Collection de Mr. A. Lenoir à Paris.

*Portrait d'une Dame de la cour de Henri II.*

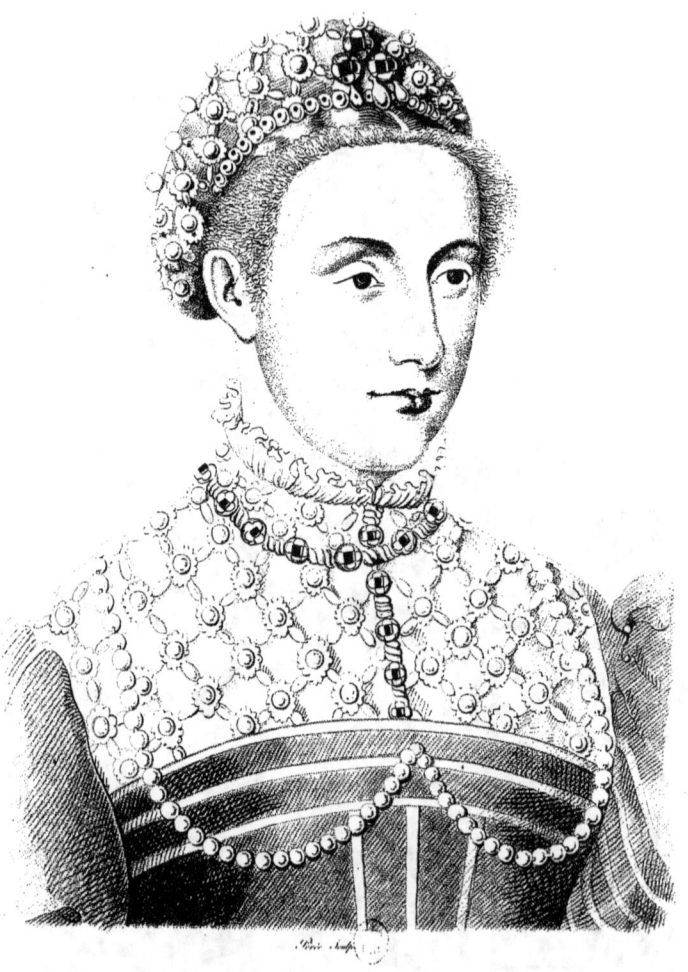

d'après un dessin original de Janet,
Tiré du Cabinet de M.r Le Noir, Administrateur du Musée des Monuments français.

*Portraits des filles du Connetable Anne de Montmorency,*
*Vitrail peint en 1544, au Chateau d'Ecouen.*

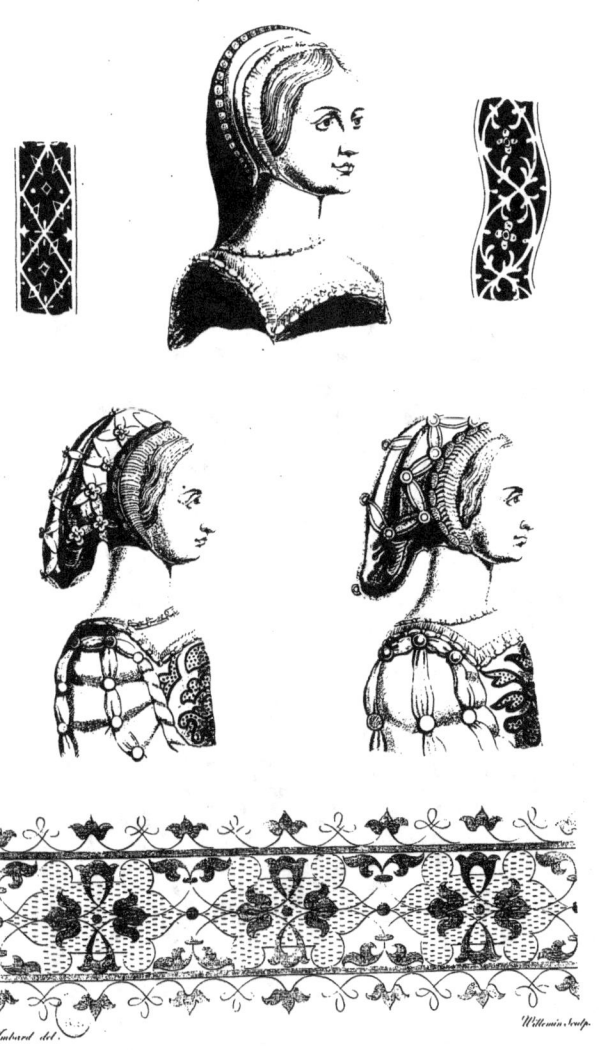

*Conservé au Musée des Monumens français.*

*Costumes d'un Seigneur et de sa famille. Peints par Ingrand le Prince.*

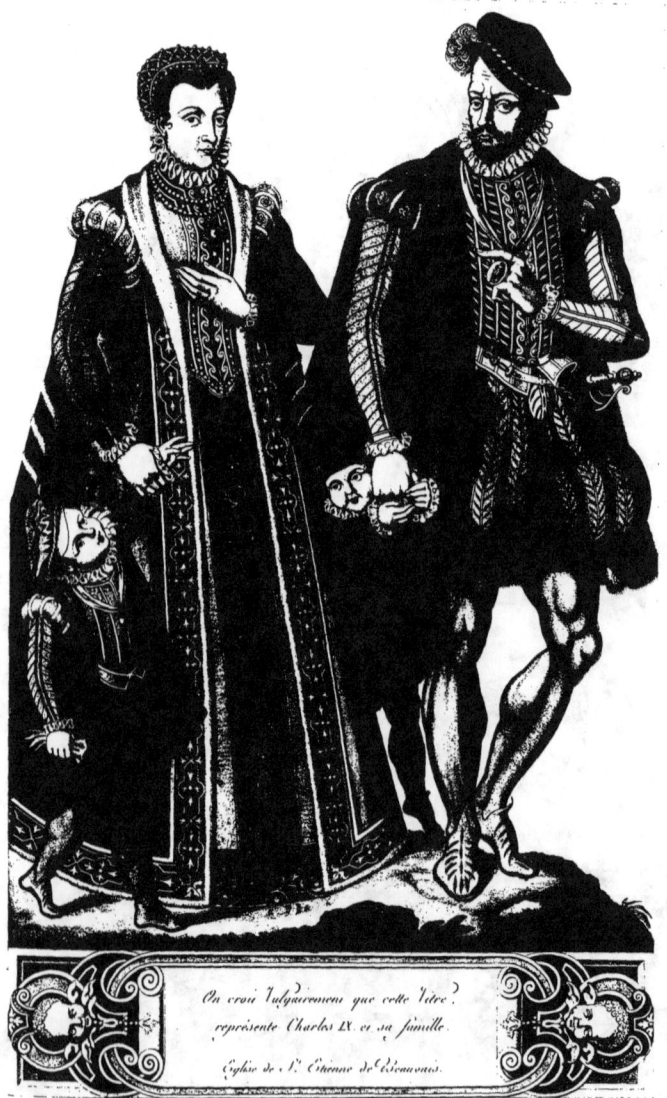

On croit vulgairement que cette Vitre
représente Charles IX. et sa famille.
Eglise de St. Etienne de Beauvais.

Figure de Ludovic de Gonzagues, Duc de Nivernois, Rhethelois,
Prince de Mantoue et Pair de France &c.ª &c.ª 1587.

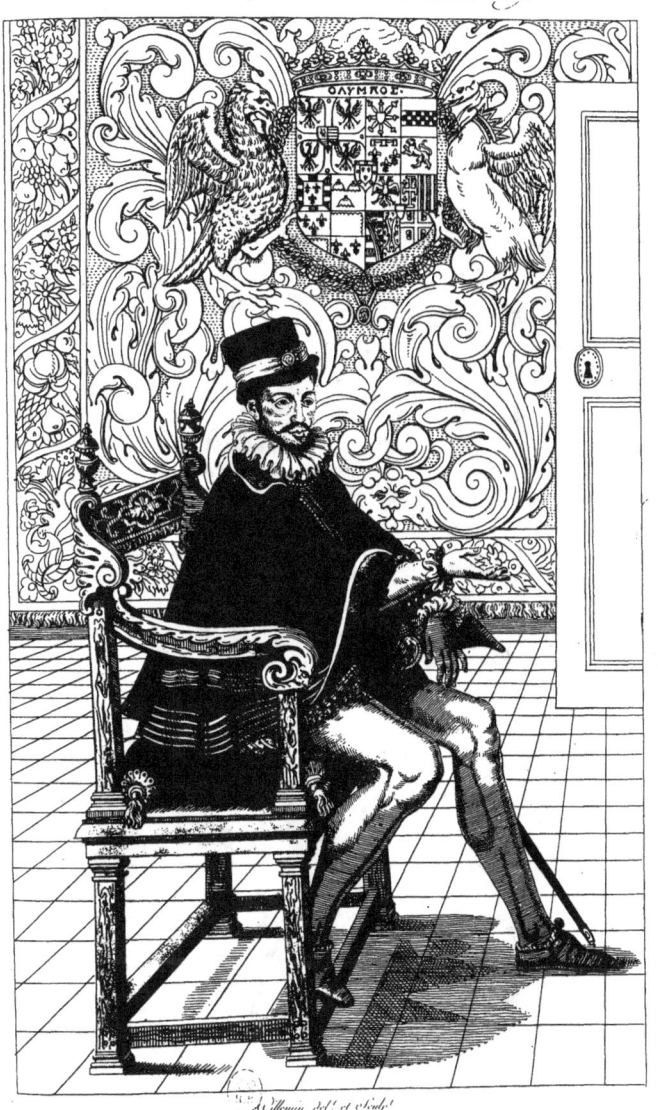

Villemin del.¹ et sculp.¹

Michel de Vialart, conseiller d'État,
Ambassadeur en Suisse, sous Henri III et Henri IV.

Cabinet de M. Charles De Vialart, Comte de Saint Morys, à Hondainville.

Langlois del.                                    Pérée sculp.

Costumes des Dames et des Seigneurs, du Règne de Henri IV.

Dessins sur Vélins, de la Bibliothèque du Roi.

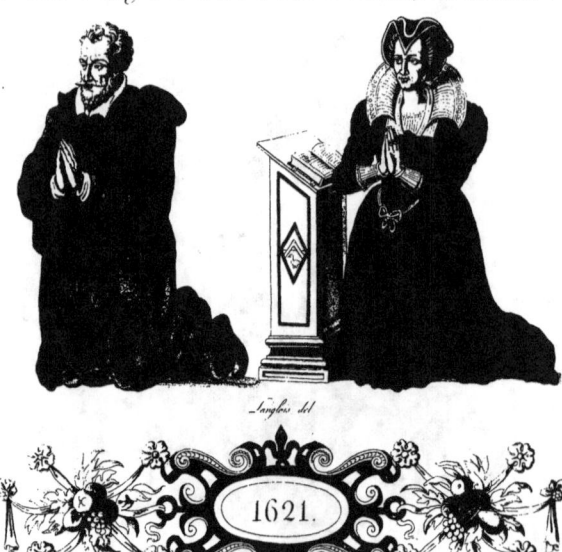

*Notables Bourgeois de la ville de Pont-de-l'Arche, en Normandie.*

Langlois del.

1621.

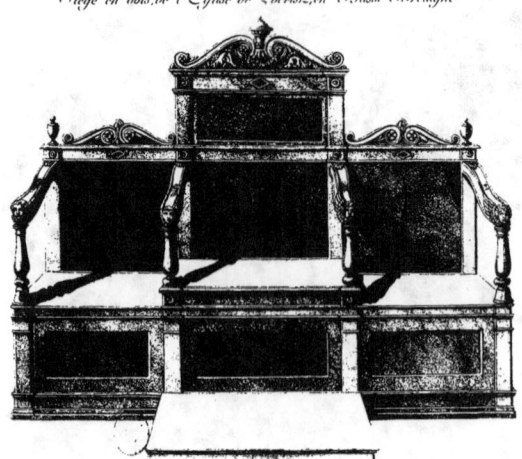

*Siège en bois de l'Église de Locrist, en Basse Bretagne.*

V. Dubost del.                                       Pivé sculp.

*Bateliers et Batelières de la Ville du Pont-de-l'Arche, en Normandie.*

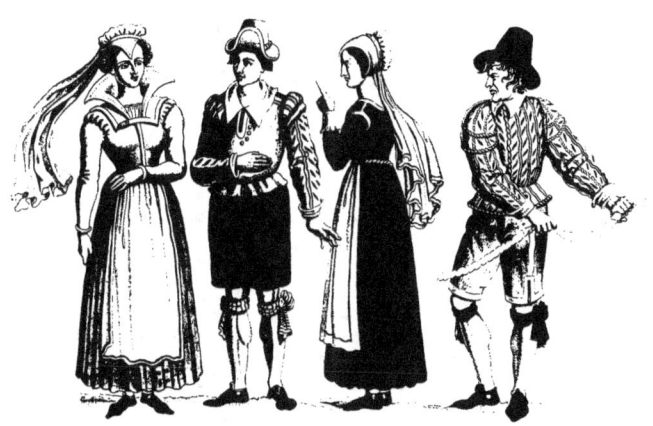

*Tirés d'un Vitrail, exécuté dans l'Église de cet endroit, vers la fin du règne de Charles IX.*

*Dessins de Broderies en Entrelacs. Du Cabinet de Monsieur de St Morys.*

*Bourgeois de Beauvais et sa femme.*

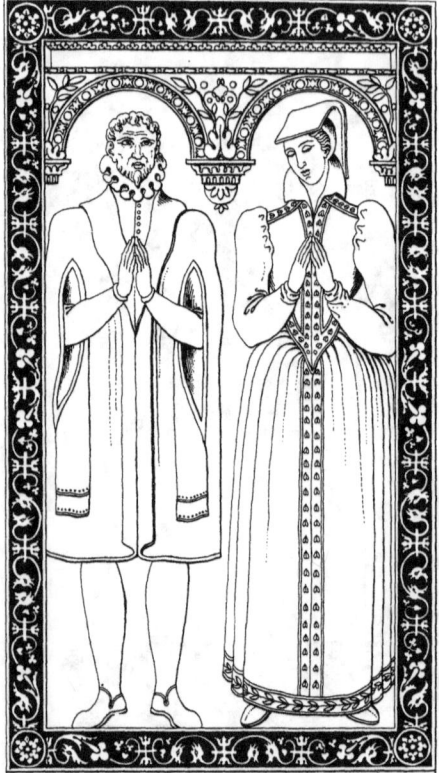

*Tombe de l'Église de St. Étienne.*

*Costumes Civils et Militaires dessinés par divers Maitres en 1584 et 1612.*

*Soldats de la Garde de Charles IX et Henry III.*

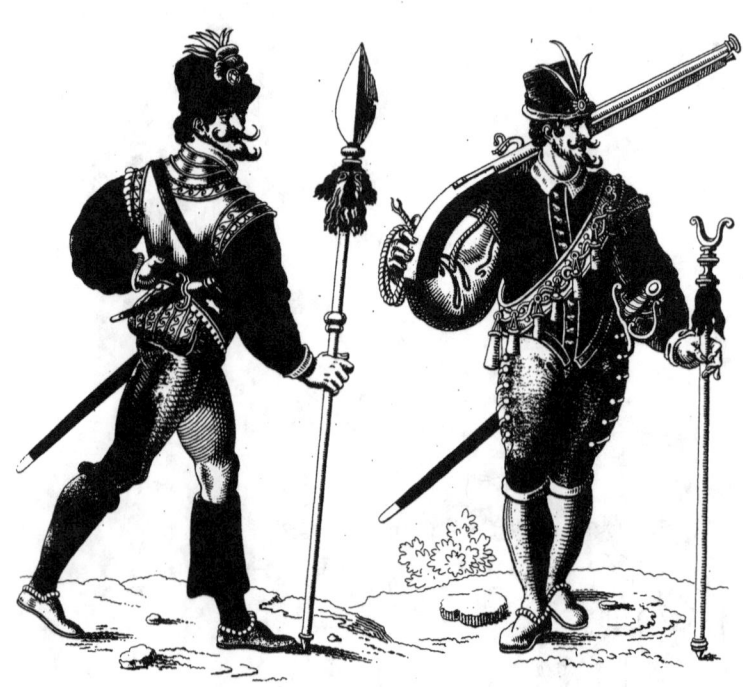

*Dessinés et Gravés par E. H. Langlois.*

*Costume et Trophées Militaires extraits des Vitraux de l'Arquebuse de Troyes ;
exécutés par les Peintres Linard Gontbier et Bazin.*

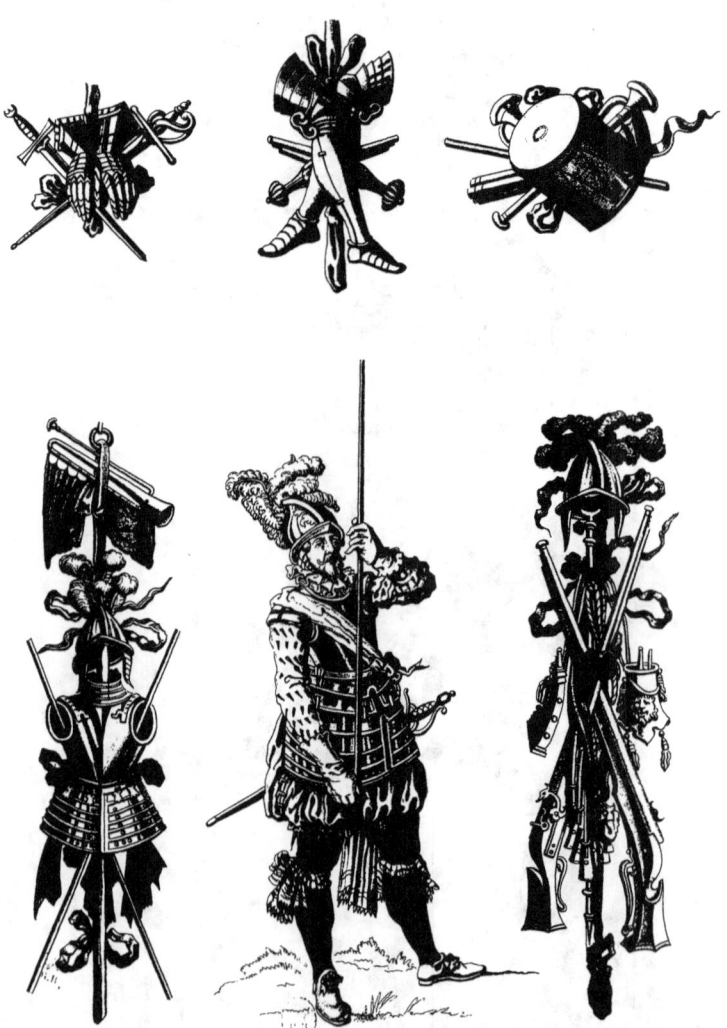

*Conservés à la Bibliothèque de la même Ville.*

*Mademoiselle de Montpensier,*
*d'après le dessin original de Dumoustier.*

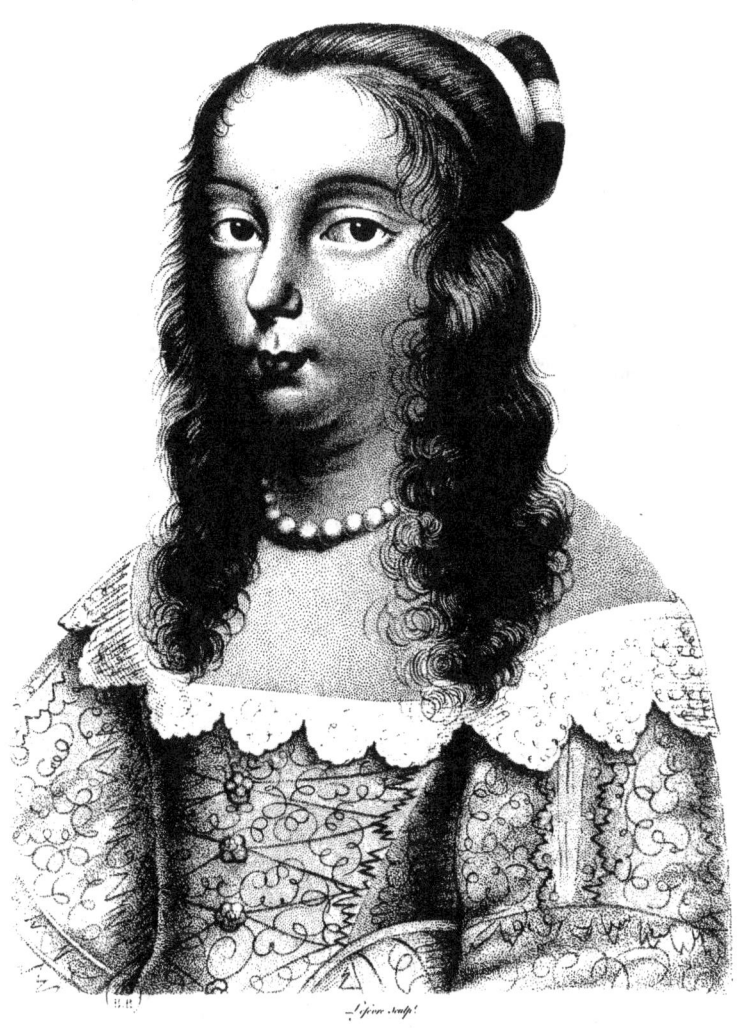

*Conservé à la Bibliothèque Impériale.*

*Casque et Poires à poudre, ouvrages de la fin du XVIe Siècle.*

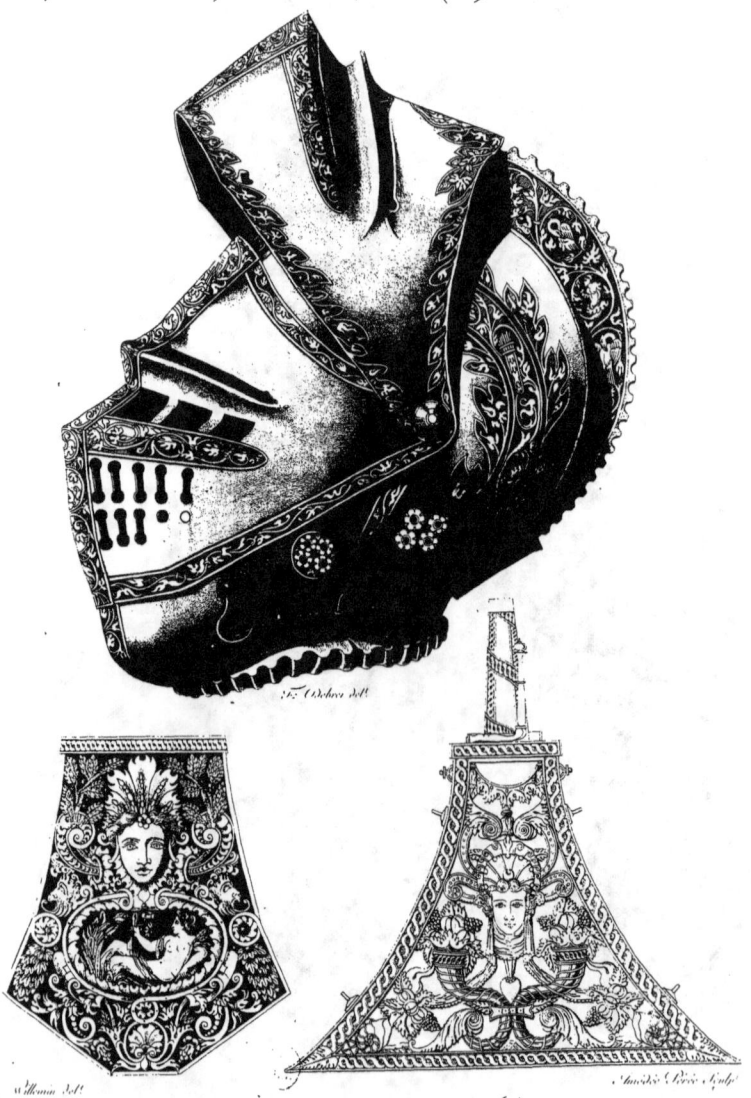

*Cabinet de Mr. Provost à Bresles près Beauvais.*

*Casque de fer.*
*XVI.me Siècle.*

*Cabinet de l'Auteur.*

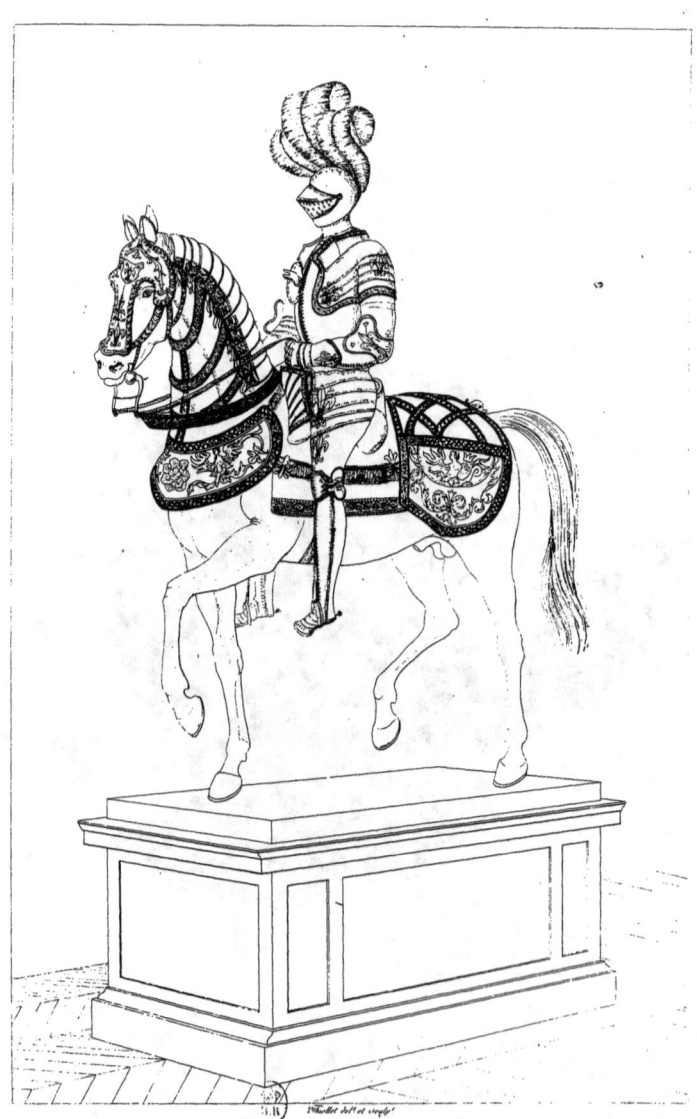

François 1.ᵉʳ au Musée d'Artillerie.
(l'Armure est montée sur un cheval Bardé).

Casque de François 1er.

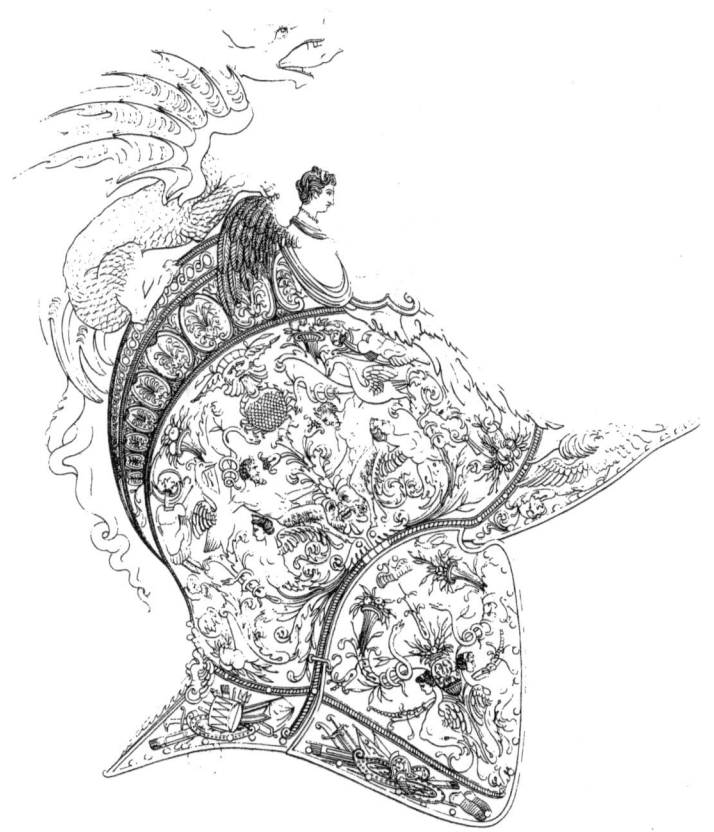

Conservé au Cabinet des Antiques de la Bibl.ᵗʰᵉ Imp.ᵉ

*Bouclier de François premier.*

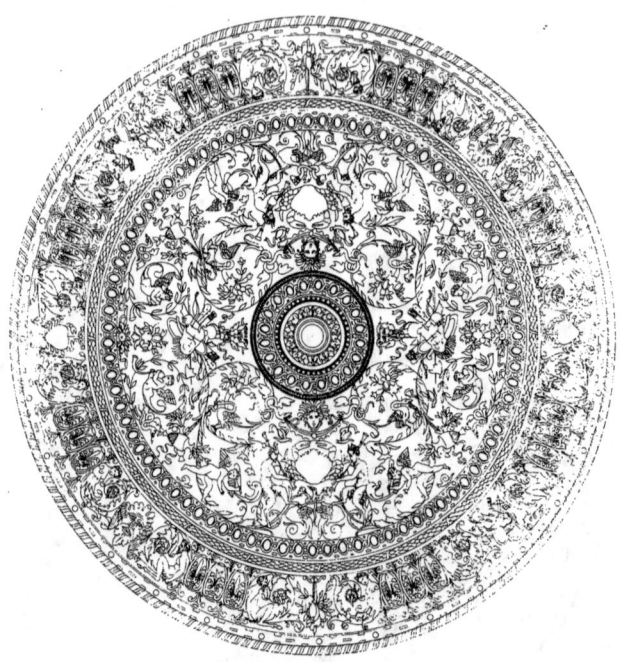

*Cabinet des Antiques de la Bibliothèque Impériale.*

Tourmeau del.                     Giraud Sculp.

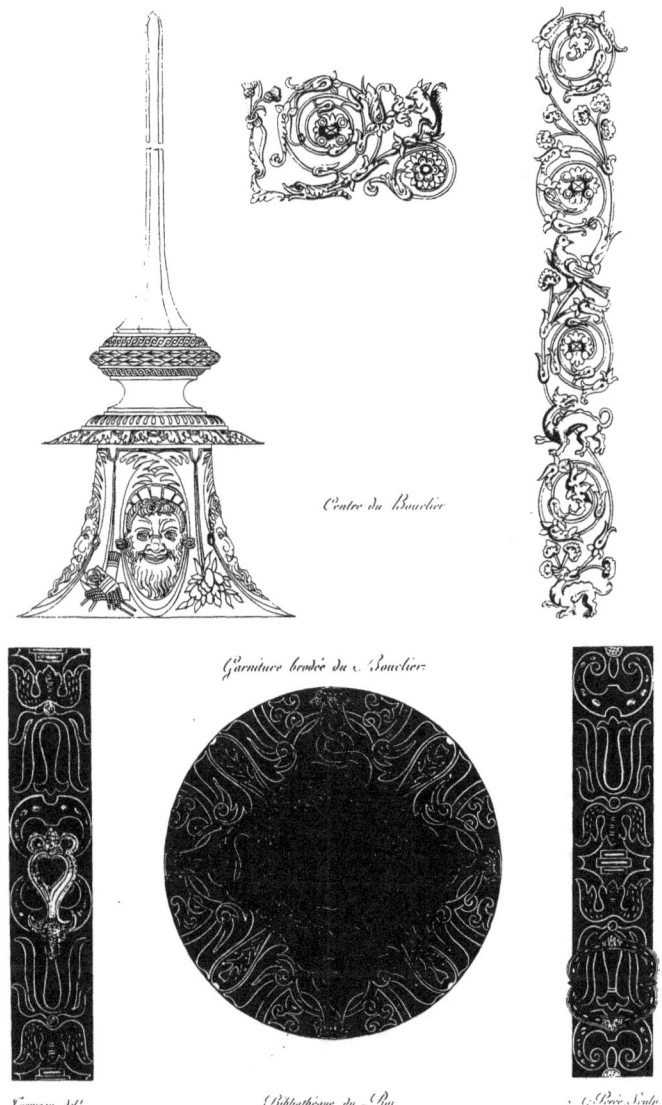

*Épée de François premier.*

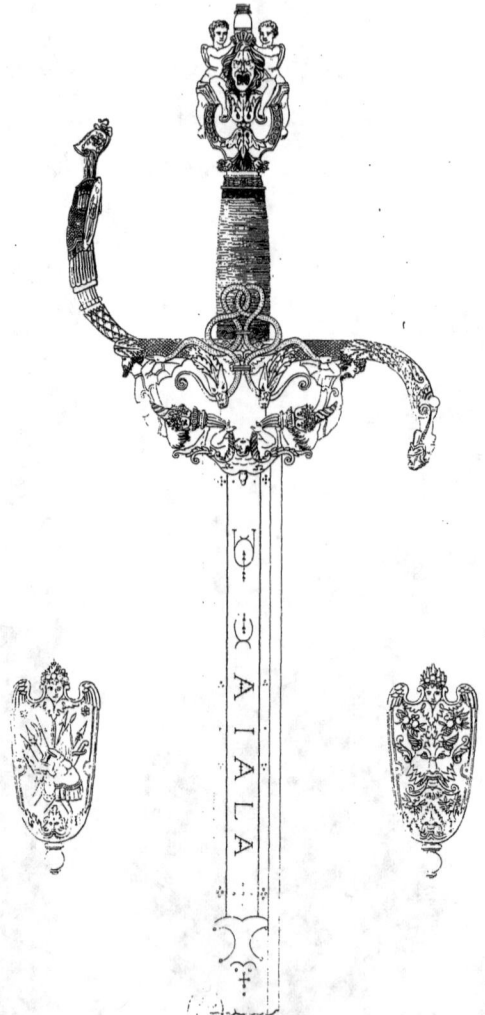

*Conservée au Cabinet des Antiques de la Bibliothèque Royale.*

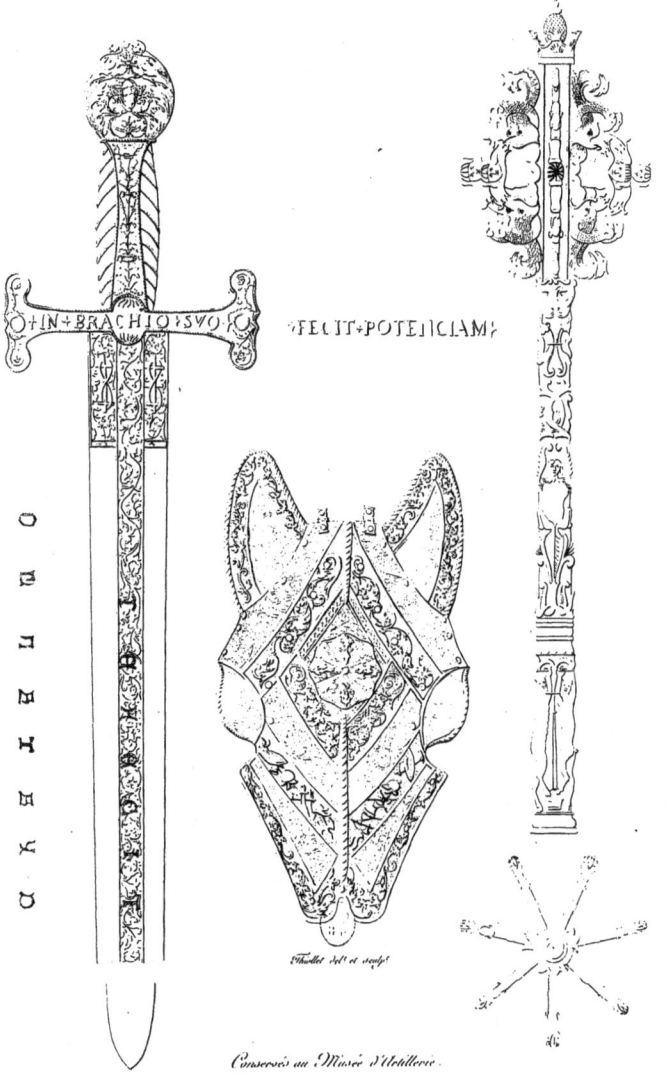

Épée de François I.er

Masse d'Armes et Chanfrein de cheval que l'on croit avoir appartenus à Godefroy de Bouillon.

Conservés au Musée d'Artillerie.

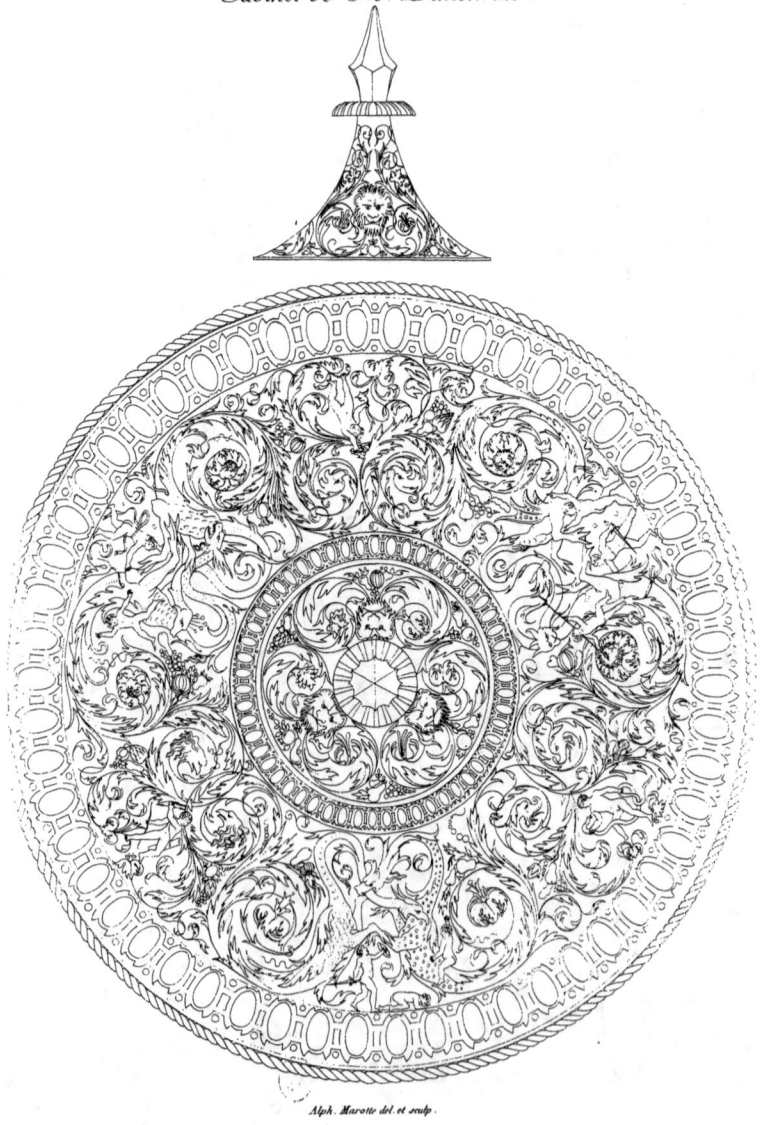

Bouclier en fer qu'on croit avoir appartenu à François 1.er
Cabinet de M.r Demonville.

Alph. Marotte del. et sculp.

*Harnais du Cheval de Henri II, gravé d'après un dessin du Temps,
Tiré du Cabinet de M. de S.* Morys, *Maire à Rondainville.*

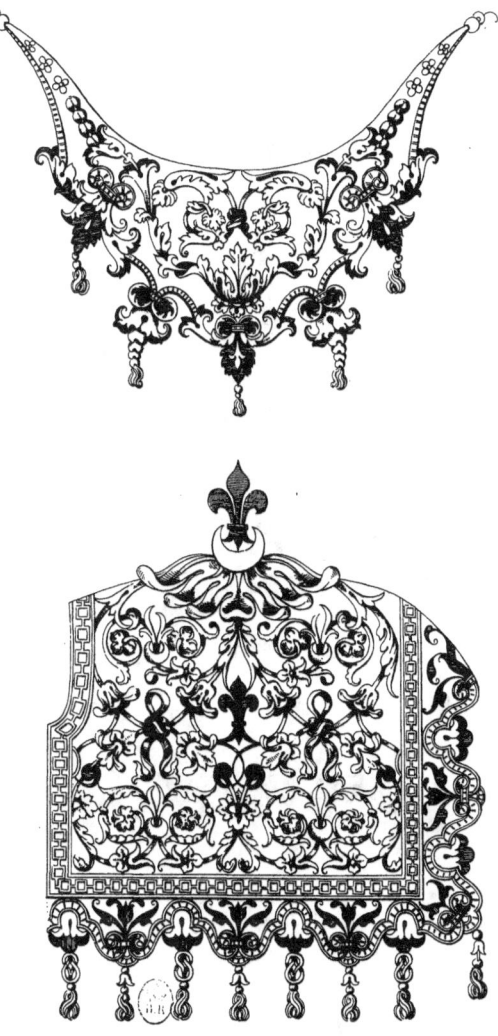

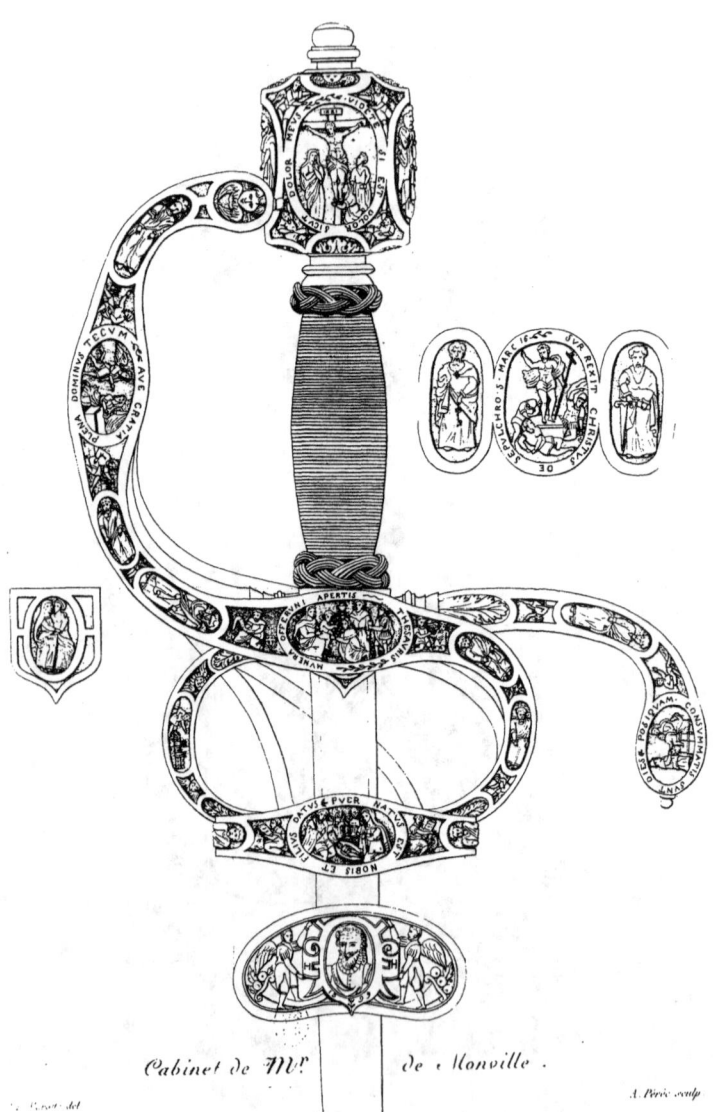

Épée de Henry IV.

Cabinet de M. de Monville.

Détails du Plafond de la Salle des Gardes-Suisses, au Palais de Fontainebleau.
Emblêmes et Devises d'Henri IV.
du même Palais.

Petites Portes enclavées dans les Vantaux de l'Église de St. Maclou à Rouen.
Ouvrages attribués à Jean Goujon et à ses Élèves.

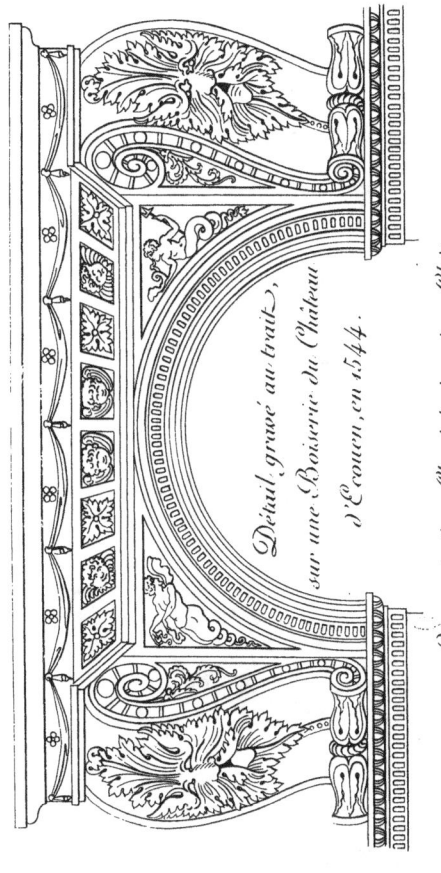

Détail gravé au trait, sur une Boiserie du Château d'Écouen, en 1544.

Ornement d'une Cheminée du même Château.

Du Chateau d'Ecouen.
Figure et ornemens Gravés au trait sur une boiserie.

Willemin del et sculp

*Sculptures de marbre incrustées, composées par Jean Bullant et exécutées par Barthélemy Prieur.*

*Musée des Monumens français.*

*Ornemens du XVI.me Siècle.*

*Couronnement d'une porte de Maison (N.º 11) Rue du Cimetière S.t André-des-Arcs ?*

Tapisserie en cuir doré exécutée au XVI Siècle.

Cabinet de M.ʳ Demonville.

Pavé en stuc, d'une chambre de l'ancien Hôtel de Sully.
(Rue St. Antoine, N°.)

Ouvrage de la fin du XVI.e siècle.

*Pavés en fayence incrustés en mastic de couleur,*
*Ouvrages du XVI.e Siècle.*

*quart de l'Original*

*moitié de l'Original*

*Église de Gisors, en Vexin Normand.*

*Desseins de Meuble, d'Ornement et de Pavé, du XII.e Siècle.*

*Pavé en Fayence d'une Chapelle de S.t Nicolas, à Troyes.*

*Divers Monumens du commencement du XVI.ᵉ Siècle.*
*Chiffres et Devises de Pierre de Rohan, Seig.ʳ de Gié, Mar.ᵃˡ de France.*

Épée du Grand Écuyer de France
Claude Gouffier.
(Copiée d'une Tapisserie).

*Peints sur des Vitres de cristal du Chateau du Verger en Anjou.*

*Dessin de Pavé, M.S. N.º 6851.*

Bibliothèque Impériale.
Willemin del. et Sculp.

## Meubles du commencement du XVI.ᵉ Siècle.

*Gilles Corrozet nous fait connaître par les vers suivants, le nom et la place que ces Sièges occupaient dans les chambres.*

Chaire compaigne de la couche,
Chaire près du lict approchée
Pour deviser à l'accouchée.

Chaire bien fermée et bien close,
Où le musecq odorant repose
Avec le linge délyé,
Sans souef floutant, tant bien plié.

*Coffre vulgairement appellé Bahut, servant à renfermer l'Argenterie et les Vêtements.*

*Collection de M.ʳ le Vicomte de Senonnes.*

*Buffet a deux parties et autres meubles, fin du XVI.ᵐᵉ Siècle.
Cabinet de M.ʳ Demonville.*

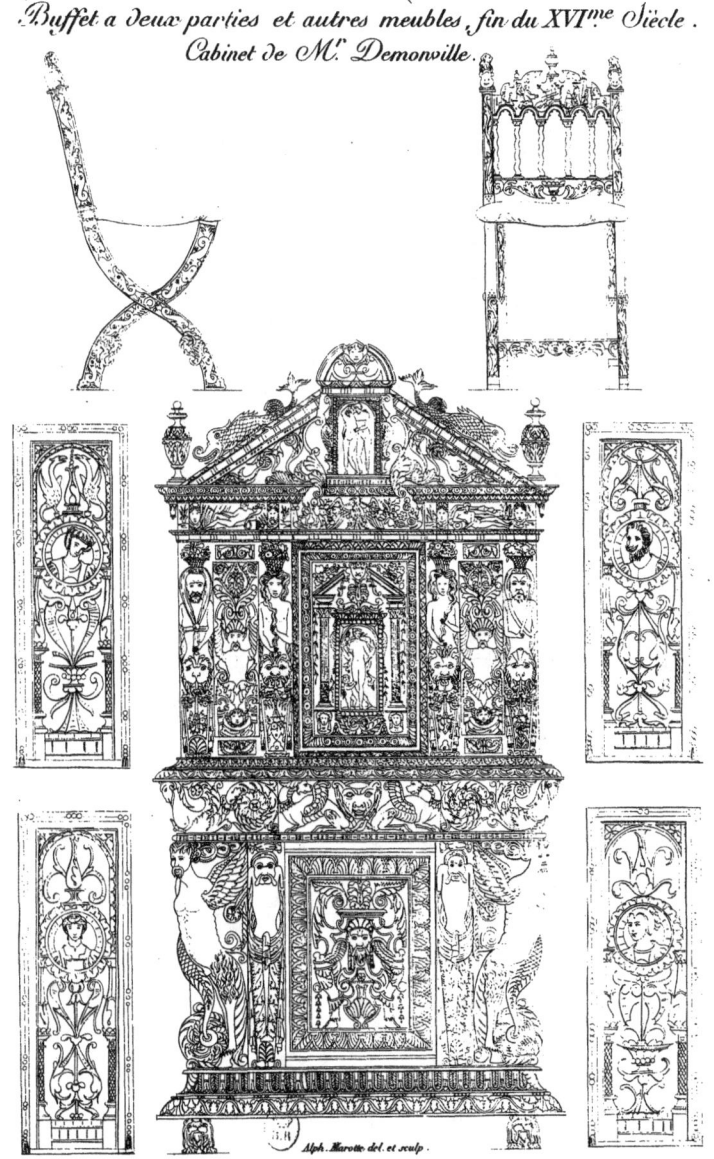

*Lit et Ornemens de la moitié du XVIe Siècle.*

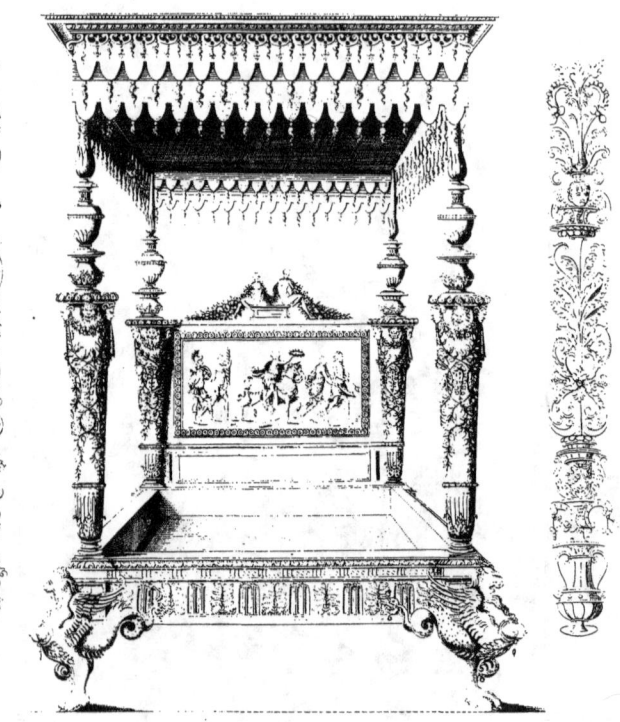

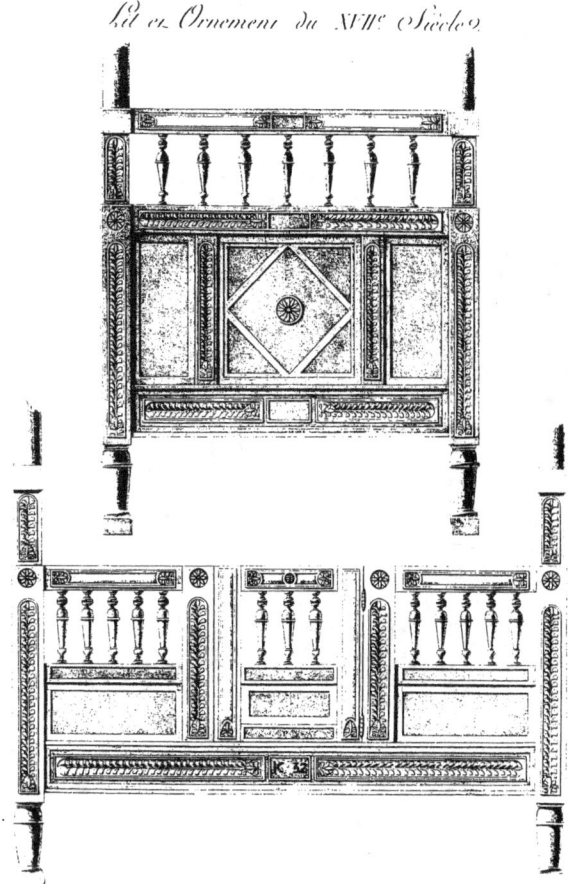

*Lit et Ornement du XVIIIe Siècle.*

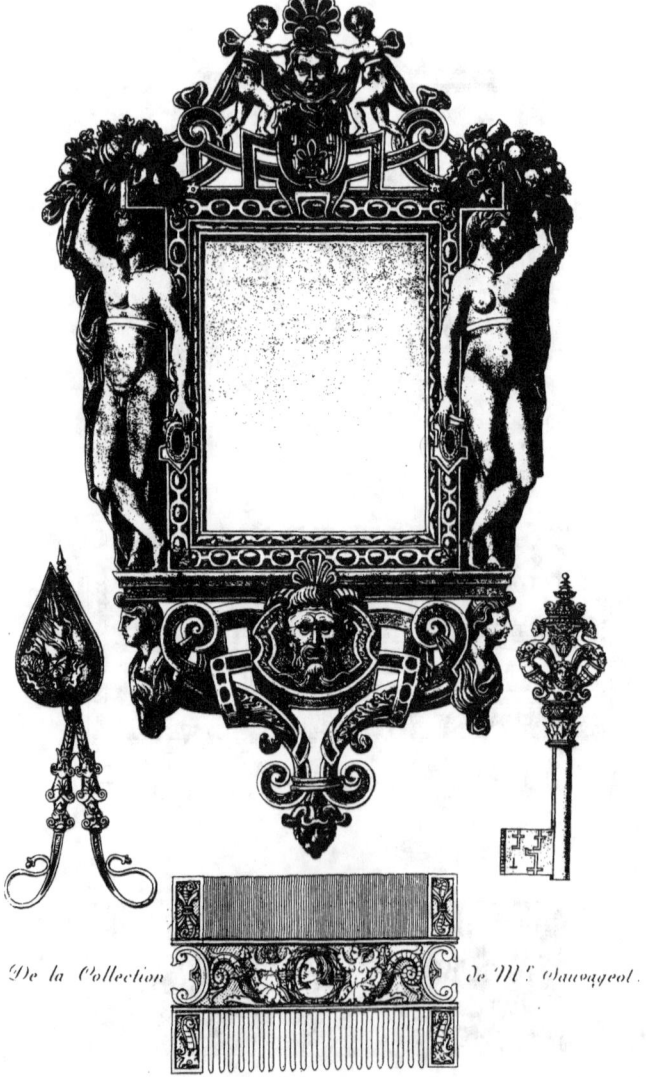

*Miroir et Ustensiles divers du XVI Siècle.*

*De la Collection de M. Sauvageot.*

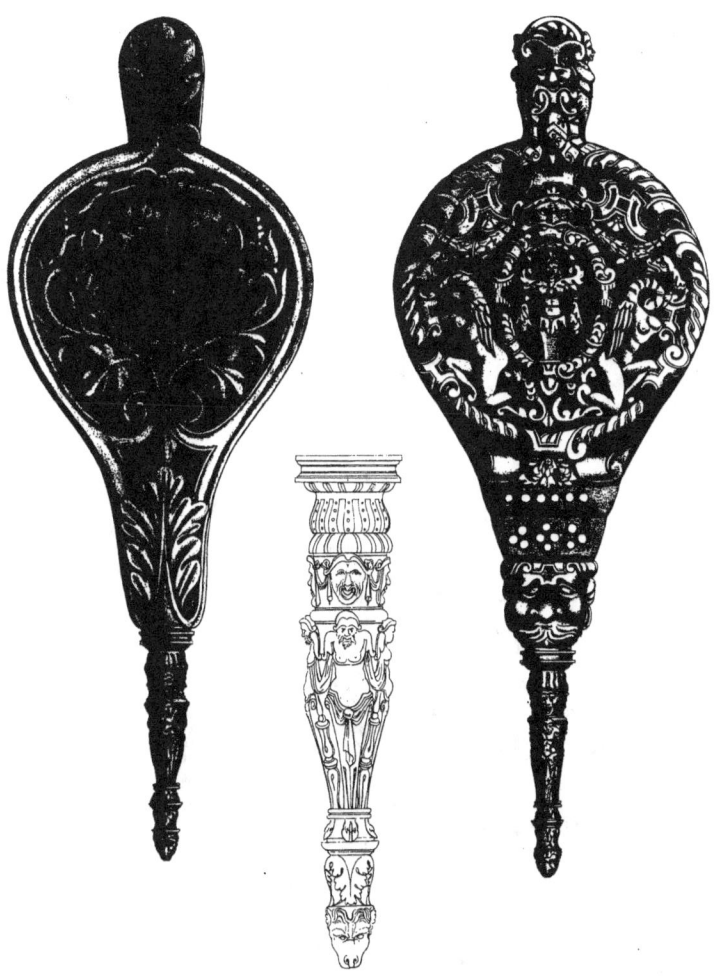

Soufflet en bois sculpté.
Cabinet de M. Sauvageot.

*Ouvrages en bronze et en fer, du XVIe Siècle.*

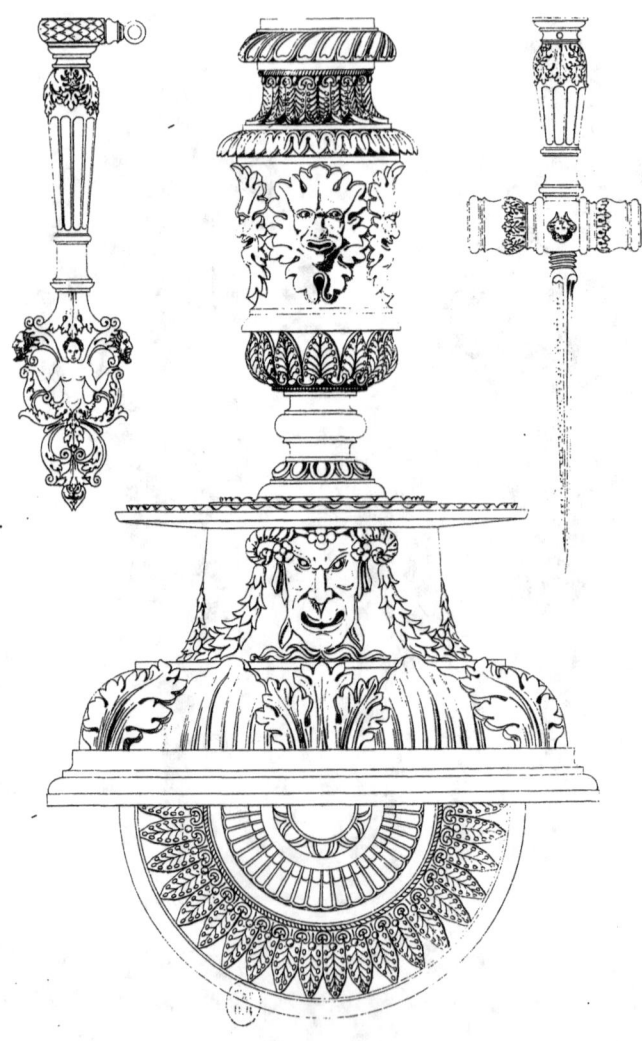

*Cabinet de l'Auteur.*

*Chandelier et Ustensiles en Bronze et en Fer, Ouvrages du XVI.e Siècle.*

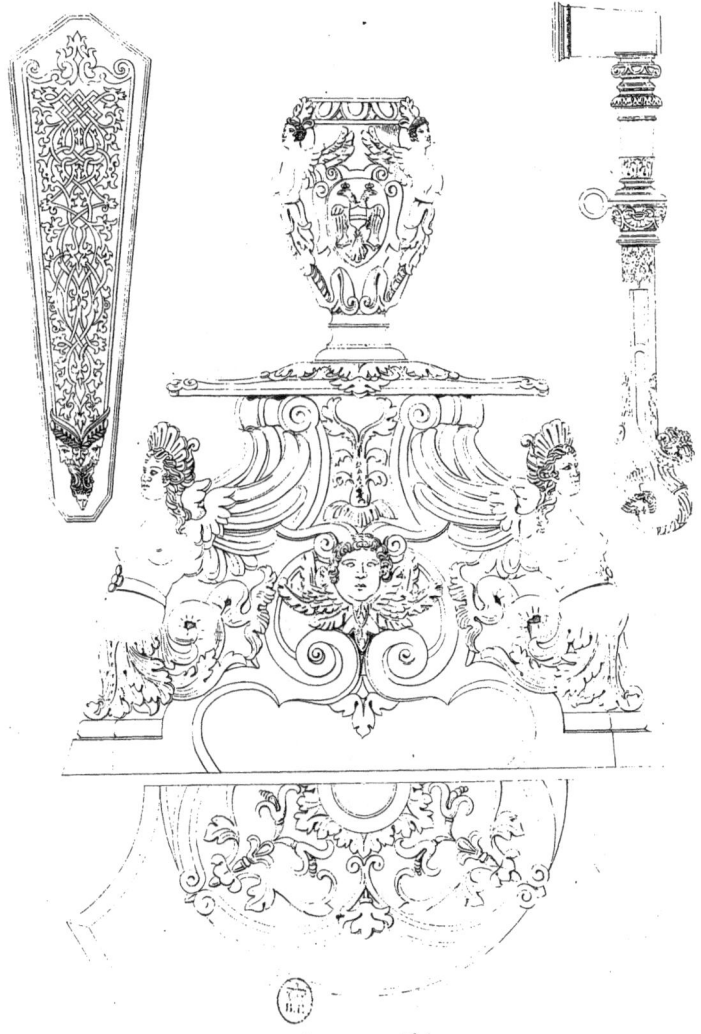

Cabinet de l'Auteur

Ouvrages en Ivoire et en Bois de Cerf.
XVI.me Siècle.

Couteau.

Poire à Poudre.

Cabinet de l'Auteur.

*Orfevreries du XVI.<sup>me</sup> Siècle.*

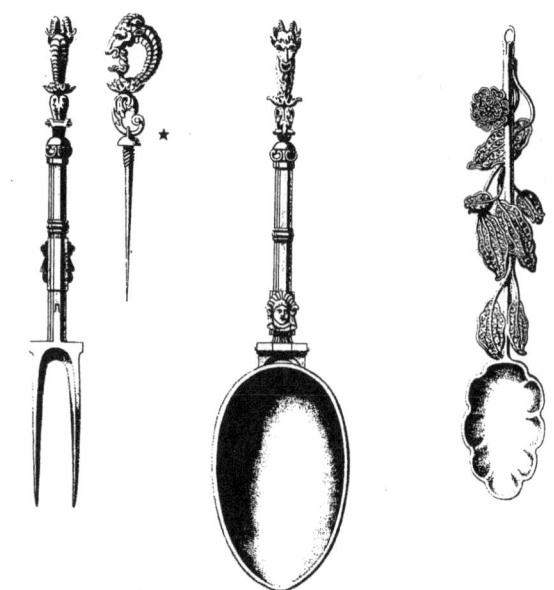

*Coupoir en fer doré.*

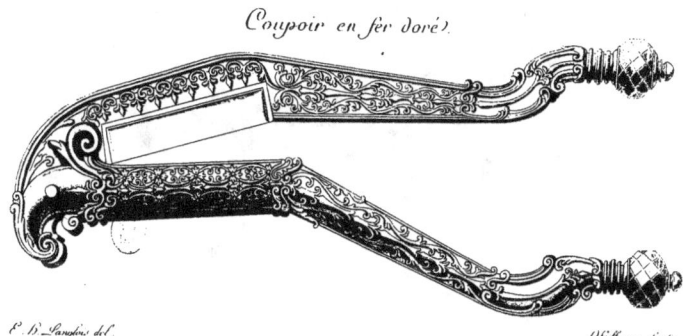

*Cabinet de M.<sup>r</sup> Le Baron de Van-Boorn, à Paris.*

Devises et Emblèmes de Henri II et de Diane de Poitiers.
D'après un Vitrail de la S.te Chapelle de Vincennes.
Bib. Imp.le

Table de la chambre de Henri II au Palais des Tournelles
Dessinée à la plume par Perrissin.

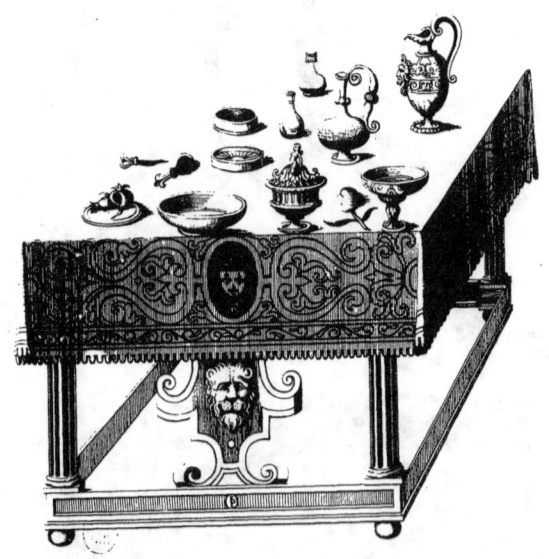

Willemin del. et sculp.

Couverture d'un Manuscrit Grec du XIV.e Siècle, de la Bibliothèque du Roi.

*Médaillon en émail de la fabrique de Limoges,
moitié de l'original. (Signé Jean Courtois.)
Cabinet de M.<sup>r</sup> Demonville.*

*Aiguière du XVI.e Siècle. (Cabinet de M.r de Monville.)*

*Couteau du XVI.e Siècle. (Cabinet de M.r Mansard.)*

Portrait de Bernard de Palissy et Facsimile de sa Signature.
Cabinet de M<sup>r</sup> Prevot à Brelles.

Bernard de Palissy.

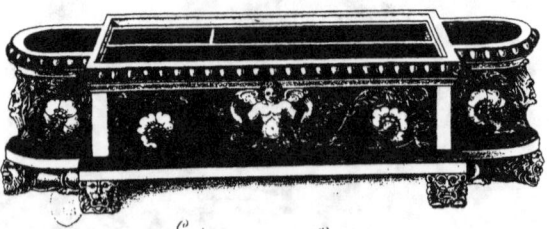

Écriture du même Auteur.
Cabinet de M<sup>r</sup> Sauvageot.

XVI.e Siècle
Plat et Bordures en fayence de Bernard Palissy

Tiré de la Collection de M.r Sauvageot à Paris.

Saucière et Salière en fayence,
Exécutées par Bernard Palissy. (XVI.e Siècle.)

E. M. Langlois del.  P. ... Sculp.t

Cabinet de l'Auteur.

*Meubles du XVI.^e Siècle, dessinés en Bretagne.*

*à Muzillac près Vannes.*

*Écritoire en Fayance.*

*à Pont-Chateau.*

*Grand Coffre, dessiné au Bourg de Ploguenec près Quimper.*

Arabesques de 1556.

M.S. de la Bibliothèque Royale.

Willemin del. et Sculpsit 1828.

## Arabesques du XVI.e Siècle
Extraits d'un M.S. de la Bibliothèque de Monsieur.

*Vignettes et Bordures composées en 1525, Pour Geofroy Tory de Bourges, par un Graveur Lorrain.*

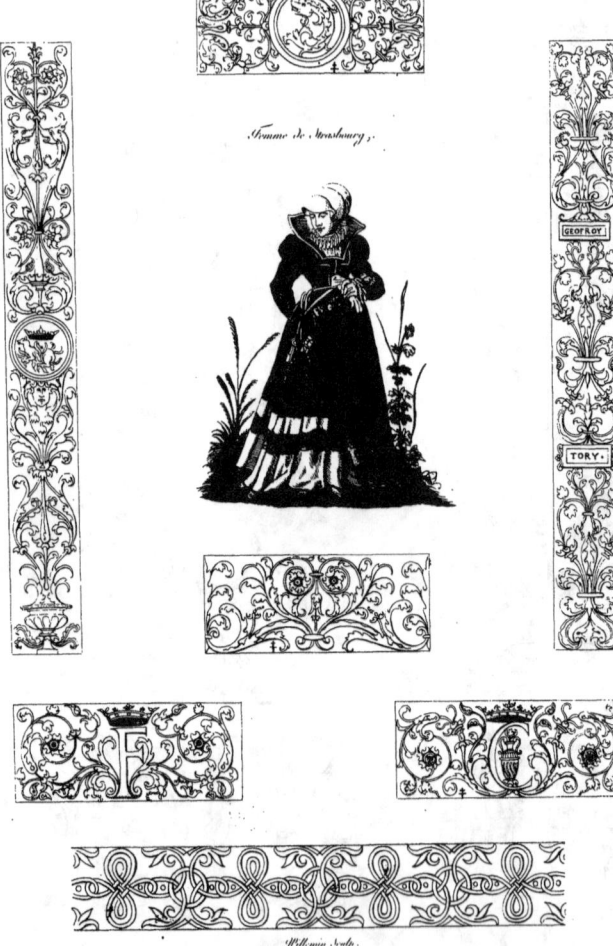

*Cabinet de l'Auteur.*

Ajustement de Pavés Arabesques et Broderies du XVI.ème Siècle.

*Dessins d'Ouvrages de Point coupé composés pour les Dames de la Cour,*

*Par Vinciolo Vénitien, en 1589.*

J. E. M. Langlois sculp.

*Cabinet de l'Auteur.*

*Ouvrages de point couppé composés pour les Dames
de la cour de Henri III.*

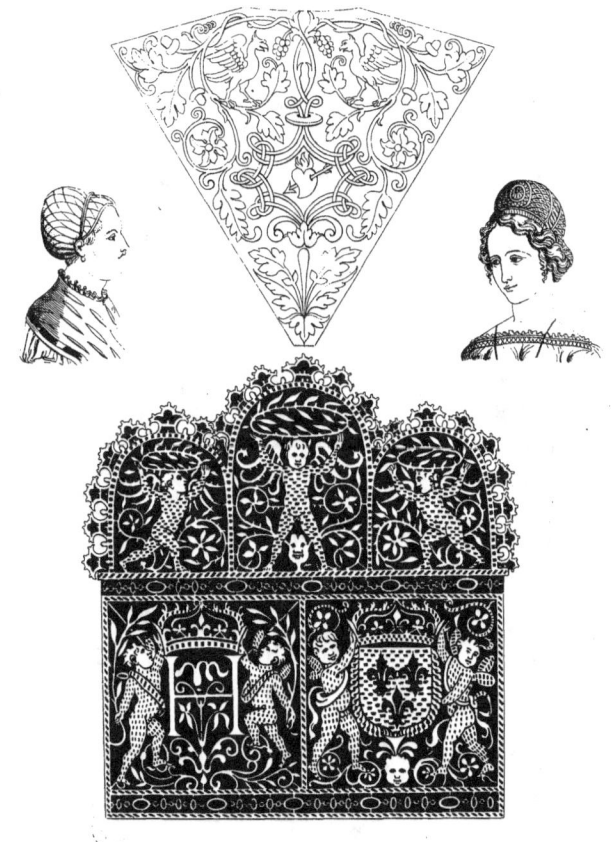

*Patrons composés en 1567, pour les Peintres sur verre.*

*Cabinet de l'Auteur.*

# MONUMENTS FRANÇAIS
### INÉDITS
#### POUR SERVIR A L'HISTOIRE DES ARTS.

## TABLE GÉNÉRALE,
### CHRONOLOGIQUE ET MÉTHODIQUE
## DES PLANCHES.

*PREMIER VOLUME.*

### FRONTISPICE.

Arabesques d'un vitrail tiré du cabinet de l'auteur.

### MONUMENTS ANTÉRIEURS AU IX<sup>e</sup> SIÈCLE.

1. Chapiteaux de l'église de Saint-Vital de Ravenne, sculpture du vi<sup>e</sup> siècle.
2. Vue du porche du monastère de Lorsch, entre Heidelberg et Darmstad, bâti en 774.
— 3. Monuments du viii<sup>e</sup> siècle : bas-relief en porphyre, qui se voit sur la place Saint-Marc, à Venise, etc.
4. Siége en bronze doré, vulgairement appelé trône de Dagobert.
5. Siéges épiscopaux, conservés dans les églises de Canosa et de Bari.

### MONUMENTS DU IX<sup>e</sup> SIÈCLE.

6. Figure de l'empereur Charles II, peinte au frontispice d'une bible conservée au monastère de Saint-Calixte, à Rome.
— 7. Figure de Charles-le-Chauve, tirée, ainsi que les ornements, des Heures manuscrites de cet empereur.
8. Costumes de femmes, vases et ornements du ix<sup>e</sup> siècle, tirés de la bible de Charles II, dit le Chauve.
9. Instruments de musique et ornements ( bible de Charles-le-Chauve ), manuscrit du milieu du ix<sup>e</sup> siècle ).
10. Vases et ornements du ix<sup>e</sup> siècle, tirés de deux manuscrits latins de la bibliothèque impériale.
— 11. Détails d'architecture, extraits de deux manuscrits du ix<sup>e</sup> siècle, de la bibliothèque royale.
— 12. Trône et ornements du ix<sup>e</sup> siècle ( manuserits de la bibliothèque impériale ).
13. Figure d'un évêque grec, tirée d'un manuscrit exécuté vers 866.
14. Trônes et lits grecs, extraits d'un manuscrit exécuté vers 866.
15. Siége et ornements tirés d'un manuscrit grec du ix<sup>e</sup> siècle) bibliothèque impériale ). — Etoffe tissue de soie et d'or, etc. (x<sup>e</sup> siècle).
16. Voile vulgairement appelé *chemise de la vierge*, donné à la cathédrale de Chartres, par Charles-le-Chauve, en 877.
17. Figures de rois et d'empereurs, gravées sur le fourreau d'or de l'épée que l'on porte au sacre du roi des Romains.
— 18. Roi et reine faisant partie du jeu d'échecs dit de Charlemagne.

### APPENDICE AUX MONUMENTS DU IX<sup>e</sup> SIÈCLE.

19. Figures servant à faire connaître la forme primitive de la couronne de Charlemagne. — Couronne de Charlemagne, conservée à Vienne.
20. Epée de Charlemagne, conservée autrefois à Nuremberg.
— 21. Tuniques dites de Charlemagne, tirées de l'ouvrage publié à Nuremberg, en 1790.
— 22. Ceintures et chaussures dites de Charlemagne.
— 23. Figure de l'empereur Sigismond, en habit impérial du Saint-Empire.

### MONUMENTS DU X<sup>e</sup> SIÈCLE.

— 24. Frontons de deux édifices des x<sup>e</sup> et xi<sup>e</sup> siècles ( *lisez* viii et x<sup>e</sup> siècles ).
25. Ornements et figures tenant des instruments de musique, tirés de deux manuscrits du xii<sup>e</sup> siècle ( *lisez* x<sup>e</sup> siècle ).
— 26. Costumes du x<sup>e</sup> siècle, extraits de divers manuscrits de la bibliothèque du Roi.
27. Peinture représentant un évêque, tirée d'un manuscrit exécuté vers l'an 989. ( Bibliothèque du Roi ).
— 28. Peinture représentant un diacre, tirée d'un manuscrit exécuté vers l'an 989. ( Bibliothèque du Roi ).
29. Crosse de l'archevêque Atalde, mort en 933, trouvée dans un tombeau placé dans le chœur de la cathédrale de Sens.
— 30. Développements des ornements, figures et inscriptions placés sur la crosse de Ragenfroi, élu évêque de Chartres, vers l'an 941.
— 31. Portique tiré d'une peinture d'un manuscrit grec du x<sup>e</sup> siècle.

### APPENDICE AUX MONUMENTS DU X<sup>e</sup> SIÈCLE.

32. Figure de Charles-le-Simple, tirée de l'Histoire des rois de France, par Du Tillet.

### MONUMENTS DU XI<sup>e</sup> SIÈCLE.

33. Portail septentrional de l'église de Saint-Etienne de Beauvais, reconstruite en l'année 997.
34. Décoration extérieure du croisillon septentrional de l'église de Saint-Etienne de Beauvais, monument du commencement du xi<sup>e</sup> siècle ( *lisez* : au moins de la fin du xi<sup>e</sup> siècle ).
35. Détails d'architecture du x<sup>e</sup> siècle, tirés des édifices de Saint-Etienne et de Saint-Lucien de la ville de Beauvais.
— 36. Porte intérieure de l'église de l'abbaye de Cluny, fondée en 910 par Guillaume I<sup>er</sup>, duc d'Aquitaine ( *lisez* : au moins du x<sup>e</sup> siècle).
37. Petite porte de l'église d'Altamura, royaume de Naples.
— 38. Pilastre du cloître de Saint-Sauveur, à Aix en Provence (xi<sup>e</sup> siècle ). — Développement d'un chapiteau de l'abbaye de Saint-Denis.
— 39. Chapiteaux de l'abbaye de Saint-Germain-des-Prés, sculptés par ordre des abbés Morard et Ingon, vers le commencement ( *ajoutez* : et la fin ) du xi<sup>e</sup> siècle.
— 40. Figures d'empereurs et d'impératrice d'Orient et d'Occident. — Nicéphore Botoniate, couronné en 1078, etc.
— 41. Crosse en ivoire d'Yves-de-Chartres, élu évêque de cette ville vers l'an 1091.
— 42. Diptyques d'ivoire, dont on croit le travail antérieur au xi<sup>e</sup> siècle, conservés anciennement dans le trésor de la cathédrale de Beauvais.
— 43. Fragments de la tapisserie de la reine Mathilde, conservée à Bayeux.
— 44. Costumes et meubles du xi<sup>e</sup> siècle, tirés de plusieurs manuscrits de la bibliothèque impériale.

45. Costumes de femme et ornements du xi⁰ siècle. — Figure de Radegonde, reine de France, femme de Clotaire I⁰ʳ.
— 46. Arcades tirées des peintures d'une bible manuscrite du xi⁰ siècle (Bibliothèque de la ville de Dijon).

## MONUMENTS DU XII⁰ SIÈCLE.

47. Portail de l'église Saint-Nicolas de Civray, à dix lieues de Poitiers.
48. Archivoltes de divers édifices du Poitou, monuments des xi⁰ et xii⁰ siècles.
49. Portail de l'église Notre-Dame de la ville de Poitiers.
50. Choix d'ornements de l'église Notre-Dame de Poitiers.
51. Détails des arcades de la nef intérieure de la cathédrale de Bayeux.
52. Développement d'un chapiteau de l'abbaye de Saint-Georges-de-Boscherville.
53. Arcade construite en 1169, qui se voit dans l'ancienne cathédrale, en la cité de Périgueux.
54. Partie du milieu et détails du grand portail de la cathédrale de Chartres; monuments du xii⁰ (*ajoutez:* et xiii⁰) siècle.
55. Arcades de l'église de Saint-Père de Chartres, reconstruite en 1170 par Hilduard, religieux de cette abbaye.
56. Arcade en pierre, ouvrage de la fin du xii⁰ siècle, servant d'encadrement à l'armoire des reliques de l'abbaye de Vendôme.
57. Ornements du portail septentrional de l'abbaye de Saint-Denis, bâti vers le milieu du xii⁰ siècle.
58. Développements des chapiteaux de la crypte de l'abbaye de Saint-Denys, sculptures du xii⁰ siècle.
59. Statue (supposée) de Clovis I, tirée du portail de Notre-Dame de Corbeil.
60. Clotilde (Statue supposée de), femme de Clovis I; statue tirée du portail de Notre-Dame de Corbeil.
61. Statues de rois; sculptures que l'on croit du x⁰ siècle (*lisez* xii⁰).
62. Statue de reine, sculpture du x⁰ siècle (*lisez* xii⁰).
63. Statue de reine, conservée au portail de Notre-Dame de Chartres.
64. Autres statues de reines, conservées au portail de l'église de Notre-Dame de Chartres.
65. Statues de princesses, conservées à la porte royale de l'église Notre-Dame de Chartres.
66. Coiffures et ornements de rois, qui se voient au portail de l'église de Notre-Dame de Chartres.
67. Guerriers armés, représentés sur des sculptures de la fin du xii⁰ siècle, dans la nef de la cathédrale de Lisieux, en Normandie.
68. Tombeau de Henri Sanglier, archevêque de Sens, mort en 1144.
69. Costume de reine, ornements et chapiteaux du xii⁰ siècle.
70. Costumes et ornements du xii⁰ siècle, extraits de plusieurs bibles.
71. Email et peinture du xii⁰ siècle.
72. Crosse et émail du xii⁰ siècle.
73. Écus des chevaliers du xii⁰ siècle, peints d'après plusieurs manuscrits.
74. Armures et meubles du xii⁰ siècle, tirés du portail de Notre-Dame de Chartres et de divers manuscrits.
75. Instruments de musique du xii⁰ siècle, tirés du portail de l'abbaye de Saint-Denis, construit sous l'abbé Suger.
76. Instruments de musique du xii⁰ siècle (portail de Notre-Dame de Chartres).
77. Lit et siège, tirés d'un manuscrit du xii⁰ siècle. — Fragment des ferrures des portes latérales de la cathédrale de Paris, exécutées au xii⁰ siècle, par Biscornet.
78. Métier et étoffe du fin xii⁰ siècle.
79. Bordure d'un des vitraux que Suger fit exécuter dans l'église de l'abbaye de Saint-Denis, vers le milieu du xii⁰ siècle.

### APPENDICE AUX MONUMENTS DU XII⁰ SIÈCLE.

80. Louis-le-Jeune, tiré de l'histoire des rois de France, par Du Tillet.

## MONUMENTS DU XIII⁰ SIÈCLE.

81. Portique septentrional de l'église cathédrale de Chartres.
82. Portique méridional de l'église cathédrale de Chartres.
83. Plan et vue intérieure de la cathédrale de Reims, prise des bas-côtés.
84. Monuments de la cathédrale de Paris : rose du portail méridional commencé l'an 1257, sur les dessins de Jean de Chelles.
85. Diverses croisées de l'église cathédrale d'Amiens, bâtie sur les dessins de Robert de Lusarches.
86. Statue de l'évêque Fulbert, placée au portique méridional de l'église cathédrale de Chartres.

87. Statue d'Eudes II, quatrième comte de Chartres, placée à une des portes du portique méridional de l'église cathédrale de cette ville.
88. Statue du roi Childebert I, tirée du portail de Saint-Germain-l'Auxerrois, de la ville de Paris.
89. Statue de la reine Ultrogothe, tirée du portail de Saint-Germain-l'Auxerrois, de la ville de Paris.
90. Tombeau en bronze d'Evrard, évêque d'Amiens, élu en 1212 et décédé en 1223.
91. Tombeau en bronze doré et émaillé, de Jean, fils de saint Louis (1247).
92. Statue de Philippe de France, frère de saint Louis, de l'abbaye de Royaumont.
93. Ornement en émail incrusté, ouvrage du xiii⁰ siècle. — Pavé en mastic, ouvrage du xii⁰ siècle.
94. Figure de saint Louis, sous le nom de Salomon, vitre de la croisée septentrionale de la cathédrale de Chartres.
95. Vitrail du xiii⁰ siècle, placé au sanctuaire de Notre-Dame de Chartres.
96. Vitraux de l'église cathédrale de Notre-Dame de Chartres : Simon de Montfort, comte de Leicester. — Le roi saint Louis présentant un reliquaire.
97. Ferdinand III, roi de Castille, représenté sur un vitrail de Notre-Dame de Chartres.
98. Henry, seigneur du Mez, maréchal de France, tenant l'oriflamme.
99. Peinture du xiii⁰ siècle (collection de M. Saint-Ange, architecte à Paris).
100. Figures de cavaliers, tirées de l'Apocalypse, monument du xiii⁰ siècle.
101. Costumes de la fin du xiii⁰ siècle, tirés d'un manuscrit commencé en 1291 et terminé en 1294.
102. Costumes civils et militaires, dessinés par Wilars de Honnecort, dans le xiii⁰ siècle.
103. Fauconniers du xiii⁰ siècle (manuscrit de l'Art de la chasse aux oiseaux).
104. Costumes et ornements, extraits d'un psautier et d'une bible des xii⁰ et xiii⁰ siècles.
105. Concert tiré d'une bible de la fin du xiii⁰ siècle. — Trône.
106. Figures d'anges tenant des instruments de musique, d'après un vitrail du xiii⁰ siècle, de l'abbaye de Bon-Port.
107. Crosse et boite en émail, ouvrage du commencement du xiii⁰ siècle. — Mahaut, comtesse de Boulogne ; Jeanne de Boulogne, sa fille.
108. Détails d'architecture du xii⁰ (*lisez* x⁰) siècle. — Email du xiii⁰ siècle, de la collection de M. Mansard, à Beauvais.
109. Portions de vitraux du xiii⁰ siècle, représentant un marchand de fourrures et un marchand drapier. — Ornements d'un bassin émaillé.
110. Bassin de cuivre doré, incrusté en émail, ouvrage du commencement du xiii⁰ siècle.
111. Emaux du xiii⁰ siècle, de la collection de M. le comte de Mailly, pair de France. (Cette planche était insérée, comme vignette, dans l'une des livraisons de texte publiées par M. Willemin.)
112. Bassin en émail et arabesques, du xiii⁰ siècle.
113. Monuments du x ou xi⁰ (*lisez* xiii⁰) siècle, tirés d'un bassin d'émail trouvé à une demi-lieue de Soissons. — Etoffe d'or et de soie, trouvée dans un tombeau de la grande chapelle de Saint-Germain-des-Prés.
114. Escarcelle ou aumônière, brodée en or et en soie, que l'on croit avoir appartenu à Thibaut IV, dit le Chansonnier.
115. Divers monuments du xiii⁰ siècle : Vitraux de la chapelle Saint-Libaire et Sainte-Scolastique, de Saint-Julien du Mans.
116. Vaisseau et vitrail du xiii⁰ siècle (chapelle de Sainte-Scolastique, de Saint-Julien du Mans).
117. Divers ornements d'architecture des xiii⁰ et xiv⁰ siècles. — Rosace d'un vitrail de l'église de Bon-Port.
118. Rose et arabesques, monuments du xiii⁰ siècle ; petite rose du grand portail de la cathédrale de Reims.
119. Fragments d'étoffes de soie et d'or, rapportés de la Palestine, par saint Louis ; conservés aux archives de Notre-Dame (de Paris).

### APPENDICE AUX MONUMENTS DU XIII⁰ SIÈCLE.

120. Figure de Philippe-Auguste (Histoire des rois de France, par Du Tillet).

## MONUMENTS DU XIV⁰ SIÈCLE.

121. Portail de la chapelle Saint-Piat, dans la Cathédrale de Chartres, érigée par le chapitre, environ l'an 1349.
122. Croisée (composée par Pitre Wan-Saerdam, architecte), gravée d'après un dessin à la plume sur parchemin.
123. Rose et galerie du portail méridional de la Cathédrale d'Amiens.
124. Tombe de Pierre d'Herbier, bourgeois de Troyes, décédé en 1348 (église de Saint-Urbain).

— 125. Tombe de messire Geoffroy De Charny, mort l'an 1398 (ancienne abbaye de Froidmont, près Beauvais).
— 126. Sergents d'armes, gravés en creux sur une pierre, vers l'an 1314.
— 127. Louis IX et les mêmes sergents, en habits civils.
128. Pierre de Roye, chevalier, vers l'an 1280. — Guillaume de Chescy, chantre de Mortain, vers l'an 1309.
— 129. Figure de Wenceslas, roi de Bohême, tirée d'un manuscrit allemand du xiiiᵉ (lisez xivᵉ) siècle. — Othon, marquis de Brandebourg, jouant aux échecs.
130. Costumes de seigneurs, duchesses, comtesses et bourgeois, extraits d'un roman intitulé : *Livre des Merveilles du monde*, exécuté l'an 1350.
131. Corps d'architecture et salle de festin, représentés dans les peintures d'une bible (xiii-xivᵉ siècles).
— 132. Figures tirées du roman de *Tristan et Iseult*.
133. Costumes des dames, et ornements du xivᵉ siècle, extraits d'un psautier latin.
— 134. Peinture tirée du roman de *Lancelot du Lac*, manuscrit de la fin du xivᵉ siècle.
135. Costumes civils, militaires et religieux, extraits du roman de *Lancelot du Lac*.
136. Costumes du xivᵉ siècle, tirés du même roman.
137. Episode tiré du même roman de *Lancelot du Lac*.
138. Coiffures du xivᵉ siècle, tirées du manuscrit de *Térence*.

— 139. Costumes tirés du manuscrit de *la Chasse*, composé, en 1380, par Gaston Phébus, comte de Foix.
— 140. Costumes du xvᵉ siècle, tirés du livre de *la Chasse*, de Gaston Phébus, comte de Foix.
141. Vitrail d'une chapelle de l'église des cordeliers de Rieux, à Toulouse. — Tombe de deux enfants d'un bourgeois de Mauléon.
· · 142. Sujets tirés d'un manuscrit du xivᵉ siècle, qui traite d'établissements civils et religieux.
143. Portion d'un vitrail du xivᵉ siècle, de l'abbaye de Notre-Dame de Bon-Port. — Soldats du xivᵉ siècle, bas-relief en vermeil, faisant partie de la couverture d'un évangéliaire.
— 144. Trônes, extraits d'un pseautier latin et français, du xivᵉ siècle, ayant appartenu à Jean, fils du roi Jean.
145. Autres trônes, tirés du même pseautier de Jean, fils du roi du même nom.
146. Epée qu'on croit avoir appartenu à Edouard III, roi d'Angleterre.
· 147. Ceintures militaires des chevaliers des xivᵉ et xvᵉ siècles, d'après des statues du Musée des Monuments français.
148. Meubles, vases et instruments de musique, du xivᵉ siècle, extraits de divers manuscrits.
— 149. Instruments de musique du xvᵉ siècle, pris du *Miroir Historial* de Vincent de Beauvais. — Figures tirées des *Bibles Historiaux*, manuscrit du xivᵉ siècle.

## DEUXIÈME VOLUME.

### MONUMENTS DU XVᵉ SIÈCLE.

#### PREMIÈRE DIVISION.

150. Détails d'architecture des églises Cathédrales de Cologne et de Strasbourg.
· 151. Corniche extérieure et porte de la sacristie de l'église du Pont-de-l'Arche.
— 152. Façade méridionale de la maison de la reine Blanche, située dans le village de Léry.
— 153. Hôtel Chambellan, rue des Forges, à Dijon, habité aux xivᵉ et xvᵉ siècles, par des maires du même nom.
154. Maison formant le coin d'une rue du bourg de Dangeau, à trois lieues de Châteaudun.
155. Cheminée et décoration de deux fenêtres de l'abbaye de Saint-Amand, à Rouen.
156. Cheminée du xvᵉ siècle, placée dans une maison que l'on croit avoir appartenu aux anciens comtes de Périgord, à Périgueux.
· 157. Cheminée en briques, bois et pierre, d'une maison de Rouen (xvᵉ siècle).
158. Chapelle tirée d'une peinture d'un manuscrit intitulé : *Miroir Historial* de Vincent de Beauvais.
159. Tombe d'Alexandre de Berneval et de son élève, architectes de Saint-Ouen de Rouen.
— 160. Alexandre de Berneval, Mᵉ de maçonnerie du roi, au bailliage de Rouen. — Witasse de Guiry, sergent du roi au bailliage de Senlis ; gravé sur pierre, vers 1440.
161. Guillaume Le May, capitaine des six-vingts archers du roi et gouverneur de la ville de Paris ; gravé sur pierre, vers 1480.
162. Philippe-le-Bon, duc de Bourgogne, né en 1396, mort en 1467.
163. Figure de Charles VI (Histoire des rois de France, par Du Tillet).
164. Pierre Salmon présentant à Charles VI son livre intitulé : *Des Maximes royales*, etc. — Peinture et fac simile tirés de la chronique de Charles VII, par frère Jean Chartier.
165. Figure d'une jeune fille noble, gravée sur un dessin original du xvᵉ siècle.
166. Costumes civils de la fin du xivᵉ siècle (ou plutôt du commencement du xvᵉ), extraits de deux paires d'Heures manuscrites.
167. Peintures tirées du livre *des Marques de Rome*, composé en 1466. — Tournois, où l'on voit les juges du camp placés sur l'estrade, avec les dames.
168. Peintures tirées d'un manuscrit composé en 1466.
169. xvᵉ siècle. Première page d'un livre de comptes, représentant un paiement de rentes.
— 170. Peinture du xvᵉ siècle, représentant une halle couverte (manuscrit grand in-folio, de la bibliothèque de Rouen).
171. Costumes de docteurs et maîtres-ès-arts, extraits de divers manuscrits du xvᵉ siècle.
— 172. Costumes des dames, des seigneurs et des paysans, tirés des *Chroniques de Froissard*, manuscrit du xvᵉ siècle, de la Bibliothèque royale.
— 173. Costumes des trompettes et soldats arbalétriers, appelés *Cranequiniers*, tirés des Chroniques de Froissard.
— 174. Costumes des cavaliers, archers et fantassins, tirés des Chroniques de Froissard.
· 175. Figure de Bernard d'Armagnac, comte de la Marche, tirée d'un manuscrit écrit et peint par Gilles le Bouvier dit Berry, roi d'armes de Charles VII.

— 176. Cartes du xvᵉ siècle, exécutées pour le roi Charles VI, par Jacquemin Gringonneur, peintre du roi.
— 177. Bannière ou étendart, pris sur les Bourguignons, en 1472, par Jeanne Laisné, dite *Fourquet*, vulgairement appelée Jeanne Hachette.
· 178. Hallebardes de la fin du xvᵉ siècle, conservées au Musée royal d'artillerie.
179. Dessins tracés sur l'étui des couteaux de l'écuyer tranchant de Philippe-le-Bon, duc de Bourgogne.

#### DEUXIÈME DIVISION.

(ÉPOQUE DE LOUIS XII.)

· 180. Figures de Louis XII, d'Anne de Bretagne sa femme, et de la princesse Claude, leur fille.
181. Costume royal d'Anne de Bretagne, tiré des Heures de cette reine.
182. Figure d'Enguerrand de Monstrelet, historien.
183. Officiers d'armes annonçant la mort de Charles VI à son fils le duc de Touraine.
184. Seigneurs de la cour de Louis XII.
· 185. Jean de Werchin (lisez : Werchin), chevalier, sénéchal de Haynaut, envoyant à tous ses hérauts en diverses provinces *pour faire harmes*.
· 186. Seigneur et chasseur, représentés dans un manuscrit intitulé : *Rondeaux, chant royal*, etc.
187. Pages de la cour de Louis XII (manuscrit des *Epîtres d'Ovide*).
188. Armures du temps de Louis XII (*Heures d'Anne de Bretagne* et *Epîtres d'Ovide*).
189. Divers costumes représentés dans une peinture d'un manuscrit intitulé : *Echecs amoureux*. — Concert vocal et instrumental, tiré du même manuscrit.
· 190. Costumes de la fin du xvᵉ siècle, extraits de divers manuscrits de la Bibliothèque du roi. — Costumes des dames de la cour du roi René.
191. Costumes des bourgeois du commencement du xviᵉ siècle.
· 192. Musiciens et instruments de musique, pris du manuscrit intitulé : *Livre des Echecs amoureux*, etc.
· 193. Instruments de musique du commencement du xviᵉ siècle, extraits du manuscrit des *Proverbes et Adages*.
· 194. Dessins de char et de pavé, extraits de deux manuscrits du commencement du xviᵉ siècle.
— 195. Hôtel-de-Ville représenté dans une peinture, du temps de Louis XII.
· 196. Décoration intérieure des maisons, représentée dans les peintures de deux manuscrits du xvᵉ siècle.
— 197. Intérieur du xvᵉ siècle (manuscrit n° 290, bibliothèque de l'Arsenal).
· 198. Tentures, lits et autres meubles du xvᵉ siècle, tirés de plusieurs manuscrits de la bibliothèque du roi.
· 199. Autres meubles du xvᵉ siècle, extraits de divers manuscrits de la bibliothèque du roi.
— 200. Buffets transformés en oratoire, et décorations des autels, extraits de divers manuscrits du xvᵉ siècle.
· 201. Dressoirs et buffets, meubles d'apparat, ornés des plus belles vaisselles, etc.
· 202. Autres buffets du xvᵉ siècle, avec leurs officiers ou gardiens (tiré des Chroniques d'Angleterre et autres manuscrits).
— 203. Plafond et meubles du xvᵉ siècle, extraits de l'ancienne bibliothèque des ducs de Bourgogne. — Autres meubles, etc.

204. Meubles et costumes du xve siècle, tirés du roman de *Renaud de Montauban*, peint par Jean de Bruges.
205. Meubles du xve siècle, extraits du frontispice d'une bible dessinée à la plume par Jean de Bruges.
206. Trône, extrait d'un manuscrit du commencement du xvie siècle.
207. Trônes et arabesque du temps de Louis XII.
208. Meubles et vaisselle du temps de Louis XII. — Tapis peint, dans le même manuscrit.
209. Armoire ornée des armes et des devises de Réné d'Anjou, roi de Sicile.
210. Bordures de tableaux, et coffre vulgairement appelé *bahut*, servant à renfermer l'argenterie et les vêtements.
211. Siège du xve siècle, de l'église de Cresker, à Rosecoff près Saint-Pol-de-Léon.
212. Côté des stalles de l'église de Guodet, à Quimper.
213. Meubles et arabesques de la fin du xve siècle. — Banc de l'église du Pont-de-l'Arche.
214. Objets d'art et architecture du xve siècle.
215. Petits meubles en fer, ouvrage du xve siècle.
216. Encadrement de page, présentant divers meubles et ustensiles de toilette du xve siècle.
217. Dessins de tenture et d'un pavé, extraits d'un manuscrit de la bibliothèque de Monsieur.
218. Tentes, pavillons et dessins de pavés, tirés de la Chronique de Haynault.
219. Poutres de l'église de Gouennon, en Bretagne.

## MONUMENTS DU XVIe SIÈCLE ET DU COMMENCEMENT DU XVIIe.

220. Porte et jubé de l'église de Seston, près Liverpool, ouvrage du commencement du xvie siècle.
221. Détails de deux autres boiseries de l'église de Seston.
222. Détails de quelques ornements de l'église de Marienkirche, à Lubeck.
223. Couronnement d'un avant-corps du château de Fontaine-le-Henri, près Caen.
224. Porte du château de Sorcus, bâti en 1522.
225. Clef de voûte et couronnement d'un pilier dodécagone, sculptures de l'an 1518 (église du Pont-de-l'Arche).
226. Porte et arabesque du château de Nantouillet, construit sous le règne de François Ier.
227. Façade composée de trois arcades, de la cour d'une maison bâtie sous François Ier, à Moret.
228. Petite porte et bas-relief de la même maison, située à Moret.
229. Maison du xvie siècle, située rue de l'Horloge (la Grosse-Horloge), à Rouen.
230. Autre maison du xvie siècle, située rue de la Grosse-Horloge, à Rouen.
231. Maison en bois du xvie siècle, située rue des Postes, à Caen.
232. Détails d'architecture civile de la ville de Beauvais (xvie siècle).
233. Façade du château royal de Chantilly (xviie siècle).
234. Statue en marbre, de Gaston, comte de Foix, conservée au musée de Milan.
235. Fragment des bas-reliefs du même tombeau, exécuté en 1521, par Agostino Busti.
236. Figure de Louise de Savoie, duchesse d'Angoulême, régente du royaume et mère de François Ier.
237. Portrait de François Ier sur son trône, tiré de l'Histoire des rois de France, par Du Tillet.
238. Coiffures de femme, du commencement du xvie siècle. — Anne de Bretagne. — François Ier.
239. Figure équestre de Henri II, dessin de la collection de M. Alex. Lenoir.
240. Portrait d'une dame de la cour de Henri II, d'après un dessin original de Janet.
241. Portrait des filles du connétable Anne de Montmorency, vitrail peint en 1544, au château d'Ecouen.
242. Costumes d'un seigneur et de sa famille, peints par Angrand Le Prince.
243. Figure de Ludovic de Gonzague, duc de Nivernois, Rhételois, etc. (1587.)
244. Michel de Vialart, conseiller d'état, ambassadeur en Suisse, sous Henri III et Henri IV.
245. Costumes des dames et des seigneurs du règne de Henri IV.
246. Notables bourgeois de la ville du Pont-de-l'Arche. — Siège en bois, de l'église de Locrest, en Basse-Bretagne.
247. Bateliers et batelières de la ville du Pont-de-l'Arche, tirés d'un vitrail exécuté vers la fin du règne de Charles IX.
248. Bourgeois de Beauvais et sa femme, tombe de l'église de Saint-Etienne (de Beauvais).
249. Costumes civils et militaires, dessinés par divers maîtres, en 1584 et 1612.
250. Soldats de la garde de Charles IX et de Henri III.
251. Vitrail représentant Louis XIII tirant de l'arquebuse, exécuté par Linard Gonthier, peintre de la ville de Troyes.
252. Costume et trophées militaires, extraits des vitraux de l'arquebuse de Troyes, exécutés par Linard Gonthier et Bazin.
253. Mademoiselle de Montpensier, d'après le dessin original de Dumoustier.
254. Casques et poires à poudre, ouvrages de la fin du xvie siècle.
255. Casque de fer (xvie siècle).
256. François Ier, au Musée d'artillerie, armure montée sur un cheval bardé.
257. Casque de François Ier, conservé au cabinet des antiques de la bibliothèque impériale.
258. Bouclier de François Ier (cabinet des antiques de la bibliothèque impériale).
259. Ornements et broderies de l'armure de François Ier.
260. Epée de François Ier, conservée au cabinet des antiques de la bibliothèque royale.
261. Epée de François Ier. — Masse d'armes et chanfrein de cheval, que l'on croit avoir appartenu à Godefroy de Bouillon.
262. Bouclier en fer, qu'on croit avoir appartenu à François Ier.
263. Harnais de cheval, de Henri II, gravé d'après un dessin du temps.
264. Epée de Henri IV (cabinet de M. de Monville).
265. Détails du plafond de la salle des gardes-suisses, au palais de Fontainebleau.
266. Petites portes enclavées dans les vantaux de l'église Saint-Maclou de Rouen, ouvrage attribué à Jean Goujon et à ses élèves.
267. Détail gravé au trait, sur une boiserie du château d'Ecouen. — Ornement d'une cheminée du même château.
268. Du château d'Ecouen : figure et ornements gravés au trait, sur une boiserie.
269. Sculptures de marbre, incrustées ; composées par Jean Bullant, et exécutées par Barthélemy Prieur.
270. Ornements du xvie siècle : couronnement d'une porte de maison, rue du Cimetière-Saint-André-des-Arts.
271. Tapisserie en cuir doré, exécutée au xvie siècle.
272. Pavé en stuc, d'une chambre de l'ancien hôtel de Sully, ouvrage de la fin du xvie siècle.
273. Pavés en faïence, incrustés en mastic de couleur, ouvrage du xvie siècle.
274. Dessins de meuble, d'ornement et de pavé, du xvie siècle.
275. Divers monuments du commencement du xvie siècle : Chiffres et devises de Pierre de Rohan, etc. — Dessin de pavé.
276. Meubles du commencement du xvie siècle. — Coffre vulgairement appelé *Bahut*.
277. Buffet à deux parties, et autres meubles (fin du xvie siècle).
278. Lit et ornements, de la moitié du xvie siècle.
279. Lit et ornements, du xvie siècle.
280. Miroir et ustensiles divers, du xvie siècle.
281. Soufflet en bois sculpté ; cabinet de M. Sauvageot.
282. Ouvrages en bronze et en fer, du xvie siècle (chandelier, etc.).
283. Chandelier et ustensiles en bronze et en fer, ouvrages du xvie siècle.
284. Ouvrages en ivoire et en bois de cerf (xvie siècle).
285. Orfèvrerie du xvie siècle. — Coupir en fer doré.
286. Devises et emblèmes de Henri II et de Diane de Poitiers. — Table de la chambre de Henri II.
287. Couverture d'un manuscrit grec de la bibliothèque du roi.
288. Médaillon en émail, de la fabrique de Limoges, signé Jean Courtois.
289. Aiguière du xvie siècle (cabinet de M. De Monville).
290. Portrait de Bernard Palissy, et *fac simile* de sa signature. — Ecriture du même auteur.
291. xvie siècle : Plat et bordures en faïence, de Bernard Palissy.
292. Saucière et salière en faïence, exécutées par Bernard Palissy (xvie siècle).
293. Meubles du xvie siècle, dessinés en Bretagne. — Ecritoire en faïence.
294. Arabesques de 1566 (manuscrit de la bibliothèque royale).
295. Arabesques du xvie siècle, extraits d'un manuscrit de la bibliothèque de Monsieur.
296. Vignettes et bordures composées en 1515, pour Geoffroy Tory, de Bourges.
297. Ajustement de pavés, arabesques et broderies du xvie siècle.
298. Dessins d'ouvrages de point-coupé, composés pour les dames de la cour, par Vinciolo, vénitien, en 1589.
299. Ouvrages de point-coupé, composés pour les dames de la cour de Henri III.
300. Patrons, composés en 1567, pour les peintres sur verre.

Rouen, F. BAUDRY, Imprimeur du Roi.

www.ingramcontent.com/pod-product-compliance
Lightning Source LLC
Chambersburg PA
CBHW071527220526
45469CB00003B/678